魔鬼的顫音

舒曼的一生

彼得・奧斯華 著

張海燕 譯

王浩威、姜敏君 審訂

高談文化音樂館

 獻給莉絲（Lise）

目次

【前言】
天使與魔鬼之舞

　　天才與瘋狂往往有著某種程度的關連。在羅伯・舒曼（Robert Schumann）的生命中，兩者更是密不可分。如何區分他的創作和瘋狂行為困惑著許多傳記作者和音樂心理家，因此至今沒有一份單獨的診斷報告書，能夠正確無誤地呈現出所有的事實。

　　一般為人熟知的觀點源自瓦西勒夫斯基（J.W. von Wasielewski）所著，在1857年出版的作曲家舒曼傳記。書中指出舒曼患了嚴重的腦部疾病。直到今日，這仍是被廣泛引用的論點，反應出十九世紀精神病學界盛行的想法。舒曼的遺孀克拉拉（Clara Wieck）深被這本書所觸怒。為了向全世界的人們呈現丈夫的全貌，她要女兒收集父親的日記和信件。令人始料未及的是，這些文件成為後來作家白索德・利茲曼（Berthold Litzmann）寫克拉拉傳記的基礎。經由他精彩的描述，讓精神病學家保羅・莫比斯（Paul Mobius）架構（1906年）出第一份關於羅伯・舒曼精神病詳細而深入的研究報告。

　　莫比斯醫生提出的病因是「頭腦癡呆症」（dementia praecox），一般的認定是漸進式精神失常，事先是難以預料的。

　　1911年當巴魯勒（Engen Bleuler）將舒曼納入課本教材，討論相關

種類的精神疾病時，舒曼的病因變成「精神分裂症」（Schizophrenia）。巴魯勒是第一位由身心兩方面解釋精神分裂症的現代學者（在二十世紀）。他認為有些病人能夠痊癒，但有些病人，像舒曼一樣，必須藉由創作活動避開更加殺傷力的症候。但他的結論在1906年時，受到葛魯勒（Hans Gruhle）的挑戰。葛魯勒是一位精神病學家，他推斷舒曼的病因為「瘋狂沮喪症」（manic-depressive psychosis），外加腦部組織變化的複雜因素。

這種辯論持續了一百年，沒有真正的結果。當時治療舒曼的醫生沒有現代化的儀器可以使用——X光、腦部掃瞄、實驗室測驗等等——來駁斥器官性疾病。在缺乏舒曼每天生活的記錄下，別人無法了解讓他發瘋的因素。1959年當精神病學家史拉特（Eliot Slater）和梅爾（Alfred Meyer）試著勾勒出一份作曲家精神生活的「週期表」，最後他們不得不下一個結論：「周遭環境的變化不足以解釋舒曼的情緒起伏。」

今天的專家們常認定舒曼得了梅毒，這在當時是一種無藥可治的傳染病，但這種說法的證據卻令人質疑。舒曼在有可能得到梅毒之前，就已經表現出精神失常的現象。他在成長階段持續察覺到自己不但情緒劇烈變化，也經常感到焦慮、衝突、絕望性的猶豫不決，和片刻的快樂、短暫的狂喜。舒曼在43歲企圖自殺時，他的日記、信件、文學及音樂作品持續反應出條理分明且系統化的組織架構，顯示他的思維清晰。甚至在他住院時，他仍寫信給妻子、朋友、出版社，信的格式與內容絲毫沒有紊亂的跡象。（但他已經無法作曲——自青少年時期，每當他陷入憂鬱症時，便喪失了作曲能力。）我們唯一可以確定的是，當舒曼在精神病院渡過最後幾個月的日子裡，他極度沮喪、與世隔絕、身患重病，生

理和心理的狀況日益衰退，最後他在長期絕食下終於告別人世。

　　爲了寫出舒曼一生的故事，我親赴德國。在過去的十年中，大量關於舒曼的資料陸續出爐，包括自他17歲起每天的日記和家庭日誌。我也仔細閱讀他的信件、自傳性文章、未完成的小說，還有他的病歷及法律文件，許多資料都未被公開，這讓我懷著強烈的使命，企圖重新檢視舒曼的人生，尤其是他那一再復發的精神病。

　　在我撰寫此書的過程中，許多人提供了我幫助。葛德・納豪斯（Gerd Nauhaus）是我最主要的資料來源。當我進行研究時，他正在校訂舒曼的家庭日誌。他願意與我分享他的發現，也讓我閱讀保存在舒曼出生地，茨維考（Zwickau）的資料。我對納豪斯博士虧欠最多。他不但幫助我詮釋這些資料，也指導我寫此書的技巧，給予我寶貴的意見。（除了特別標明的部份之外，所有的翻譯均出自本人之手。）

　　我在德勒斯登的時候，威利・雷奇博士（Willi Reich）協助我看到在德勒斯登典藏國家圖書館（Sachsische Landesbibliothek）未公開的資料，也讓我取得舒曼、克拉拉、布拉姆斯（Johannes Brahms, 1833-1897）、姚阿幸（Joseph Joachim, 1831-1907），和其他重要人物的頭髮標本，以進行中毒實驗。我在萊比錫（Leipzig）時，受到布商大廈（Gewandhaus）管絃樂團指揮庫特・馬蘇爾（Kurt Masur）的鼎力相助。他讓介紹我認識許多音樂家和學者，並允許我參加1981年在當地舉辦的「國際舒曼座談會」。波昂的貝倫布許（Brigitte Berenbruch）協助我尋找收藏在市政廳及羅伯・舒曼博物館檔案中心的文件資料。杜塞爾道夫（Dusseldorf）大學的沙德瓦特（Hans Schadewaldt）教授極盡地主之誼，協助我發現市區內保存的檔案資料。同時，庫瑟博士（Dr. Joseph Kruse）允許我在海涅研

究所（Heinrich Heine Institute）的檔案室進行研究工作。

回到美國工作時，我要感謝南茜·雷奇博士（Dr. Nancy Reich），她正在撰寫克拉拉·舒曼的自傳，也樂意與我分享她的重要發現。加州大學柏克萊分校的卡曼教授（Joseph Kerman）教我如何集中思考，如何發表我的研究結果。加州大學舊金山分校的系主任威廉·雷哈特教授（William Reinhardt）提供我獎學金，支付我初期的部份費用。我也與醫學歷史家們，例如蘇黎世的阿肯納特博士（Dr. Erwin Ackerknecht）、舊金山的法蘭西斯·席勒博士（Dr. Francis Schiller）和柏克萊的費藍德（Ruth Friedlander，她曾幫助我找到治療過舒曼的卡洛斯醫生父子之文件資料。），討論甚多，受益匪淺。

還有多位數不清的朋友和同事願意花時間閱讀部分舒曼的手稿，給予我正面的意見和指教。這些人包括作曲家沙夫（R. Murray Shafer）、莫翰（Kirke Mechem）與其妻朵（Doe），精神病學家史提芬斯（Joseph Stephens）、萊德瑞（Wolfgang Lederer）與其妻包特文博士（Dr. Alexandra Botwin）、已故的柏林吉（Klaus Berblinger），樂評人何洛威茲（Joseph Horowitz）、布魯菲（Arthur Bloomfield）及其夫人安妮。我尤其感謝加州大學舊金山分校神經病理學系的南生·馬拉木（Nathan Malamud）教授。他不辭辛勞分析舒曼的驗屍報告，並進一步發表評論。我也要謝謝紐約的伯頓博士（Dr. Anna Burton）從心理分析的角度來看待舒曼，不吝提出她的真知灼見。

比希福（David Pitchford）、威爾希（Kay Welch）、席福勒（Wayne Shifler）、赫特（Renee Renouf Hall）辛苦地幫我打字。我也要向在倫敦的高樂茲（Livia Gollancz）致上謝意，他很早便鼓勵我寫這本書。在此

書寫作後期，哈柏斯（Deborah Kops）、川普利（Ann Twombly）和波士頓的史翠頓（Penelope Stratton）指導我專業的寫作技巧，使本書終於大功告成。

　　最後我要由衷地感謝我的鋼琴家妻子莉斯‧奧斯華德（Lise Deschamps Ostwald）和另一位鋼琴家保羅‧賀希（Paul Hersch）。我曾與他們合作舉辦舒曼的音樂演講會，讓我對舒曼的作品更加敬佩尊崇。我也要謝謝雷克斯（Walter Rex）、卡達拉奇（Robert Kadarauch）、庫納（Jonathan Khuner）及拉文多（Stephen Levintow），我曾與他們共同演奏舒曼的室內樂。在享受過這麼多歡樂的音樂時光後，我才深切體認到作曲家舒曼內心的聲音是多麼真實豐富。

<div align="right">彼得‧奧斯華</div>

反應當下科學與美學水準
──評《天使與魔鬼之舞》

　　台灣的顧爾德迷大概都不會錯失本書作者奧斯華的那本傳記，奧斯華以顧爾德的小提琴搭檔以及私家醫生的雙重身分，提供許多珍貴資料，真是滿足大家的偷窺欲。但也因為這種特殊雙重身分，使傳記最後一章幾乎變成加護病房就醫記錄，有人大概無法忍受鉅細靡遺的用藥情形。奧斯華一直想給顧爾德安上一項精神科病名，偏偏顧爾德如許刁鑽，硬是閃躲過去。

　　顧爾德傳記是奧斯華臨終壓箱之作，他先前的尼金斯基、舒曼的傳記，以及編輯有關莫札特與華格納論文集，在精神醫學與表演藝術界都頗受重視。這本舒曼傳記已是二十年前舊作，在亞馬遜網路書店列為絕版，透露奧斯華的孤寒寂寞，《魔鬼的顫音》是一本很精彩的傳記，然而有個但書，就是對舒曼與精神醫學兩造都要深感興趣。對這兩個題材沒有心理準備，尤其是入門的人，最難忍受的便是到處的「夾槓（jargon）」，專業術語多得令人退避三舍。高談文化的中譯，動用音樂與醫學兩位審稿者，顯現他們的慎重。

　　伯恩斯坦晚年「出櫃」後，曾說布拉姆斯的愛也許是舒曼而不是克

拉拉，雖說有點譁眾取寵，但不失精彩創意。誰敢否定奧斯華有過這樣的臆測，但遊走科學與史學的他，當然必須提出足夠的證據。奧斯華應不會否認「雙面亞當」舒曼有此可能，但苦於提不出足夠的證據，聲援伯恩斯坦的論調。我們常常感知奧斯華的嚴謹，也許是出於自律，也許是習於學術論文必須經過同行仔細檢驗，文中瀰漫著不確定感。這樣的辨證過程十分迷人，但卻也密佈「知識障」，使人缺乏讀下去的耐心。尤其只喜歡舒曼〈夢幻曲〉鋼琴小品的人，更無法忍受作者一直要灌入的福馬林消毒藥水味。

　　奧斯華在撰寫舒曼傳記前，曾翻譯舒曼與克拉拉婚後赴俄羅斯演奏旅行的四年日記，期間又親赴德國蒐集資料。光是「前製」的準備功夫，就令人非常感動。但是這本醫生寫的音樂家傳記，卻不像醫生寫的偵探小說，比如柯南道爾的福爾摩斯系列，能成為通俗讀物。柯南道爾只在破案關鍵線索，釋放一些專業醫學常識，這丁點知識就會成為破案關鍵。奧斯華何嘗不是在「辦案」，但一點也不像柯南道爾那麼天馬行空。奧斯華寫顧爾德的就醫史，掌握許多一手資料，都未必能下一個漂亮的診斷，何況一百多年前的遠客舒曼。

　　坊間許多音樂家傳記，出發點大概都是「服務」。在音樂家與聆賞者之間，搭起一座「友誼」的橋梁，寫給青少年的「範本」，尤其有嚴重「為賢者諱」的刪減。這些刪減絕非惡意，只不過是撰者自行設限，認為無助於欣賞精粹的藝術品。但這一刪減，往往便削去浪漫主義迷人的「撒旦氣質」。怎麼可以稱許「魔鬼」呢？這大概是不管信不信奉天主教義的中產階級家庭，都不能接受的價值觀。然而沒有兩股攪在一起的拮抗力量，幾乎沒有西洋交響曲與奏鳴曲最重要的「雙主題發展」樂念。

「解剖手」奧斯華便想用科學而非玄學，存證而非八卦，來發展魔鬼與天使的雙主題。時過境遷，確實有點力不從心，也許時髦尖端的基因圖譜更發達後，解開舒曼的病理之謎，會和複製侏儸紀恐龍一般可行。但是在二十世紀末啓蒙聽舒曼音樂的人，畢竟需要自己年代的菁英，給吾輩一本反應當下科學與美學水平的舒曼傳記。

莊裕安

（醫生作家、資深樂評人）

生死關頭 1854

是一種多麼可怕的轉變！天使的聲音驟然變成魔鬼的聲音，傳來可怕的音樂。他們說舒曼是罪人，揚言要把他丟入地獄。

　　1854年2月27日正午剛過，從比克街上的民房突然竄出一個身影，朝馬路左側奔去。杜塞爾道夫的天氣寒冷，又下著雨，這名男子卻只穿著拖鞋，披著薄外衣，眼眶含著淚水，神情沮喪的他，蹣跚地往四條街外的萊茵河走去。

　　到了可眺望西岸的拉特豪斯河堤後，他眼前出現一條通往對岸的狹窄浮橋，如果想要到橋的另一端，必須經過收費站。他在口袋裡找著零錢，但卻身無分文。他微笑地向收費員道歉，並掏出絲質手帕充當過路費後，便迅雷不及掩耳地衝往橋頭，一直奔到橋中央，須臾之間，他已跳入冰冷的湍流中。

　　附近的漁夫立刻設法救起這名男子。他們將他從水中拉起，扶到岸上，這名男子又不顧一切想跳回水中，但還是被大家拉離岸邊。一名圍觀民眾認出這位男子是知名的作曲家及樂評人——羅伯‧舒曼，他是杜塞爾道夫交響樂團及合唱團的指揮，正值43歲的盛年時的他，患有嚴重的精神病。

這不是舒曼第一次心情惡劣到想自殺的地步。從他青少年時期開始，嚴重的憂鬱症以及輕生的念頭就不斷地糾纏著他。在短短的一年之內，他的姊姊自殺，父親隨之過世，醫生們想盡辦法要幫助他，雖然暫時緩和了他的憂鬱症，但也因此加深了他對疾病的恐懼，以及對生命的絕望。

　　長久以來舒曼就深怕自己會精神錯亂，他一直閱讀相關書籍，想像自己有一天罹患精神病的模樣，甚至將他的幻想融入音樂創作之中。舒曼是個非常情緒化的人，因此他從小就練習控制自己的脾氣，強迫自己凡事井井有條，一切遵照計畫而行，但是他的心裡常燃起一陣陣無名的怒火，又因為自己無法達到完美而有罪惡感。他常生氣、激動，遠離人群，除此之外，他也非常擔心自己的健康狀況。

🎵 漢諾威之旅

　　舒曼在1854年造訪漢諾威時，已經有精神病徵兆。雖然舒曼一向不喜歡長途跋涉，而且他與妻子克拉拉才剛結束疲憊的荷蘭鋼琴巡迴演奏會，但他還是非常想去漢諾威。因為舒曼希望能在漢諾威親自指揮著名的《天堂與仙女》（*Paradise and the Peri*），再到法蘭克福指揮他新創作的《D小調交響曲》。舒曼在知道這兩場演奏會取消之後，卻不改原訂行程。雖然旅行很辛苦，克拉拉也正懷有五個月的身孕（她要生第十個小孩），又要親自演奏鋼琴，然而，她仍和舒曼一同踏上旅程。

　　舒曼夫婦此行也是為了拜訪當地的兩位年輕朋友。他們的活力與才華，近年來對舒曼有深遠的影響。舒曼曾用「兩位年輕的魔鬼」來形容他們，一位是22歲的小提琴家約瑟夫‧姚阿幸，舒曼評價他是聰穎而具

影響力，像是「有幽默感的內科醫生」。另一位是20歲的布拉姆斯。舒曼1853年結識布拉姆斯，驚嘆於他過人的才氣，還力捧他是歐洲最傑出的新秀作曲家之一。

舒曼不是第一次被年輕的音樂家所吸引，他年輕時曾心儀幾位音樂家，並和他們建立深厚的友誼。他曾有一位室友是年輕英俊的音樂家，名叫路德維奇・舒恩克（Ludwig Schunke），他們兩人一直同居到舒恩克去世為止。在舒曼步入30歲時，舒曼與年輕貌美的鋼琴家克拉拉・維克戀愛結婚。早期舒曼曾為克拉拉寫下多首鋼琴曲，而克拉拉則在舒曼後期激發他創作的靈感，促使他寫出多首室內樂與交響曲。在他兩人十三年的婚姻中，克拉拉為舒曼生了八個孩子（其中二個孩子不幸流產），這意味著克拉拉藉由演奏會幫助家計的機會大量減少。

在1月的漢諾威之旅中，克拉拉到宮廷裡演奏兩次。當時的英國國王是喬治三世的孫子喬治五世（George V），他雙眼失明，卻熱愛音樂。雖然克拉拉因其中一場演奏會被取消而感到失望，但是她很滿意自己整體的演出。相反的，舒曼的事業則是遍佈荊棘，他所創作的《小提琴與管弦樂狂想曲》（*Fantasy for Violin and Orchestra*）被媒體批評得體無完膚，以致臨時叫姚阿幸取消一場弦樂四重奏。舒曼為新的協奏曲所展開的預演也不理想，這首曲子是為了姚阿幸而作，舒曼原本希望姚阿幸能幫他修飾小提琴獨奏的部份，可惜姚阿幸始終無暇配合。

但是，這位作曲家的心情似乎超出以往地開朗，他以旺盛的精力與談笑風生來掩飾心中低落的情緒。十分欣賞舒曼的布拉姆斯，則對舒曼古怪的行為低調回應。布拉姆斯對這對夫婦感覺十分複雜，他一方面為他們的風采所吸引，另一方面又為其遭遇感到悲衷。

這四個人嘗試創作了許多新的作品，其中包括布拉姆斯一首動聽的鋼琴奏鳴曲。不久，舒曼的精神狀態日益惡化，時常暴怒。1月27日他在日記上自述「喝了太多酒」，舒曼在回到杜塞爾道夫前「徹夜輾轉難眠」，顯示他失眠非常嚴重並持續惡化。

異常反覆的思緒

2月4日舒曼回到家中時，他在日記中寫著：「我勤奮工作。」他的作品中有一部文選集❶，節錄自希臘哲學家、莎士比亞、聖經以及許多文學作品中關於音樂的經典文句。克拉拉以為舒曼是「工作太勞累」，殊不知舒曼只是表面上忙於工作，但他的心中始終掛念著「年輕的魔鬼」。

舒曼在2月6日寫給姚阿幸的信中表示，在漢諾威的那段日子，他與「同伴」有著微妙的心靈感應：「我經常寫抒情信給你，但我隱含在這封信中的意思即將明朗化。」他也大膽吐露潛意識中的幻境：「我夢見你，親愛的姚阿幸，在與你相處的短短三天中，我看到你手握著蒼鷺的羽毛，香檳酒自其間流下——多麼平凡，卻無比真實。」

在當天舒曼所寫的另外兩封信中，則可以看出舒曼努力壓抑心中不安的忿怒情緒。第一封信是對尤利烏斯·史坦（Julius Stern）嚴厲的批評，他覬覦尤利烏斯在柏林的工作，寧願拿自己的工作來交換。第二封信是對理查·波爾（Richard Pohl）毫不留情的回應。理查是位作家，曾與舒曼合作寫出許多聲樂作品，他對舒曼近年來的緘默很不滿。

次日，舒曼心平氣和地寫了一封信給詩人賀曼·羅列特（Hermann Rollet）陳述實情，然後偕同克拉拉一道出席總督官邸的舞會。但是2月8日，舒曼在寫給出版社老闆喬治·維岡德（Geroge Wigand）的信中，又

以嘲諷的語調大發牢騷，舒曼或許是被維岡德追求完美的態度弄得不耐煩吧。

　　某天舒曼做完辛勞的編輯工作後，又匆匆地寫了一封異常激動的信給作曲家羅伯‧法蘭茲（Robert Franz）：「親愛的法蘭茲，我們有音樂為伍真是幸運，它讓我們暫時遠離無情的世界。」

🌀 夜晚的瘋狂樂音

　　舒曼在白天尚能控制自己的情緒，但是到了夜晚，他開始承受「強烈而痛苦的聽覺騷擾」。克拉拉在與丈夫交歡之後，整晚陪伴無法入眠的丈夫：「他總是重複聽到同一個音調，有時候又會聽到另一段音樂。」她在日記中寫著：「白天這種情形便停止下來。」但是在二十四小時之後，他又聽到同樣的聲音：「那是一個悲慘的夜晚（耳朵和心靈都不得安寧）。」在2月12日星期日，克拉拉說舒曼持續出現幻覺，聽見「華麗的音樂，樂器演奏的聲音猶如天籟。」舒曼在日記上親筆寫下：「那是一首巴哈的清唱劇（Eine Feste Burg）」①。

　　自從舒曼在23歲第一次精神崩潰之後，他便多次成功地將綺麗的狂想轉變為一首又一首的音樂創作。早期他最傑出的作品，例如《克萊斯勒偶記》（*Kreisleriana* 作品十六）、《春之交響曲》（*Fruling* 作品三十八）、《曼弗雷德序曲》（*Manfred Overture* 作品一一五）都是在內心的聲音催促下而生。但是這一次，他無法掌握自己的意識來創造樂曲。他接連數日斷斷續續地努力，依舊徒勞無功。後來他準備放棄，並威脅著要「摧毀自己的腦袋。」

　　隔天，舒曼與杜塞多夫交響樂團的首席小提琴家魯培特‧貝克

（Ruppert Becker, 1830-1904）一起散步，如釋重負地說出他親身經歷的奇特現象。魯培特回憶說：「他的內心聽見美妙的旋律，那是一首完整的曲子，從遠處飄來銅管樂器的聲音，配上渾然天成的合音。」當他們在餐廳飲酒時，魯培特察覺到舒曼「內心深處的交響樂又翩然湧現，迫使他放下正在閱讀的刊物。」舒曼告訴眼前這位年輕的小提琴家：「當我們有一天離開塵世時，這一定就是我們在黃泉路上所聽到的音樂。」當天傍晚舒曼在他的日記上匆匆記下，他聽到優美的旋律而「進入渾然忘我的境界」。

　　另一位目睹舒曼精神分裂的人是理查‧韓森克里夫（Dr. Richard Hasenclever）。他是一位醫生兼業餘詩人，過去一度有機會成為樂團指揮。身為舒曼的好友與音樂夥伴，韓森克里夫不久前才為舒曼編寫聖詠敘事曲《葛呂克來自伊登豪》（*Choral Ballade Das Gluck von Edenhall*）的歌詞。他也是音樂協會的發言人，在幾場不愉快的會議之後，音樂協會決定開除舒曼的指揮家資格。韓森克里夫雖然身為醫生，卻沒能夠負起治療舒曼的重責大任，他在目睹好友精神失常之後，決定求助於另一位本地的內科醫生柏格（Dr. Boger）。

　　關於柏格醫生的資歷，我們只知道他和韓森克里夫一樣，之前在軍中醫院擔任醫生（克拉拉稱他為軍醫）。不知道他開了什麼處方，但在他診斷後不久，舒曼便安靜許多，這是連續三個月多以來，舒曼第一次又能將心中浮現的聲音記錄下來，創作出優美的音樂作品。在2月17日晚上，他創作了一首鋼琴曲（此曲和他為姚阿幸所寫的小提琴協奏曲中之慢板樂章有幾分相似）。

　　在精神錯亂下，舒曼實在無法從聽覺幻想中分辨出創作主題。他告

訴克拉拉他的幻覺：他聽到一群天使唱著優美的歌曲。「唱完之後，他躺在床上，整夜幻想，張開眼睛，望著天空。」她寫著：「他堅稱天使在空中徘徊，彰顯出最壯觀的畫面，只有音樂才能表達這種偉大，天使們出來呼喚我，在一年將盡之前我就要與他們會合。」

舒曼的妻子克拉拉與小提琴家姚阿幸合奏的情景。

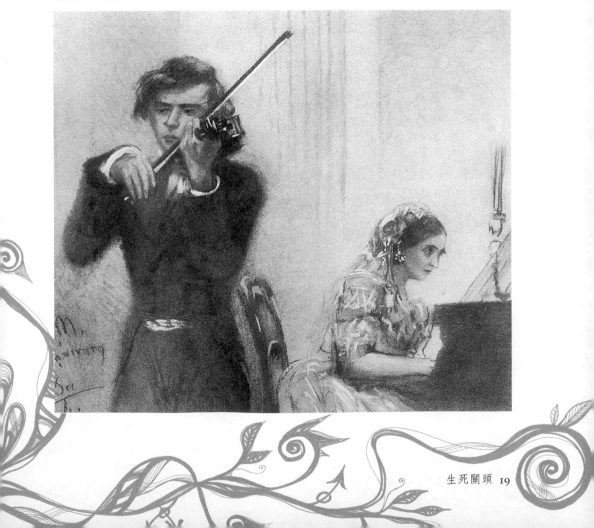

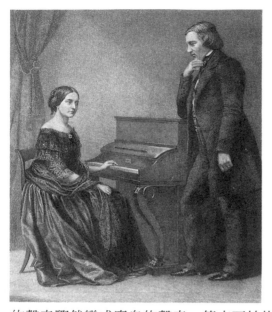
1850年根據照片所繪的舒曼與克拉拉版畫。

6 天使與魔鬼的交替

不料次日，舒曼的欣喜變爲恐懼，他寫不出任何音樂。多年來這是他第一次在日記上沒有留下任何隻言片語。克拉拉察覺到：「那是一種多麼可怕的轉變！天使的聲音驟然變成魔鬼的聲音，傳來可怕的音樂。他們說舒曼是罪人，揚言要把他丟入地獄。總之，他的精神病發作，痛苦地吼叫，眼中看見老虎與土狼的化身，向他狂奔而來，要掠奪他。」

克拉拉急忙找來韓森克里夫醫生與柏格醫生，他們想盡辦法讓舒曼平靜下來，但效果不佳。「我永遠無法忘記當時的情景。」克拉拉寫著：「我陪他一起受苦受難。半小時之後，他說心中的聲音又恢復平靜，帶給他極大的勇氣。」他睡了幾小時後便醒過來，拿出他在1850年創作的《大提琴協奏曲》（Violoncello Concerto）加以修訂，他說這個曲子幫助他不再「無止境地受到聲音的騷擾」。

2月19日星期日舒曼躺在床上「飽受邪惡靈魂的侵襲」。舒曼「任別人說破了嘴，都不願放棄自己受到外在物體控制的想法，但是他承認自己病得很嚴重。」克拉拉告訴舒曼他的「頭蓋骨神經遭受過份刺激。」

但是他連片刻都無法擺脫幻覺中的幽靈。相反地，他以悲傷的語氣告訴妻子：「親愛的克拉拉，你一定不會相信我對你說謊。」她寫著：「我不得不投降，我們的爭吵只會使他更加激烈。那天晚上11點他忽然間安靜下來，天使們向他保證讓他睡個好覺。」

到了星期一，舒曼一整天大都坐在書桌前面。「他的前面放著紙張、筆與墨水，專心聆聽天使的聲音，偶爾記下片斷音符，又繼續聆聽。」他的臉上露出一絲「勉強的幸福」，這讓克拉拉擔心起來：「結果會變成什麼樣子？」舒曼又開始寫日記，內容主要跟個人收支有關，也記下已經將一周的生活費交給克拉拉。

克拉拉在日記中提到她的先生「不斷重複自己是個罪人，他應該去讀聖經。」他連續好幾天都說著纏繞他的天使與魔鬼，但是他的幻覺片刻間起了變化。他不再聽到音樂，而是聽見有人與他交談，這讓他心情平靜下來。他寫了幾封信，又斷斷續續地用前幾天幻聽到的音樂主題寫下一些變奏曲。2月24日，他和魯培特一道外出散步，魯培特注意到舒曼「很理性地與我交談，除了告訴我舒伯特的形影在他眼前出現，留給他華麗的曲調以外，他更將旋律記錄下來，以此為架構，創作出變奏曲。」

當舒曼的精神狀況越來越不穩，他深怕自己傷害到克拉拉，而強烈要求克拉拉准許他獨居，後來克拉拉將這一段經過記載在日記上。

> 我離開他片刻，讓他一個人靜一靜，然後我又回到他的身旁，他的情況也逐漸好轉。他一直向人訴苦，說他的腦袋不停地轉，堅持說他這一次很快就會完蛋。他要向我道別，並且交代我如何處理他的財產和遺作等等。

到了舒曼自殺的前一天，2月26日星期日，他的怨言減少，話中意指

他已經作出決定。那天晚上他彈鋼琴給作曲家學生阿貝特‧迪特里希（Albert Dietrich）聽。舒曼挑選年輕音樂家馬丁‧柯恩（Martin Cohn）所寫的奏鳴曲來彈奏。舒曼處在狂喜的精神狀態中，汗一滴滴從眉毛上流下。彈完之後，他狼吞虎嚥，吃著最後一頓豐盛的晚餐。

接下來，他「突然從沙發上站起來，拿起衣物，吵著要去精神病院，因為他再也無法控制自己的意念，不知道晚上會作出什麼事來。」高度警覺的克拉拉找來房東好好勸她的丈夫冷靜下來，又立刻召喚柏格醫生。在等待的過程中，舒曼狠下心要離家出走，這讓克拉拉更加恐慌。他「拿了隨身物品——手錶、金錢、樂譜、筆、香煙，還有所有想得到的東西。」為防止舒曼離開，克拉拉試圖以對家庭的責任質問舒曼：「羅伯，你真的忍心拋妻棄子嗎？」，「是的！」他回答：「不會很久的，我會痊癒歸來。」

🌀 與妻隔離

柏格醫生終於來到。他命令舒曼與克拉拉隔絕，由男僕布雷莫（Herr Bremer）看顧，舒曼顯然很滿意這樣的安排。他與布雷莫聊天、看報，緩緩地進入夢鄉。他的妻子起先在隔壁房間來回踱步、憂心忡忡。但是她接受到隔離的命令，只好邀請好友愛麗絲‧楊格（Elise Junge）來陪她過夜。第二天清晨，克拉拉又試著接近丈夫。她抱著他，聽他談他的幻覺。「他的憂鬱症已經嚴重到無法形容的地步。當我碰觸他的時候，他說：『噢！克拉拉，我不值得你這樣愛我。』」她試著告訴他這不是事實，強調她無時無刻「不以敬畏之心看待她心愛的丈夫」。

那天早上不久後，克拉拉連同韓森克里夫醫生聚在一起，商量下一

步要怎麼做。舒曼的精神病整整發作了兩個多星期。他企圖自殺,並要求別人將他送往精神病院。此時的克拉拉無計可施,在討論過程中,她要十二歲的女兒瑪莉(Marie)監視父親。但不知道父親的情況有多嚴重的瑪莉放走了父親,她一邊哭泣,一邊回到房間。舒曼從房間走出來,穿過走廊,從正門步出屋子。「我無法描述自己有多痛苦。」在發現舒曼離家出走的當天晚上,克拉拉在日記上寫著:「我的心好像停止跳動。」每個人瘋狂地在大街小巷尋找舒曼的下落,而舒曼此時正一步一步往浮橋移動。

在自殺未遂之後,兩名壯漢將這位衣衫襤褸、全身濕透的音樂家拖回家。當時正是封齋期前夕,大街上滿是變裝過後的狂歡者。舒曼穿過熱鬧的街道回到家中,醫生認為對舒曼最好的方式便是與妻子永久隔離。克拉拉立刻離開家,搬去與羅莎麗・萊瑟(Rosalie Leser)同住。雙眼失明的羅莎麗,是克拉拉最親密的朋友。兩位男僕搬到舒曼家二十四小時看顧舒曼。克拉拉的母親巴吉爾夫人(Marianna Bargiel)則從柏林搬來負責料理家事,並且照顧年幼的孫兒。「那是一段恐怖的日子。」憂傷的克拉拉形容:「他們不准我接近他,但每個小時都會向我回報他的情況。」

新的安排似乎很恰當,舒曼起床後,一整天坐在書房振筆疾書。他寫了幾封信,同時抄寫《主題變奏曲》❷(*Theme and Variations*)交給克拉拉,讓她為萊瑟(Franlein Leser)演奏此曲②。克拉拉從信中察覺到舒曼的情緒,激動起來。克拉拉很想讓他開心,於是帶了一束紫羅蘭與幾個柳丁來探望舒曼。「其實醫生嚴禁我去探望。」她在日記上寫著:「也不讓其他的親朋好友去看他。」舒曼一直吵著要進精神病院:「他只

要一看到醫生，便求他們送他去精神病院，他只有在那裡才能夠安靜療養，恢復健康。」

舒曼的命運在這種情形下被決定了，就是替舒曼找一家精神病院，這深深打擊著克拉拉。只是地點應該在哪裡呢？當然不會是本地的精神病院。舒曼對那裡心有餘悸，雖然美國的精神病醫生布萊尼·艾爾（Pliny Earle）曾評鑑過德國所有的精神病院，確定這些病院「環境怡人、管理優良」。但是杜塞爾道夫的精神病院病人太多，無法提供韓森克里夫與柏格醫生認為病人所需要的清靜與隱私。

最後大家決定將舒曼送往位於波昂近郊的恩德尼希（Endenich）精神病院，這裡的療養院由經驗豐富的法蘭茲·理查茲心理醫生（Dr. Franz Richarz）負責，規模不大但私密性極佳。韓森克里夫醫生已經介紹好幾個知名的病人到此療養，其中包括舒曼的畫家朋友阿弗德雷·雷多斯（Alfred Rethels），他也正好在此處養病。

但克拉拉卻極度反對這項提議。「他，高貴的羅伯，被拘禁在精神病院中！我怎麼能夠接受這個事實！」她受到城中謠言的影響，謠傳著舒曼不應該接受心理輔導，而是該接受「牧師嚴格的輔導」。這種流言是由布拉姆斯傳出的，他於3月3日抵達杜塞爾道夫。「布拉姆斯說他來是想以音樂振奮舒曼」克拉拉寫著：「他想留下來全心全意服侍羅伯，等到羅伯可以接見訪客時，他的友誼真是令人感動。」後來布拉姆斯驕傲地表示：「如果不是我的支持，克拉拉絕對會跟她的丈夫一樣精神崩潰。」

翌日， 3月4日的星期天，一輛馬車停在門外等著將舒曼送往恩德尼希。克拉拉在日記上寫著：「羅伯匆忙穿上衣服，和韓森克里夫醫生及

兩位男僕躍上馬車，壓根兒沒有問起我和孩子。」她希望他可以帶走一束她送的鮮花，舒曼「捧著花呆了一陣子，當他握緊韓森克里夫醫生的手時，他突然聞到花香而微笑起來，兩人在馬車中互相交換一朵鮮花。」

　　到波昂的路程費時八小時，舒曼在路上「一直不耐煩地問他們快到了沒有。」他心甘情願接受住院治療，直到兩年半後的去世，他再也沒看過克拉拉一眼。

【原註】

❶舒曼稱他的文選集為《詩人花園》，但這本書從未出版過。

❷《主題變奏曲》一直到1941年才被人公開演奏，布拉姆斯以舒曼陷入幻想時構思的主題音樂為基礎，寫了一組四手聯彈鋼琴變奏曲。

【編註】

①這首清唱劇是巴哈於1715年所作，曲名為「一切皆是上帝創造的」(*Alles, was von Gott geboren*)。由於演出後音樂佚失，所以巴哈於1723年重新譜曲，並於1724年10月31日重新發表，以慶祝宗教改革紀念。後人將此作編為作品八十號。

②萊瑟小姐是克拉拉的好友之一，舒曼進入精神病院後，克拉拉即搬往萊瑟家同住。這首主題變奏曲遲至1941年才出版。布拉姆斯也以此曲主題作成另一首變奏曲，以四手聯彈的型式寫成，作品二十三號。

2 脆弱的心靈 1809-1828

他的行為舉止與愉快心情出現大逆轉⋯⋯小男孩逐漸成熟，愈來愈沉默寡言、喜歡靜思、做白日夢，這深深地阻礙了他與別人的溝通。

瓊安・克莉斯汀・舒曼（Johanne Christiane Schumann）在近更年期時懷了一個孩子，名叫羅伯。在此之前，她已經生過五個小孩。❶她最小的女兒名叫羅拉（Laura），在1809年3月死亡，這讓舒曼太太極為沮喪。由於她之前生了三個男孩，因此羅伯・舒曼在1810年6月8日出生，讓她有著複雜的心情。她一方面為這個男孩的健康感到高興，一方面也因為不是女孩而感到失望。

舒曼的父親名叫奧古斯特・舒曼（August Schumann）。舒曼家族可追溯到五代之前，最早的祖先是生於1650年的約翰・舒曼（Johann Schumann），後代子孫皆居住在圖靈根（Thuringia）的一個小農村。羅伯的祖父約翰・弗德列西・舒曼（Johann Friedrich Schuman）是第一個脫離農村生活，成為牧師的人，他在恩休茲（Endschutz）的一間小路德教會服事。舒曼牧師的第一任妻子——舒曼的祖母——克莉斯汀・麥達蓮娜・波瑪（Christiane Magdalena Bohma）是紡織商人的女兒，她被形容為「身體虛弱、久病不癒」，使舒曼家深陷貧困之中。這對夫婦總共生

了六個小孩，第一個孩子便是在1773年5月2日出生羅伯・舒曼的父親奧古斯特。

　　奧古斯特生長在德意志的「狂飆運動時期」。在這個新興時代，傳統的法國古典主義與啓蒙運動對全歐洲的影響逐漸式微。莎士比亞的戲劇剛被譯成德文，喚起德國詩人與作家對感官美學、熱情澎湃、言論自由、創新風格的強烈追求。

　　害羞的奧古斯特自幼便展露出驚人的寫作天份，但是環境不容許他繼續求學。他們家自恩休茲搬到十公里外的威達（Weida）。家境清寒加上宗教信仰，他壓抑了成爲文學家的夢想。根據他的好友兼傳記作家李希特（C. E. Richter）的說法，奧古斯特的心中有兩股力量互相交戰，一股力量是來自從小嚴格的家教，另一股力量來自「狂飆運動」的召喚，這種內心的掙扎讓他的精神「瀕臨崩潰的邊緣」。在他18歲時，他終於因爲家庭需要而屈服，基於經濟的考量，他嘗試從商這條路。

　　奧古斯特搬到任茲（Zeitz）的小鎮上，在書店找了一份職員的工作，並邂逅外科醫生的女兒瓊安・克莉斯汀・舒納伯。舒納伯醫生堅持如果這個窮酸的小店員想要和他的女兒交往，就必須自己創業。奧古斯特因此回到故鄉威達，在接下來的一年半中，他全心全意投入寫書的工作，希望能藉此賺取收入。

舒曼的父親腓德烈・奧古斯特・舒曼（1773—1826）是一名書商，也頗能寫作，於舒曼16歲時去世。

🌀 父母的婚姻生活

奧古斯特努力的過程似乎在冥冥中為舒曼鋪好道路，讓他步上其後塵：創作的動力來自婚姻幸福、取悅岳父，與經濟需求。奧古斯特在短短的時間內寫了八本書，賺進一千塔勒（thaler，一塔勒相當於一美元），這對年輕的作家來說是一筆相當不錯的收入，但是要養家活口還言之過早。他與克莉斯汀在1795年10月結婚後便移居到羅尼堡（Ronneburg），奧古斯特用賣書收入開了一間雜貨店。他們的第一個女兒艾蜜莉（Emilie）在九個月後出生。

疾病似乎從一開始就纏繞著他們的婚姻。要在短短的期間內寫完這麼多書籍使得奧古斯特筋疲力竭。在他們結婚的第一年，奧古斯特便染上嚴重的痢疾，經過醫生的診治後，病情雖然受到控制，但是接二連三的併發症不斷侵襲著他。舒曼太太也提到她丈夫多年來深受腹痛與痛風的折磨。奧古斯特體弱多病，迫使他的妻子獨立負起照顧雜貨店的工作，好讓他再多寫五本書。也許這也驗證了「藝術家總是多病」的說法。

奧古斯特的出版作品種類廣泛，從虛構故事到實用書籍無所不包。舉例來說，他在1797年出版《智慧的所羅門和愚蠢的馬克夫》（*Soloman the Wise and His Fool Markolph*）重新改編古老的德國民間故事，內容以法老王對所羅門王妃的迷戀為背景。故事取材自舊約聖經，然後被改編成歌德式的恐怖故事，充滿魔法、懸疑、暴力（在德國的浪漫派時期幾百本風格類似的小說競相出爐）。他的另一個特別的代表作品是《通訊錄》（*Addressbook*），這本工具書有系統地列出北薩克森郡（Upper Saxony）的公司、工廠、商店、住家之聯絡地址。

當奧古斯特的長子愛德華（Eduard）在1799年出生之後，舒曼太太

被迫停下雜貨店的工作。奧古斯特創立了一家出版社，起初他只想出版自己的書（到1803年爲止，他一共寫了十四本新書），隨後他從自己豐富的藏書中，翻譯出許多作品，也增加其他種類的書籍。

可惜他的生意做得並不順遂，當他的兩個兒子卡爾（Carl）與尤利烏斯（Julius）相繼在1801年及1805年出世後，他們的生活便陷入愁雲慘霧之中。在經濟拮据的情形下，奧古斯特在1808年被迫與弟弟弗德列西（Friedrich）合夥經營出版事業，並遷到茨維考小鎮上。一年之後，奧古斯特經歷父親與女兒蘿拉去世的雙重打擊，就在這段痛苦的時期，他的妻子懷了羅伯。

等到羅伯大到入學年齡時，舒曼的家庭也逐漸寬裕。「舒曼兄弟出版公司」（Schumann Brothers Publishing Company）誇口其出版的口袋文學作品（類似現代的平裝小說）不但創造豐厚的利潤，並且「引領德國人一窺歐洲經典文學的全貌」。他們將大文豪歌德、席勒、司考特、拜倫以及塞凡提斯的作品一網打盡。儘管事業有成，奧古斯特仍然鬱鬱寡歡、百病纏身。依照當時的慣例，他獨自離家，到卡斯巴德（Carlsbad）或其他的療養中心接受治療。他那虛弱的體態——猶如厭世的病人——無疑在多愁善感的小兒子腦海中留下不可抹滅的印象。

羅伯的母親似乎無法扭轉父親多病所帶給孩子的不良影響，更糟的是，她本身的慢性憂鬱症更對孩子的人格發展影響極深。在與奧古斯特結婚初期，她精力充沛，將雜貨店料理得井井有條。在茨維考，當幾個兒子逐漸長大成人，可以爲家族企業效力時，舒曼太太開始投入較多的精力在自己身上，對抗憂鬱症，並花較多的時間照顧天賦異秉的幼子羅伯。

羅伯‧舒曼的誕生

　　在舒曼出生的1810年，拿破崙正一步步征服東歐。羅伯的家鄉茨維考位於現在波蘭的西里西亞（Silesia）與捷克的波希米亞（Bohemia）中間，形成重要的貿易樞紐。這座小鎮往日極為繁華，居民多達萬人。但在歷史上著名的「三十年戰爭」（Thirty Years' War）過後，這座小鎮只剩下不到五千人。1812年舒曼兩歲時，拿破崙的大舉入侵造成更嚴重的災害，大約十五萬的外籍軍隊不斷進出茨維考。舒曼的誕生，在拿破崙與約瑟芬皇后的大舉東征下蒙上一層陰影。次年，數千名士兵吃了敗仗，抑鬱而歸，並帶來疾病和饑荒，薩克森郡（Saxony）猶如人間煉獄。軍隊霸佔碾米廠，城中居民先後斷糧，隆隆的大砲聲不絕於耳，尤其在萊比錫接二連三的轟炸事件更讓民眾人心惶惶。茨維考的居民已經急速銳減，現在更有百分之九的居民喪生，可以想見舒曼出生的前幾年真是多災多難。

　　而後舒曼的母親不幸感染上傷寒，年幼的羅伯被迫

舒曼的出生地茨維考。

離開重病的母親，搬到魯比斯（Ruppius）家暫住，但他很快便適應新環境。正如他15歲時在自傳中所述：「三個星期的時間飛逝而過，我一點也不覺得辛苦。我必須歸功於魯比斯太太在兒童教育方面的成功。我很敬愛她，她是我第二位母親。我在她母愛的羽翼下，度過兩年半幸福的時光。」

音樂似乎在這個男孩的成長期扮演著極為重要的角色。音樂幫助他忍受孤獨，緩和了因為換「新母親」而引起的情緒低潮，也安慰他的心靈。他的親生母親熱愛歌唱，常以「抒情歌后」的封號而引以為傲，她教導兒子以「美妙的音律與正確的節奏」來回應。舒曼的音樂天份，讓他與母親之間的交流更為順暢。母親不僅以音樂表達她對孩子的愛，也將心中的想法與感情傳遞給孩子——或許也包括她面對戰爭與經濟的壓力下，扶養四個孩子而感到無助的時候。

教育的影響

約翰・哥弗列德・孔曲（Johann Gottfried Kuntsch,1775-1855）是舒曼的第一位音樂教師。舒曼自七歲開始學音樂，爾後間接地上課，直到青少年時期為止。他記得孔曲「是位好老師，很疼愛我。」之後舒曼也為老師作了幾首鍵盤作品，如作品五十六和五十八。但不久，舒曼便發現他對於鍵盤技巧與基本和聲方面懂得幾乎和老師一樣多，他發覺孔曲的彈琴技巧非常「平庸」。

自此之後，舒曼便靠自修學習音樂，一生在音樂的路上摸索。舒曼在自傳中描述：「我很早便開始作曲……第一首創作的舞曲在1817年與1818年完成。」舒曼靠著樂譜、手稿，以及孔曲在茨維考辦的零星演奏會中吸

舒曼在茨維考的老師孔曲。由於孔曲的大力推動，茨維考的公共音樂活動得以重獲生機。

取音樂新知。舒曼在十一歲時參加音樂會的演出，有一次他為知名的弗德列西‧史奈德（Friedrich Schneider）創作的《清唱劇》（*Das Weltgericht*）擔任鋼琴伴奏。

最值得一提的是，舒曼即興作曲的天份極高，他善用這份才華，不只自我滿足，也邀好友一同享受音樂的樂趣。幾乎每一篇關於這位作曲家的人物傳記都不約而同提起他超乎尋常的創作能力。他用音樂微妙地刻劃出人們的動作、姿勢、說話方式、體態。無疑地，他年少時的即興演奏成為日後豐富的創作泉源。正如音樂心理分析家維拉迪米‧史坦梭（Vladimir Stassow）所形容，舒曼是「描繪人性特徵、面容、性格、情感的音樂大師。這讓他的生活多采多姿，他將藝術視為最崇高的樂趣。」

小男孩以自己的成就為榮。「我很有責任感，又帶點孩子氣，很討人喜歡。」他寫著：「我用功讀書，6歲時便上私立學校，7歲學拉丁文，8歲學法文與希臘文，9歲到10歲半讀四年級。」舒曼的聰穎、早熟、愛現讓他輕易地贏得友誼。除了家人之外，他的第一個好朋友是比他年長的奧古斯特‧瓦列特（August Vollert）。兩個男孩一起彈鋼琴，感情很好。音樂成為舒曼以後交友不可或缺的部份，舒曼的兄長中沒有人對藝術有興趣，因此他的鋼琴夥伴是唯一能夠跟他分享心中感動的摯友。

另外一項令舒曼難以忘懷的事，是和他的母親到卡斯巴德（Carlsbad

展開五個星期的旅遊。卡斯巴德是個渡假聖地，也是著名的溫泉療養中心。當舒曼太太帶著8歲的羅伯到這裡時，最令舒曼印象深刻的是親眼目睹，或聽見著名鋼琴家依格那斯・莫歇勒斯（Ignaz Moscheles,1794-1870）的演奏。「每個人都尊崇他，讓路給他，他卻謙遜地走入人群之中。」舒曼後來告訴母親：「他有這麼多令我佩服之處，我要以他為榜樣。」（他也透露出自己想拜莫歇勒斯為師的想法，可惜一直未能如願）。❷

　　舒曼的父親非常重視每個孩子的教育，盡力使他們接受最好的教導。他定期從號稱四千冊的家庭藏書中提供孩子課外讀物，這點可以解釋為什麼羅伯比其他同期的音樂家更博學多聞。由於讀書與文學素養在舒曼家中極受重視，文學很快地就為舒曼的第二個興趣。當舒曼7歲時，他在出版社的父親遷居到阿姆斯街將公司與住家合併為一，孩子們在新家接受嚴格的要求，學習語言表達技巧。

　　舒曼在自傳中寫下9歲半時的回憶：「我的生活變得異常忙碌，學校的功課壓得我喘不過氣來。雖然我的能力綽綽有餘，但我對讀書的興趣不大。由於我的課前準備不夠，難免露出緊張的模樣，在老師心中留下不良的印象。原本愉快的童年變成沉重的負擔。」他一方面努力達到父親對語言表達能力的要求，一方面又想鑽研母親所傳授的音樂技巧，這種不自覺的掙扎使他心中更為焦慮。他面對問題的方式便是遠離人群。「我寧願一個人散步，對大自然傾訴心聲。」他在自傳中如此寫道：

　　　　我和哥哥尤利烏斯，連同學校同學組成了一個小小的表演團體，我們在茨維考闖出名氣，成績斐然（有時候我們可以賺到二、三塔勒）。我們的演出大膽創新，以令人捧腹的笑話與雙關語吸引觀眾。

舒曼的父親很鼓勵這種表演方式，對幼子的創意才華倍加讚揚，還特地去買樂譜、音樂架，最棒的是一架優質的維也納大鋼琴，令小男孩雀躍不已。舒曼「每天晚餐過後為父親彈奏鋼琴，」專注於「鋼琴即興表演……令父親深深為之著迷。」當舒曼9歲第一次聽到歌劇之後便嘗試著「寫出好幾首歌曲，許多聲樂曲以及鋼琴曲。」——完全無師自通。他11歲時完成《詩篇第一百五十篇》（*Psalm 150*），結合合唱、鋼琴伴奏及管絃樂團。

　　和他的哥哥一樣，舒曼也一度投入父親的出版事業。他幫忙父親蒐集資料、翻譯文章，然後編輯成一本含插圖的傳記，書名為《世界名人錄》（*Picture-Gallery of the Most Famous Men of All Countries*）。舒曼這麼早便有機會接觸在語言、外交、歷史上有成就的人，不但激發他的雄心壯志，更加強他的語言表達能力（他的三個哥哥克紹箕裘，也成為出版家：愛德華（Eduard）與尤利烏斯留在茨維考工作；卡爾則遷往斯尼堡（Schneeberg），創辦一家新的出版社。）

　　舒曼第一次愛上一個名叫艾蜜莉・伯倫茲（Emilie Borenz）的女孩子（後來她嫁給舒曼的哥哥尤利烏斯）。「你相信嗎？我在八歲便懂得愛的藝術。」舒曼寫著：「我愛上艾蜜莉，那是一種純真的愛……我永遠不會忘記有一次我們上完法文課步出教室時，我將一封放入一枚錢幣的破碎情書交給她，信中表達我對她的熱切思念。我想她大概可以用錢幣買一條裙子，我真是傻得可笑。」

　　後來他又愛上另一個女孩，叫依達・史托柴爾（Ida Stolzel），照這樣的情形看來，舒曼在青春期之前的個性形成，主要受到兩個人的影響：第一個是他最愛的母親，她的歌聲讓舒曼接受音樂啟蒙；另一個人

是舒曼的父親，他的能言善道使他在社交圈中無往不利。然而，舒曼的父母皆是病魔纏身：舒曼的母親自艾自憐、極度沮喪；舒曼的父親則弱不禁風，飽受慢性疾病的肆虐。

在父母擁有極端的身心特質下，舒曼仍然能夠截長補短，發展出有理想、效率、穩定的人格，加上健全的自我形象。他也從三位能幹的兄長身上學到如何發揮智慧潛能，做個成功的男人。

但是負面的影響也不是全然不存在。舒曼幼年便與母親分開，與養母相處一段時間。年幼敏感的他為此感到自憐，甚至害怕沒有人愛他。他將一切委屈埋在心中，只對別人道出學業的壓力——雖然這種情形在當時的社會見怪不怪，但舒曼卻用逃避的方式面對問題，他遠離人群，封閉自己的內心，沉浸在音樂與幻想世界中。

事實上，這種自我保護的行為幫助他在文學藝術方面出類拔萃，但是也帶給他精神病的夢魘。舒曼的父母以及周遭環境鼓勵他從事創作活動——文學、戲劇和音樂無一不缺，創作讓舒曼在心平氣和下，表現豐富的生命力。可是，這時的舒曼也開始出現焦慮的情緒，他拼命想逃離現實，和同輩保持距離，在幻想世界中自我封閉。

舒曼如何面對暴力、仇恨、自我毀滅，文獻上並沒有詳細的記載。他常與哥哥們在一起演戲，因此這些情緒對他來說並不陌生。他熟悉戰爭的可怕，也從父親的藏書中讀到大屠殺的場面，他的父母對孩子管教甚嚴，孩子之間的爭吵也在所難免，然而，舒曼的心中從未飄過一絲痛苦或報復的念頭，原因為何沒有人真正了解。

6 黑色的一年

當舒曼15歲的時候，家中在10個月內連續發生了兩起重大事件，影響了他原本平順的人格發展。第一起最具殺傷力是他姐姐的自殺事件；第二件是舒曼父親的過世，當時舒曼的母親不在家中，舒曼的父親意外去世。

　　我們對艾蜜莉‧舒曼知道得不多，只知道她比羅伯大十四歲，在羅伯童年時期艾蜜莉扮演重要的女性角色。由於她是老大，既體貼又聰明，因此她一直是父母最寵愛的孩子，直到最有天份的小兒子出生為止（或許羅伯的誕生使她失寵是自殺的原因之一，她的心結在羅伯逐漸長大時更加明顯）。雖然我們不清楚艾蜜莉如何放縱自己，可以確定的是，她的父母為此憂心忡忡。

　　造成艾蜜莉發瘋的另一項原因是她的慢性皮膚病，不過，艾蜜莉也有可能因為器官中毒而導致精神病，甚至感染梅毒。在舒曼早期的自傳中，羅伯為艾蜜莉彈奏《藍德勒》①與華爾滋，讓她跳舞，以緩和她的病情──但這仍無法阻止最後的悲劇發生。

　　到底艾蜜莉如何自殺身亡至今仍是個謎。一個專門研究舒曼的學者古斯塔夫‧詹森（Gustav Jansen）指她：「在急性發燒後，投河自盡」。醫學歷史學家蘇特米斯特（Sutermeister）堅稱她自窗戶跳樓身亡，在舒曼的女兒歐格妮（Eugenie）的著作中，她認為艾蜜莉在床上病逝，但這並不排除她跳樓或投河自盡的可能。在她死亡的茨維考鎮上，一般民眾相信艾蜜莉是投河自盡的。❸

　　失去手足的痛苦可謂刻骨銘心，這不但讓兄弟姐妹的關係出現裂痕，也讓家屬悲痛欲絕，他們必須經過一段長時間的療傷過程。每到了死者生日當天或是看到類似情況總難免觸景生情。在自殺事件發生之

後，其他情緒伴隨悲傷而來，家屬責怪自己沒有及時阻止悲劇發生，或怨恨死者不顧家人的感受。心理學家佛洛依德把失去親人的悲慟與憂鬱症之間的關係，做了再清楚不過的描述。研究報告也指出一個人在童年失去親人反而可以激發他的創作力（許多藝術家、作曲家將對死去親人的思念溶入音樂創作之中）。

舒曼對姐姐的自殺反應除了激動，也深刻反省。他試著描述自己的心情：「好像經過一場驚濤駭浪，爲什麼我要任憑風浪的打擊？」幾年以後他注意到自己「渴望跳入萊茵河中。」很明顯地，艾蜜莉的死勾起了自殺的念頭。

在艾蜜莉死後10個月、舒曼尚未完全釋懷之前，臥病在床多年的父親突然在1826年8月10日撒手人寰，享年53歲，舒曼經常在日記上紀念這個日子。當時他的母親因身體不適，在遠處的療養中心休養，因此無法及時安慰孩子受創的心。「我埋怨命運的無情，」舒曼寫道：「不但讓我失去一位慈愛的父親，也讓社會失去了一位熱情的詩人、對人性觀察敏銳的作家，以及精明能幹的商人，這是一件多麼不幸的事情！」

🌀 日記、好友與文學

父親的死亡讓舒曼做出抉擇，他要成爲一位作家，並開始養成寫日記的習慣，記錄每天的生活與心情。舒曼的第一本傳記作者瓦西勒夫斯基形容：「他的行爲舉止與愉快心情出現大逆轉……小男孩逐漸成熟，越來越沉默寡言、喜歡靜思、做白日夢，這深深地阻礙了他與別人溝通。負面影響不只存在心中，也表現在人際關係上，對父親的哀悼使他拒人於千里之外，舒曼大部分時間是一個人自言自語——有些內心的對

話記錄在日記中，自閉症的傾向或許幫助他保持心理平衡。其實舒曼沒有完全對外隔絕，只是他改變了自己的個性，只跟幾個要好的朋友聯繫，盼望交到忠心的朋友（以便讓他的精神狀況不再繼續惡化）。他的第一個朋友是比他年長的艾米爾・弗勒西格（Emil Flechsig）。他是舒曼在成長過程中的第一個男性知己。」

　　舒曼選擇弗勒西格成為知心好友有幾個原因。第一，弗勒西格被羅伯的媽媽看中，正如弗勒西格後來所述，舒曼的母親認為他「非常適合成為我寶貝的同伴」；第二，舒曼像其他敏感而有藝術才華的青少年一樣情竇初開。弗勒西格後來搬到萊比錫上大學，成為舒曼抒發情感的對象。

　　不久之後，舒曼寫信給弗勒西格，建議兩人成為室友，一起寫劇本，他希望兩人成為親密的工作夥伴。舒曼負責「哀怨嘆息」，他的朋友負責「歡欣鼓舞」，事實上「我們兩人在一起寫悲劇故事真是慘不忍睹。」

　　弗勒西格比舒曼理智得多，他稱舒曼為「懂事的人、愛作白日夢、心不在焉，被強烈的信念驅使，自信有一天他一定會成名，雖然他不確定會在哪個領域享有名氣，但深信不管在任何環境下都會成功。」

　　舒曼對詩文的著迷或許有助於治療他精神上的創傷，但詩文似乎還不足以讓舒曼視它為終生職業，連他的哥哥都不願出版他的詩集——這並不令人意外。他的許多作品聽起來悲傷而不成熟，雖然他相信音樂和詩集「源自一家，同樣意義非凡」，舒曼的天份終究還是在音樂上。

　　他早期在面對人群時就顯出焦慮的心情，後來焦慮更成為他的人格特質。他深知內心混亂是造成自我認知矛盾的原因之一。年少的舒曼熱切地將精力轉移到文學創作上，才不愧為作家兼出版者的兒子。他很快

找到了學習的對象來代替死去的父親，撫平父親過
世的悲哀，這個人就是舒曼崇拜的尚‧保羅
（Jean Paul,1763-1825）❹。

尚‧保羅與奧古斯特屬於同一時期的人
物，他的知識較奧古斯特淵博，是個享有盛名的
作家。他的小說可稱德國浪漫派時期的代表作
品，在當時極為暢銷。他的文選集內容廣泛，從病
態的死亡意識到輕鬆的家庭生活無所不包。尚‧保羅
生花妙筆，將「狂飆運動」叛逆的情緒與傳統精神

尚‧保羅的肖像。

合而為一。他發揮自由聯想的技巧，輕易地描述心中理念，將不同的思
想交織成複雜矛盾的故事。

他的小說主角經常具有兩種不同的性格，當時「雙重人格」的主角
正蔚為風潮〔羅伯‧路易斯‧史蒂文生（Robert Louis Stevenson）的知名
恐怖小說《傑奇醫生與海地先生》（*Dr. Jekyll and Mr. Hyde*）、杜斯妥也夫
斯基的《雙重人格》（*The Double*）和佛洛依德早期有關潛意識的理論，
是十九世紀討論雙重人格的幾則重要作品。〕

舒曼在日記上寫滿他對尚‧保羅的看法，他視尚‧保羅為「超於常
人」。舒曼貪婪地閱讀尚‧保羅的小說《泰坦》（*Titan*）、《塞班克斯》
（*Siebenks*）、《漢斯柏魯斯》（*Hesperusas*）。其中一本小說《青澀歲月》
（*Adolescent Years*）令舒曼悠然神往，故事敘述一對攣生兄弟福特（Vult）
和華特（Walt），代表人性的兩個極端。福特很有衝勁、個性獨立，他離
家出走；而他的弟弟華特個性害羞又消極，功讀法律，準備接手父親的
事業。當華特期末考不順利之時，福特奇蹟式地回來幫助他。他們兩人

決定在一起生活、旅遊、寫書（華特寫詩，福特寫諷刺劇）。有一天他們巧遇美麗的富家女威娜（Wina）。華特愛上威娜但不敢追求她，於是派他哥哥上陣。他們互換衣服、戴上面具、參加舞會，假裝成華特的福特贏得佳人芳心。但福特深知如果他愛上威娜，就是出賣自己的弟弟，所以他又再度脫逃。

在尚·保羅文學作品的影響下，舒曼想像自己具有雙重人格：當他展現英雄氣慨時，他稱自己為「弗羅倫斯坦」（Florestan）；當他害羞且被動時，他稱自己為「奧澤比烏斯」（Eusebius）。在那一段時期他非常崇拜尚·保羅，並組成一個讀書會，參加的朋友皆為尚·保羅的書迷，這個團體幫助舒曼和緩焦慮的情緒，對抗憂鬱症。

受到尚·保羅的魅力影響，舒曼開始寫小說，其中一部小說名為「六月的夜晚與七月的白天」（June Nights and July Days），主要探討孤獨、悲傷、性的迷思、描繪出舒曼青少年時代的心情。

這本小說和許多舒曼的青少年期文學作品一樣，最後都沒有完成，這除了反應他心中的掙扎，更顯露出他對音樂始終無法忘情。舒曼也從未忘懷摯愛的母親帶給他音樂的啓蒙。在尚·保羅冗長的小說中，他都可以找到和音樂相關之處（他認為尚·保羅的小說和貝多芬的音樂型態很類似），他從小說架構中學到音樂的對位法。

與異性的相處

除了寫詩與小說之外，舒曼仍然不忘記將每一天的生活紀錄下來，其中常表明與異性交往的困擾。舉例來說，在茨維考，他遇見三個相當有吸引力的女孩，但都無法令他滿足。他第一次強烈的愛情奉獻給娜

妮・潘希（Nanni Petsch），他的日記也透露出他的慾望：共舞、緊握著手、性慾。

不久後，他將一部份的愛轉移到另一位女孩莉蒂・漢培爾（Liddy Hempel）的身上。「當我思念莉蒂時，我看到娜妮對我怒目相向。」莉蒂的父母是舒曼家的好朋友，她的父親鼓勵兩人交往，並借錢給舒曼，也經常邀請他到她家。

幾年來舒曼一直被女孩子倒追，「莉蒂強烈渴望我的愛，」他在日記上寫著——「這也許是因為自己渴望被愛而產生的幻覺。」他甚至想像自己在危急時，有一個女孩願意為他挺身而出。

舒曼在青少年時期所寫的日記，承襲尚・保羅千變萬化的風格。舒曼指出他的「惡夢」包括不被女朋友接受——甚至遭到她的拒絕。他寫著：「她愛我嗎？這個問題我問了一整天卻找不到答案。我的心中只冷冷地冒出一個聲音——『也許』的答案令我膽戰心驚；堅決的『不』則會讓我粉身碎骨。」

為什麼舒曼如此強烈害怕遭人拒絕，而且不僅在青少年時期，一生都是如此？他能夠回答這個問題，或試著找出謎底嗎？我們可以大膽推論：舒曼的害怕大概源自對母親的不信任。雖然舒曼的母親深愛還在襁褓中的嬰兒，但由於她的身體虛弱，無力照顧孩子。他們之間脆弱的關係——一方面抹殺了舒曼對女人的信任，一方面造成他對女人的強烈依賴，認為沒有女人就生存不下去。更不幸的是，姐姐艾蜜莉的自殺讓舒曼對人與人之間的關係喪失信心。

另一個與年輕的舒曼密不可分的人是演唱家安琪絲・卡洛斯（Anges Carus）。她住在茨維考北邊六十公里的科地茲（Colditz），偶爾到茨維考

探望她的姐夫。他的姐夫定期舉辦音樂晚會，舒曼被邀請成為座上賓。安琪絲比舒曼大八歲，已經結婚做了媽媽，正在尋找鋼琴伴奏。此時的舒曼寂寞難耐，希望有人指導他學習音樂。他們兩人彈唱聲樂，尤其深愛舒伯特的歌曲。當時舒伯特除了在維也納以外，並不有名。舒曼很快就被安琪絲迷人的外表及美妙的歌聲所吸引，對她充滿愛慕之情。

舒曼的夢中情人是他的姐姐、母親，或一個幫助他整理思緒的人？我們只能臆測，幸好他的日記提供重要的線索。在1828年7月13日午夜，他在頭腦清楚的狀況下寫下一大串的幻想：「她現在大概已經入睡。我剛才作了幾個美夢，她在我夢中出現，她那美妙的聲音遍佈穹蒼。」這個美夢幫助舒曼擺脫死亡的陰影：「大地一片沉靜，只聽得到野貓的哭號，像是為死去的人哀悼。貓叫聲讓人聯想到死亡，就在離我不遠之處。只要她願意親我一下，不論做什麼我都甘心。」一想到安琪絲和她那「神聖的聲音」，他便可以安靜入睡。

舒曼對安琪絲的仰慕持續了五年之久，直到她的先生出現，問題才複雜起來。安琪絲的丈夫艾內斯特·奧古斯特·卡洛斯（Ernest August Carus）是一位醫生，對有戀母情結的舒曼造成威脅，他是科地茲一間大醫院的主任醫生，醫院在改造之前是一座龐大且年代久遠的城堡禁地❺，他也是舒曼的第一位心理醫生。

有一次舒曼利用假期的機會到科地茲拜訪卡洛斯夫婦，和他們建立起特殊而矛盾的關係。舒曼心中又興奮又害怕，為了深入了解這對夫婦，舒曼接觸到科地茲的精神病患居住的環境。年少的舒曼對此極為敏感，加上姊姊自盡的傷痕尚未完全平復，精神病院的衛生環境令他觸目驚心。

雖然在舒曼的年代，現代心理治療尚未成形，許多當時的醫生卻懂得用「開導」的方式鼓勵病人。他們向病人解釋可能的病因，責備病人不良的行為，勸他們保持心情愉快，給予他們支持與鼓勵。卡洛斯醫生與舒曼說話的方式就像朋友，不像冷冰冰的醫生，他們的關係因此極為親密。

　　自從卡洛斯夫婦搬到萊比錫後，舒曼與他們的關係出現了變化。卡洛斯醫生成為大學醫學院的教授，舒曼則心有不甘地進入法學院就讀。安琪絲仍然是舒曼心中暗戀的對象，但實質的關係卻毫無進展，於是卡洛斯醫生鼓勵舒曼向外發展人際關係，舒曼說卡洛斯醫生帶他「接觸過無數個家庭——他們認為這對我的事業有幫助。」部份原因是安琪絲與舒曼的緊張關係逐漸發酵，卡洛斯醫生想幫助舒曼減輕壓力。

　　在卡洛斯醫生的善意安排下，舒曼結識了一生中對他影響最大的兩個人——鋼琴老師弗德列西‧維克（Friedrich Wieck）與他的女兒克拉拉‧維克。克拉拉當時還不滿9歲，她在1828年3月31日受邀到卡洛斯家庭舞會上演奏。

　　卡洛斯夫婦對舒曼帶來正面的影響。他們鼓勵舒曼勇於表達心中的想法，幫助他長大成熟，包括在性的方面。舒曼對安琪絲的幻想當然無法由言語表達，但是他逐漸可以透過音樂將多年來的友誼昇華。舒曼的日記也暗指在他口中戲稱為「粗俗」、「笨拙」、「嗜睡」的卡洛斯醫生帶給他安全感，讓他發洩心中的嫉妒與仇視的情緒。

　　舒曼的本性並不喜歡表露生氣的情緒，也不喜歡挑釁的行為，尤其對長輩更是如此。他表面上順從，內心卻有性的需求，這兩種情緒，加上戀母情結，互相糾纏不清。青少年時期舒曼缺乏與父親良性的競爭，

以贏得母親的愛，因此像安琪絲及後來的克拉拉，剛好填補這份需求。

　　然而，舒曼無法完全藉由音樂將對安琪絲的愛戀昇華，他心中壓抑的情緒日益嚴重，影響與母親之間的關係。他們母子一向靠互訴心聲來維繫感情。7歲的舒曼第一次寫信給「良善、珍貴的母親」時便表達出他對母親的感情：「我很久沒有寫信給您，我知道您不會生氣，但是我會自責。」他在次年寫出另一封信：「請不要對我發怒，我一定每天反省，改進我的缺點。」

　　在舒曼關鍵的青少年時期，舒曼一方面積極向外尋求精神寄託，一方面回到母親身旁，享受女性的慈愛溫柔，這讓他陷入痛苦掙扎中：他的母親則是一心想呵護幼子，阻止兒子走上音樂這條道路。儘管她對舒曼自幼便展露出音樂才華感到欣慰，她仍強烈反對家中出現音樂家。身為母親鐘愛的小男孩，舒曼贏得母親的心，但必須壓抑自己的雄心壯志，假裝他對音樂並不熱衷（舒曼自幼便害怕違背母親的心願，不敢說出實情，他只能私底下悄悄練習音樂。）後來舒曼努力說服母親，希望讓她放心。在舒曼17歲時寫給母親的一封信中，他向母親懺悔：

　　　　最慈愛的母親，我得罪了妳，我誤會了妳的一片苦心，請原諒我這個衝動暴燥的兒子。我會用高尚的行為以及美好的生活來報答妳。父母對兒女有所要求是天經地義的事。父親早逝，我對您的虧欠更多，親愛的媽媽。為了您，我要努力過著愉快、幸福、無憂無慮的生活。

【原註】

❶由於缺乏教會資料，舒曼的母親年齡無法查證。依照推算，舒曼的母親大約出生於1767年，比她丈夫大6歲。我們從舒曼的信上可看出她的生日是11月28日。

❷舒曼從未對莫歇勒斯失去尊崇之心。舒曼在1851年寫信給這位年邁的音樂家說道：「30年前，我在你卡斯巴德（Carlsbad）的音樂會上拿了一張節目單，一直保存到今日。

❸在舒曼的家族歷史中，艾蜜莉不是第一個以自殺結束生命的人。舒曼祖父的表兄弟喬治‧費迪南‧舒曼在1817年自殺身亡。當時的舒曼年僅7歲，我們不知道家中是否有人提到這位長輩的自殺事件，而在艾蜜莉或舒曼的心中留下烙印。

❹尚‧保羅的本名為約翰內斯‧保羅‧李希特（Johannes Paul Friedrich Richter）。他將名字改為尚‧保羅是因為追求流行的緣故。

❺這座城堡自十五世紀以來就支配著科地茲（Colditz）的村莊。城堡曾多次被用為堡壘、監獄、救濟院和集中營。

【編註】

①李希特（C. E. Richter）為舒曼父親的好友兼傳記作家。藍德勒（Landler）為德國民俗舞蹈之總稱。

3 挑戰與機會 1828-1829

音樂不但沒有讓我糾葛的情緒平靜下來，反而加速刺激，使我更為興奮，產生交錯且難以言喻的情緒。

　　舒曼在離家時期，他嘗試以文字來表達他所經歷的喜怒哀樂。在男孩子面前，舒曼故意與他們一較長短，以表現自己的男子氣概；在女孩子前，他試圖展現男性雄風以討女孩子的歡心，可惜他經常顯得笨手笨腳。有時舒曼焦慮的狀況甚至到了病態的地步，日積月累的結果，讓他在心理和生理上出現了多種症狀。雖然後來音樂有幫助舒曼減低焦慮，但他在音樂上的造詣畢竟非一朝一夕養成。他不像神童莫札特或孟德爾頌一樣，自幼天賦異稟；也不像巴哈或貝多芬出生在音樂世家，可以盡情發揮。

　　18歲生日前，舒曼寫信給好友弗勒西格說他想要到萊比錫上大學。他希望在萊比錫找到「希臘式的無憂無慮，總是以樂觀的態度面對順境與逆境。」但一想到要分離，舒曼頓時顯得徬徨無助。他懇求弗勒西格：「就算我微不足道，不配做你的朋友，也請你不要收回你的友誼……帶領我積極面對人生，在我迷失方向時拉我一把。」

🐚 大學生活

在前往萊比錫之前，煩躁不安的舒曼渴望友情的滋潤。他與另一個學生吉斯伯‧羅森（Gisbert Rosen）一起旅行。他們先到貝倫斯向尚‧保羅致敬，再轉往南方到紐倫堡。舒曼強迫自己在日記上寫下所有行程，詳述飲食、住宿、觀光、旅費、社交活動，還有性經驗，他以「瘋狂的享樂」、「嬌滴滴的女子」、「笑臉迎人的妓女」等字眼來形容他的歡場際遇。

當兩人在奧格斯堡停留時，舒曼曾與克拉拉‧庫拉（Clara Kurrer）有過短暫的會遇。克拉拉‧庫拉的父親是一位非常有成就的化學家，也

一幅描繪萊比錫城的水彩畫，約1835年的作品。

是舒曼家的好友。他特地寫了一封信給海涅（Heinrich Heine），將舒曼介紹給他。海涅住在巴伐利亞首都慕尼黑。舒曼與羅森在慕尼黑過了一個星期，那是整個旅遊的高潮，他們去聽音樂會，又參觀美術館。當他與海涅見面時，本來以為他「喜怒無常、不願與人來往」。但是後來發現海涅「非常有人性，有希臘式的親切感，他以最友善的方式與別人握手。」這段難忘的經驗，讓舒曼在幾年後將海涅的詩集譜成曲子。

在造訪慕尼黑之後，舒曼面臨了離別的痛苦。由於羅森的下一站要前往海德堡，舒曼要與羅森別離時，心中萬般不捨。在回家的路上，舒曼一方面被鄉愁淹沒，一方面又渴望在外有一番成就，這兩種交錯的感覺湧上心頭。在返回萊比錫的途中，他經過茨維考時驚覺：「竟然沒有人聽過，更別說親眼見過有關紐倫堡、奧格斯堡和慕尼黑的種種情形。」此時的舒曼已增廣見聞，不可同日而語。

也許是因為思鄉情切的關係，舒曼總是悶悶不樂的。他回到萊比錫後，捎信給他的母親：「我在這裡找不到大自然，每樣事情都經過人工化：沒有山丘、沒有溪谷、沒有樹林，沒有地方可以讓我的思緒飛揚，或讓我一個人獨處。我只能關在自己的小房間內，忍受樓下那無止境的喧嘩聲，我的心不得安寧。」

雖然舒曼對法律興趣缺缺，但在家庭的壓力下，他認為不管法律是多麼枯燥乏味，自己仍不得不走上這條路。

第一個讓他作這決定的因素，是他父親留下龐大的遺產——一萬零三百二十三格勒給他，如果他決定上大學，每年再外加兩百格勒，到期末考的時候，另外又有兩百格勒的補助款〔遺囑上明文規定在經濟上支援舒曼到22歲。他的一切教育、住所、經費由監護人約翰・魯德

（Johann Gottlob Rudel）全權決定〕。第二個原因與系所的名望有關。萊比錫大學與當時其他的大學一樣，提供三種學位：神學、法律、醫學。一般而言，家庭清寒的男孩子才選擇神學，舒曼來自上流社會、家境富裕，神學不納入考量。至於醫學系，雖然他的外祖父與舅舅都是醫生，但年紀輕輕的舒曼既沒有興趣，也不願意走上這條不歸路。

舒曼到底在大學唸法律時下了多少功夫頗令人懷疑。然而，數年後在舒曼的要求下，學校頒發了一張證書給他，證明他上課從未缺席，並稱讚他的法律知識淵博，在工作與其他領域上都能學以致用。

舒曼隱約向母親表達，希望在萊比錫大學攻讀音樂的心願。「我好懷念家裡那一架破舊的鋼琴，我熱愛它，好希望它在這裡陪我。」不料，他到最後只能租一架鋼琴，並將大部份的時間花在即興演奏上——他稱此舉為「神遊」——這更加深了他冷漠不與別人打交道的行徑。舒曼加入了一個規模不大卻具自由氣息的「讀書會」，他的好友羅森也是其中一員。在運動方面，舒曼沒有留下記錄，顯示他並不積極參與，只是常到萊比錫東郊的維那多夫公園散步。

精神失常的徵兆

18歲生日前夕，舒曼在公園裡讀尚·保羅的小說《賽班克斯》（Siebenkas）。故事敘述一個男人假裝死亡，舉行喪禮，以終結他不幸福的婚姻。舒曼寫道，「《賽班克斯》的故事很嚇人，但我想把這本小說讀一千遍。」他希望以閱讀來減輕恐懼感，剎那間有件事情吸引了他的注意力：「我坐在樹叢中，心蕩神馳，耳中聽到夜鶯的啼聲。我沒有喜極而泣，但手舞足蹈，心曠神怡。在回萊比錫的路上，我似乎變得神智不

清：我以爲我的意識混亂，事實上並沒有。我眞的經歷了精神失常。」

在強大的壓力下，舒曼有了間歇性的精神錯亂。他在讀完《賽班克斯》後，產生狂亂的幻想。故事中的主角藉著裝死來逃避痛苦的婚姻，想必帶給了舒曼焦慮、悲傷、憤怒的情緒，也可能讓他在潛意識中產生大逆不道的想法，希望父親像故事中的人物一樣死亡。舒曼形容自己第一次「發瘋」的狀況，在難以克制的情緒起伏下，四肢不聽使喚，劇烈地顫抖。

舒曼急性精神失常，原因來自於他與卡洛斯醫生的關係起了變化，以及與室友艾米爾・弗勒西格的交惡。❶卡洛斯醫生久病初癒，舒曼在日記中描述卡洛斯的妻子：「她那神聖不可侵犯的形象深植在我的靈魂深處。」在《賽班克斯》裡主角婚姻的結束——在舒曼的潛意識中，或許希望卡洛斯醫生也會如此，在這情形下，假裝死亡一方面象徵他如願以償，一方面代表他良心不安。舒曼幸運的是，可以將心中的苦悶藉由文字表達出來，這不但給自己一個反省的機會，也讓他發洩心中難以承受的情緒起伏。

舒曼與室友的關係，一開始就不順暢。「弗勒西格說我很討厭。」舒曼在日記上寫著：「弗勒西格是個愛賣弄學問的人，這是最令我反感的地方，因此我無法再愛他。」

🌀 大學時期的友誼

舒曼與弗勒西格斷絕關係之後，他愛上一個新朋友威漢姆・歌特（Wihelm Gotte）。舒曼將他比喻爲：「宛如24歲的拿破崙」。對舒曼這樣孤獨的大一生而言，能夠交到這麼一位「尊貴、纖細、氣質高尚、人品

完美的男子」眞是三生有幸。他們兩人形影不離,至少維持了八個月。他們常去萊比錫的酒吧,加入別人的自由討論,暢談嚴肅的話題——生與死。舒曼對歌特的愛意溢於言表:「那是一種超乎言語的切慕之心。」

當舒曼與歌特相處的這段期間,他沒有精神分裂,反而充滿著幸福感,並常以喝酒助興。在淺嚐酒後,他會帶著幾分醉意「情緒興奮」,以助於想像力的發揮。18歲的舒曼曾寫了一篇很長的文章(未完成也從未發表),表達他對歌特的好感,這似乎讓舒曼找到寫作的主題。除此之外,他所展現出的豐富創意與艱澀的用字遣詞,形成他獨特的文學風格,對於他日後成爲著名的樂評人也有幫助。

「當我喝醉酒想嘔吐時,隔日我的想像力便大爲提昇。當我酒醉時,我無法創作,只有在酒過三巡之後才能恢復功力。」舒曼不但藉著酒讓自己興奮,也依賴尼古丁與咖啡。「大量的雪茄讓我興奮,作詩的靈感湧現。當我的生活越糜爛時,心中卻得意非凡……還有,不加糖的咖啡也可以讓我精神亢奮。」

舒曼在文章中訴說他對異性所懷的矛盾糾葛,表達出他對於遠方的母親、姐姐與安琪絲念念不忘。「魅力」女子是他理想中的伴侶,但在現實生活裡,他只能和周遭的女人打情罵俏。

睡眠障礙

舒曼從小飽受失眠的困擾,到了萊比錫之後,問題更加嚴重。他常在日記上寫無法入眠,有時到了凌晨四、五點都沒入睡,他喜歡用閱讀、寫信、散步、「神遊」還有安排滿滿的活動,來刻意保持頭腦清醒。當舒曼允許自己的思緒飄到九霄雲外時,他可以看到不同的形影、

經歷不同的情緒，舒曼藉此挑戰自己整理思緒的能力。在半夢半醒間，他可以清晰地看見變化的幻影：「深愛的人面目扭曲、臉孔拉長，有如蒼白、鬼魅式的輪廓。」

　　他也常作白日夢，有著嚴重的幻覺。舒曼在日記上說，有一天晚上他看到最摯愛的嫂嫂泰莉莎·舒曼（Theresa Schuman）：「她站在我面前，輕聲唱著《甜蜜的家園》」。但在此之前，他才回茨維考探望過她，現在身在萊比錫，卻又渴望再見她一面。「當我在傍晚昏昏欲睡時，今天與以往發生的種種，一幕幕在我眼前閃過。我聽見發自靈魂深處的回音漸漸消失，最後的一絲氣息竟發出微弱的《甜蜜的家園》，聽完歌聲後我才滿足地進入夢鄉。」

　　舒曼也有作惡夢的經驗，夢中的他正在作白日夢——「多麼詭異的夢中之夢」。當破曉來臨時，他會一邊喝酒或抽煙，一邊聽見音樂的幻覺。❷有一次他在日記裡寫著：「不願上床睡覺——晚上十二點仍在床上抽雪茄，音樂整晚不停歇，睡覺真是件討厭的事。」

　　舒曼所閱讀的書籍，也是妨礙他進入夢鄉的因素。他在1829年初的日記上寫道：「尚·保羅的小說《喬諾沙》（Gianozzo）談到生與死——讓我難以入眠。」；「在床上閱讀拜倫的《曼菲雷德》（Manfred）——多麼令人愁恨的夜晚。」；「在床上閱讀《海洛小孩》（Child Harold）——惡夢連連。」在晚上昏暗的燈光下閱讀，刺激了舒曼的幻想力，使他的心靈無法平靜。在黑暗中，近視的舒曼常被顫動的物體，還有模糊的影像，嚇得魂不守舍。

　　為了解並掌握自己夜間的精神狀態，舒曼特地買了幾本書，例如現代心理學叢書《藍賀森論情緒》（Lenhossek on the Emotions）——還有早

期的文學作品，例如在1797年出版，作者是卡爾·海德里希（Carl Heydenreich）的《從哲學角度看人性的痛苦》（*Philosophical Remarks About Human Suffering*）。看完這些書後，舒曼是否認為自己精神正常，或從中得到一些警告，這謎團仍有待後人解開。

在舒曼的一些著作中，有些故事的情節相當怪異且煽情。他曾透露出變成雙性人的願望，這種想法被心理分析家羅倫斯·庫比（Lawrence Kubie）認為是人類創作泉源的基本要素。舒曼在日記中有好幾回清楚提到同性戀（男同性戀在當時是非法行為，在許多國家甚至會被判刑）。1829年3月，有一次舒曼與他的朋友約翰·雷茲（Johann Renz）到萊比錫的酒吧中，他寫下「雞姦」二字，隔天他又重回酒吧，寫下：「情慾翻騰的夜晚、留下希臘式的美夢。」

在酒吧時，舒曼想起在一場惡夢中破碎的杯子。與舒曼已經絕裂的弗勒西格——將他的惡夢記錄下來：

> 舒曼的嫂嫂泰莉莎送給他一隻漂亮的杯子，他每天用這隻杯子喝水。有一天早上他告訴我他夢見我，打破了杯子，還警告我以後要小心，但是他一直反覆做著這個夢：我小心翼翼地不要碰觸杯子，但是，在始料未及的情況下，我還是打破了杯子。當時，我急著要拿另一件物品——沒有握緊杯子——於是杯子從我顫抖的手中飛出門口、進入廚房，剛好落在碗櫥櫃中，其他都東西均無損壞，唯獨杯子裂成兩半。

我們可用舒曼的生活為背景，從不同的角度來分析這兩個星期來反覆出現的夢。[3]這只杯子是舒曼嫂嫂所送的禮物，代表舒曼無法排解心中的害怕，也反應出他離鄉背景所承受的焦慮（杯子可象徵潛意識中的滿

足感或是危險性，許多神話和童話故事裡的杯子不是裝毒藥，就是裝仙丹）。舒曼甚至想到有可能親身體驗「雞姦」，無疑增加了他對性行為的恐懼，也擔心遭到報應。更具體來說，舒曼夢見杯子破裂，也反應出他對精神分裂與自殺傾向的恐懼。

⑥ 開始嘗試作曲

　　萊比錫豐富的文化資源，讓年輕的舒曼在煩悶的大學生活中，保持情緒穩定。有一間名為「布商大廈」的音樂廳，它以前是成衣廠，現在是成立於1781年的交響樂團演奏地。舒曼也欣賞歌劇，指揮是與舒曼私交甚篤的知名作曲家海因里希‧馬歇納（Heinrich Marschner）。

　　卡洛斯醫生經常讓舒曼有機會參加私人舉辦的音樂會。晚會中邀請許多來自各地的音樂家共襄盛舉，舒曼可以因此接觸到音樂界人士，談論共同的話題──在音樂交流中，舒曼對自己的文采備感驕傲。

　　在離開茨維考之前，舒曼曾為安琪絲做了兩首歌曲，其中一首是《如飛翔的席菲斯般輕盈》（*Light as Fluttering Sylphus*），歌詞來自本身的創意，另一首歌的歌詞源自艾內斯‧休茲（Ernest Schultze）的詩《蛻變》（*Transformation*）。他在萊比錫將傑斯丁尼斯，肯納（Justinus Kerner,1786-1862）的幾首詩譜成曲子。肯納是一位對超自然現象頗有心得的醫生，剛出版了一本與心靈心理學有關的書籍，這些是舒曼最早的歌曲創作。

　　舒曼對自己的作品感到滿意，便將歌曲抄送給一位享有盛名的音樂家葛特勞‧威德班（Gottlob Wiedebein）。威德班很快便回覆：「你的歌曲中有太多、太多缺點，我可以將它們稱為少不經事的錯誤。」他鼓勵

這位年輕的作曲家多磨練，進一步地追求「在音樂中、在和諧中、在美麗的意境中表達真理——詩中的真理。」舒曼虛心地接受威德班的勸告：「任何不適用、多餘的文句，全部在理智的判斷下遭到刪除的命運。」

舒曼刻意在給母親的信中隱瞞事實，他知道如果現在表明要讀音樂，母親一定會痛心疾首，並斷絕經濟上的支援。他一定要在信中「安慰母親脆弱的心靈。」他答應母親要做個乖男孩，絕對不學「不良少年」、上課「絕不翹課」、「珍惜母親送的護身戒指，抵擋惡魔。」母子之間的依賴感，讓舒曼不敢叛逆。然而當他承認自己經常練琴時，他卻對鋼琴老師弗德列西・維克隻字不提。但實際上，舒曼就像飛蛾撲火般完全被維克所吸引。

維克教授當時42歲，在離托爾高不遠的小村莊普雷許（Pretsch）長大。他來自貧窮家庭，主修神學，靠自修學習音樂。在他的事業生涯中，一直仰賴父親的支援才得以成功。1816年，他與歌唱家兼鋼琴家的瑪麗安・托姆利（Marianne Tromlitz）結縭，兩人並一同授課。

當舒曼到萊比錫時，維克正在宣傳自創的鋼琴鍵盤教學法，並展示自己孩子的成效。維克的女兒克拉拉生於1819年，在她出生之前，他早已有意培養女兒成為全世界最優秀的鋼琴家。

維克是一個心胸狹隘之人，他懷疑妻子與他

弗德列西・維克，舒曼的鋼琴老師及岳父。

鋼琴家朋友阿多夫・巴吉爾（Adolf Bargiel）做出不可告人之事。他對妻子的指控，最後以離婚收場。雖然不知道當時瑪麗安是否有與巴吉爾發生外遇，但她後來確實嫁給了巴吉爾。1824年，克拉拉只有5歲，在維克極力爭取下，贏得了女兒的監護權。

克拉拉的童年並不快樂，她在日記上寫道：「我的父母花很多時間教授鋼琴，母親每天又有一、二個小時練琴。我大部份的時間都由女傭照顧著。」或許是因為如此，克拉拉學習說話的速度非常緩慢，她直到四歲才說出一言半語，反應出她缺乏父母的關心。她在日記上傷心地寫著她不喜歡說話——這也或許是為什麼沉默寡言的舒曼對她有著強烈的吸引力——她的父母還以為這個小孩有重聽的傾向。

我們可以想像美麗、不擅表達的克拉拉，第一次遇見英俊、帶著鄉愁的舒曼的情景。他們兩人共同的朋友——小提琴家約翰・塔格立謝克形容舒曼「身材強健，玉樹臨風，他容光煥發、蓄著深褐色的長髮、鬢角間留著捲髮，他的眼睛深邃、多情、神采奕奕，他風度翩翩、氣質高貴，更有慈悲為懷的胸襟。」

舒曼和維克的關係一開始就有問題，舒曼上課的情況並不理想，他拒絕像新生一樣練習指法，維克曾戲稱舒曼是「一頭熱」，他的彈琴技巧被維克視為粗淺。他有這種行為或許是因為當時只是小女孩的克拉拉，維克在所有的學生裡最疼愛她，舒曼似乎也對這個女孩著迷。他第一次見到克拉拉是1828年的夏天，現在重逢時，他卻記不起來克拉拉在音樂方面的天份。

舒曼在日記中寫著，當時他也被另一個維克的學生艾蜜莉・萊豪德（Emilie Reichold）所吸引，他形容：「她在鋼琴前面姿態優雅」、「她以

琴音表達深情，感動了聽眾。」這兩句話表現出舒曼對這位鋼琴才女多麼傾心，他與艾蜜莉一起彈著舒曼早期的作品《四手聯彈之波蘭舞曲》（*Polonaise for Four Hands*）、一同參加舞會、一起跳舞：「愉快地談話，不時交換眼神。」

　　但是對舒曼而言，最重要的人還是維克。維克是他的老師，也介紹其他音樂家給他。透過維克，舒曼認識了歌劇指揮海因里希・馬歇納。舒曼在日記中多次寫著他對這位作曲家的觀察：他那壞脾氣、他的歌曲、二人在傍晚共處的時光。根據拜倫的戲劇改編，馬歇納的著名歌劇之一《吸血鬼》（*The Vampire*）就是在萊比錫製作完成。舒曼之所以和這位作曲家走得這麼近，又沉浸在拜倫的詩集中，無非是希望自己有一天也可以寫歌劇。

　　如弗勒西格所形容，舒曼「這個傻子」真的開始嘗試作曲。「他老是抽著雪茄，煙燻得他眼睛不舒服。」弗勒西格回憶起當時的狀況：「他用嘴巴將雪茄往上推，他瞇起眼睛，眉頭深鎖，雪茄也妨礙他以口哨吹出歌曲，或哼出調子。他不可能一邊抽雪茄，又一邊用口哨吹出曲調。」

　　除了為凱納（Kerner）寫歌和為艾蜜莉寫波蘭舞曲之外，那年（1828-1829年）他又以普魯士路易・費迪南王子（Prince Louis Ferdinand of Prussia）為主題寫了一組變奏曲。這些是他未成熟的作品，他在鋼琴前面即興創作，以反覆試驗的方式完成。如同他的散文詩一樣，舒曼早期的作品比較零散，許多作品也都未完成。到後期他又拿出早期的作品加以修飾，成功地完成創作。

　　早期的他熱情澎湃、充滿理想色彩，但是造詣不夠，他努力控制自

己的情緒，常將內心清楚可聽見的聲音轉換成美妙動聽、略帶煽情的音樂。舉例來說，他將音調形容爲「蒙上面紗、曲線曼妙的維納斯。」他也察覺到：「音樂不但沒有讓我糾葛的情緒平靜下來，反而加速刺激，使我更爲興奮，產生交錯且難以言喻的情緒。」

　　舒曼早期的作品類型是鋼琴四重奏與弦樂四重奏，這些曲子最近在後人的整理下，終於問世。他的作品充滿豐富的音樂性，大膽啓用漸進的和音，強而有力的節奏堪稱一大特色。尤其是第一樂章，他使用基本音符、簡易和弦、音階的技巧並不純熟。在第二樂章時變得活潑熱情，含輕快的切分音，常被人誤以爲是小步舞曲。他在日記上寫著他如何在作曲時揮汗如雨、在預演時全神投入。

　　一年之後，1830年1月舒曼「重新修飾，將弦樂四重奏改編爲交響樂」。在那段時期內，他純粹是爲了社交而作曲，他邀請了大提琴家克里斯丁·葛洛克（Christian Glock，醫學院學生，後來成爲舒曼的醫生）、小提琴家兼神學生塔格立謝克及克里斯多夫·索吉爾（Christopher Sorgel）一起爲朋友們演奏弦樂四重奏。他們一開始每星期演奏，不僅針對舒曼的作品，也演奏貝多芬、舒伯特以及其他知名音樂家的作品。卡洛斯醫生與維克老師也會來捧場，替這位年輕的音樂家加油打氣，鼓勵他不要怯場。室內樂結束後是公開討論會，此時，舒曼都會坐下來，聽別人發表意見，他的沉默寡言常令朋友們誤解：「他不喜歡打開心房、暢所欲言，也不想讓別人了解他。」

　　舒曼自離家後一直以音樂來維繫社交生活。在他心中，父親的地位被許多人所取代——卡洛斯醫生、維克老師和威德班宮廷樂長——他們在音樂上提供指引與教育。當舒曼和音樂同好在一起的時候，他可以充分展

現音樂才華。由於舒曼並沒有固定的女友，他仍然渴望來自母親的關懷與接納，也因為母親原本就反對他成為音樂家，而讓舒曼陷入長期的苦惱。

【原註】

❶他們兩人搬進布爾（Bruhl）一間寬敞舒適的公寓中，想必引起其他家境較不富裕同學的好奇，甚至嫉妒。

❷1828年12月當舒曼聽見舒伯特過世的消息後，他記錄著：「頌讚的夜晚，舒伯特的三重奏持續在耳邊響起──但惡夢連連」。弗勒西格說舒曼：「在聽到舒伯特死亡的第一天晚上情緒激動不已，我聽到他整晚在哭泣。」

❸在這裡特別值得一提的是，心理分析與心理傳記之間的差異。雖然兩者都藉由分析夢境、幻影、特殊症狀或其他例如創作等，具潛意識決定因素的行為來了解一個人，但心理分析只能在私底下進行。分析者與被分析者進行對話，分析者以被分析者所提供的直覺反應、聯想、對問題肯定或否定的答案來加以判斷。心理傳記的過程則完全不同，專家學者舉辦公開研討會，討論的對象通常是已過世的人物。要獲得進一步資訊，請參閱《羅亞》（*Runyan*,1982，第192-222頁）。

4 蛻變時期 1829-1830

我的住所，右邊是精神病院，左邊是天主教堂，我不知道一個人
是要變成瘋子或是聖徒……。

　　在進萊比錫大學後，舒曼變得容易心浮氣躁。他在寫給母親的信中
道：「我經常被生活的瑣事，還有身旁這群可悲的人折磨得不成人形。」
他抱怨：「我的心被悲傷填滿，我大哭一場，哭完又笑，笑完又哭，無
法停歇。」這些都是他後來憂鬱症的前兆。

　　舒曼希望換一個環境以減輕其憂鬱症狀，於是想搬到好友羅森唸法
律的地方——海德堡，如此一來他又可以與老友重逢。而且在舒曼的心中
也有了新的學習對象，他是一位顯赫的法官，也是海德堡大學法律系教授
——安東·朱斯塔斯·提伯特（Anton Justus Thibaut）。舒曼算準了母親
會同意他的異動，在信中對母親說明這個決定會幫助他通過明年度艱難的
律師執照考試。但他沒有告訴母親的是，提伯特擁有傑出音樂家的身份，
是吸引他想去海德堡的主因。這位教授最近剛出版一本名為《純正的音樂
藝術》（*About Purity in the Art of Music*），是一位知名的學者，專門研究
早期的教會音樂，對荷蘭與巴勒斯坦的音樂有獨到的見解。他與歌德、史
波、韋伯同是海德堡大學的同學，並一同成立「歌唱社」。

後來舒曼免不了要憂慮，因為他的哥哥尤利烏斯罹患肺結核，性命垂危，因此舒曼的母親想將他的行程延後，要在八個月後才能實現他想搬到海德堡的計畫。「我的母親擔心哥哥萬一發生不幸，因此她要我發誓，不要離開她，否則她將孤獨無依……」哥哥的疾病，雖然在當時並沒有給舒曼帶來立即的不安，但卻在未來幾年對他產生深遠的影響。

在那個星期，舒曼寫著「在茨維考參加一個盛大精彩的音樂會，現場觀眾有八百到一千人，觀眾親耳聽到我的琴聲！我逃不過歡樂慶典的呼喚。」在茨維考的音樂會中，他彈了一首莫歇勒斯（Moscheles）的曲子《亞歷山大變奏曲》（*Alexander Variations*）和另一位大師胡梅爾（Hummel）的《A小調鋼琴協奏曲》（*A Minor Piano Concerto*）的第一樂章。

在這之後，舒曼又多了一個延後離開萊比錫的原因。他發現將來要當音樂家，如果缺乏持續性——更多持續的訓練，必定會寸步難行。上完最後一堂維克的課程（1829年4月9日）後的六天，舒曼似乎迷失了方向，甚至誤將日記的日期寫成2月8日。而於1829年5月11日，他終於離開了萊比錫，前往海德堡。

🎵 進入新環境

在十天的旅途中，舒曼不時小酌，到處觀光。十天之後，舒曼抵達了海德堡——德國浪漫派時期的精神堡壘，也看見歐洲最古老的大學之一。他很快就見到了展開雙臂歡迎他的羅森，並到學校上提伯特的第一堂課。舒曼在海德堡的日子忙得不可開交，對酒精更是情有獨鍾。舒曼對周圍的環境寫下一段描述，給他的母親：「我的住所，右邊是精神病院，左邊是天主教堂，我不知道一個人要變成瘋子或是聖徒。」

在寫給母親的信中，舒曼都對每天的生活點滴做了豐富的描述，也寫上一些趣事。如果光憑著這些信件而沒有日記加以佐證，很容易認為：舒曼在海德堡的日子「沒有自我毀滅、自我傷害。」

　　舒曼在給母親的信上說：「我很愜意，是的，有時候快活似神仙。」他在幾個月後寫信給他母親：「我很用功，生活也很有規律，跟隨提伯特與米特梅爾（Mittermayer）學法律是一件愉快的事。這是我一生中第一次發現『法律的尊嚴何在。』」同時，「在這裡唸書的我，沉醉在大自然的詩情畫意中，遠離酒精的誘惑，也不再自我放縱、胡思亂想。這就是為什麼本地的學生比萊比錫的學生清醒十倍的原因。」

　　不過，其實這些都是一些欺瞞之語：在舒曼的日記裡，顯示出他沒有一天不在狂歡喧鬧中度過，在海德堡他經常「宿醉不醒」，希望藉由酒精讓自己放鬆心情、減少壓力，但在酩酊大醉之後，舒曼反而會焦慮不安，比以前更加沮喪。

　　舒曼在酒意甚濃的情況下，於日記中揮灑出破碎不全的詞句，訴說心中的寂寥，也渴望與人建立親密的關係。他的失落感，讓他在萊比錫與室友弗勒西格的關係破裂，同樣的挫折感也使他與羅森之間產生「嚴重的緊張關係」。在搬到海德堡之前，舒曼寫著：「我們雖然相隔遙遠，心靈卻更加契合，這是正常現象，而且理應如此。」但現在，當舒曼搬到羅森的居所時，反而刺激了舒曼的不安，直到他再也無法忍受。

　　舒曼、羅森以及兩位同學決定一起度過四天的假期，舒曼記錄這四天的時光：「我們在卡爾斯魯（Karlsruhe）一帶暢遊，心情無比愉快……我們在巴登池中泡澡……在賭局中試試手氣。」在返回海德堡的途中，他也不放過喝酒的機會，在日記中他寫著：（1829年7月7日）「在博

物館中又喝酒⋯⋯」；（7月9日）「喝了好多啤酒，在夜間遊蕩，擔心自己一事無成」。在19歲生日後的一個禮拜，他每天都爛醉如泥，連續二個晚上他手持香煙，倒在床上，香煙的火在床上燃燒了起來，有時候幾乎到了語無倫次的地步。

　　這些症狀，透露出新環境對舒曼的沮喪毫無幫助。舒曼在海德堡失去了卡洛斯醫生的循循善誘，也缺乏維克教授在音樂上的調教。羅森亦未能像舒曼所預期成為他的良師益友，因此舒曼藉酒澆愁，將飲酒過量視為家常便飯。

　　當然，有些人可以痛快暢飲，不會有任何副作用，但舒曼在飲酒過量後，產生了身體上的疾病，意識變得渾沌不清，就是這種情況，讓維克教授後來借題發揮，指責舒曼的不是。

🐚 旅遊見聞

　　每年海德堡大學會鼓勵學生，在兩個月的暑假中，安排旅遊來增廣見聞。義大利是主要的觀光景點之一，貧窮的舒曼必須仰賴母親才能籌足旅遊經費。1829年8月3日，他寫了一封信給母親，企圖說服母親答應他的旅遊計畫。「我知道妳一定樂於伸出援手。」舒曼以極為感性的文字打動母親的心房：「義大利！小時候當妳告訴我：『有一天你將親眼看見義大利！羅伯！』時，我的心就開始嚮往那個地方。」

　　文情並茂的家書，說服了舒曼的母親答應他的請求。然而，當舒曼懇求羅森一起同行時，卻遭到羅森的回絕。1829年8月20日，舒曼一個人背起行囊，到其他國家展開了他的探險。一路上，他探望老朋友也結識陌生人。參觀貝瑟的咖啡店，也與老友享受「洗溫泉的舒適」。往慕尼黑

的途中，他飲酒、享樂，與一個充滿「誘惑眼神」的寡婦共舞。但是當舒曼進一步要求發生親密關係時，這個女人卻「拔腿就跑，彷彿她的丈夫仍活在世上。」

舒曼的旅行日記，清楚記載著他興高采烈的心情，細心捕捉飛逝的快感、迅速地寫下每一個經歷，將他所觀察到的事物組成一封封長篇的信箋。當離家越遠時，他的信就越長。

舒曼每天持之以恆地將所觀察到的事物記錄下來，他優秀的寫作技巧與滿腔的熱情在信中表露無遺。「我不以客觀的角度來看事情，也不做表面的判斷。」他告訴母親：「我以主觀的角度來看事情，以內心世界為出發點，這樣我就可以活得更輕鬆自在。」

從舒曼在瑞士寫給母親的信中，不難發現他對母愛的渴望，假想母親是他的遊伴：「與我遊遍千山萬水。」他又寫著：「妳現在坐在我的身邊，讓我緊握著妳的手……拿著一張地圖就能找到我，與我同行。」

在旅途中，舒曼對音樂的熱愛越來越明顯，他甚至捨棄與人交談的時間，從事這項他最喜歡的活動。每當他一看到鋼琴，立刻匆忙坐下練習；或是有時還會即興發揮，吸引旅客圍觀，並贏得熱烈的掌聲。

可想而知，舒曼對於在旅途中發生的某些遭遇，只會寫在日記上，不敢在信中提起。許多證據顯示舒曼雖然受到性壓抑，但他的行為卻有了改變。在面對全新、沒有家庭包袱的環境，他獨自一人遊山玩水，自我意識快速成熟。我們會看到一些傳記作者認為如果他真的得了梅毒，必定是在這段時期被傳染的。

抵達威尼斯之後，舒曼病倒了。但他並沒有在日記上提及性病一事，可能是因為盤纏用盡、心情低落、飲酒過量、焦慮不安或是感染上

痢疾，讓舒曼覺得自己「像死去一般」。10月9日，當他聽到一個小男孩訴說相同的遭遇，立刻勾起他父親死去的痛苦回憶。舒曼寫著：「親人的亡魂似乎在我後面緊追不捨。」舒曼希望好好照顧自己的身體，但他一直以來就有不喜歡看醫生的心態，在義大利時更是如此，最後，在害怕自己的病情惡化之下，終於求醫。

舒曼很快地就恢復了健康，但是這狀況並沒有維持多久。在格里摩那（Cremona）時，他又再度嘔吐，顯然是因為經濟壓力而引起。當他回到米蘭時，他借到了錢，欣賞了一場羅西尼（Rossini）的歌劇《鵲賊》（*La Gazza Ladra*）讓他精神百倍。在還剩下三個半星期的假期裡，舒曼在日記中，除了記錄每天的嬉戲胡鬧外，他更提到令人苦惱的症狀，例如「可怕的惡夢」、「對死亡的恐懼」、「夜晚流鼻血」等等。

事實證明，舒曼並不適合當一個旅人。他在旅途中的諸多反應，將來當他陪同妻子做巡迴演出時又會一再發生，水土不服是最主要的症狀。舉例來說，義大利的跳蚤、蚊子、食物中的牡蠣、耳中聽見的噪音和蘭姆酒都讓他感到不適。他也有強烈的思鄉情懷，常常一個人從惡夢中醒來，其來有自的憂鬱症引發「暈眩和嘔吐」。

10月上旬，舒曼終於如釋重負地回到德國。他在奧格斯堡（Augsburg）稍作停留，受到克拉拉‧庫拉一家人的熱情款待，並資助他旅費，好讓他踏上回海德堡的歸途。

6 在課業與音樂中交替

回國不久之後，他在信中寫著能夠離開羅森的住所，表明他與羅森的關係出現了轉折。一位舒曼的老朋友卡爾‧山蒙（Carl Semmel）到了

海德堡，撕碎了舒曼對羅森的「信心」。「可悲、不成熟的傲慢態度阻礙了我們之間的關係。」他告訴母親：「這在一對對相戀的年輕人中極為尋常，我對山蒙的愛不同於對羅森的愛。對山蒙，我的愛是屬於陽剛的、堅定的、止乎禮的；至於羅森，他讓我傾心吐意，我對他的愛屬於溫柔的、充滿無限深情。」

舒曼對母親如此坦白道出他和其他男性之間的愛令人詫異，但在我們了解舒曼與母親之間的關係後便能明白。舒曼定期向母親報告他的生活方式，或許只是想對母親證明，他並沒有與其他女人交往。柏拉圖式的愛一個男人，也是浪漫派時期表現「魅力」的一種方式。正如羅森回覆舒曼的信中所說，舒曼正在尋找心靈相通的朋友。

新的學期要開始了。舒曼再度被強迫面對課業生活，他刻意隱瞞事實，以悲傷的口吻，在家書中提到鋼琴課程：「噢！母親，事情已經走了盡頭，我很少彈琴，彈的也很差，音樂的天份正在一點一滴地流失。以前我對音樂所懷的雄心壯志，現在只殘留在我的回憶中。」由於舒曼需要母親在精神與經濟上的支援，只好假裝全心投入課業之中。

當初迫使舒曼唸大學的動機，現在已經蕩然無存。根據一個法律系學生兼業餘鋼琴家，也是舒曼鋼琴聯彈的搭擋，提歐多・托普肯（Theodor Topken）的說法：「居住在海德堡的整段時期，彈琴是舒曼最主要的工作，這幾乎佔據了他整個心思。每天一大早，便看到舒曼坐在鋼琴前面彈琴。」舒曼即興作曲的能力也頗受讚賞。

這位鋼琴家對自己在技巧上的進步並不滿意，在海德堡這個學術重鎮，並沒有在音樂上幫助舒曼有所突破。富同情心的托普肯說舒曼「希望比正常的速度更快達到目標，一般人往往只想到如何走捷徑。」這可

以解釋為什麼舒曼寫了一封信給維克（在舒曼告訴母親他不再接觸音樂的五天前寫了這封信）：「天哪！我為什麼要離開萊比錫？那兒有豐富的音樂饗宴。你好似神聖的牧者，用溫柔及耐心將學生的面紗自眼前取走，幫助他們得見光明。」

也許是想討好維克，他刻意表達對提伯特教授的不滿：「我發覺到這位原本極富愛心、擅於啟發學生、綜合各家所學的法律教授，在音樂知識方面非常單一、態度迂腐，讓我極為痛心。」舒曼幻想：「在一瞬間我已站在你（維克）家的街頭，掖下夾著琴譜，準備去上你的鋼琴課。」

舒曼直截了當地與維克討論羅西尼的歌劇、舒伯特的輪旋曲，和最近聽到的一些鋼琴家的作品。關於自己的彈琴技巧，他坦白地告訴維克：「我相信我的技巧沒有退步，也沒有精進，只是在原地踏步。」在信的結尾，舒曼懇求維克將所需之物寄給他：

> 所有舒伯特的圓舞曲（我想大約有十到十二冊）、莫歇勒斯的《G小調協奏曲》、胡梅爾的《B小調協奏曲》……所有舒伯特第十號以後的作品……自從我離開萊比錫以後所有出色的鋼琴曲，你知道我的品味。赫茲與徹爾尼的新作品也包括在內。

舒曼似乎開始朝收藏家的路上邁進。他對音樂研究的興趣遠比音樂演奏來得高。他想作曲，但覺得「聽見太多的音符以致無法下筆寫出樂曲。」他希望藉由研究其他音樂家的作品來幫助自己突破障礙。

嘗試作曲

舒曼以舒伯特為學習的楷模，嘗試寫交響樂曲。從凌亂的手稿中，

舒伯特的肖像。

可以看出舒曼在事業一開始並沒有只寫鋼琴曲，可是他對交響樂器所知有限——他每個星期到提伯特家中參加業餘音樂會，其中完全以聲樂爲主——他的舞台表現也只限於鍵盤方面。直到今日，我們知道年輕的舒曼所創作出最有名的一首樂曲，是鋼琴短曲《蝴蝶》（*Papillon*）。

蝴蝶象徵永恆的靈魂，也象徵歡樂嘻鬧的追求者，美麗的蝴蝶飛翔在人間，體型雖小卻華麗迷人——以《蝴蝶》做爲舒曼在海德堡的首部創作曲再適合不過了。在這作品中有許多曲子是圓舞曲，舒曼早期的作品不是沒有完成，就是後來被改編成別的曲子，其中五首被納入《蝴蝶》。

樂曲中呈現尚·保羅小說《青澀歲月》中化妝舞會的畫面。優雅的圓舞曲和波蘭舞曲代表人們所穿的巨大靴子，跳入舞池，「自動上緊發條」。這些曲子不只說明舒曼在作曲時有多麼陶醉，更表達出他那獨特的風格、緊湊的節奏與慵懶的和聲，最後一首曲子加入歷史的手記——十七世紀古老的「祖父的舞蹈」（Grandfather's Dance）。《蝴蝶》最後在平靜安詳的氣氛中收場，六個鐘聲響起，代表黎明將至（鐘聲是完成此曲後才加上去的，舒曼在早期的手稿中並沒有這一項樂器）。在曲末以一個

單音將屬七和弦結束後，化妝舞會的聲音也漸漸退去。

另一首舒曼早期的作品是《阿貝格變奏曲》（*Theme and Variations on the Name Abegg*），則採用當時流行的炫技（Virtuoso）彈奏技巧，符合舒曼喜歡公開表演的個性。舒曼在海德堡所寫的日記中數次提到阿貝格這個名字，他將這首變奏曲獻給寶琳·阿貝格小姐（Mademoiselle Pauline Contess d'Abegg），她存在於舒曼所喜歡的一種文字遊戲中的虛構人物（在舒曼的大學日記裡不斷出現曲調、照英文字母排列的名人，及雙關語。）

音樂理論家艾瑞克·山姆斯（Eric Sams）認為，舒曼有意尋找「音調類比學」（Tone Analogues）的書籍來找出文字與音樂之間的關連處，並應用於早期的作品中。在日記中，舒曼並沒有提到他如何計算出音樂的精準度。他的學生、朋友，或妻子也沒有看過這種方式。最有可能的是，年輕的舒曼創造力極為豐富，他的腦海中自然而然浮現文字與音樂主題的聯想，這也顯示出舒曼在文學與音樂的路上舉棋不定（舒曼對音調類比學當然不陌生，最著名的例子是巴哈的《賦格曲》即使用他的名字「BACH」[1]為創作基礎。）

初試啼聲

舒曼在早期的畫像中，顯出他修長的體態與沉穩、優雅的氣質。如果嬌柔這個字不適用於他，那麼說他是打扮入時的富家子弟，應該是很恰當的形容。雖然我們無法從畫中的人物確認他的特性，但可見他的頭側向一邊，他的嘴角翹起，手腕自然下垂。

舒曼大概很懂得擺姿勢。儘管他成功地混入曼汀的上流社會，卻始

舒曼20歲左右的畫像。

終無法與貴族自然相處。他對母親寫道：「宮廷的空氣讓我窒息，但我無法拒絕他們的邀約……我像一個高貴的騎士，結結巴巴地說：『高貴的女王陛下。』女王用她優雅的手勢叫我退下，惹來旁人嫉妒的眼光。」

話又說回來了，舒曼不但積極尋求，也深深陶醉在別人的讚美中。當別人不欣賞他時，他的表情落寞；當其他的音樂家（尤其是他的妻子）在台上大放異采時，他的心情也會沮喪不已。他在海德堡的日記上寫著一長串的「鋼琴演奏會致詞」，大部份是歌功頌德，類似現代的年輕鋼琴家收集媒體評價的情況：

音樂老師福哈伯（Faulhaber）說：「在你身上我看到大師風範。」

馬斯塔特（Marstadt）教授說：「氣派不凡。」

音樂指揮家霍夫曼（Hofman）說：「美麗寧靜卻熱情如火。」

梅斯（Mays）市長說：「噢！舒曼先生的演奏令人激賞。」

葛魯斯‧布克歇勒（Groos Bookseller）說：「我聽過最偉大的胡梅爾……但是……我必須要說……

聽到這些海德堡的上流人士對舒曼的稱讚，我們知道舒曼即使不是頂尖，也算是屬一屬二的鋼琴家。在高興之餘，他也為缺乏競爭對手而感到悵然若失。除了偶爾到競爭較為激烈的曼汗之外，他在海德堡幾乎是默默無名。

舒曼想像中的能力與實際上的能力有所差距，這可以解釋他爲什麼特別避開某些演奏技巧，也愈來愈害怕上台表演。有一次他受邀參加由某個英國家族在海德堡舉辦的音樂晚會（他努力學習英文，也在筆記上做練習）。但在晚會時，他卻臨陣脫逃。根據瓦西勒夫斯基的說法：「他沒興趣持續下去。他的好友托普肯（Topken）……要求他堅守信用，但他決定待在家裡。他的缺席讓舉辦者怨聲載道，從此這個家族與舒曼斷絕往來。」

　　這場風波減少了舒曼在公衆場合出現的機會，而對女人的害怕，也是讓他在大庭廣衆下侷促不安的原因之一。1830年初，舒曼徘徊在狂歡作樂與單調生活中。1月的日記上，透露出他當時的心情：「瘋狂的即興創作」、「筋疲力盡」、「婉拒所有邀約」、「很多女孩子」、「噢！舒曼先生，我願意跟你到任何地方聽你彈琴」、「歡乎喝采聲不絕於耳」等等。

右手失常

　　當舒曼一個人獨處時，他總是瘋狂地彈著鋼琴：「兩個小時的手指練習——觸技曲彈十遍——手指練習曲彈六遍——單是變奏曲就彈了二十遍——在傍晚時才發覺我彈得不好……我很生氣——非常非常地生氣。」舒曼所說的觸技曲可能是艱澀的《C大調手指伸展練習曲》（原先是D大調）。他後來改編這首曲子，並獻給他的朋友路德維奇·舒恩克。這個作品在舒曼的作曲生涯中，成爲重要的里程碑，在保留巴洛克傳統風格之餘，他將鋼琴技巧推到極限。舒曼也試著創作一首交響曲與一首鋼琴協奏曲，但是兩者均告失敗。

　　舒曼在日記上確實顯示他那惱人的症狀再度反覆出現，他在1月的日

記上寫著：「惡夢連連的晚上，夢到鬼魅，還有我那善良誠實的母親。」、「一直夢見家裡，尤利烏斯彈著可笑的音樂。」、「清醒地上床，遲遲無法入睡。」1830年1月6日，他首次提到右手的機能失常，日記裡寫道：「我的手指麻痺。」由於他的右手受傷，因而數年後斷送了鋼琴家的生涯。

在寫完這段話之後，舒曼停止了練習，展開瘋狂的享樂。他連續四次稱此刻為「一生中最沉淪的一個星期」。在2月9日他以「瘋狂」和「失去理智」形容自己，他流連在一間又一間的酒吧裡，參加無數的宴會，總是醉得不醒人事，而由別人護送回家。

🎵 第一次想自殺

舒曼再度經歷嚴重的聽覺錯亂。當他在萊比錫感到情緒興奮時，便飽受這個問題的侵擾，幻聽也成了他一生與精神病纏鬥的導火線。3月10日，「糟透了！整個晚上聲音不絕於耳。……嘈雜聲與詩句在我耳中交錯出現。」舒曼驚覺這種現象來自酗酒，晚間的噪音與雜音讓他意識到必須要自我節制。隔天，他試著彈琴——「好」與「不好」的評價都有，惡性循環又再度開始：「悲傷……酒……興奮……安穩地睡眠……宿醉的折磨。」1830年3月18日，他第一次瀕臨自殺的邊緣。「我很害怕，噁心想吐——無聊地飲酒——情緒亢奮——好想跳下萊茵河。」

舒曼在海德堡時，有作預防自己自殺的措施。在過20歲生日的時候，他在日記後面加入一些文字，以第三人稱的角度來述說：「舒曼，我深愛的年輕人，我觀察多時，深深愛上的年輕人。」

舒曼不願輕生的首要理由是自我肯定，他認為自己是一個很特殊的

海德堡的一景。1812年華利斯的油畫。

人。「我絕不視舒曼爲普通人，他多才多藝、與眾不同，他那特殊的人品氣質……眞是得天獨厚。」

　　另一個原因是舒曼想經歷各種情緒起伏，包括痛苦的感覺在內，而死亡會扼殺這一切，他必須盡一切努力加以避免。我們知道在自殺前，所有愛的關係都必須先斬斷，因此，舒曼對母親的依賴也救了他一命。

　　在海德堡的舒曼，內心眞正的衝突來自他明知母親不會同意，卻無法抗拒地被音樂吸引。他的鋼琴技巧愈純熟，就愈覺得對不起母親。因此那阻撓他上台演奏的怯場，以及他右手的癱瘓，極有可能是他潛意識中不願拂逆母親意願的表徵。讓自己「無端生病」就可以不要違背母親的心願。他在1830年9月寫給卡洛斯醫生的信中，談到雙手初期的症狀，每次在音樂會之前，他都會出現同樣的毛病。

我無法專注於手指與音階練習，每當我想要移動無名指，整個身體就會不由自主地抽搐。彈完六分鐘的手指練習曲之後，我的手臂產生無止盡的痛苦。總而言之，我完全崩潰了。

　　肌肉緊張、錯誤的自我練習、酒精過量、精神衰竭，在在導致了舒曼右手失常，但他除了卡洛斯醫生外，沒有尋求任何醫生的治療。卡洛斯醫生應該清楚，舒曼對生理症狀的誇大描述，基本上反應了他在人格上的缺失。

【原註】
❶在德國的音樂標記法中，H代表B大調，B代表降B大調。

5 新的開始 1830-1831

自從你父親過世後，看看你的生活，你只為自己活，什麼時候你才能擺脫這種情形？

　　1830年，舒曼希望能在茨維考與家人共渡復活節，但卻接到一封嚴厲指責的信，讓他陷入極大的痛苦。「無論在任何情況下，你都不能回家過復活節。」他的哥哥尤利烏斯寫道：「你千里迢迢回來又得趕回海德堡，如果你只是為了唸幾個月的大學，這樣真是划不來。仔細考慮一下，不要匆忙地決定回來。一旦你離開海德堡，應該就不會很快回去。」舒曼忿怒地回信給母親，提到「敏感的老問題——錢。」舒曼問母親：「為什麼我要放棄快樂的希望，改變我的計畫，只為了省兩百先令（回家的旅費）？」

　　舒曼一向被人視為揮霍無度，這封自海德堡捎來的信，義正詞嚴地要求金錢補助，似乎更加證實了這個觀點。但是在舒曼的日記裡，反而是詳細記載著每一分錢的來龍去脈，顯示舒曼不但重視金錢，而且努力存錢，他也從不向母親隱瞞他所有的負債。

　　發現家人不願意提供讓他回茨維考的旅費後，舒曼曾一度考慮接受羅森的邀約，和他一起去倫敦度假，但不久後便打消了這個念頭（舒曼

終其一生都沒有跨越英倫海峽）。他決定到法蘭克
福，而這個決定將對舒曼造成關鍵性的影響。
浪漫派時期最有魅力的音樂家之一，帕格尼
尼（Niccolo Paganini）將在法蘭克福舉行四
場音樂會。在引頸盼望一年後，舒曼終於親
眼目睹這位義大利天才音樂家的演出。❶

　　帕格尼尼當時48歲，名滿樂壇。音樂家們
對他的神乎其技看得目瞪口呆，他手指、手臂柔
軟的靈活度，簡直令人嘆為觀止。他也知道如何
成為眾人關注的焦點，當謠言傳出他與魔鬼同

帕格尼尼的肖像畫。

夥，能讓死人復活，他並不加以反駁。他全身上下散發出一股獨特的魅
力，令台下觀眾如癡如醉。

　　帕格尼尼的一切，深深吸引著舒曼。他在復活節的星期日聽了帕格
尼尼的演奏後，在日記上讚揚：「帕格尼尼，如同歌德一樣，對世人不
屑一顧。」當天晚上，舒曼「在夜晚狂喜，好夢連連。」

　　多年來，舒曼一直無法拒絕義大利音樂的吸引力，那華麗而獨特的
曲風，對演奏者的技巧是一大挑戰。舒曼將許多炫技的狂想曲（Caprice）
改編為鋼琴曲（作品三及十一），並創作出《狂歡節》（Carnival），也在
《交響練習曲》（Symophonic Etudes 作品十三）中加入帕格尼尼式的小提
琴變奏曲。甚至當舒曼走到生命的盡頭，住在恩德尼希的療養院時，也
不忘為帕格尼尼的小提琴獨奏曲寫下鋼琴伴奏曲。

6 決定未來之路

在法蘭克福音樂會後的三個月，舒曼不但內心交戰，也與母親激辯人生未來的方向。「如果妳在我身邊，我一個字也不用說，妳從我的眼神就可看出我的想法。」在7月時，舒曼終於寫信給母親，說出他對法律的夢破滅，並描述他每天規律的生活。「我起得很早，從四點起讀書，一直讀到七點，七點到九點我在練琴。」上完提伯特的課程之後，他又選修語言課程。傍晚時分，他走到戶外，「到嘻嚷的人群中，也投入大自然的懷抱。」

　　舒曼不斷向母親抱怨，因此母親鼓勵他找提伯特教授懇談，又問舒曼既然法律不再吸引他，「爲什麼當初要選擇這條路？」

　　舒曼夫人所願。幾個星期後，她收到舒曼的來信，信中表達出舒曼對未來的迷思。舒曼強烈地表明「他的一生，二十年來在詩集與散文，或者更明確一點，在音樂與法律之間掙扎。」現在的他：「站在十字路口，膽戰心驚地問：下一步要怎麼走？」他相信音樂是正確的選擇。但

法蘭克福
的景觀。

他也知道這條路困難重重，但這主要的阻礙來自「母親善意的勸說，反對不安定的生活以及不穩定的收入。」這種理由聽起來似乎振振有詞，但舒曼卻忽略了自身的得失心態，他不願意放手一搏施展才華，他有時甚至懷疑自己的能力不足。同時，死去的父親對他仍有影響，督促著他用功讀書、寫作、寫詩，以致於他無法專心彈琴。

　　不管舒曼內心交戰的原因爲何，他被自我質疑得遍體鱗傷。「沒有什麼比面對既痛苦又無趣的前程更令人心碎。」對母親大膽提出內心所想對於未來的計畫，似乎也是他戰勝恐懼的方法之一。「我已經打定主意。」舒曼告訴母親：「給我六年的時間拜在名師門下，靠著耐心與毅力，我必定能和任何鋼琴家一較長短。」

　　舒曼似乎低估他的競爭對手，他的天真與狂妄在此表露無遺。比舒曼小一歲的李斯特已經在樂壇上大放光芒，他曾在維也納演奏，在英國演奏過三次，到瑞士以及法國所有省會巡迴演出，也到過巴黎演奏歌劇。比舒曼大一歲的孟德爾頌自幼便由名師指點，在德國（他在1821年爲歌德演奏）、巴黎、倫敦無人不知、無人不曉。最近他才重新推出巴哈《聖馬太受難曲》（*St. Matthew Passion*），並親自擔任指揮。與舒曼同年的蕭邦，自幼便公開演奏，光明的音樂前途正在向他招手。

　　爲了能媲美歐洲一流的鋼琴家，舒曼打算回萊比錫找維克。他也夢想「如果一切順利，再到維也納拜莫歇勒斯爲師。」鋼琴演奏技巧是他努力的方向，因爲「彈琴不就是技巧純熟度的掌握嗎？」這段話頗耐人尋味。在過度練習之後，舒曼仍不承認右手的極限與肌肉疼痛。

　　舒曼的母親與維克做出了最後的決定。在怪罪母親阻撓他學習音樂之後，舒曼又要求母親當他的發言人。「請親自寫信給維克，直接問他

對我的想法，還有對我人生的安排。請儘速告訴我決定為何……我不能再拖延下去。」

對於這個突如其來的要求，舒曼的母親深感困擾。她知道情勢無法挽回，只好幫助兒子達成心願，寫信給素未謀面的維克。她在「顫抖和焦慮不安中」請維克指引舒曼的未來。她稱讚兒子為「上天賜的好男孩……他的才華，別人只能靠苦練來超越。」此外，她也認為舒曼「年輕、缺乏經驗、不食人間煙火、無法腳踏實地。」她對舒曼的經濟能力顯得最為關切：「當他有朝一日散盡微薄的家產時，仍然必須依賴他人才得以糊口。」

白手起家的維克並不輕看舒曼「微薄的家產」，但也深知這個年輕人的極限，他回應：「我保證會啟發你兒子羅伯的天份與想像力，在三年內將他培養成當今最有名的鋼琴家之一。」他寫給舒曼夫人，答應她有一天舒曼會「比莫歇勒斯更有想像力、表現更加溫柔，演奏也會比胡梅爾更華麗絢爛。」他也告訴不安的母親：「羅伯最難能可貴之處，在於他能夠以安穩、冷靜、內省、自我控制的方式精通鋼琴技巧。」維克舉自己11歲的女兒克拉拉為例：「我正將她向全世界炫耀，證明自己有一流的教學能力。」

我們可以猜測維克是否有想過，有一天舒曼會成為他的女婿。畢竟舒曼系出名門、富有、英俊、才氣縱橫。維克或許正在尋找一位可造之材，繼承自己最傲人的鋼琴鍵法。他也向舒曼的母親強調，可以考慮讓舒曼當一位鋼琴老師，這會讓他「收入豐厚、衣食無慮」。

維克另一方面決定改造舒曼的個性，尤其要增加他的「男子氣概」。他每天交代舒曼功課，好壓抑他如脫韁的狂想。「像克拉拉一樣，他每

天要在黑板前學習三、四種發音練習。」維克估計需要六個月的時間，來觀察舒曼是否有資格成為自己的學生。如果不幸失敗了，維克將寫信給舒曼夫人：「讓他平靜地離去，也請獻上妳最誠摯的祝福。」

舒曼夫人的態度軟化下來，但心中仍不免一番掙扎，她寫信給兒子：「自從收到你上一封信後，我徹底地心碎了，我又再度陷入不可自拔的低潮。

　　我不是在責備你，我知道那一點也沒有用，但我無法贊同你的想法，還有你處理事情的方式。自從你父親過世後，看看你的生活，你只為自己活，你什麼時候才能擺脫這種情形？

母親憂心忡忡的一番話，道盡她對舒曼的能力缺乏信心：「當你一切都照維克的命令而行時，你還是無法對未來有把握，想想你的年紀吧！」然而，她又加上：

　　不要認為我在阻止你，或是妨礙你的前程。不，羅伯，我只想提出我的看法。萬一將來你的事業不順遂，我才不會良心不安。你的哥哥，還有其他的家人並不同意你的決定。現在的你只能孤軍奮戰，願上帝保佑。

看到母親的訊息夾著維克的信，讓年輕的舒曼陷入痛苦的抉擇。舒曼並未將當時的感覺訴諸日記，我們只能從他的信件中加以判斷。一封寫給維克的（1830年8月21日）信中，他宛如一個懺悔、卑微的小孩，走到長輩面前。在隔天寫給母親的信中，他好言相向，對母親犀利的言詞，以溫柔、關懷的態度回應。

舒曼並沒有完全放棄律師的這一行，他在寫給監護人魯德的信中，透露出他的舉棋不定。「如果在六個月後維克存有一絲懷疑。」舒曼寫

著：「我不會放棄法律這條路，我會努力用功一年，在大學四年畢業後參加律師考試。」不管這是舒曼的策略，以爭取家庭的經濟支援，或眞的擔心萬一被維克拒絕，還有另一條路可走。總之，舒曼有著優柔寡斷的個性，也總是爲自己預留多種選擇。

投入維克門下

舒曼計畫在回薩克森時繞道而行，在9月搭萊茵河號輪船北上。他興奮地與英國旅客搭訕，並以調皮的口吻寫信給他母親：「我如果要結婚，一定要找英國女人。」但是舒曼興奮的心情很快就被憂慮汽船安全所取代。

路上的旅程也不如人意——「馬車上臭氣沖天」——德國北部「人煙稀少的不毛之地……景象荒涼原始。」舒曼有機會便開始練琴，如果他所到之處沒有鋼琴，他便拿出隨身攜帶的彈簧式低音鍵盤琴來練習，好讓手指保持柔軟度。在旅途中，舒曼也試著作曲，並在日記上寫下片段音樂，包括《帕格尼尼快板曲》（*Allegretto al Paganini*）。後來，舒曼一時心血來潮，決定到戴特蒙（Detmold）幾天找羅森。但他始料未及，好友竟對他「反應冷淡」。很明顯地，在舒曼說明志向以後，他們激烈爭辯。羅森認爲舒曼不應該攻讀音樂。在10月中旬，舒曼帶著沉重的心情回到萊比錫。

舒曼到萊比錫的前兩星期沒有留下任何文字記錄，我們只能從他在1830年10月25日寫給母親的信中找尋蛛絲馬跡。他說：「我好灰心、徬徨、鬥志全失，無法思考。」經濟來源仍然是個大問題，他也找不到落腳之處，最後還是得靠維克的幫助。維克在格西路上有一棟大房子，屋

內有三十六間房間，通常預留給學生。他答應將兩間不含傢俱的房間讓舒曼使用，這讓舒曼與母親討論「如何準備傢俱」的話題，舒曼要求母親趕緊從茨維考運一張床過來，還有泰莉莎送他的杯子、一罐咖啡加上一些糖。同時，他也要求尤利烏斯提供他寫作的文具。

舒曼顯然仍需要家人的支助。「不要拋棄我，我的好媽媽。對我輕言細語，我渴望妳溫柔的懷抱。」（在信的結尾，舒曼要求母親退回所有他寫給母親的信。「我要用它們來檢視自己的文筆，看看這一年來是否有進步。」這個要求不但反應出舒曼對寫自傳仍充滿興趣，也在考慮從事寫作。）舒曼害怕被人遺棄，因為他知道選擇音樂這條路，就是與家人斷絕關係。

舒曼在維克門下前半年的情形如何？始終是個謎，雖然他花了大部份時間與精力在練琴上，但他在日記上沒有留下第一手的資料。

舒曼也常與克拉拉的弟弟阿爾文（Alwin）一起練琴，舒曼喜歡講鬼故事，即興彈奏的能力又強，就像大哥哥般人緣極佳。但舒曼覺得在維克家猶如置身修道院一樣，無法接近自己的朋友，也失去了在海德堡習慣得到的讚美，新的生活方式更限制了舒曼對性生活的探索。

在維克家過了一個月後，舒曼寫了一封信給母親。他在信中說他出現了「嘔心的現象」。卡洛斯夫婦試著「帶舒曼到其他人家中，但毫無助益。」他並沒有改變「晚上留二盞燈」的習慣，又說：「我的溫暖與熱情已經煙消雲散」，有時候「厭世情懷」可以讓他「犧牲一切」。這封信也提到自殺——「我沒有錢，也沒有手槍可以自盡。」——「想去霍亂肆虐的地方，在塵世之外追求我那不如意的事業。」

舒曼提到霍亂很不尋常，值得注意。他的疑心病隨著年紀愈大就愈

明顯，他以同樣的心情告訴母親他害怕雙眼失明，但真正病源是他的近視，因為他花了太多時間在鋼琴前面鑽研音樂。

在舒曼的抱怨裡還有一件令他害怕的事：1831年，當舒曼要過生日之前，他忽然發現自己要服兵役（1830年法國7月革命爆發後，萊比錫的警察組織了社區自衛隊來防止暴動，每一位年齡介於21歲到50歲之間、身體狀況良好、可以背負兵器的男子都要當兵。像許多男人一樣，舒曼希望用健康狀況當藉口逃過兵役。）舒曼清楚此事的嚴重性，「十萬火急地」要求母親給他出生證明，他知道「警察一定不會因為他的近視而放過他。」他甚至願意到「美國或俄國」投奔他的叔叔。

我們看到舒曼因為健康不佳影響社交生活，他又經歷了另一次低潮期。克拉拉在萊比錫的布商大廈音樂廳（1830年11月8日）首度舉辦演奏會大放異彩，舒曼在隔周便寫了一封抱怨連連的信。當初舒曼搬到維克家時，他的恩師發誓要培養舒曼成為歐洲最優秀的鋼琴家，現在維克已經轉移目標，讓他年僅11歲的女兒來實現夢想。

克拉拉的節目單中包括卡爾克布倫納、赫茲、徹爾尼炫技派的曲目。她的表現精湛，令人激賞，也正在學習作曲，而舒曼則還停留在練習基礎音階的階段。克拉拉在布商大廈音樂會上演奏主題變奏曲，萊比錫日報：「這位年輕的鋼琴家，無論在演奏技巧或作曲方面，都博得各方好評。」舒曼的困擾無疑來自同門師兄妹的競爭，那位高貴迷人、精力充沛的女鋼琴家奪走了舒曼所渴望的關注與榮耀。為了在維克家保持風度，舒曼必須努力掩飾心中妒火，不亂發脾氣——這更加重了舒曼的憂鬱病症。

在11月28日（母親生日當天），舒曼的情緒自谷底翻轉。他說：「暴

風雨在我的生命上空盤旋，但今天卻化爲彩虹般寧靜，萬里無雲。」他畫了一幅自像畫，稱爲「色彩分明的雙性人」。他將此畫獻給母親時說：「我再度將自己獻給妳。」

當維克正準備帶克拉拉到德勒斯登開演奏會前，舒曼在這關鍵時刻收到了一封讓他的精神爲之一振的信。舒曼的第一位老師——孔曲寫道：「我聽說你放棄法律，投入藝術，尤其是音樂的領域時，深覺驚喜……這個世界要仰賴你的才華，你的藝術情操將會讓你永垂不朽。」舒曼看到信時，心中湧現一連串音符，激盪著他的創造力。「我的熱情被激發出來了，」他告訴母親：「整天在甜蜜迷人的音樂中流連忘返。」舒曼很想寫一首非凡的歌劇，曲名定爲《哈姆雷特》，「想到名垂青史，我馬上有了勇氣與創意。」

當時，這種野心對舒曼來說是遙不可及的夢。在他精力無法發洩之餘，漸漸承受不了這種興奮的感覺，開始人格分裂：「我感到出奇地輕鬆、自在，好像被賦予神聖的使命，這種黑暗的感覺存於純淨的天空中，而我在其中遨遊。」爲了控制自己，舒曼瘋狂似地寫著一封又一封的信，描述自我的改變。他寫給母親：「我的自畫像說明我的描述不假……妳一定會問，這是羅伯嗎？」他遺憾地表示爲達到維克的目標——超越鋼琴家莫歇勒斯，「我必須在詩與音樂之間做一項選擇，如此我的注意力就不會分散，也能培養較強的自信。」

企圖另覓名師

舒曼在信中提到一個新的計畫來幫助自己。他命令母親：「馬上搬離茨維考，到美麗的威瑪與我同住。」舒曼其實是「另有目的」，想投入

胡梅爾的門下。

胡梅爾的肖像。

胡梅爾是歐洲最傑出的鋼琴家，也是最多產
的作曲家之一。他既是音樂神童，又是莫札特的
學生、貝多芬的好友、海頓在依斯坦漢茲宮廷
（Esterhazy Court）的接班人。他是威瑪大公旗下
的音樂指揮，與大詩人歌德一樣引人注目。舒曼
聽過胡梅爾的名字，也對他的音樂有不錯評價。❷
雖然舒曼從維克門下到求師胡梅爾是為了自己的前
程，但無意中也幫助他與母親重逢，而這想法是母
親最先提出的。

在這段期間，舒曼夫人在信中不斷勸舒曼離開維克，因為她並不十
分信任維克。羅伯「接受維克所有的要求」，比他一開始提出轉換跑道計
畫，帶給舒曼夫人「更大的痛苦」。當舒曼做出決定後，維克答應要好好
訓練舒曼，讓他比胡梅爾的演奏「更加華麗動人。」但維克並未實踐承
諾，因此舒曼夫人不由得產生去威瑪找音樂大師的想法。

胡梅爾讓舒曼萌生另覓名師的念頭，舒曼在信上寫著：「我有四個
目標：當指揮、音樂老師、名鋼琴家、作曲家。」他寫給母親：「胡梅
爾是這四項的綜合體……我只希望精通其中一項，而不是像以前每一樣
都只懂得皮毛。」

胡梅爾是位和藹可親並認真負責的老師，他有一位學生日後對舒曼
的事業產生重大影響：費迪南‧席勒（Ferdinand Hiller）。此外，胡梅爾
在威瑪的家，據說「環境整潔清幽」，可以讓舒曼脫離維克雜亂無章的
家。但舒曼考慮了六個月，才提筆給胡梅爾，要求上他的課。

然而，胡梅爾並不期待成為舒曼的老師，他認為舒曼的作品屬於非正統派。舒曼夫人也明確表示不會離開茨維考的家去陪伴兒子，後來舒曼終究未能如願以償踏足威瑪，但這一切影響不大。事實上，舒曼一直無法與老師和睦相處，他終其一生都是無師自通。同時，他也不認為胡梅爾配稱——在舒曼去世後十年被譽為——最優秀的老師。

　　舒曼無可救藥地依賴維克，而維克的行為搖擺於極端輕蔑與詭異之間。「有一天，他告訴我沒有任何事，比身無分文對我更有益處。」羅伯寫給他的母親：

　　　　有一次我不經意地提到我曾希望拜胡梅爾為師，惹得維克勃然大怒。他問我是不是不信任他，不同意他是最偉大的老師？在他盛怒之下，我全身發抖，但後來我們言歸於好，他又再度視我為己出。他的熱情、判斷力、對藝術的鑑賞力超乎你的想像，但當你侵犯到他本身或克拉拉的權益時，他卻憤怒得像個粗俗的鄉下農夫。

　　舒曼沒有告訴母親，維克虐待孩子的行為更讓他十分驚訝。為了利用克拉拉的天才達到成名的目的，維克不惜謊報克拉拉的年齡，而舒曼在克拉拉的日記中發現真相時，他被維克「猶太人式的管教行為」❸嚇壞了。維克的「財迷心竅」與對克拉拉「虛偽的愛」令舒曼心寒不已。

　　有一件事情讓舒曼畢生難忘。1831年8月，在他通過六個月的考驗期之後——他親眼看見維克將九歲大的兒子阿爾文打到跌在地上，只因為他拉小提琴的方式令父親不悅。維克揪住兒子的頭髮，大喊：「你這可悲的人，你這壞東西，這就是你討父親歡心的方式嗎？」也難怪舒曼會在同一天寫信給胡梅爾，顯然這並不是巧合。生活在父親的陰影下，克

拉拉似乎完全無視於父親的暴行❹。在維克打完阿爾文之後，克拉拉只是「安靜且面帶微笑地坐在鋼琴旁，彈著韋伯的奏鳴曲」。舒曼不禁自問：「我是唯一有人性的人嗎？」

克拉拉以卑微的態度回應維克，實在令人匪夷所思。維克不時帶著女兒遠行、限制她的一舉一動、過濾她的信件、在她的日記上寫字、不准她與別的男人來往。在巡迴演奏的旅途中，維克與克拉拉同住一間房間、監看她更換衣服，他對克拉拉的愛顯然逾越了父女之情。維克寧可跟女兒一道出遠門，也不願意待在家裡陪伴他的第二任妻子，而維克的新任妻子對其行為亦無怨言。至於舒曼，由於他與母親的關係，使他未能立即察覺克拉拉與父親之間的曖昧關係。

舒曼的親密關係

1831年，當舒曼正值21歲時，他創造了兩個名字「弗羅倫斯坦」及「奧澤比烏斯」——這兩個聲音在幻想世界裡對著他說話，啟發他在文學及音樂上的靈感，在情緒低落時給他勇氣。對舒曼來說，這兩個朋友的誕生，為熱愛藝術，心靈卻充滿創傷的他帶來更多痛苦與焦慮。

舒曼決定在4月回茨維考居住兩個星期。他的哥哥尤利烏斯得了肺結核，命在旦夕，讓舒曼歸心似箭，也喚起他內心深處對疾病、死亡的陰影。在茨維考時，舒曼的「情緒怪異」。由於肺結核的發作，他的哥哥終究來日無多。

5月當舒曼回到萊比錫後，他警覺到自己身體欠安。「六天以來一直躲在房間裡」。他寫給母親：「我頭疼，肚子、心臟也在疼，全身都痛。」日記上有著更多的細節。

當時，舒曼和一個女人有著性關係，她叫做克莉斯托（Christel）（舒曼在日記稱她查莉塔斯Charitas，但從未提過她的姓氏）。舒曼在維克家認識克莉斯托，她每天都去舒曼的房間，也時常送他禮物。舒曼在日記中多次記錄他與克莉斯托發生性關係，從「與克莉斯托進行一分鐘」、「克莉斯托完全奉獻自己，她在滴血」、「熱情如火」等字句就可看出。

　　舒曼與克莉斯托在一起數年。在他們結識之初，舒曼就曾抱怨過許多生理現象。他的陰莖疼痛，可能是因為激烈的性生活所引起。他的包皮因為未受割禮而引起「刺痛」。他在日記上寫著「受到天譴時的罪惡感。」當克莉斯托聽到舒曼受傷，意識到這可能是因為不當的性行為遭受上天懲罰時，克莉斯托嚇得臉色蒼白。到了5月，舒曼與克莉斯托去找舒曼的大提琴家朋友克里斯丁·葛路克，他最近剛自醫學院畢業。葛路克醫生要求他們停止親密行為，並指示舒曼用「水仙花精華露」浸泡疼痛的陰莖。

　　但舒曼或許真的以為自己得了性病，因此他對性行為心有餘悸。直到6月，他們兩人才又再度交歡。一開始他小心翼翼，「又害怕又歡喜」，他將每一次的性經驗詳述在日記上。

　　無庸置疑，舒曼與女人發生親密關係所導致的生理不適，嚴重地影響到他的心理狀況。在與克莉斯托交往之初，他做了一個夢，夢見「一百個花童，身穿紅色衣服，手裡拿著花環與我共舞」。這個夢象徵「富饒多產」，表示他們兩人的關係激發舒曼的信心，相信自己可以創造出雋永的事物。他「美麗」的夢也令他擔心他的「病情」。5月13日，在看過葛路克醫生之後，幻想著「天上成群的天使，由至高無上的六翼天使領軍，向上望去。」❺

除了陰莖疼痛難捱時，舒曼也出現了其他的心理症狀。5月14日，他寫下記憶退化的情形：「小時候我清楚記得十四天前發生的事情，每個小時、每句話都記得，而現在我連昨天發生的事都記不得。」之後好幾天沒有寫日記，他歸咎於「懶惰」。

其實，舒曼真正的問題並不在此，而是他一邊禁慾，一邊進行一個浩大的文字工程。他正將悲劇愛情故事《阿貝拉德與荷羅茜》（*Abelard and Heloise*）改編成一齣舞台劇，他在日記上寫著：「阿貝拉德啓發我的思想，但我的哲學造詣還不足以擔當此項重任。」舒曼選擇這位中古時期的神學家當男主角，不但說明舒曼涉獵甚廣——彼得·阿貝拉德（Peter Abelard, 1079-1142）的故事在浪漫派時期廣受歡迎——也透露出舒曼對性的焦慮不安。阿貝拉德是個聰明早熟的學者，以牧師爲職業，在宣示獨身生活之後，卻與卡農·福貝爾特（Canon Fulbert）美麗的姪女荷羅茜（Heloise）暗通款曲。他們生了一個孩子，也祕密結婚。爲了維護阿貝拉德在教會的地位，荷羅茜毅然決定離開他。當她的叔叔發現兩人的姦情後，不但將這位年輕的牧師毒打一頓，甚至還將他去勢。

🌀 幻想中的雙胞胎誕生

舒曼在創作這一齣劇時，果然不出所料地有著許多的困難，因此他只完成一幕，便轉到具尚·保羅風格的輕鬆作品。他開始寫一部名爲《非利士人和乞丐王》（*Philistine and Beggar King*）的小說，可惜也沒有完成。在心灰意冷之餘，他開始讀自己最欣賞的一位作家——霍夫曼的作品，並決定爲他寫「如詩般的傳記」。霍夫曼的音樂才華與文學素養，與舒曼非常接近。「當你讀霍夫曼的作品時，幾乎無法呼吸。」舒曼在

日記上寫著：「不間斷地讀霍夫曼，進入嶄新的世界。」

　　很明顯地，舒曼的心智逐漸成熟，他的志趣由音樂轉到文學。在他21歲生日的前三天，舒曼猛烈批判「音樂！讓我嘔心、反感得要死。」

　　舒曼母親的影響也逐漸明顯，當《阿貝格變奏曲》在那年問世後，舒曼夫人親自恭賀他的兒子「喜獲麟兒」，但也勸他：「當全世界的人都張開雙臂迎接你的新生兒時，不要期望太高。」當舒曼的音樂作品面臨難產時，她建議兒子：「你不妨在寫詩方面試試身手。」處於衝突矛盾中，舒曼創造出了一對雙胞胎：「弗羅倫斯坦」與「奧澤比烏斯」。「弗羅倫斯坦」是第一個「孩子」，但同樣免不了生產的陣痛。

　　1831年6月8日，舒曼過21歲生日，有如從「沉睡中驚醒」。他感覺「人性中客觀想要掙脫主觀的部份，我好像站在實體與表象之間；形式與影子之間。」好像又回到18歲「精神異常」的危險狀態，舒曼懇切地說：「我的天才呀！你要背棄我嗎？」他的祈求在「弗羅倫斯坦和即興創作」上找到了答案，不久後，舒曼對「弗羅倫斯坦」說：「我親密的朋友……自我意識。」從舒曼所選的名字上即可看出端倪。在貝多芬的歌劇《費黛里奧》（Fidelio）中，弗羅倫斯坦是位英雄，他身陷囹圄，被繫於岩石上，生命即將斷送在壞人比塞洛（Pizzarro）手上，結果弗羅倫斯坦被妻子里奧諾拉（Leonora）救出。里奧諾拉假扮成一名男子，名叫費黛里奧❻。弗羅倫斯坦是人們心目中的英雄人物，他象徵舒曼個性中外向、果斷、富男子氣概的一面，這種性格很快便溶入他新的文學作品中。

　　舒曼要回茨維考的路上❼，想到新故事的內容。這部小說承襲霍夫曼的風格，書名為《天才兒童》（Child Prodigies），所有的人物皆取材自舒曼周遭的朋友。「自今天開始，我要幫我的朋友取美麗合宜的新名字。」

歌劇《費黛里奧》
（*Fidelio*）第一幕、第
一景的背景畫作。

在生日那天他在日
記上寫著：「我要
爲你們取新的名
字：維克叫拉羅大
師（Master Raro）；克拉拉叫琪莉亞（Cilia）；克莉斯托叫查莉塔斯。」
葛路克醫生在故事中也扮演一個角色：「資深醫學詩人」。爲了讓故事一
氣呵成，舒曼還加上「帕格尼尼，他對西西亞有著無遠弗屆的影響力。」
還有「胡梅爾——最佳的技巧大師。」

　　此刻，舒曼努力克制情慾。「慾望的達到不會帶來滿足，只會產生
更多的慾望。」不久後，他卻又開始酗酒。他寫著：「我一天比一天悲
慘。」舒曼藉由彈琴得到安慰。

　　接下來的九天，他稱之爲「邪惡的日子，我希望得到上帝和良心的
寬恕！」7月1日，舒曼的另一個孿生人物誕生了，名叫「奧澤比烏斯」。
弗羅倫斯坦有了一位新同伴，舒曼視他們爲「兩個最親密的朋友」，聲稱
他們「讓舒曼心花怒放」。他在創作上終於突破了瓶頸。舒曼的小說寫作
技巧取自尙·保羅，「弗羅倫斯坦」與「奧澤比烏斯」顯然來自尙·保
羅小說中的「福特」與「瓦特」。這對孿生兄弟的誕生讓舒曼非常開心，
感到上帝的赦免。

他無法明確指出罪惡感的來源：當他心煩意亂或酒醉之時，他的小說變得模糊不清。他的罪惡感可能來自他的性行為——由自慰或性交再度引起陰莖疼痛。他在日記中持續提到性幻想，女主角是亨莉埃特·維克（Henriette Wiecke），她也是維克的學生，但高不可攀，這可能也是舒曼罪惡感與挫折感的原因。

舒曼想到「奧澤比烏斯」這個基督教聖徒的名字是件很有趣的事，他可能在創作舞台劇《阿貝拉德與荷羅茜》時，閱讀教會歷史而發現了這個名字。❽奧澤比烏斯是十四世紀的牧師，他極為推崇基督教殉道者。在激烈的阿萊亞斯異端辯論中，他因為極力辯護耶穌與聖父上帝的關係而遭到迫害。奧澤比烏斯聲稱希臘思想中每一項可稱頌之事皆源自猶太教，他堅定地相信耶穌基督實現了希伯來人的預言。他是個辛勤工作的歷史學家，他的著作一部分包含文學創作，一部分包含比喻故事。

舒曼注意到8月的聖徒紀念日中，也出現「奧澤比烏斯」這個名字。8月中有連續三天的日期與名字有關：12號是克拉拉；13號是奧蘿拉；14號是奧澤比烏斯。他對連續三天都有特殊名字感到不可思議。而奧澤比烏斯對殉道的嚮往、他的痛苦、最後的遇難，則觸動了舒曼性格中受虐狂與自殺的一面。

「弗羅倫斯坦」與「奧澤比烏斯」之間有著完美的平衡點，他們與舒曼的想像力互相輝映；他們為舒曼的小說《天才兒童》準備好素材；他們為舒曼接下來幾年的創作提供了方向；最後，他們中和了舒曼的性別衝突。克拉拉這個名字的日期接近奧澤比烏斯，也讓舒曼性格中屬於男性部份的弗羅倫斯坦，相信自己終有一天會與克拉拉結緣。

【原註】

❶舒曼早在親耳聽見帕格尼尼的演奏之前,就在日記上提過他的名字。

❷舒曼最早的一首鋼琴協奏曲(1830年-1831年)便是獻給胡梅爾的。

❸1829年舒曼搬到海德堡,威漢姆‧瑪爾(Wilhelm Marr)首先提出「反猶太人主義」這個名詞。舒曼在日記上不經意地透露出這種觀念。沃夫岡‧巴提薜(Wolfgang Boetticher)在第二次世界大戰中出版的一本書大力宣揚種族歧視。任何一位德國人,包括細心敏感的舒曼在內,都很難不受這種思想的影響。雖然舒曼偶爾對孟德爾頌加以批評,這一次更破口大罵維克的行為猶如「猶太人」,但舒曼從未像華格納一樣,刻意將反猶太人情結凸顯在他所發表的文章中。

❹南茜‧瑞克在撰寫克拉拉‧舒曼的傳記時指出,維克以「輕蔑、仇恨、殘暴」的態度對待兩個兒子。1838年他寫信給妻子,說兒子們「不配留在家裡,花這麼多錢養他們。找出破舊的皮箱,把古斯塔夫(Gustave,年僅15歲)趕走」。

❺此刻的情景與舒曼在43歲,發瘋時所看見幻覺中的天使極為相似。

❻在1837年舒曼寫的一封信中指出,他將歌劇中的救難故事與克拉拉‧維克聯想在一起:「再會吧!我的費黛里奧,願妳像里奧諾拉對弗羅倫斯坦般,對妳的羅伯忠貞不二。」

❼舒曼此時剛滿21歲,有服兵役的義務。他現在可以繼承家產,不必定期向家人伸手要生活費。他也可以凡事自己作主,不用經過母親的同意。

❽我很感激加州大學復勒頓分校的莉塔‧福塞克(Rita Fuszek)教授指引我看一篇由新柏拉圖學派作家,亞里斯泰斯‧昆提利亞奈斯(Aristides Quintilianus)所寫的音樂論文,上面提到弗羅倫斯坦與奧澤比烏斯這兩個名字。舒曼極有可能是在茨維考接受傳統教育時,或是後來到萊比錫時讀到這本書。

6 壓力累積 1831-1833

他大部分時間都一個人陷入沉思，顯得很被動，不知情的人還以
為他喝了太多酒而神智不清。

　　舒曼計畫撰寫一位「音樂指揮家」作為小說主角的故事，他模仿真
實生活中的一位年輕指揮家兼歌劇創作家，海因里希・道恩（Heinrich
Dorn，1804-1892年）。道恩近年在萊比錫主掌宮廷劇院。舒曼第一次見
到道恩是在維克家，彼此一見如故，彼此都留下深刻的印象。

　　維克嚴格要求舒曼自律，並建議他向克拉拉與華格納（Richard
Wagner）共同的老師——克里斯丁・文里希（Christine Weinlich）學習音
樂理論與作曲。或許是因為舒曼深深被道恩夫婦的外表所吸引，也故意
想反抗維克，因此不顧一切反對，執意選擇道恩當老師，追隨這位年輕
又「充滿現代感」的作曲家。

　　道恩的課程在1831年7月中旬開始。舒曼形容道恩：「他一切準備就
緒。除了心情有些緊張之外，他的態度和藹可親。」而道恩說：

　　　　舒曼彈《阿貝格變奏曲》給我聽……他從未學過任何音樂理
　　論，至少不是定期上課，我必須從基礎低音法開始教起。他用第
　　一次創作的四聲部聖詠來證明他懂得和聲理論，但是他的聲音走
　　向毫無章法可言。

道恩的評語想必觸怒了舒曼，以致他在上完一個月的課之後便抱怨連連：「我再也不會追隨道恩。他無情無義，更重要的是，他有東普魯士人的傲慢態度，我寧願去找他的妻子。」

　　不過，直到1832年的復活節，這兩個人仍然按時見面。舒曼擬妥了一套偉大的「計畫」，他打算創作多首交響曲、室內樂、鋼琴曲，並希望有一天能完成所有的作品。舒曼必定深信自己有一天能夠成為偉大的作曲家或作家。他在紙上模仿貝多芬、莫札特、海頓、拿破崙，以及多位知名人士的簽名筆跡，又在旁邊練習各種不同的簽名方式。道恩教授曾對舒曼的個性與外表作出詳盡的描述：

　　　　舒曼在學習過程中永遠保持旺盛的精力。我每次要他寫一首曲子，他總是超乎預期，完成好幾首作品。他第一堂課所學的「二聲部對位」（Double Counterpoint）佔據了太多時間，於是他寫了一封信給我，說他「分身乏術」，希望我為他破例，到他家授課，他就不必像往常一樣到我的住所。我答應前往他家，他正在喝香檳，這讓我們枯燥的課程有如雨後甘霖。除了瞇起他那對藍眼睛之外，這位年輕人的面容如同畫像中一般英俊。每當他微笑時，淘氣的酒窩便浮現在臉上。舒曼已經開始忽略練琴❶，也喪失在公開場合演奏的勇氣——他看起來總是那麼拘謹害羞；但是當我們私底下相處時，他卻充滿幽默感，話也比較多。

⑥ 初試啼聲的樂評

　　舒曼在拜道恩為師的期間，第一次當樂評人，這或許也是造成他們兩人關係緊張的原因之一。他寫出極為著名的蕭邦頌辭——「各位先

生，請向他脫帽致敬，他真是曠世奇才！」——1831年5月，沒有一篇文章比這篇更讓弗羅倫斯坦與奧澤比烏斯發揮明顯的影響力。這篇文章經過再三拖延之後，終於在1831年12月7日的一家萊比錫《大眾音樂雜誌》（*Allgemeine Musikalische Zeitung*）上發表〔雜誌編輯哥特佛列・芬克（Gottfried Wilhelm Fink）起先不願意刊登這一篇超現實的文章，後來受到舒曼及維克同屬社團「avant-garde」的壓力終於讓步。但為了安心起見，芬克同時刊登傳統保守的「名家評論」，這位名家可能就是維克〕。以現代的觀點來看，舒曼為蕭邦所寫的評論仍然充滿高度綺想。

> 有一天奧澤比烏斯悄悄地將門打開，你知道嗎？他蒼白的臉上出現一絲不尋常的微笑，吸引了眾人的目光。我正與弗羅倫斯坦一道練琴。你知道嗎？弗羅倫斯坦是個音樂奇才，他能想出一切新奇、驚人、富前瞻性的音樂。但他今天著實大吃一驚。奧澤比烏斯給我們看了一首曲子，驚嘆著：『各位先生，請向他脫帽致敬。他真是曠世奇才！』他不准我們看鋼琴曲的主題。

> 我想也不想地翻頁——音樂在心中悄然響起，多麼神奇的力量呀！對我來說，只要一看音符就知道每一位作曲家獨特的創作模式❷，貝多芬的紙上型態絕對與莫札特不同，尚・保羅和歌德也不同……。

正如舒曼在後來十年中所寫的音樂評論一樣震撼人心，這篇文章大膽而坦白地啟用個人觀點，文章中討論作曲家的部份多過作品本身。舒曼大方地呈現出心靈對話的內容，用想像力烘托弗羅倫斯坦與奧澤比烏斯的存在。他綜合尚・保羅、霍夫曼，與其他為舒曼所欣賞作家之風格。他的文學風格不但倍受矚目，也提昇了蕭邦這群作曲家在德國的知名度。

事實上，舒曼藉著大量關於音樂、音樂家的寫作，緩解了他對蕭邦、李斯特、孟德爾頌，以及其他競爭對手的敵意。這些傑出的年輕音樂家們，在歐洲的音樂殿堂中互相爭輝。與其說舒曼在寫評論，不如說他其實將他們當成朋友，對他們歌功頌德一番。

　　弗羅倫斯坦與奧澤比烏斯的出現，緩解了舒曼所受到的打擊。當他們兩人「走入」舒曼的生命中那天，他正「如烈火般熱情地」練習蕭邦的曲子。奧澤比烏斯告訴舒曼「蕭邦的作品很新潮」。舒曼在日記上寫著弗羅倫斯坦與奧澤比烏斯「皆大力鼓吹我發表這篇文章」。

　　但舒曼的文章中，包括太多主觀的想法且偏離正題，這也是為什麼《大眾音樂雜誌》主編不願再刊登舒曼的文章。在這篇關於蕭邦的評論中，可以輕易發現舒曼對哥哥尤利烏斯病情的關心。我們知道當時舒曼對傳染病心有餘悸，十九世紀的人們對肺結核如何傳染所知不多，所以像尤利烏斯這種到了絕症末期、奄奄一息的病人只能待在家裡。當舒曼在1831年回茨維考探望後，他也很擔心自己會被傳染不治之症❽。

　　舒曼之所以會對霍亂如此「驚惶害怕」，是因為1831年波蘭與俄羅斯爆發戰爭，霍亂已遍佈薩克森一帶。在他的「一千個計畫」中，包括「躲到歡樂的義大利半年，或到奧格斯堡避一避……或到威瑪和胡梅爾家」以躲避傳染病的蔓延。

　　搬到威瑪的計畫遭到維克阻撓，同時舒曼不確定胡梅爾的意願，他最後決定再一次騷擾母親：「威瑪和萊比錫皆為文化之都，兩個城市都是重要幹道。」他寫給母親：「十四天前我還以為自己一定會得到霍亂，除了胡梅爾，沒有人能吸引我去威瑪。如果我真的染上重病，後果不堪設想，我會被無情地丟到醫院。」舒曼夫人以一貫親切的態度，道

出心中的緊張：「我的羅伯，當我想到你得霍亂的時候，我的舊疾——頭疼與暈眩立刻復發，讓我直打哆嗦。」

　　像母親一樣，舒曼習慣表達出自己對疾病的憂慮，好讓別人關心他。有一天他在日記上大喊：「霍亂！霍亂！」維克和克拉拉在餐廳遇見舒曼，舒曼告訴他們：「這可能是我們最後一次相遇。」舒曼「並不是開玩笑」，維克卻「不輕信舒曼所言」。克拉拉不禁擔心起來，因此「更想親近舒曼」。克拉拉對舒曼的關心拉近了他們兩人的距離。

　　當舒曼在創作上突飛猛進之餘——學習對位法、寫出可供發表的文章、加強社交技巧——但內心的恐懼與混亂卻阻礙了他的進步，也影響他的人際關係。他那擅於結合旋律與文字的天份，讓他產生幻覺並在創作時擾亂他的思緒。舒曼經常感到有一股力量，驅使他常常要將腦中的想法重新排列組合，因此演講並不適合他，因為演講需要臨場反應及快速思考。他只想透過文字、音樂來表達他的思想。在了解他的思考模式後，這一點便不足為奇。

一個人的生活

　　就在舒曼的憂鬱緊張到達最嚴重的地步時，維克決定帶著克拉拉展開長期的巡迴演奏會，甚至要遠赴巴黎。這項暫時計畫結束了舒曼與維克的師生關係，維克再也無法提供舒曼住所。當舒曼聽到維克的計畫時，他既失望又憤怒。「我不相信拉羅大師（維克）真的熱愛藝術。」舒曼在日記上忿怒地寫著：「他對琪莉亞（即指克拉拉）的愛夾雜著猶太人的精明，他心中早已盤算出巡迴演奏會帶來多少收入，我相信數字絕對很可觀。」

在維克出發的三個星期前，舒曼開始想自殺。他寫給哥哥尤利烏斯：「我徬徨失措到令人窒息的地步，我好想舉槍自盡。」兩周後，他交待別人在他死去時如何處理他的私人物件，在寫給母親的信中（9月21日），他提到遺囑：「這主要是爲妳而預備的，其他的盡是瑣事，例如鋼琴要留給羅莎莉。」舒曼稱他所鍾愛的鋼琴與父親的遺物爲「瑣事」，日記裡盡是忿怒之言，就可看出他低潮的程度。

　　在離開維克家之後，舒曼在郊外找到一間較爲起眼的房子，他的心情也隨之好轉。到了10月中旬他才感覺「通體舒暢」，這和道恩學習音樂有很大的關係。「我的對位法學得不錯。」他在日記上寫著：「雖然所有規則互相衝突，毫無章法，但音樂指揮（道恩）卻對我很好。」舒曼也帶克莉斯托到他的「新居」。

　　這段期間裡，在沒有維克的督促下，舒曼的壓力與日俱增，右手也舊疾復發，最後終於讓他放棄當演奏家這條路。心理分析顯示他的壓力來自三方面：他與維克之間的衝突、暗中與克拉拉較勁、他對創作的夢想大於當演奏家的夢想。

　　舒曼發現了一種新的鍵盤彈奏技巧，爲了實驗這個新方法，他又重新開始練琴。「我將手腕提高，有點像貝勒維耶，只是沒有她那高雅的姿態。」〔安娜・卡洛琳・貝勒維耶（Anna Caroline de Belleville）是位年輕的鋼琴家──只有22歲──是克拉拉的競爭對手，她正在歐洲進行巡迴演奏會。〕舒曼大概希望藉著抬高手腕來增加手指的輕巧度與流暢感。「幾天下來效果真的很驚人。」他在日記上寫著：「音符像珍珠般滾動。」

　　有這種進步並不令人意外，只要將手腕抬高，讓手指自然垂下，就

可減低前臂屈肌的壓力。當手指輕鬆地碰觸琴鍵時，更能如行雲流水般掌握自如。但這項改變卻影響了個人的整體掌控能力，音樂也多半由即興方式完成。他不斷讓自己隨心所欲地練習，同時也繼續從事文學創作與作曲。

不久後，舒曼不只抱怨他「右手的遲鈍」，也被未完成的作品壓得喘不過氣來，他幾乎「用盡一切力量寫一首雄偉的曲子」〔這首曲子是《B小調奏鳴曲》（*B Minor Sonata* 作品八），但他始終未能完成此曲，僅在1835年發表一個快板樂章（Allegro pour le Pianoforte）而已。〕同時，聖誕假期轉眼即將來臨，他的心中充滿濃濃的鄉愁。年底將屆之際，他又再度陷入情緒低潮。

日記上顯示他在1832年許下新年新希望：「藝術家必須過平衡的生活，否則就會像我一樣，生產力降低。」舒曼非常思念克拉拉，想著她的巡迴演奏會極為成功。在威瑪，歌德親自為她拿坐墊，好讓她舒服地在鋼琴前演奏。歌德也在特製的榮譽獎章上親筆題字，表揚這位「出類拔萃」的演奏家。在卡塞爾（Kassel），知名小提琴家路易・史波（Louis Spohr）推薦克拉拉進入宮廷演奏，甚至替她翻譜。維克驕傲地察覺到：「當她彈奏蕭邦的變奏曲（作品二）時，每個人都聽得目瞪口呆。」年底前，克拉拉也即將發表自己的新作《隨想曲》（Caprices 作品二）。

舒曼對這位年輕的競爭對手產生了不一樣的感覺。當舒曼第一次看到克拉拉時，他在日記上寫著：「真是不可思議，居然看不到一位女性作曲家……女性足以象徵冷靜堅韌的音樂特性。」當舒曼後來聽到克拉拉在演奏與作曲方面皆不同凡響時，他一改原先的態度，以尊敬之心，但略帶揶揄的筆觸形容她：「我常想到妳，親愛的克拉拉，但這種思念

不似兄妹之情或男女之愛，而像朝聖者在遠處的聖所膜拜。」之後他的筆鋒一轉，以嘲諷的語氣寫道：「當我在刊物上讀到克拉拉小姐彈奏赫茲的變奏曲時，我不禁笑了起來。噢！對不起，高貴的小姐──使用一種形容詞比使用多種形容詞來得容易，但這種規則並不適用對妳的稱呼，因為誰會想到用帕格尼尼先生或歌德先生呢？」心懷妒意的舒曼用幽默口吻來表達他的想法，或許能夠讓他在欣賞與嫉妒之間保持心理平衡。他多麼希望這個年僅12歲的鋼琴家能成為他的朋友。

克拉拉在巴黎遇見首屈一指的音樂家們，包括著名的鋼琴老師卡爾克布雷納（Wilhelm Kalkbrenner）。他曾主張鋼琴家應靠鍵盤的右側而坐，以盡情發揮手的力量，同時也好掌握高音域。他的另一個想法是使用機關，幫助手指操控自如。❹當時世面上有好幾種靈巧的裝置，包括由極富生意頭腦的樂團指揮約翰‧伯納德‧羅吉爾（Johann Bernard Logier）設計的「手指機器」。在使用機器時，學生將手指伸入機器內，由機器控制手指之間的距離。維克曾一度非常喜歡羅吉爾的系統，但是後來他禁止學生使用「手指機器」。

我們不知道舒曼從何時開始使用輔助裝置，只知道在維克離開萊比錫的五個月裡，舒曼的日記中首度出現「雪茄式機械裝置」（Cigar-mechanism）。這個機器的構造，以及舒曼如何運用它來加強右手的功能，引起後人極大的臆測。有些學者認為它只是個普通的「手指伸展機」，廣為當時的音樂學生所使用。另一種說法是舒曼自己設計出一種滑輪式的吊帶。他在練琴時，將一根手指頭吊高。吊帶可能直接綁於鋼琴上，也可能繫於天花板再直接連到手腕上。

不管事實真相為何，用這種「雪茄式機械裝置」來輔助練琴，證明

會對右手造成莫大的傷害。維克在1859年出版一本關於鋼琴技巧的書，書中提到「手指折磨器」對他那位「出名的學生」造成傷害。這件事若以心理學的觀點來看，當克拉拉越來越受人矚目時，舒曼卻無法跟得上腳步。因此舒曼很快便視克拉拉如自己「不可或缺」的「右手」。

🌀 癱瘓的右手

　　在克拉拉結束巡迴演奏時，舒曼停止了道恩的課，因為「我整個人排斥外來的影響。這是第一次我親自發掘事物，將它們融會貫通，找出答案。」他在日記上寫出半打「未來的新計畫」，包括作曲及撰寫一本「音樂小說」。他努力創作了一組鋼琴《間奏曲》（Intermezzi，1833年9月發表，作品四）。那是「美好的一周」，清新、虔敬、清醒、充滿活力。

　　維克父女終於返抵家門，對途中所遇音樂家帶回滿肚子的看法——但「維克的批評總是多過讚美」。舒曼雖然也害怕被維克批評，但他仍冒著被數落的危險，在維克面前呈現他的最新作品，結果維克對《蝴蝶》的評語是「暢快、新穎、富創意、朝氣蓬勃」。但他認為其中多首組曲太「美國式，怪里怪氣」。這種回應非常模糊，而舒曼希望更具體的肯定。因此舒曼希望5月28日當天，在歡迎維克及克拉拉回國的慶祝舞會上表演《蝴蝶》。屆時，卡洛斯夫婦也將聯袂出席。為了準備在歡迎舞會上演奏，舒曼又重新開始練琴。在那段緊張忙碌的日子中，他的右手舊疾復發，情況愈來愈嚴重，令人擔心不已。

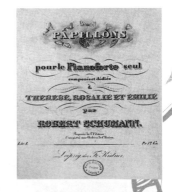

《蝴蝶》組曲的樂譜扉頁。

一開始手指練習器似乎有效。他在5月7日日記上寫著：「在『雪茄式機械裝置』的輔助下，讓我的中指改善許多。」但是到了5月22日——歡迎舞會的前六天——「中指似乎無可救藥」。那天傍晚，在哥哥卡爾及嫂嫂羅莎麗面前，舒曼意識到自己再也無法彈琴：「當我要為別人彈奏時，」他承認：「想像力被壓抑到了極點，整個人跌入絕望的深淵。」舒曼覺得自己徹底被擊敗了：「只想放棄我的才華，不想發揮它。」他在日記上寫著，也加入許多對疾病模糊的描述：「疲憊不堪、心神不寧……嚴重的感冒與頭痛，令人忍無可忍。」在歡迎舞會的前三天，舒曼去找一位就讀醫學院的朋友羅伯‧赫茲費德（Robert Herzfeld），羅伯建議舒曼讓中指休息，並且放鬆心情。

　　在海德堡時，舒曼大多抱怨他右手無名指的問題，但現在卻強調中指（他的手稿顯示他用一般的手指標明法——一為姆指、二為食指，以此類推）。何況他用生理上的疾病做為他逃避兵役的藉口，這應該與他的食指與中指有關。

　　舒曼持續使用手指機械裝置，長時間下來，手指被機關往後拉扯造成癱瘓，一開始手指會產生無力感，緊接著是手指不聽使喚。在此狀況下，舒曼被迫放棄鋼琴演奏家的生涯。儘管他多方求醫，但他的手指一直處於癱瘓狀態……他完全無法使用中指彈琴，無名指也只能稍微使用，他的手再也無法握緊任何東西。

　　舒曼對於是否要在維克的歡迎舞會上演奏左思右想，最後終於定案。維克建議由克拉拉代為演奏，克拉拉也願意替舒曼上場演奏新曲《蝴蝶》，但舒曼批評克拉拉的技巧「缺乏溫柔……像一名騎兵」。舒曼也對克拉拉的個性感到不高興。舒曼曾形容克拉拉像「孩子般只會單向思

考」、「愚昧又緊張」、「遲鈍而冷漠」、「善變且愛發牢騷」。在舞會那天晚上，她看起來「身心交瘁」，她所彈的《蝴蝶》令舒曼大失所望。舒曼在日記上寫道：「來賓們面面相覷，不知曲子中快速的旋律對比蘊含什麼意義」。「到了十一點時，她又再度彈這首曲子，精神一樣渙散，但音樂較爲活潑。」

翌日，舒曼寫著：「一開始先和克拉拉進行四手聯彈，與她拆解巴哈的六首賦格曲。」這段話顯示他的手並沒有殘廢（最近他也在研究貝多芬的《擊鎚式鋼琴奏鳴曲》（*Hammerclavier Sonata* 作品一〇六），這首曲子非常耗力）。回家之後，舒曼坐在鋼琴前面即興創作，他被克拉拉所建議的樂思旋律「CFGC」所吸引，一瞬間「百花齊放、眾神在他指尖彰顯能力」。舒曼的「思緒如排山倒海而來」，他無法將克拉拉給他的旋律立即融入音樂當中。但她的CFGC曲調爾後出現在舒曼的《即興曲》（*Impromptus* 作品五）中。

互換靈感的交流，讓兩人樂此不疲。從這一刻開始，他們時常打情罵俏並分享彼此的音樂作品。她答應將自己所寫的《隨想曲》（*Caprises* 作品二）獻給舒曼，但後來並未信守諾言；而舒曼告訴克拉拉，如果他能完成《間奏曲》，也會獻給她〔但舒曼亦未履行承諾，反將這首曲子獻給捷克作曲家約翰內斯·卡里沃達（Johannes Kalliwoda）〕。舒曼嬉戲玩鬧的心情在這些曲子中表露無遺，作品呈現輕鬆詼諧的主題，混合著溫柔的期望（例如第三首間奏曲）。他稱這些作品爲「《蝴蝶》的延伸曲」，預言他已逐漸步入創作成熟期，也代表他在人際關係上又向前邁進了一大步。「我的心全然向你，親愛的第五間奏曲。」他寫著：「作曲的出發點來自難以言喻的愛。」

九指音樂家

舒曼在1832年6月8日的生日來臨之前，不安情緒快速升高。他一直彈琴並抄寫帕格尼尼的《G小調隨想曲》。在生日的前一天，他的感覺才稍微好一點。他彈奏錫馬諾夫斯卡（Symanowska）❺如女性般的練習曲和「聽從葛洛克的建議完全不要想到中指」。但是那天晚上舒曼不到一歲的姪子羅伯的死訊傳來，讓他非常傷心。在浪漫派時期這種迷信很普遍，看到別人取相同的名字即代表死亡將要來臨。

當他知道哥哥卡爾及嫂嫂羅莎麗為他們的新生兒取名為羅伯時，舒曼曾在日記上寫著：「不祥的預感、惡夢連連、重覆的名字」。取「重覆」的名字被他視為魔咒，由於這位同名者的意外死亡，令舒曼「大為震驚」。他重回四年前發瘋時去的維那多夫公園，這年生日並沒有什麼可怕的事情發生。他在家書中寫著：「三年前我在同樣的地點，當時的想法竟然如此不同。」（事實上這件事已經過了四年，舒曼記錯年份大概是他憂鬱症的表徵。）

生日過後，舒曼與維克激烈辯論如何才是他右手問題的最佳解決方式。維克為自己的教學方式辯護，並舉克拉拉這個成功的例子，這讓舒曼怒不可遏，讓他在日記上稱維克是「壞老師」。兩天後他寫著中指變得「完全僵硬」。但是，他仍在隔周和維克一同去德勒斯登，在那裡停留了十天。❻

日記中記載德勒斯登天候惡劣，也記載舒曼所遇見的重要人物，包括鋼琴老師卡爾·克瑞根（Carl Kragen）、作曲家兼樂評人韋伯（Gottfried Weber），還有後來成為他忠實朋友的皇家歌劇院指揮卡爾·雷西格（Carl Reissiger）。舒曼也嘗試接觸藝術家與作家，好幫助他發展樂

評與出版的事業生涯。但他在德勒斯登的時候，「很想接近文字」。另一方面，音樂無時無刻不在他的耳中響起——「瘋狂的《第三號間奏曲》基本上是發自內心深處的吶喊。」他在日記裡寫道。當他返回萊比錫之後，他心中熱切期盼將在1832年7月9日舉行克拉拉的音樂會，以及他即將發表新的音樂作品——《練習狂想曲》（*Exercise Fantastique*），他希望將此曲獻給在德勒斯登的「查理斯·克瑞根先生」（Mr. Charles Kragen）。

到了8月，舒曼寫了一封信給母親，顯示他希望治療其右手的傷害，也在心中掙扎，想著到底要不要改變生涯計畫。他告訴母親，他有去找醫學院的庫爾教授（Professor Kuhl）❼，並同意接受最古老原始的治療方式，這種方式將患者帶進屠宰場，他們的面前躺著一隻剛被屠宰的動物（通常是牛、羊或豬）。病人要將受傷的部位伸入動物潮溼的腹部，動物的內臟、血液、排泄物所散發出來的熱氣據說有治療效果。舒曼在信中描述這種療法「一點也不賞心悅目」。他並以開玩笑的口吻說：「大費周章之後，我感到一股力量伴隨著壓力，穿透我的全身，我好想揍別人一頓，以發洩心中的鬱悶。」

用手接觸動物體內的器官也造成不良影響。舒曼在信中抱怨這會產生新的憂鬱症——「牛隻體內的物質恐怕會鑽入我身體的循環系統」。「動物浴」所含抽象的意義也非常重要，舒曼不可能沒有注意到，當他的手伸入動物體內接受治療時，動物內臟散發出溫暖潮濕的氣息——與死亡的氣味相近，他更不會忽視右手中指「僵硬」的模樣。❽由於舒曼最近為「陰莖」受傷所苦，又因無法戒除性慾產生罪惡感，而庫爾教授又要求舒曼培養戀屍癖，因此我們可以大膽推斷，對舒曼來說，「動物浴」

不但代表上天降下的懲罰，也滿足了他生理上的需要。

　　庫爾教授花了很多心思在治療舒曼的右手上，不過手疾只是他的眾多問題之一。

　　眾多學者曾提出許多關於舒曼手疾的解釋，其中最有可能是舒曼手上有一根或更多的肌腱發炎，加上某種程度的手指關節神經發炎，這種手指失控的現象在音樂家中，尤其在鋼琴家來說算是相當普遍。現代臨床醫學研究證實，有這種現象的病人通常練琴過度，尤其專注於高八度音階、顫音、高難度的琶音者。以舒曼而言，由於他過度使用「雪茄式機械裝置」，造成他手指過度伸展，更容易受傷。

　　舒曼雖然因為自己變成「九指鋼琴家」而自艾自憐，但不久後他便發現手的殘疾帶來許多好處。第一，他不必跟克拉拉競爭。❾第二，舒曼找到不必當兵的藉口。第三，他可以投入更多的時間與精力在創作而不需花在練琴上。最後，這幫助他在茨維考的家人面前保住面子。「我已經完全放棄，我的手不會痊癒了。」他在1832年11月6日寫給母親：「我希望重新回頭練大提琴（只需左手便可勝任），這會在我創作交響樂曲上有所幫助。」

🎵 作曲家的身分

　　1832年11月18日在茨維考舉行音樂慶典中，舒曼以作曲家身份被邀請參加，並有機會初試啼聲。節目單上的演出者也包括了克拉拉，這是她首度在本地公開演出。舒曼無法成為演奏家的消息當然讓母親和哥哥們擔心，但舒曼有機會成為作曲家的消息又讓他們振奮起來，舒曼告訴家人他可以朝作曲這條偉大的路上勇往邁進。

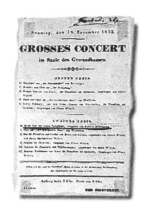

1832年11月18日在茨維考舉辦的音樂會海報。舒曼在音樂會中首次以作曲家的身分亮相。

　　舒曼到底要發表哪一首交響曲呢？舒曼第一次嘗試創作（1828年），在完成了二十五頁的作品之後便無疾而終。舒曼深怕再度失敗，因此他在茨維考音樂會舉行前的兩個月憂心忡忡，說他經常「魂遊天外」；他嚴厲地苛責自己：「可悲的人哪！好好回來工作吧。」在寫給母親的信中，他承認自己「害怕且抱持懷疑的態度」，擔心自己能不能如期完成《G小調交響曲》（*G Minor Symphony*）。在音樂會舉行的兩個星期前，舒曼前去找布商大廈管弦樂團的小提琴家穆勒（Christian Gottlob Muller），虛心向他請教管弦樂作曲法。「我想請你過目我所作的交響曲其中一個樂章……我對自己的作曲才華有點失去信心。」（事實上，舒曼只完成了一個樂章，而且未準時完成。）舒曼的兩個朋友在他前往茨維考之前，匆忙抄下管弦樂的部份。結果，舒曼在音樂會中的表現一敗塗地，而克拉拉卻創下卓越的成績。「參加的人潮爆滿。」維克寫著「舒曼所演奏的第一樂章難以捉摸，大部份的觀眾無動於衷，雖然曲子架構完整，且富獨創性，但樂器演奏的整體曲風並不豐富。」

　　相反地，年僅13歲的克拉拉以一首新寫的《管弦詼諧曲》（*Scherzo for Orchestra*）贏得熱烈的掌聲，又以四首的個人獨奏風靡全場。「當她彈奏赫茲所作的華麗變奏曲（Bravura）時，」她的父親寫道：「觀眾向前移動，包圍了整個樂團，擋住了後面視線，讓他們無法看見任何一位

音樂家。」舒曼的母親受到極大的震撼。根據舒曼傳記作者利茲曼（Litzmann）的說法，她「在情緒激動之餘，將年幼的演奏家拉向身邊，對她說：『有一天妳一定要嫁給羅伯。』她的舉動對克拉拉產生長久深遠的影響。」——我們也可猜到，對舒曼也起了莫大的作用。

悲憤交加的舒曼決定不回萊比錫。他巧妙地說他會以「非形體」的方式回去，這句話讓舒曼的母親錯愕不已。

在往後的四個月中舒曼與家人相處，他渡過一段很難捱的時光，在1832年12月他寫信給瑞爾斯塔（Ludwig Rellstab）——柏林著名的樂評人，感謝他給予《蝴蝶》正面的評價，並宣稱要在「不久的將來到柏林……腋下夾著一首新的交響曲。」他斷斷續續地寫著《G小調交響曲》第二、三樂章，希望到茨維考附近的小村落斯尼堡演奏，這裡也是卡爾與羅莎麗居住的地方。在舒曼創作期間，他陪伴著這對失去小孩的夫婦，也看了一位懂得電療法的醫生——奧圖醫生（Dr. Otto），他用化學電流來醫治舒曼的右手手臂及手指。「這種強烈刺激的治療方法，讓我已經麻痺的肢體更加僵硬。」舒曼寫著。他的日記顯露出他的心情持續處於低潮：「當生命的力量活潑地在我身上跳躍時，為什麼我不能將它捕捉起來？當萬物沉寂，毫無生氣時，我為什麼只能伸手觸摸你——我的日記？」

克拉拉完全無視於舒曼受創的心靈，從她的信中可見一斑：「為了引起你的好奇心，讓你想要飛奔到萊比錫……我要告訴你，華格納先生以一首交響曲超越了你，這首曲子最近才在本地演奏，它的風格類似貝多芬的《A大調交響曲》（A Major Symphony）。」華格納當時正滿20歲，舒曼聽到「被華格納超越」，心頭必定如記上一拳般糾結。

1833年8月，舒曼終於返回萊比錫。他在近郊租了一間公寓房間。新室友是法律系學生卡爾・昆德（Carl Gunther）。昆德觀察舒曼的生活，做了以下的描述：

　　　　他白天唸書，晚上去固定的酒吧餐廳，與一群好友相聚數小時，但他大部分時間都一個人陷入沉思，顯得很被動，不知情的人還以為他喝了太多酒而神智不清。

　　舒曼也察覺到自己的過度反省，在四月時他求助於當地的老師兼心理輔導卡爾・波提斯（Karl J. Portius）。舒曼寫了一封很長的信給母親，試圖說服她波提斯不是騙子。他又告訴母親波提斯如何使用電磁儀器。「病人首先被帶到裝有儀器的磁場中，然後視其個性、人格特質而挑選一把正極或負極的鐵杖，然後將它握在手中……。」

　　接下來的三個月裡，舒曼的心情愈來愈好，創作能力也持續進步。他不但完成《帕格尼尼練習曲》、修訂在海德堡開始創作的觸技曲，也著手寫出一連串的鋼琴奏鳴曲。舒曼不僅刻意脫離他最近曾經嘗試失敗的交響曲，也突破了以往在想當鋼琴家又猶豫不決時期的創作瓶頸。

　　然而，舒曼寫了一封很長的信給母親——這是好幾個月來的第一封信——表示他相信奇蹟終將發生，他的手指有一天會痊癒。或許他還存著一線希望，以安慰母親，或許他不願承認他的指法有限，還抱著天真的想法，計畫有一天親自在大眾面前演奏那些高難度的華麗曲子。新的大夫法蘭茲・哈特曼醫生（Dr. Franz Hartman）正在治療他的手，並答應他：「三個月內可以治癒。」哈特曼醫生開了一個處方：「微量的粉末」和「嚴格限制飲食，只能喝一點點啤酒、酒類或咖啡。」

　　在1833年7月哈特曼醫生同樣為舒曼治療瘧疾，這種疾病在薩克森極

為猖獗，病人必須接受隔離，體重也一天天銳減。[10]「我一天比一天瘦，活像皮包骨，」他寫給克拉拉：「醫生不准我思念妳，因為那會讓我的情緒興奮。」他的煩躁不安在信中顯而易見：「當醫生阻止我寫信時，我望著他狂笑。是的，我威脅他，如果他不閉上嘴，我就要將高燒傳染給他，現在他根本懶得管我。」

就是在這種與世隔絕、且前一年音樂創作失敗的傷痛尚未撫平之際，在一股奇妙的力量驅使下，舒曼深深地被克拉拉吸引——「我們之間迸出一連串的火花」。他在1833年7月13日寫信給她。

> 明天早上十一點我會彈奏蕭邦變奏曲的慢板樂章，同時也會
> 強烈地思念妳，是的，只有妳。請和我作同樣的動作，讓我們的
> 心靈連繫在一起，我們的靈魂應該會在湯瑪士門（Thomas Gate）
> 相會。

舒曼與克拉拉之間如神話般淒美動人的羅曼史，就此展開。

【原註】

❶ 舒曼忽略鋼琴的原因之一，是他忙於寫小說《天才兒童》及其他文學作品。

❷ 舒曼的說法很正確，要進一步了解蕭邦優美的音樂手稿，請參考作家哈夫史塔特（Hofstadter）的著作（1981）。

❸ 從舒曼家人得肺結核的高頻率來看——舒曼的兩個孩子皆死於這種疾病——他很有可能感染了這種疾病，而後來痊癒。

❹ 當時鋼琴鍵盤尚未伸展到現代的寬度，巴哈等人建議鋼琴演奏者靠鋼琴中央坐，甚至傾向鋼琴左側。

❺ 波蘭籍鋼琴家及作曲家錫馬諾夫斯卡（Marie Szymanowska, 1790-1832）。

❻ 舒曼在寫給母親的一封信中說，他到德勒斯登是出於「醫生的建議，同時讓自己心無旁騖，完成大量的作品」。

❼ 卡爾‧奧古斯特‧庫爾是位知名的外科醫生，任職於萊比錫。

❽ 在今日，「伸出中指」是不雅的舉動，但對羅馬人來說是件普遍的事，他們甚至為中指取了特殊的名字「digitas impudicus」。這種手勢常在古典文學中被提到，舒曼對中指的用法很熟悉。

❾ 如先前所述，舒曼從未停止彈琴。古斯塔夫‧詹森在《大衛同盟》（1883）提到舒曼由於手指癱瘓而放棄彈琴，他不再拘泥於片斷音樂的技巧，而注重整體的美感，他彈的音樂「聽起來似乎像連續踏板永遠只踏下去一半，旋律流暢和諧，輕柔地浮現，猶如黎明般清新怡人……舒曼的鋼琴技巧真是出神入化」。

❿ 相信舒曼在少年時代感染梅毒的讀者，可能會注意到梅毒在他身上留下的後遺症。由瘧疾引起的突發性高燒在梅毒病人身上常常出現，是醫生治療的重點之一。1964年根據一項針對一千四百零四位梅毒患者所進行的研究報告指出，有百分之八十到九十的病人沒有間隔熱的現象發生，而是死於其他原因。

7

精神崩潰與後續事件

似乎有什麼東西催促他離開，他形色匆匆，忘了向大家說晚安，這時他的
腦中有了音樂的靈感，趕忙回家將旋律寫下來。

　　1833年夏天，舒曼家中有三個人臥病在床：舒曼在萊比錫染上瘧
疾；他嫂嫂羅莎麗在斯尼堡也得此惡疾，病情更為嚴重；舒曼在茨維考
的哥哥尤利烏斯仍受慢性肺結核的折磨。

　　在前幾年當中，有幾次舒曼太太在信上說尤利烏斯快要死了，舒曼
都會奔回家中見哥哥一面。現在，舒曼因為自己身患重病，無法回家
探望哥哥的病情，只能不斷被自己的病症折磨。舒曼想像垂死的哥哥：
「他實際的狀況到底為何？他的頭腦清晰嗎？可以說話嗎？他還有一絲希
望嗎？他有沒有收到我的信？他想不想見到我？」從舒曼的信件中我們
可以清楚得知舒曼極富同情心，可以感同身受。

　　尤利烏斯終於在1833年8月2日與世長辭，得年28歲。舒曼沒有返抵
家門，他籠罩在死亡的陰影中，一想到喪禮，當時母親不在身邊，父親
過世的悲痛便湧上心頭；喪禮也喚起姐姐自殺時的情景。縈繞不散的死
亡念頭，以及對家人的矛盾心理，在失去親人的此刻全部傾巢而出，他
努力抗拒，不讓精神陷入混亂。他唯一的對策便是躲入自我保護的巢穴

中，與世隔絕。這種行為促使舒曼投入大量時間與精力在創作領域上，不健康的心態讓舒曼看起來性情古怪、不擅溝通，並養成逃避正常社交義務的習慣。

就在此時，舒曼決定將他以往在文學方面的成就——詩集、小說、戲劇、自傳、音樂評論——彙集整理，編輯出偉大的刊物。在兩個月之前他已經暗示過母親，他計畫出版一份「創新、具主流地位的音樂刊物」。現在，兄長過世的痛苦讓他積極進行此項計畫。他寄信給斯尼堡的哥哥卡爾，明確指示他如何編輯這份刊物——《新音樂雜誌》（*New Journal for Music*）。在這份刊物中，弗羅倫斯坦與奧澤比烏斯扮演著重要的角色。

雖然在這時要創一個新的刊物似乎並不適當，但卻能滿足舒曼精神上的需要，幫助他療癒心靈。他的家人並不重視他的想法，他們在那一周忙著辦理尤利烏斯的喪禮，況且，卡爾的妻子羅莎麗的健康日益惡化，沒有時間注意舒曼出版音樂刊物的偉大理想。在後半個月舒曼發表第一版的《克拉拉主題即興曲》（*Impromptus uber ein Thema von Clara Wieck* 作品五）❶時，他的家人的確助他一臂之力。

關於舒曼1833年精神崩潰的詳細記錄非常稀少，他在日記中不再對每天的生活加以描述。為了實現他對出版刊物的計畫，他寫作的對象轉為一般大眾，內容也不再局限於內在自省，而在日記中只記載個人重要事件的大綱。

舒曼變得愈來愈焦躁不安，9月他離開了室友，在離城中心不遠的布格街租了一間古老公寓的五樓房間。在那裡結識了一群朋友，他的鄰居包括音樂家、作家、藝術家，充分享受交友的樂趣，顯然他也經歷幾周

放蕩的生活和飲酒作樂——他在日記中稱之為「墮落的生活」——之後又度過「10月17-18日兩個晚上——一生中最悲慘的日子」——羅莎麗的過世。

這消息造成舒曼突發性的精神失常，「發瘋的意念不斷佔據我的心頭。」羅莎麗是舒曼最熱愛的嫂嫂，同時「我們年齡相同，她不僅是個大姐姐，我們之間的愛超越男女之愛。她總是關心我、讚美我、鼓勵我。總而言之，她對我充滿高度的期待。」在哥哥尤利烏斯去世不久後，羅莎麗突如其來的死訊，讓舒曼脆弱的心靈完全崩潰，更加毫無招架之力。

在1833年10月17日晚上，一個最令人心寒，被視為上天降下最嚴屬懲罰的念頭，忽然浮上心頭，那便是「神智不清」。這個強烈的意識震盪著我的心，所有安慰的話語與祈禱皆變成嘲笑與諷刺。心中的恐懼從一處竄入另一處——我的每一寸呼吸都被這個念頭所淹沒：「如果你無法思考，後果將是如何？」……在我無止盡的情緒翻騰下，跑去找醫生❷，向他傾訴，告訴他我經常失去理智，在焦慮之下我不知求助於何人。是的，我不能保證在這種全然無助的情況下，我會不會殘害自己的生命。

當時有許多目擊證人指出，舒曼「內心狂亂激動的危險」到達自殺的程度。有人說他想要在「半夜從窗戶跳下去」，在此情況下，別人勸他趕緊搬到一樓，與卡爾·昆德結為室友——這種安排在當舒曼因恐懼與劇烈情緒起伏而無法入眠時，有莫大的助益。這種急性病在醫學上被稱為緊張性精神崩潰，在極度焦慮下，他無法控制思想、呼吸，或自發性行為，他不斷被發瘋和自殺的念頭所困擾。

羅莎麗的猝死又讓舒曼有被遺棄的感覺。除此之外，身為倖存家屬，舒曼也多了一份罪惡感（癆疾雖然奪去了羅莎麗的生命，卻讓舒曼倖免於難——舒曼也活得比尤利烏斯久）。在惶恐錯愕之餘，舒曼或許暗自慶幸逃過一劫，這是造成他精神興奮的原因之一，但他心中深信自己將是下一個被死神眷顧的對象。

　　羅莎麗死亡所造成的另一個後果，是讓舒曼失去性幻想的對象，減弱了他對同性戀的壓抑，卻釋放他原來受到懷疑的男性魅力。我們知道舒曼愛慕遙不可及的女子，或發展不倫的戀情，主要由於他更希望與同性朋友培養親密關係。這種對同性戀的渴望，在弗羅倫斯坦與奧澤比烏斯的陪伴下迅速消除。不過最近，一群迷人的年輕男子因為刊物工作的需要，經常圍繞在舒曼身邊，無止盡的尋歡作樂與爭風吃醋。對於同性戀關係的緊張情緒，也是造成舒曼精神崩潰的原因之一。

⑥ 若有似無的同性情誼

　　舒曼將他的精神崩潰作了戲劇化的描述：「從10月到12月承受最嚴重的憂鬱症折磨。」❸在11月底，他在信中對母親訴說出其憂鬱症狀，舒曼的母親試圖安慰他，並寫信說她為他掉了多少眼淚。為了鼓勵舒曼，母親甚至努力製造「喜極而泣」的場面，說她最近在音樂雜誌上看到一篇對舒曼作品抱著極高評價的文章。

　　在舒曼精神崩潰之後的休養期，與母親有著親密的情感交流，很明顯地，在舒曼精神崩潰之後，他刻意躲避她的情人克莉斯托，一直到1836年才在日記中又提到她——在這中間他可能有獨身的念頭，或想公開其同性戀傾向。如果真的有同性戀，他的伴侶大概是室友甘特，或

是知名鋼琴家舒恩克，他與舒曼在酒吧認識，並且成為室友。

舒恩克與舒曼同年，來自音樂世家，從小就是音樂神童，自12歲起公開演奏，曾在巴黎住過一陣子，他在那裡結識李斯特、白遼士（Berlioz）與其他知名人物。在結束不愉快的維也納短暫行程後，他又前往布拉格、德勒斯登，最後到達萊比錫，在這裡他認識了舒曼。

這兩個男人的友誼，因為一場和作曲家奧圖‧尼可萊（Otto Nicolai）的爭辯而起。奧圖當時正在訪問萊比錫。舒恩克相信尼可萊「污染了他的名聲」，於是公開向尼可萊挑戰，進行一場決鬥，並請舒曼當他的監場人。這場比賽後來沒有舉行，而舒恩克不久之後便搬到舒曼在布格街的家。他們共用傢俱，一起彈琴，為即將出版的音樂刊物共同努力。

當舒曼與舒恩克住在一起時，舒曼闡述了他一個以弗羅倫斯坦為首名為「大衛同盟（Davidsbundler）兄弟會」的理念。弗羅倫斯坦正如聖經中的大衛王，大力鼓吹以音樂進步對抗他們保守且野蠻的敵人，即所謂的非利士人（Philistines）。這種想法非常符合浪漫派的精神——韋伯也曾組織類似的團體❹——許多舒曼用以撰寫大衛同盟的文稿，以及許多他為此團體所創造的名字，皆取自他先前未完成的小說《天才兒童》。

與舒恩克之間的友誼，給予舒曼在精神恢復期極大的幫助。舒曼寫著他們兩人「生活在小說中，其美麗動人的情節，從未被寫成書籍」。由於在藝術方面的看法一致，因此兩人之間的關係更加密切，在很短的時間內，形影不離。

身為大衛同盟成員之一的魯特醫生，非常關心舒曼的健康。他警告舒曼不要過度依賴舒恩克，果然，舒恩克後來得了肺結核。舒曼向克拉拉吐露他精神崩潰的結果：「醫生（應該指魯特醫生）……告訴我：

萊比錫「大衛同盟兄弟會」的所在地,「咖啡堡餐廳」入口。

『藥物完全無效,去找女人❺吧,她會立刻治癒你。』」當時舒曼並不採納這個建議。在這段時期,魯特醫生「像門神般守護這個單身漢,照顧他的病情。」

　　對大衛同盟兄弟會的熱情,是舒曼恢復健康的主要動力。「我的情形有進步,頭腦也比較清醒。」他在1834年1月初向母親寫道:「我的生活簡樸,滴酒不沾,每天和比我優秀的舒恩克外出散步。」但他的憂鬱症並沒有完全煙消雲散。「我沒有勇氣一口氣讀完妳的來信,」他告訴她:「想到別人可能發生不幸,令我意志消沉、勇氣盡失,妳要小心,不要讓我知道任何可能讓我心神不寧的消息。」

　　大衛同盟的第一篇文章被刊登在本地的一家報紙──慧星報(*The Comet*)上,舒曼希望家人對此有正面的反應,但他的母親看不懂其文章中的內容。她大概意識到舒曼對她的疏離感日益加深,她的反應是:「我唯一的感覺是悲痛欲絕。」這令舒曼想起當年他宣佈自己將「走上藝術這條路」,辜負母親的安排時,所帶給她「沉痛的絕望感」。

　　為了填補與茨維考的母親及家人分開的空虛寂寞,他從舒恩克的親密友誼,獲得安全感。舒曼希望舒恩克能演奏他那艱澀的鋼琴曲,當他的C大調觸技曲(作品七)在1834年出版時,他違背先前的承諾,將曲子

獻給舒恩克，而非他的哥哥。舒恩克也回敬舒曼，將一首鋼琴奏鳴曲獻給舒曼。

有了舒恩克當他的後盾，舒曼勇氣百倍，他定期和一群對他的刊物有興趣的音樂家開會，其中包括來自茨維考的莫里茲·拉雪（Moritz Rascher）、萊比錫作曲家費迪南·史坦梅耶（Ferdinand Stegmeyer）、鋼琴老師朱利阿斯·克諾爾（Julius Knorr），還有舒曼的恩師維克。這一群人每周固定在咖啡堡餐廳（Kaffeebaun）碰面。酒吧中的一張桌子是特別為大衛同盟的人所預留的。詹森說：「舒曼處在這群活潑熱情的人當中，感到無比自在」：

> 舒曼一如往常坐在主桌的位置，口中刁著不可或缺的雪茄，他從來不需要叫一杯新鮮的啤酒。酒吧早已做好安排，只要服務生一看到舒曼喝完一杯啤酒，下一杯馬上送到他面前……有時候似乎有什麼東西催促他離開，他行色匆匆，忘了向大家說晚安，這時他的腦中有了音樂的靈感，趕忙回家將旋律寫下來。

擔任音樂雜誌總編輯

在刊物合約的談判中，舒曼所展現出的高明技巧，表示他在控制自我意識方面有長足的進步。合約自1834年3月26日生效。此份合約是由舒曼與經驗豐富的哥哥通力合作下擬定，其中包括二十項條例，規定刊物印製的方式，並由萊比錫的哈特曼出版社（Leipzig Publishing C. H. F. Hartmann）負責發行。

刊物的創刊名稱為《新音樂雜誌》，由維克、舒曼、舒恩克、克諾爾擔任編輯。當銷售量突破五百份或到每一季末，他們便可以領取現金酬

1834年創刊的「萊比錫新音樂雜誌」的刊頭。

勞。刊物讀者如果訂閱一年還可享有折扣。當訂戶人數低於五百人時，合約自動失效。所有的編輯「每星期在咖啡堡餐廳準時開會」。此外，克諾爾必須將「所有的稿件、信件、文章、音樂作品」轉交給出版社，這項工作也讓他賺取額外的酬勞。合約中還有一項不成文的規定，舒曼是事業的核心人物，他有權力決定刊物的風格與內容，不過這項工作畢竟需要大家同心協力才能大功告成。刊物的第一份廣告便寫著：「多年和睦相處所培養出來的信任感，以及相同的理念讓我們團結一致，共同創立這份刊物。」

這種說法多少有些誇張，但卻能引起眾人對創刊號的興趣。創刊號在1834年4月3日出刊發行。由菲克（G. W. Fink）所編輯的傳統刊物《德國音樂雜誌》（*Allgemeine Musikalische Zeitschrift*）表面上支持新刊物的加入，但實際上卻對年輕的音樂家表現相當冷淡，因此萊比錫的居民樂見「新刊物」的誕生。

身為刊物總編，強烈的責任感迫使舒曼過著規律的生活。他的新工作也讓他有義務在公開場合前，宣揚他對大衛同盟的理念，而不像以前只將理念存在腦海中。他被迫將想像轉化為具體文字，以澄清模糊的意念。他的多篇文章以「弗羅倫斯坦」與「奧澤比烏斯」為筆名，有時在簽名時他也使用維克在大衛同盟的筆名「拉羅」（Raro），這代表他在刊物創刊初期認同克拉拉的父親，彼此合作愉快。編輯拉羅的名字是克拉拉與羅伯（Clara & Robert）的縮寫，代表他們兩人互相交換音樂的主題與心得。

舒曼藉著撰寫音樂評論找到了內心的平衡。當他向前任的音樂對位法老師道恩解釋此奇妙意境時，他說「弗羅倫斯坦與奧澤比烏斯代表我的雙重性格。我希望和拉羅一樣，將他們合而為一。」舒曼偶爾會脾氣暴躁，新音樂雜誌的編輯工作提供了安全的發洩管道。舒曼所發表的文章通常經過刻意修飾以模糊焦點。不幸的是，在修飾的過程中經常會失去原有的震撼力。

我們可以從文章中發現，舒曼的論述不僅得罪了某些人，也娛樂、褒獎了某些人。他的刊物明顯影響了十九世紀中葉歐洲的藝術潮流，他一生在樂評上的成就，比起作曲的成就更為人津津樂道。舒曼的讀者遍佈德國，甚至海外。他在柏林、巴黎、維也納和其他城市的特派員，定期向他報告這些地點舉行的音樂盛會。

舒曼身兼作家及編輯的生涯，讓他變得年輕而有活力。可惜的是，雖然新音樂雜誌為舒曼創造豐厚的利潤，卻佔據他太多時間，使他無法專心作曲。他不久便發現自己的工作量太重。克諾爾又不幸感染瘧疾，臥病在床，他將所有「信件往返、校稿、整理手稿」的工作給了舒曼。舒曼也抱怨維克「總是安排旅遊行程」（他帶克拉拉前去德勒斯登），而舒恩克的「寫作技巧一點也不高明」。

⑥ 變調的戀曲

如舒曼所言，他新的「活動領域、工作樂趣、高超效率、高認同度與知名度，加上外界讚揚」為他的人生重新找回幸福感，也因此想計畫結婚。先前羅莎麗悲慘的死訊，與對舒恩克精神上（或許也包括生理上）的依賴，暫時消退了女人對他的吸引力。況且，他的心中一直想要成就

一番大事業，受人景仰。現在他終於藉著刊物作家與編輯的頭銜，獲得社會地位，繼承家庭傳統。當羅莎麗的丈夫卡爾打算再婚，舒曼也不願意錯過這個好時機。

　　1834年7月2日，舒曼告訴母親「兩位美麗佳人加入我們的圈子」，而他想和其中一位成親。兩位女子都是克拉拉的朋友，與克拉拉年齡相仿，也和克拉拉一樣擁有顯赫的父親。一位是正值16歲的艾蜜莉‧李斯特（Emilie List），美國駐萊比錫大使館領事的千金（或許是因為她的名字令舒曼想起姐姐艾蜜莉，讓他既愛又怕，佇足不前）。另一位女孩是17歲的艾妮斯汀‧弗萊肯（Ernestine von Fricken），她是波希米亞貴族──弗萊肯男爵（Baron von Fricken）的女兒。男爵在家鄉阿許（Asch）聽過克拉拉的演奏，於是請維克收其女兒為學生。或許維克看準了艾妮斯汀會對舒曼有好感，因此收她為學生，並答應讓她住在萊比錫。

　　舒曼與克拉拉分開而產生的不愉快，是促使他想結婚的另一個動機。艾妮斯汀近來經常陪伴舒曼練琴，又提供他音樂創作及專欄寫作的靈感與想法。而克拉拉，雖然尚未滿15歲，卻對笨拙又患有近視的舒曼有愛慕之意。

　　克拉拉對舒曼的愛意讓維克內心忐忑不安。1834年4月維克安排女兒前往德勒斯登六個月，表面上是為了向韋伯在皇家歌劇院的接班人卡爾‧雷西格學習高級作曲法，實際上是想藉此拆散他們。舒曼曾答應到德勒斯登看克拉拉，但始終未履行承諾。艾妮斯汀已經讓舒曼意亂情迷：「她溫柔善良，懂得為人設想，」舒曼寫信告訴母親：「她依賴我。她用細膩的愛情表達出每一分藝術情懷，她的音樂天份極高──總而言之，她擁有我心目中好妻子的一切條件。」

當然，舒曼不結婚的理由有很多。第一，他對女人的態度搖擺不定，加上他害怕與克莉斯托的慘劇再度發生，導致陰莖傷勢更加嚴重；第二，他缺乏經濟上的安全感。早期新音樂雜誌的訂閱並不踴躍，舒曼希望將有限的盈餘轉投資（艾妮斯汀父親的萬貫家財，無疑是讓她充滿魅力的原因之一）。最後，舒曼與室友之間深厚的友誼，對兩人來說都是婚姻的絆腳石。舒恩克和舒曼一樣身體虛弱。他們住在一起、工作在一起，了解創作——寫作、作曲、彈琴——需要忍受長時間的孤獨，不能受到家庭和孩子的牽絆。

　　兩位舒曼極為推崇的作曲家——貝多芬與舒伯特——選擇以獨身配合他們的志向。雖然貝多芬對性方面存有綺想，但總是向已婚婦人或不可能成為伴侶的人求婚。舒伯特則一貫堅持同性戀的身份。❻舒曼和舒恩克是否互視對方為終生伴侶，不得而知，但我們可以想像舒恩克將他們的愛情視為藝術家「必經的階段」。

　　可惜兩件事情破壞了這種美好的情景：第一，舒恩克得了肺結核，當時並無特效藥可治；第二是舒恩克的酒癮。在1834年的夏季中旬，舒恩克的肺結核迅速蔓延，舒曼覺得有必要找他們共同的好友卡爾與亨莉埃特・維格特（Henriette Voigt）夫人徹底討論清楚。

　　維格特家族是萊比錫極富盛名的音樂愛好者，他們以支持奮鬥中的年輕音樂家而聞名。舒曼特別喜歡亨莉埃特，並形容她為「家庭主婦與母親的最佳典範」。她的慷慨大方、溫柔婉約，與謙遜和藹勾起舒曼對婚姻生活的嚮往。

　　維格特一家人感覺到舒曼因為和舒恩克別離而極度焦慮，因此他們想辦法要幫助這兩個人。首先他們邀請舒恩克搬到他們家，讓他比住在

艾妮斯汀的畫像。她和舒曼有過短暫的戀情。

舒曼家時接受更完善的照顧；第二，他們鼓勵舒曼與魅力十足、朝氣蓬勃的艾妮斯汀發展戀情。當克拉拉在7月底回到萊比錫，參加父親小兒子的受洗典禮時，她驚愕不已。幼弟的教父母看來是陷入熱戀的舒曼和艾妮斯汀。舒曼在日記中寫著：「克拉拉回到德勒斯登——傷心欲絕。」

在萊比錫，兩人的戀情並非祕密，舒曼通常在維格特家中見艾妮斯汀，流言很快便傳遍整個音樂圈。當弗萊肯男爵發現事態嚴重時，他決定親自到萊比錫與舒曼單獨會面。有一些事他不希望未來的女婿知道，其中一件事便是艾妮斯汀並非他的婚生女兒，他領養她的條件是，她的丈夫不能繼承他的財產或金錢。

他安排好與舒曼見面。弗萊肯男爵以業餘音樂家的姿態出現，以吹長笛的方式博取舒曼的好感，並請舒曼對他所創作的一套變奏曲提出批評指教，而舒曼希望藉著他對艾妮斯汀的愛來打動弗萊肯先生。

> 我很高興一認識你就聽到你的作品，但這是否能夠讓我們的友誼持續，在分隔兩地之下惺惺相惜還是個未知數，但那是我的願望……不需要我說明，你必定已經知道我衷心愛著你寶貝的藝術家女兒，我多麼想與她在光明的前途上，共同踏出每一步。

這封愉快的信突然話鋒一轉，舒曼不自覺地告訴弗萊肯男爵音樂生

涯潛藏的不穩定性。❼後來，舒曼修改了男爵的長笛主題，因而受到啓發，創作出《交響練習曲》（作品十三）。這首曲子是十九世紀最亮麗出色的音樂作品，其華麗雄壯的程度足以讓鋼琴發揮交響樂團的效果，並展現出鋼琴獨樹一幟的情感表達能力。

　　《交響練習曲》以豐富和諧的橫笛主題揭開序幕，接下來便由多首練習曲與變奏曲交織而成（舒曼一開始稱它們爲《悲愴交響曲》，後來又刪除幾首他認爲過於傷感的曲子❽）。於是，交響樂團的雄偉風格立即流露無遺。第一首變奏曲出現鼓聲；第二首變奏曲出現喇叭及伸縮喇叭聲；第一首練習曲強調如小提琴的琶音溶入在如大提琴般寬廣的主題旋律中；長笛和充滿孟德爾頌式細膩情感的短笛音樂在第九首練習曲中出現；第九首變奏曲則出現蕭邦式懷舊感傷的風格。

　　舒曼極端且瞬息萬變的情緒表達帶來無比的震撼，這也因此解釋爲什麼這些精湛的曲子對一般聽衆接受度不高。這是舒曼第一次成熟的作品。舒曼也寫了一些較短的鋼琴曲，順便嘗試交響曲。後來他證明就算沒有交響樂團在場，一樣也能夠呈現相同的效果。最後的樂章是他後來增加的，是由海因里希‧馬歇納的歌劇《聖殿騎士與猶太女子》（*Der Templer und die Judin*）所改編而成的一首歡樂進行曲❾。

　　當舒曼將艾妮斯汀介紹給母親時，引起的軒然大波，讓舒曼必須要在葛洛克醫生的陪同下，才能回到茨維考。母親所表現出的敵意十分困擾著舒曼，她強烈表達自己對克拉拉情有獨鍾。但是，舒曼仍然違逆母親的意願，送結婚戒指給艾妮斯汀。後來弗萊肯一家人回到阿許，舒曼則偕同醫生返回萊比錫。

　　在萊比錫的時候，舒曼因舒恩克長期臥病在床，加上艾妮斯汀不在

身旁而陷入極端的痛苦。「我始終無法忘記羅莎麗死去時那段悲痛的日子。」他在10月精神崩潰滿一周年時寫給母親：「離開艾妮斯汀，我的憂鬱症必定惡化」。轉眼之間，他拋棄仍在萊比錫性命垂危的舒恩克，前往阿許去找艾妮斯汀，又逃到茨維考，希望在那裡完成《交響練習曲》。

在茨維考，舒曼發現他無法靜下來編輯刊物或作曲。他在日記上寫著：「憂鬱症日益惡化。」他在給亨莉埃特的信中透露他的憂慮感越來越嚴重，心中也越來越混亂。舒曼說他一方面想像艾妮斯汀如「聖母般的面容」，一方面想像舒恩克「臉上痛苦的表情」，兩者交替出現。他希望「用面紗遮掩這一切」——來壓抑這些惱人的影像——並央求維格特夫人「千萬不要寫信告訴我舒恩克死亡的消息」。

這種想法，加上舒曼對艾妮斯汀的猶豫不決，讓舒曼飽受罪惡感的折磨——或如他所形容的精神「痛苦」。他可能因為認為自己「背棄」了舒恩克而深受良心的譴責。舒曼下意識地將舒恩克與其他死去的家人聯想在一起——他的姐姐艾蜜莉、他的父親、他的哥哥尤利烏斯——他心中對哥哥有一份莫名的愧疚。

舒曼的行為與他的個性吻合，他不斷藉著想像別人責備他，尤其是女人，來減少內心的痛苦。在自我保護的心理下，他想像母親、維格特夫人以及後來的克拉拉在責怪他。因此舒曼對他所愛的女人充滿忿恨，努力與他們撇清關係。當艾妮斯汀的父親允許他們結婚的消息傳來，舒曼反而拒絕了這場婚事。「我心中痛苦。」他寫給維格特夫人：「我不敢將這塊珍貴的寶玉交到我受詛咒的手中。」

舒曼的敵意經常存在潛意識中，為防止自己和家人察覺到這一點，他常以和藹可親的外表掩飾一切。其實有一段時間，舒曼心中對這「珍

貴的寶玉」搖擺不定，但卻經常拜訪艾妮斯汀在阿許的家，也會提到終
身大事，但就是絕口不提結婚日期。早在舒曼發現（1835年8月）艾妮斯
汀是被領養非嫡生，且無繼承權之前，他似乎就已否絕了這位女子。

　　艾妮斯汀的身世通常被用來解釋舒曼為什麼會悔婚，而舒曼自己也
以此為藉口。艾妮斯汀曾在信中表示她深受傷害，並且惱羞成怒（她在
信上表示他已奪去她的貞操）。許多舒曼的傳記指出，她不如克拉拉聰明
是舒曼悔婚的主因，而這種可能性很高。但是以長遠來看，艾妮斯汀可
能對舒曼來說是更為理想的妻子，她不像克拉拉是舒曼競爭的對手，她
的要求也比較低。她對舒曼死心塌地，甚至在1838年嫁給徹威茲伯爵
（Wilhem von Zedtwitz）之後，還在1840年出現在舒曼與維克的官司中，
成為公開的記錄。

🎵 悔婚之後

　　1834年12月7日舒恩克病故，舒曼立刻回到萊比錫，全盤接掌他的編
輯工作，新音樂雜誌的成績一落千丈。他在日記上寫著：「大衛同盟全
面瓦解。」維克帶著女兒和另一位音樂家卡爾‧班克（Carl Banck）展開
六個月的巡迴演奏，他將卡爾視為女兒的理想伴侶。雜誌合夥人克諾爾
效率低落又喜歡與人口角，因此刊物發行人哈特曼準備對他採取法律行
動。他的訴訟由律師葛來維茲（Gleiwitz）經手，其中一段指稱舒曼人在
茨維考，大概會停留到1835年的復活節為止，半年來，他對刊物的事情
幾乎不聞不問。

　　舒曼必須立即反擊，在12月18日他嘗試重整刊物，請克諾爾成為他
的編輯夥伴。但不久後事實證明，他們無法和睦相處，在12月24日，舒

曼以三百五十塔勒自哈特曼手中買下發行權，並簽訂合約，指名自己是唯一的業主。另一位發行人巴斯（W. A. Barth）同意繼續經營新音樂雜誌，只是將萊比錫三字自標題中去除。在簽訂新合約後，國外的特派員可以傳送更多資料來輔助舒曼。刊物一個月出刊兩次，而非一次。在接下來的六個月中，克諾爾不斷地與舒曼爭論技術上的問題。為了阻止法庭1835年7月21日開庭，舒曼終於在最後一刻，即7月20日與克諾爾達成共識，同意以二十五塔勒平息糾紛。

舒曼在處理這場複雜的事件上所展現出來的睿智令人激賞，誠如他自己所言，他「在團體中是實至名歸的音樂夢想家，他坐在鋼琴前比坐在書桌前面還會作夢。」更令人驚訝的是，這位「夢想家」在負責新音樂雜誌時期，創作出最具代表性的作品。舉例來說，1835年，舒曼創作的《狂歡節》（作品九），如他所稱，猶如音樂影像畫廊。在與艾妮斯汀訂婚後，他的創意被激發出來，在音樂中呈現出「豐富多元的心靈世界」。

他在1834年9月寫給亨莉埃特的信中解釋《狂歡節》的由來。「我剛才發現阿許（艾妮斯汀的家鄉）音樂文化非常豐富，其地名（ASCH）與我的姓名由相同的字母所組成。這組字母代表音樂符號（在德國 "AS" 代表降A音；"ES"（發音為S）代表降E音；"H" 代表B；"C" 當然就是C）。舒曼一邊解開文字謎語，一邊發現他竟然能創造出無數的音調排列順序。他將這些旋律與和音用於《狂歡節》的二十首「組曲」上。

在舒曼早期的創作中，他喜歡在完成每一首樂曲時，加上一個簡短的標題，但這些標題不能照字面的意思解釋。文字和音樂之間不能劃上等號。而且，舒曼為《狂歡節》曲子所取的標題，令人百思不解。舉例

來說，「潘特隆和科隆賓」（Pantalon et Colombine）聽起來有如諧劇中的角色，其他標題則含有自述的意義，如「弗羅倫斯坦」與「奧澤比烏斯」。「謎語」（Sphinxes）單純地標示出ASCH四音形成的類型，為整個作品的基本架構。有一幕音樂景象稱為「蕭邦」（這位波蘭籍鋼琴家，永不原諒舒曼在《狂歡節》中諷刺地用他的名字，同時模仿他的音樂型態）。「帕格尼尼」也毫無保留地被搬出來。根據瓦西勒夫斯基早期的傳記版本，「Estrella圓舞曲」代表艾妮斯汀；「恰里娜」（Chiarina）是克拉拉的化身；「搜索偵查」（Reconnaissane）、「散步」（Promenade）及其他的間奏曲詮釋主要角色之間的關係，並帶有性暗示。《狂歡節》以強而有力的宣言「大衛同盟的人前進，抵抗非利士人」做結尾。

　　這首曲子需要高深的鋼琴演奏技巧。當克拉拉在1835年4月結束巡迴演奏返回家門時，舒曼請她演奏《狂歡節》，希望藉此提高這首曲子在萊比錫的知名度。但克拉拉卻是被他與艾妮斯汀的婚約所激怒，她一連好幾個星期都對他抱持冷淡的態度（克拉拉甚至假裝和一個她在途中認識的大提琴手談戀愛）。

　　維克警告克拉拉注意舒曼對未婚妻的殘忍行為。但是，克拉拉是個固執的年輕女孩，即將邁入16歲。為了個人理由，她仍然希望與舒曼維持友誼。在舒曼6月的生日上，她以一條美麗的錶鍊引誘他，表達出她想接近舒曼的心情。舒曼也做出了回應，他在日記上連續多頁記錄著：「在夏秋之際脫離艾妮斯汀的束縛」、「投入克拉拉美麗的懷抱中！」如此，一場戀愛結束，另一場戀愛開始。

　　舒曼一方面在違背女方父親意願之下，追求一個未成年的女孩；一方面又拋棄未婚妻，讓她的父親深感失望。這件事衍生出一個新的問

題，到底他如此迅速地移情別戀，是證明他擁有極強的適應能力？還是代表舒曼的心理狀況再度失去平衡？匆匆變心的矛盾行為，或許代表他人格分裂的傾向。對個性脆弱的人來說，一定會造成精神崩潰。但是，對才華洋溢又認真工作的舒曼來說，病理學上的人格分裂，反而可以藉由源源不斷的創作來進行內在治療。

很幸運地，在舒曼創作生涯中最重要的兩個才華——文學及音樂，近來藉由新音樂雜誌一併展現。這項創舉與成就，與他混亂的私生活形成強烈對比。舒曼在工作上展現出高度的原創力，表現極為亮眼。他許多早期的音樂作品刻劃出各種心愛之物，以戲劇化的手法呈現出他與別人的關係，令人精神為之一振。他在作品中也表達出，希望在藝術中融入男子氣概的心願。現在他與另一個迷人的音樂家——十九世紀最傑出的女鋼琴家克拉拉——的感情逐漸穩定下來。她不僅在舒曼的作曲生涯，也在他發展為成熟男性的過程中，掌握關鍵性的力量。

【原註】

❶他後來修改了這組樂曲,新版作品在1850年發表。

❷舒曼沒有紀錄他去找哪一位醫生,我們猜想他可能去找最近治療他的哈特曼醫生,哈特曼醫生大概開了一種鎮靜劑(可能是鴉片)給他,這是當時治療心理疾病很普遍的方式。舒曼也可能求助於好友莫里茲‧魯特醫生。

❸很有趣的一件事是,五年來舒曼似乎一直遺失或誤置這篇關於他精神崩潰及後續發展的記錄,他可能故意忘記這件事。他一直到1838年去維也納時才提到這篇日記(第一次向克拉拉‧維克透露此事)。「我不經意地,」舒曼在1838年11月28日的日記上寫著:「發現了這本小簿子,我應該好好記錄它放在哪裡,以後才找得到。我想起了以前忘記或記不清楚的事情,或許等我年紀大一點才會學如何到井然有序。」

❹在韋伯的「和諧協會」(Harmonic Association)中,每一個弟兄都要取一個筆名,韋伯稱自己為「梅羅斯」(Melos)。韋伯的團體由一群志同道合的藝術家所組成,不像舒曼自己創造假想人物。在1813年之前,韋伯的團體已經解散,不再發揮其功能。

❺在這裡,舒曼用的「Frau」同時代表「女人」和「妻子」的意思。

❻梅納德‧所羅門(Maynard Solomon)最近發現,他是「維也納藝術家所組成的同性戀和異性戀團體中的核心人物」,舒伯特也有可能從一位伎男身上感染了梅毒。

❼路德維奇‧波納長期酗酒,他在霍夫曼著名的《克萊斯勒宮廷樂長》(*Kapellmeister Johannes Kreisler*)諷刺漫畫中被畫成瘋狂的音樂家,後來這篇漫畫啟發舒曼寫出《克萊斯勒偶記》(作品十六)。

❽五首變奏曲在舒曼身後發表,現在被加在這首組曲中供演奏及記錄之用。

❾這首曲子的靈感來自愛國歌曲《榮耀的英國,普天同慶》,表現出強烈的舒曼風格。舒曼在1837年發表《交響練習曲》時尚未結婚,對另一位青年才俊威廉‧史坦戴爾‧班內特傾心不已。舒曼的第一首大型曲子結尾,是參照雄壯的進行曲《榮耀的英國,普天同慶》,代表他試著淡化他與艾妮斯汀取消婚約的恥辱,也慶祝他的新友誼。他將《交響練習曲》獻給班內特。

8 1835-1837
邁向成熟之路

不論從什麼角度來看，我的事業前途都一帆風順，但我仍然要努力，以闖出一番事業，讓妳一眼就可看到我的成就。

　　1835年8月30日，一位對萊比錫的音樂發展有不可磨滅貢獻的人來到這城市，這個人就是菲利克斯·孟德爾頌。他的祖父名為摩西·孟德爾頌（Moses Mendelssohn），出生在猶太人的貧民窟，其博學多聞與聰明才智造就了普魯士的文化巔峰。孟德爾頌的父親是亞伯拉罕·孟德爾頌（Abraham Mendelssohn），任職於柏林的一家銀行，在受洗成為基督徒之後，為兒子加上複姓「巴托爾第」（Bartholdy）。

　　孟德爾頌在青少年便展露天才氣息，並創作出其一生中最出色的作品——如《弦樂八重奏》（Octet for Strings）——而比孟德爾頌小一歲的舒曼，在此時仍沉迷尚·保羅的小說中，對事業生涯徬徨無助。孟德爾頌在21歲的時候征服了倫敦，他以演奏貝多芬的《皇帝協奏曲》勇奪「英國人最喜愛的音樂家」榮銜。他身兼傑出的指揮家、熱情能幹的行政管理者，也是十九世紀復興日漸式微的巴哈聖樂先驅者。

　　由於當時柏林對於宗教並不開放，使得孟德爾頌無法登上領導地位。1833年（舒曼精神崩潰的那一年），孟德爾頌在杜塞爾道夫擔任音樂

指揮，但他在一年半後便辭職，專事作曲及旅遊。1835年，他接受萊比錫最知名的布商大廈管弦樂團指揮的職位。

孟德爾頌留著一頭彈性捲髮，個性活潑開朗，的確有其迷人之處。他與舒曼第一次公開見面的場合是在維格特家中。舒曼本著一貫的作風，對英俊貌美的男子充滿幻想。他為孟德爾頌取了大衛同盟專用的名字「菲利克斯・孟瑞提斯」(Felix Meritis)，而且經常在信件、日記、新音樂雜誌中提到他的名字。舒曼希望有一天能夠將《孟德爾頌回憶錄——自1835年起一生的故事》出版成書，他收集大量關於這位音樂家的資訊，遠超過其他同期的音樂家。

🐚 與孟德爾頌的關係

舒曼極為敬佩孟德爾頌的音樂修養，甚至到了崇拜的地步。他在給嫂嫂泰莉莎的信中清楚地表示：「孟德爾頌在我心中像一座巍巍的高山，深受我的敬仰。他如同上帝般高高在上，妳一定要認識他。」這些熟悉的形容詞，也曾被用在歌德、舒恩克以及他所崇拜的對象上，後來他對布拉姆斯亦抱持同樣的敬意。至於孟德爾頌的鋼琴彈奏技巧，舒曼則評：「我認為他簡直是莫札特的化身。」

舒曼的讚美中或許帶著幾分妒意。當舒曼和孟德爾頌同時出現在克拉拉的面前時，那種潛藏的競爭心理立刻被挑起。若從音樂才華和鋼琴演奏的角度來看，克拉拉與孟德爾頌的相似度，遠超過她與舒曼的關係。在克拉拉的生日，1835年9月13日，當她高興地與孟德爾頌一起彈奏他的作品《隨想曲》(Capriccio)時，暗潮洶湧的三角關係從此展開。

不久後孟德爾頌便積極地幫助克拉拉發展她的音樂生涯，替她安排

音樂會，與布商大廈管弦樂團搭配進行鋼琴獨奏
會，或在克拉拉個人演奏會中，與她聯袂演出。
因為手疾而無法親自演奏的舒曼只能在一旁乾
瞪眼。他說：「每當孟德爾頌有機會與克拉
拉演奏充滿活力的音樂時，他總是神情愉
快。」為了彌補這種遺憾，舒曼開始為克拉
拉創作難度逐漸提高的曲子。他也在新音樂
雜誌中以諷刺的筆觸奚落孟德爾頌：「對我而
言，菲利克斯・孟瑞提斯的指揮棒真是令人心
煩。」奧澤比烏斯在參加過他的音樂會後如此說。

孟德爾頌的肖像。

　　夾在兩位男士之中，克拉拉時常戰戰兢
兢，也偶爾會茫然失措。她視孟德爾頌為作曲家的翹楚。當孟德爾頌為
舒曼彈奏他創作的音樂時，克拉拉表示：「羅伯的眼中閃爍著喜悅，每
當我想到自己永遠無法給他那種感覺時，我不禁心痛。」

　　造成他們關係緊張的其中一個原因，是孟德爾頌與恩師莫歇勒斯交
情深厚。舒曼自幼便極為欣賞莫歇斯勒，而莫歇斯勒在1835年10月遇見
舒曼後，將他形容為「沉默寡言但卻耐人尋味的年輕男子」；另一方面
他卻對孟德爾頌讚不絕口。舒曼一心想贏得莫歇斯勒的賞識，將華麗的
《F小調奏鳴曲》（*F minor Piano Sonata* 作品十四）獻給他——也只得到
他模稜兩可的評語。

　　「我們會不會吵架？」舒曼以華麗的文學詞藻問孟德爾頌，答案是肯
定的。在聽完貝多芬激昂的第九號交響曲之後，舒曼抱怨指揮家：「動
作太快，讓人一頭霧水，對作曲家大為不敬，我頭也不甩地離開。」孟

德爾頌並沒有接受批評的雅量，他承認在舒曼面前「有著某種程度的害羞」。兩人通常在大吵一頓後即握手言歡，恢復友誼。在許多場合中孟德爾頌主動演奏舒曼的作品，也發揮他的影響力，不厭其煩地指導舒曼音樂類型及作曲方法。

德國人對他們之間的友誼並不寬容，主要原因是對猶太人的敵意。華格納對十九世紀大受歡迎的孟德爾頌並不友善，無禮地指控有猶太人背景的孟德爾頌，並責怪舒曼竟然接受這位作曲家的指導。事實上，孟德爾頌的行為舉止一點也不像猶太人。❶白遼士在1831年寫下深入的觀察：「他是個虔誠的路德派基督徒。」但是有些人，包括舒曼在內，永遠無法忘記孟德爾頌的種族背景。

舒曼在1840年的個人結婚日記上，寫下對孟德爾頌的描述：「猶太人一輩子都是猶太人。」舒曼這種吹毛求疵的態度顯然是被克拉拉所刺激，因為舒曼認為克拉拉給孟德爾頌過高的評價。舒曼告訴她：「我們為了他們（指猶太人）建造『榮耀之殿』而辛苦地搬運石頭，他們卻拿石頭反擊我們。」孟德爾頌的家人後來禁止他發表所有與舒曼往來的信件。

這兩位音樂家經常在巴維耶飯店（Hotel de Baviere）一起用餐，分享彼此的想法。他們談論自己的理想抱負、童年往事，對兩人共同朋友的觀感。舒曼也對孟德爾頌談起婚姻大事，當時兩人皆為單身漢，對家庭依賴至深，但對性也躍躍欲試。由於孟德爾頌對姐姐芬妮長期擁有特殊的情愫，他喜歡的性伴侶是年紀較長的已婚婦女。

我們在舒曼的「回憶錄」中，看見他如何與孟德爾頌討論一位來自法蘭克福的美麗女子賽西兒‧金瑞諾德（Cecile Jeanrenaud）。孟德爾頌說：「她只不過是一個小女孩。」傳言孟德爾頌對賽西兒的母親比賽西

兒更有興趣（賽西兒比克拉拉大兩歲）。孟德爾頌在1837年與賽西兒結婚，他的傳記作者喬治‧瑪瑞克（George Marek）說她有「安慰別人的能力」，而克拉拉「除了不知道如何安慰別人之外，什麼都好」，這種差異十分耐人尋味。

孟德爾頌是屬於自動自發、井然有序、精力充沛的人，因此他適合接受別人的安慰。賽西兒對音樂的天份不高，她從未希望在孟德爾頌的音樂生涯中占有一席之地，他們的婚姻生活一直是風平浪靜。但克拉拉對於舒曼卻完全不同，舒曼需要別人刺激他、尊敬他、料理他的生活，他們的婚姻自始至終都在驚濤駭浪中渡過。

⑥ 母親過世

多年來舒曼對克拉拉一直抱持「莫名的複雜情緒」。在敬佩之餘，他也羨慕她的成功——「克拉拉是第一個名副其實的德國藝術家，」弗羅倫斯坦在1833年寫道：「這顆耀眼的珍珠不會飄浮在水面上，人們要不懂危險，游到深處才能發掘她。她潛藏在大海深處。」以前舒曼克服自己矛盾心理的方式，便是與這個女孩保持距離，但是現在克拉拉愈來愈美麗

鋼琴前的克拉拉畫像。作於1835年。

動人，再加上孟德爾頌極有可能成為他的對手。因此，舒曼必須重新思考。他在1835年8月寫道：「克拉拉一天比一天更迷人，不，她每一小時都更迷人，不論外表或內涵皆是如此。」

　　克拉拉成熟的體態在17歲生日的畫像中一覽無遺。舒曼也較以前更勇於表達自己的愛意，在1835年11月他第一次吻了克拉拉，幾乎讓她昏倒在地（或許舒曼草率地選擇在維克家台階上表達內心的熱情，是造成克拉拉強烈反應的原因之一）。一個月後她前往茨維考舉辦音樂會，給舒曼母親另一次機會鼓勵他們結為連理。當時舒曼也在場，沒想到的是，這竟是舒曼和克拉拉最後一次見到舒曼的母親：她於1836年2月過世，臨終前強烈希望他們能步入禮堂，也因此對兩人留下長遠深刻的影響。

　　事情的演變出乎維克意料，七年來他目睹舒曼快速的移情別戀，使得他不得不提高戒心，不希望女兒重蹈覆轍，跌入失望的深淵。在1836年1月維克又帶她回德勒斯登，攔截、銷毀克拉拉與舒曼之間的來往信件，讓舒曼不得接近克拉拉。舒曼感到既傷心又忿怒：「我的心倍受煎熬，充滿不解。」根據克拉拉的繼母所言，舒曼送給克拉拉的聖誕節禮物是一串珍珠，代表著他的串串淚珠。

　　舒曼很快地安排新的居住地點。自舒恩克去世之後，他便獨自居住在哈利許街。現在他又與已經陪伴舒曼好一陣子的威爾翰·尤利克斯（Wilhelm Ulex）一同搬進大學城內的一棟公寓。他們住在一起的數年中，尤利克斯常扮演信差的角色，為舒曼傳遞信件給克拉拉，或趁著維克不注意時安排兩人祕密幽會

　　克拉拉因為與舒曼分開而落落寡歡。在1836年初她主動採取行動，請一位女孩暗中送信給舒曼，說他父親將於2月離開德勒斯登幾天。舒曼

回答說，他將會在這段時間跟尤利克斯一起去探望克拉拉，不料這場約會卻匆匆結束。

舒曼的母親在2月4日過世，這意味著舒曼將必須中止對母愛的依賴，以及失去從母親身上得到的任何支持（包括金錢方面）。他的母親一直是他生命中最重要的人，無論這對母子在相聚或分開的時候，舒曼都飽受精神折磨。現在面對天人永隔，他再也不能討母親歡心，也不會再惹她生氣，他終於自由了。

舒曼無意參加母親的喪禮，當舒曼接到克拉拉的邀請函時，一定以為是上天賜的機會。在她面前，他可以傾訴喪母之痛，而克拉拉將可以完全體會他的心情。在尤利克斯的鼓舞之下，舒曼大膽夢想有一天克拉拉會成為他的妻子。他到底有沒有向她表達這個意願，旁人不得而知。克拉拉的傳記作者利茲曼說：「可能的情況是，一對墜入愛河的情侶重新立誓，再也不要分開。」克拉拉必定感受到若要成為舒曼夫人，肩上必須扛起重擔。他們也了解法律規定：如果女方家長不同意，男女雙方絕不可能步上紅毯。

⑥ 備受阻撓的愛戀

舒曼回到萊比錫做的第一件事，便是朗讀母親的遺囑，然後他寫信給克拉拉以表明他的情意，也請求她以愛回應（在前幾封寫給克拉拉的信中，他用正式的「您」稱呼（Sie）。在這封信中他則用對熟人的稱呼「你」（Du）。）：

> 不論從什麼角度來看，我的事業前途都一帆風順，但我仍然要努力，以闖出一番事業，讓妳一眼就可看到我的成就。——在

這段過程中妳要保持藝術家的志向與情操……妳不但要背起自己的重擔，更要與我攜手奮鬥，分享我的喜樂與憂愁。

克拉拉永遠忘不了這一段告白，這些讓她刻骨銘心的話，不但伴隨著她的婚姻，更在漫長的四十年守寡生涯中成為她的精神支柱。

當舒曼回到茨維考哀悼母親病逝時，他寫信給克拉拉，好像她「就在他的跟前」：「噢！妳離我好近，我似乎可以擁抱妳。」正如平時的舒曼一樣，他將真實世界與想像情境交錯在一起。他似乎相信藉由「安頓外在世界」，便能平息他內心的混亂。他開始想像維克是位寬容大量的父親：「當我請求他的祝福時，他絕不會縮手。」

但奇蹟並沒有發生，維克的反應恰好相反。維克在發現女兒趁他不在，竟在外面私會情人後，毫不留情地警告克拉拉，如果再讓舒曼接近她，就會一槍殺死舒曼。維克也命令女兒將所有的信件退回給舒曼。克拉拉是個孝順的女兒，在這接下來的一年半裡，她謹遵父親的命令，不敢違抗。

在1836年2月到1837年8月之間，這對戀人沒有魚雁往返，舒曼的名字消失在克拉拉的生活中，只有在極少數的私人場合她才會演奏舒曼的作品。舒曼面對克拉拉不在身旁，心中的悲傷難以言喻，只能藉由音樂抒發惆悵。在這段被迫與克拉拉分開的日子中，舒曼以音樂「主題」表達對克拉拉的愛戀，將一縷縷相思化為串串音符。

在多重力量驅使之下，舒曼寫出一首又一首的曲子，人格也逐漸成熟。支持舒曼的重要力量，是他企盼有一天能夠與克拉拉有情人終成眷屬，並得到維克的祝福。由於舒曼創作音樂的對象，是一個鼓勵他從事音樂的女孩，而非他的母親，因此舒曼深信作曲這條路前途光明。在另一方

面，他也藉著發行刊物繼續在文學創作上耕耘，甚至費盡心思請求國外特派員寄給他關於「克拉拉的一切訊息，包括她的心情、她的生活」。

克拉拉於1836年返回萊比錫後，遇到一連串不可思議的事。當他們的親朋好友聽到她與舒曼分開的消息後，舒曼的朋友會聚集在維格特家，而維克的朋友則約在維克家碰面。有些朋友，像孟德爾頌和音樂會指揮費迪南‧大衛（Ferdinand David）就是保持中立的態度，與雙方維持均等的關係。當蕭邦在那年夏天造訪萊比錫時，他分別拜訪了舒曼與克拉拉。如果他們兩人同時出現在音樂會或公開場合上，氣氛立即變得尷尬。客人們會安靜下來，迷惑地交換眼神，頓時顯得相當不自在。

為了避免緊張的場面，舒曼通常尊重維克的想法，離克拉拉愈遠愈好。但是維克仍舊不放心，非要親自護送克拉拉回家不可。如果他無法分身，會請求演唱家卡爾‧班克以音樂老師的身份當她的護花使者。這種安排令舒曼大為不悅——班克是舒曼的朋友，早期共同為新音樂雜誌披荊斬棘。舒曼還藉此公器私用，在雜誌上登了一篇諷刺文章，作者顯然是舒曼。文章中嘲笑那柏先生（Herr de Knapp，班克的名字倒過來唸）處心積慮追求女鋼琴家安柏西亞（Ambrosia暗指克拉拉）。舒曼在刊物上寫下尖酸刻薄的一段話：「安柏西亞當然沒有丈夫，因為她的身份是男人。」

當班克接受維克的指示告訴舒曼，克拉拉不願下嫁於他時，舒曼忿怒到了極點。根據李斯特的說法，舒曼有一陣子產生克拉拉「不值得被愛」的想法，他也很高興終於把克拉拉甩掉了。這種心靈的創傷在他數年後寫給克拉拉的信中表露無遺：

> 我生命中最灰暗的一段日子，便是不再聽到關於妳的消息，
> 並努力忘掉妳……我心灰意冷。當我舊傷併發時——我緊握雙拳

——在夜晚我對上帝傾訴——「讓這件事平靜地過去，我不要被它逼得發瘋。」我想像著在報紙上讀到妳結婚的消息 ——我被狠狠地摔到地上，我驚聲尖叫——我要自我療傷，強迫自己去愛一個俘虜我半顆心的女人。

這個女人無疑是他的舊愛——克莉斯托，他在1836年的日記上寫著，他要「尋覓她的芳蹤」。

維克找來艾妮斯汀，問她與舒曼訂婚的那段往事。在聽完實情後，克拉拉在父親的思想灌輸下，對舒曼的人格產生懷疑。❷舒曼與克拉拉離別的另一個後果，是他決定在刊物上絕口不提她那驚人的新作品《鋼琴協奏曲》（*Piano Conerto* 作品七），其中一個樂章的管弦樂部份是由舒曼所編寫。相反地，舒曼要求風琴手貝克（C.F. Becker）寫評論，但只給貝克不到一周的期限，並限制文章不得超出「半頁」。

這種拒絕嚴重地傷害克拉拉的自尊心，她痛苦地發現另一個可能的情敵出現，那人便是21歲的威廉・史坦戴爾・班內特（Wiliam Sterndale Bennett）。他最近受孟德爾頌的邀請到德國（他激發了舒曼以雄偉的進行曲做為《交響練習曲》的結尾）。新音樂雜誌（在貝克的文章中）暗諷克拉拉的音樂作品不值得被評論：「我們討論的對象竟然是個女人」。舒曼最後以抒情文將班內特的優點描寫得淋漓盡致：「他完美地結合早熟的藝術天份與安靜的性情，他言語平和，意念純淨」。

「舒曼與班內特自第一天見面就惺惺相惜，建立親密的友誼。」班內特的兒子小史坦戴爾・班內特說：「舒曼很快便與這個陌生的年輕男子交往起來，邀請他進屋內，說服他彈鋼琴，每天找他散步。」包括克拉拉在內，他們的親密關係在萊比錫倍受矚目。

🎵 四首代表作

舒曼此時的創作似乎可以見證他與克拉拉早期的苦戀過程。舒曼在每一首曲子中影射她的倩影、取材自她的作品，或在音樂型態上使用她的姓名拼法（通常是降C大調，第三音落在A上）。我們可以大膽推論，這些作品不但透露出舒曼對心目中妻子人選的依賴感，也展現他在音樂創作上獨立自主的能力。他不但恢復了貝多芬與舒伯特全盛時代奏鳴曲的音樂模式，也創造出具有浪漫派時期風格的鋼琴奏鳴曲。

《升F小調奏鳴曲》（*The Sonata in F-sharp minor* 作品十一）是「由弗羅倫斯坦與奧澤比烏斯共同呈獻給克拉拉」的作品。舒曼後來告訴她：「自我心中發出孤寂的怒吼……我用各種方式呈現以妳為主題的中心思想。」開頭的音樂緩慢且餘音繞樑。

舒曼在22歲時，第一次聽見克拉拉的「跳舞的女巫」（Witch's Dance），他將這首曲子放在開頭《活潑的快板》（*Allegro vivace*）中，接下來進入臨時所寫的《方當果舞曲》（*Fandango*）。這兩種不同的音樂風格，錯綜複雜地交織成第一樂章。第二樂章是深刻的詠嘆調，在一開始冗長的序曲中便聽到它的影子，舒曼的靈感源自傑斯提那·克內爾（Justinus Kerner）的歌曲《致安娜》（*To Anna*），舒曼在青少年時期即完成此詠嘆調。第三樂章是歡樂的詼諧曲，在一開始的喧鬧與強烈節奏帶領下，進入和諧穩健的間奏曲（*Alla burla,ma pomposo*），曲風類似波蘭舞曲或「結婚舞曲」。最後一個樂章，其實是舒曼最早完成的部分，節奏為模糊的奏鳴曲式輪旋曲，旋律雖然沒有深入的發展，似萬花筒般變化萬千。

另一首作品《G小調鋼琴奏鳴曲》（*G minor Piano Sonata* 作品二十

二），「獻給亨莉埃特‧維格特夫人」。這首曲子比前一首曲子早開始醞釀，但一直到1839年才大功告成。在此時，舒曼與克拉拉已恢復交往。這首曲子比《升F小調奏鳴曲》簡潔單純。它的曲風復古優雅，克拉拉大概希望未來的丈夫擁有同樣的性格，她歡欣雀躍地表示：「我好喜歡它，就像我喜歡你一樣。」她寫著：「它清楚表現你的人格特質，曲風淺顯易懂。」

第一樂章是舒曼特別為克拉拉所寫的，展現勇往直前的精神。一開始就盡可能地快，此後節奏不斷加快。平靜的第二樂章行板，則包含舒曼早期的歌曲「秋天」。整首曲子的首隻諧謔曲非常輕快活潑，但難以掌握。作曲家舒曼不希望在公開演奏時省略這個部份。克拉拉不喜歡《G小調鋼琴奏鳴曲》中過於冗長的最後一個樂章。於是舒曼為克拉拉重新寫了這個樂章，曲風類似貝多芬風格的輪旋曲，速度極快，並以華麗的裝飾音作結尾，此樂章可用一句話形容：「速度不斷加快」。

舒曼登峰造極的鋼琴奏鳴曲為《C大調幻想曲》（*Fantasie in C major* 作品十七）：「為李斯特而作，並獻給他」。他在1836年完成《升F小調奏鳴曲》後便立即著手此曲。那一年為了在波昂建造貝多芬紀念碑公開募款，舒曼希望將狂想曲的主題定為「廢墟——戰利品——讚美詩，為紀念貝多芬的大鋼琴奏鳴曲」（Ruins - Trophies - Psalms, Grand Sonata for the Piano for Beethoven's Memorial），在1838年他決定採用「幻想曲」前，其他華麗雄壯的主題曾在腦海中閃過，譬如「廢墟——凱旋門和星座——讚美詩」。他希望使用高貴典雅的曲風，並以金色樹葉包裝封面，但他的意見並沒有被委員會採納。

現在舒曼的心思停留在克拉拉身上，他寫著：「第一樂章是我有史

以來寫過最深情的樂章——為妳致上悲痛。」一年後他發表這首曲子，寫道：「如果妳想回到1836年夏天，我們分離的那種惆悵，妳便能了解狂想曲的意境。」

弗德列西・施雷格（Friedrich Schlegel）的「格言」（motto）出現在第一頁上，意指舒曼與克拉拉在那一年，以音樂交流取代肉體接觸：

> 在世上繽紛燦爛的美夢中
> 所有我聽見的音調
> 只包含一種輕柔的聲音
> 為那神秘的聆聽者發出

「在『格言』中的音調是指妳，不是嗎？」舒曼問克拉拉。他的第一樂章數度強調貝多芬的歌曲《在遠方的愛人》（*An die Ferne geliebte*），整個樂章表達出舒曼無法擁有愛人的心情。在強烈的開頭之後，以克拉拉為前導的主題出現在降八度音階中，以間斷的方式做強力推升，達到沸騰的高潮後，最後以祈禱般的安靜旋律劃上休止符。

他那強烈熱情的中間樂章，引動了克拉拉的愛慕之心，她從巴黎捎信道：

> 它令我全身忽冷忽熱……激起許多影像……進行曲讓我想到戰役後軍隊勝利的姿態。降A大調讓我想到村莊中的年輕女僕，身穿雪白衣服，每人手中拿著一束花環，士兵跪在她們面前，頭上準備接受花環。

克拉拉所想像的戰爭景象與最近的遭遇有關。克拉拉曾尋求巴黎律師的協助，在封信中要求法律承認他們兩人的婚姻，她在信上簽名的二十四小時後便寫下以上文句。

《C大調幻想曲》結束在雄偉的慢板樂章中。舒曼在即興創作時，受到貝多芬作品的啓發，包括著名的《皇帝協奏曲》在內（此曲克拉拉演奏得激昂動人），而寫下緩慢莊嚴的節奏。

《大奏鳴曲》（作品十四）是舒曼對自己英雄主義的嘉許，它又被稱爲《無管弦樂團的協奏曲》（*Concerto without Orchestra*），這首曲子是在舒曼與克拉拉的關係陷入最艱難的時候所構思完成的。舒曼將此曲獻給莫歇勒斯，但莫歇勒斯對此曲視若無睹。❸幻想曲本來包括五個樂章，舒曼試著縮短曲子，將大串的旋律保留起來，做爲《F小調奏鳴曲》（*F minor Sonata*）之用，但他後來並未完成該曲。

音樂主題中的連續五個降音代表「克拉拉」，在《無管弦樂團的協奏曲》中重覆出現，有時候以憤怒的節奏出現，例如第一樂章的起頭；有時以溫柔的面貌出現，如在《克拉拉・維克小行板樂章》（*Andantino de Clara Wieck*），舒曼採用克拉拉的旋律，再加以改編；克拉拉前導主題有時也如暴風雨般激烈，例如結尾的極快板（Prestissimo Possibile）。

⑥ 私訂終身

若要克拉拉嫁給一個平庸之徒，是一件不可思議的事情。她遺傳了母親的美貌，也承襲父親追求成功的熾熱慾望。克拉拉的同儕們均在音樂會上大放異彩，例如三位傑出女鋼琴家：貝勒維耶（Anne Caroline de Belleville,1808-1880）、瑪莉・普萊亞（Marie Pleyel,1811-1875）和瑪莉・布拉赫卡（Marie Blahetka,1811-1887）。許多當代女鋼琴家在首度公開演奏時不同凡響，但是她們會爲了婚姻，或在家庭與事業的雙重壓力下，選擇放棄事業。

克拉拉是唯一締造事業巔峰的女性鋼琴家，她享有長達五十年的盛名。要達到這樣驚人的成就，除了需要別人在精神上給予大量的支持，本人也必須排除萬難，全力以赴。從克拉拉與舒曼開始交往到舒曼過世為止，沒有人能確定舒曼是她事業上的助力還是絆腳石。她的父親當然認定是後者，所以他盡一切力量阻止兩人結合。

依據當時的法律規定，父母同意是婚姻的必要條件，因此法律上對維克是有利的。1837年克拉拉滿18歲，那年舒曼為她創作的音樂作品到達高峰，她明白接下來的三年是決定成親對象的關鍵期，她也知道世界上的音樂天才寥寥可數。雖然蕭邦喜愛克拉拉的演奏，但他的病情太過嚴重（肺結核）。李斯特則是不敢追求她。孟德爾頌也和賽西兒在1837年結婚了。卡爾‧班克似乎成了克拉拉的追求者，但他的創作能力遠比舒曼遜色太多。當舒曼首首動聽的鋼琴奏鳴曲在眾人耳邊響起時，班克應克拉拉的要求，退出這場戰局。

一個月後，維克又匆匆將克拉拉送離萊比錫。這次他帶她去德勒斯登附近的小村莊麥克森（Maxen），到朋友梅傑‧澤雷（Major Anton Serre）的家住了幾個月，但這個策略最後證明失敗。澤雷先生與夫人弗德列西克（Friederike）不但是舒曼忠實的樂迷，且企圖緩和克拉拉父親的態度。後來維克宣佈一項令人驚訝的決定：在克拉拉18歲生日前的音樂會中，她可以任意彈奏舒曼的《交響練習曲》中的三首變奏曲。

舒曼將此視為好預兆。雖然他與克拉拉已經有一年多沒有聯絡，又對她與卡爾‧班克的曖昧關係心存芥蒂，他在她1837年8月13日演奏會前夕寫信問她：「您對我的愛還堅定不移嗎？」他在信中從頭到尾使用正式的「您」稱呼，也希望他們之間的關係能明朗化。

在全世界上您是我最親近的人。我將每一件事想過一遍，每次的答案都是肯定的。如果我們意志堅定，一定能夠如願以償。如果您願意在您生日（9月13日）那天將我的信轉交給您父親，請寫下簡單的「是」這個字。現在他對我有了好印象，只要您為我求情，他一定不會拒絕我的。……不要告訴任何人我寫了這封信，不然一切計畫將前功盡棄。

克拉拉在二十四小時後的「奧澤比烏斯日」寫了回信，她也用正式的「您」稱呼。

您要的只是簡單的「是」嗎？這麼微不足道的一個字——卻無比重要！我心中充滿難以言喻的愛，我全心全意說出這個字？我願意……或許命運希望我們很快重逢，互訴衷曲。

她的允諾讓舒曼鼓起勇氣，將他寫給維克的求婚書先寄給克拉拉過目。克拉拉很害怕事情的結局：「上帝會不會讓我18歲的生日變成一齣悲劇？」克拉拉已經一年半未與情人見面，她不管有多危險，想先和舒曼面對面談談。1837年9月9日，他們見面的結果不盡人意。「你好嚴肅、好冷漠，」克拉拉回憶著當時的情況：「我希望態度誠懇一點，但我實在太興奮了，無法控制自己。」

四天後在她的生日上，舒曼親手交給維克這份早就該呈上的求婚書，文章中語氣謙卑，舒曼先用道歉的口吻說：「有時候我不會使用正確的字彙，顫抖的手阻止了我穩健地下筆。」他央求維克：「再試煉我一次……如果你認為我通過考驗，像個男子漢大丈夫值得信賴，那麼請祝福我們這對佳人。我們只欠缺父親的祝福，就能擁有全世界最大的幸福。」他並發誓：「我誠心向你承諾，如果沒有你的同意，我不會和克

拉拉講一句話，以免違背你的心願。」求婚書以維克的友誼做為收場：「我懇求你，這些話發自一顆戰戰兢兢，但卻充滿愛意的靈魂深處。懇求你賜給我們祝福，對你的老朋友施捨友誼，為你最乖巧的孩子，當個最仁慈的父親吧！」

悲喜交集之路

維克在看完求婚書後的激烈反應，讓克拉拉在生日當天「以淚洗面」。他嚴厲地斥責女兒「毫無判斷力」，他也回信給舒曼，指他「思想混濁、令人質疑……無所適從」。舒曼無力扭轉頹勢，維克再次命令舒曼和克拉拉不准私下見面，只能在「公開場合，眾目睽睽之下」會面。

同時，維克明白表示他絕不答應這樁婚事。克拉拉「年紀尚輕，如果太早訂下婚約，會毀了她的藝術前途」。經濟狀況也是考量的因素之一，維克告訴舒曼，克拉拉有一定生活水平的要求，因此他們比想像中需要更多的錢。

舒曼起初為求婚遭拒而憤憤不平，後來轉為自艾自憐。「今天我死氣沉沉，羞愧地抬不起頭來。」他在1837年9月18日寫信給克拉拉，說他跌入絕望的深淵，到傍晚他又重心拾回對情人的「妳」稱呼（Du），要求克拉拉與他「立下海誓山盟，將右手的兩根手指豎直以表示誠意」。這兩根手指，是他受傷的兩根手指，象徵他永遠無法在大眾面前豎直手指彈琴。

克拉拉或許願意做他的右手，為他彈鋼琴，但她不願意向父親公然挑釁，維克清楚地贏了這一回合。維克已經著手安排克拉拉到德勒斯登、布拉格、維也納的巡迴演奏會，那裡的聽眾對克拉拉首度公演期待

已久。

　　克拉拉試圖在巡迴演奏會之前安排與舒曼會面，但爲時已晚。他們只能倉促地在10月8日的布商大廈演奏會上交換眼神，然後互道晚安。

　　在克拉拉不知情的情況下，舒曼費盡心思創作一首曲子，但在憤怒、酒精、別離之苦的綜合效應下，無法發揮他的創造力。「當我提筆寫作時，腦筋一片空白——我只想在每一個角落，以大大的字體與音樂和弦寫遍克拉拉這三個字」。想到她將在10月中旬離去，舒曼已經準備好了曲子，並要求克拉拉一路上帶著他的作品。

　　這個作品中包含十八首簡短的鋼琴曲。後來舒曼在那年自費發表此作品，以《大衛同盟舞曲》（*Davidsbundler Dance* 作品六）命名，獻給著名詩人歌德的孫子，也是舒曼新交的朋友——華特・歌德（Walther von Goethe）。

　　舒曼不久後告訴克拉拉《大衛同盟舞曲》蘊涵「許多結婚的意念」。曲子的精神在於捕捉「記憶中最美好的事物」，這些組曲呈現出舒曼的心情故事。舉例來說，在第六首樂曲中，他以克拉拉第六號作品《馬厝卡舞曲》（*Mazurka form her Soiree's Musicales*）中的片段旋律做爲開頭。而且，他在多首曲子上寫下「E」、「F」，或二者，代表他想透過音樂，表達以弗羅倫斯坦與奧澤比烏斯爲象徵的人物性情。整首曲子分爲兩部份，以音調關係微妙地串聯，兩個部份皆爲C大調，代表「克拉拉」的意思。幾首鋼琴曲包含敘述詞，暗示舒曼在作曲時不但情緒激動，同時想到他與克拉拉困難重重的關係（舒曼後來在修改《大衛同盟舞曲》時刪除了這些個人的感觸）。曲子的第一部份以下列的敘述詞作結尾：

　　　弗羅倫斯坦在此停下腳步，他的雙唇痛苦地顫抖。

整首曲子在哀怨悽涼的氣氛中結束。

　　奧澤比烏斯似乎又畫蛇添足地在下面加了這一段，他的眼中散發出強烈的幸福光芒。

　　第一版的《大衛同盟舞曲》非常具有歌德式風味，在頁首有一段苦樂參半的短詩：

> 我們所走的
> 是一條悲喜交集的路
> 喜時保持信心
> 悲時拿出勇氣

　　這種鼓勵之語出現在《大衛同盟舞曲》中，代表舒曼在27歲時步入藝術與心靈的成熟階段。在失去母親之後，他希望培養另一段歷久彌新的感情——對象是女人。克拉拉已經同意與他建立心心相印的關係，但她暴戾頑強的父親卻阻礙了舒曼的婚事，因此舒曼與克拉拉「私訂終身」引起強烈的紛爭與不安感。從《大衛同盟舞曲》可嗅出舒曼有可能再度自我封閉，退縮到單身時期喜樂交織的情懷中。弗羅倫斯坦與奧澤比烏斯兩人有時獨自跳舞，有時共舞，偶爾摻雜痛苦或喜悅的時刻：「歡喜與憂愁總是密不可分。」

　　舒曼與孟德爾頌之間的競爭，加上對班內特的依戀，增強了舒曼的自信心，使他在兩方面更上層樓：刊物撰文與音樂創作。萊比錫大衛同盟的成員比舒曼的家人更能包容他對音樂的狂熱，難怪《大衛同盟舞曲》被視為最能抒發舒曼內心情感的音樂代表作。

【原註】

❶孟德爾頌的父母甚至希望他捨棄前半段的名字，但他想到這可能會令大眾混淆──尤其在英國，他以「孟德爾頌」聞名──而拒絕了這個要求。

❷這封信來自被舒曼遺棄的未婚妻，內容對舒曼相當不利。但由於維克事先有預謀，這些信的真實性令人懷疑。「我被逐出天堂之門，」艾妮斯汀寫著：「我願用生命去愛他。」除此之外，艾妮斯汀指出舒曼無法克制的酗酒行為。

❸舒曼在獻曲給莫歇勒斯的信中表示：「誰能像你激起別人狂熱的靈感？」舒曼不願公開演奏這些表達他個人情感的曲子，因此《大奏鳴曲》從未在舒曼的有生之年發表過。這首曲子受到布拉姆斯的鍾愛，激發他創作《F小調奏鳴曲》（*F minor Piano Sonata* 作品五）。布拉姆斯在舒曼去世六年後，第一次在音樂會上公開演奏《大奏鳴曲》。

9

1837-1839
與克拉拉心靈契合

克拉拉說：「看著年邁的父親，想到有一天他可能因為失去我而
痛心——我對他有義務，但我無法阻止對你那無窮的愛。」

　　1837年10月中旬，當克拉拉離開萊比錫後，舒曼在工作及交友上有
更多的自由。他桌上的音樂作品堆積如山——陶伯（Taubert）、尼斯勒
（Nisle）、喬華托（Chwatal）、晉瑪曼（Zimmerman），以及當時其他音樂
家的作品。若不是舒曼在《新音樂雜誌》上提到他們，這些人早就被世
人遺忘了。

　　舒曼也忙著參加音樂會，這是他對抗孤單寂寞的唯一途徑。早上他
參加布商大廈管弦樂團音樂家所舉辦的弦樂四重奏，下午和晚上則出席
管弦樂演奏及個人獨奏會。這位忙碌的樂評人，在《1837-1838年萊比錫
冬季音樂評論》（*Review of Leipzig's Musical Life in the Winter of 1837-
1838*）寫下多達八十篇樂曲的評論。對於想創造獨特個人風格的舒曼來
說，這些經驗既珍貴又充實。

　　在克拉拉遠行的日子中，兩人之間產生許多誤會，彼此也反唇相
譏。與克拉拉分開一個月後，舒曼試著告訴她萊比錫出現了另一位新秀

鋼琴家。她與克拉拉同年，名叫安娜·羅貝娜·雷德洛（Anna Robena Laidlaw）。在克拉拉離開的這段日子裡，雷德洛的演出贏得一致好評。「雷德洛小姐在我心中佔有相當的份量，有一次我與她道別時，她送我一束頭髮。我想讓妳知道此事，妳當然不會因此醋勁大發，我只想藉此更加了解妳的想法。」

這消息傳來令克拉拉心煩意亂。此時，她亦正為即將到來的維也納首場音樂會心神不寧：

> 你怎麼可以如此傷我的心，讓我悲痛的眼淚奪眶而出……我知道有許多美麗、和我一樣優秀的女孩任你擺佈，但是誰能夠像我一般的音樂家，這麼適合你？扮演家庭主婦的角色？

這是個敏感話題，他們兩人都明白克拉拉從小就被訓練成音樂演奏家而非妻子或母親。舒曼的話傷了克拉拉的心，他以沙文主義的男性口吻說：「經驗告訴我，女性藝術家，尤其是有傑出成就者，很少愛同一個男人超過一年，頂多只有三年。」不過他又以期盼的語氣補充說：「但願有例外，尤其是女鋼琴家。」

當維也納演奏會越來越逼近時，克拉拉心中在順服父親與堅持己愛之間掙扎。她希望將這難題解決，因此央求這兩個男人重修舊好。

克拉拉的懇求激怒了舒曼，不過他努力克制對克拉拉的怨氣，假惺惺地寫了一封刻意討好、自貶身價的抒情信給維克：「我最敬愛、最尊崇的父親……我天生就有這傾向，對精力充沛的人絕對順服到底。」如往常一樣，雖然舒曼的心中怒不可遏，但表面上仍然保持平順的態度。

在克拉拉首度舉行維也納演奏會時，舒曼向她透露出「生命中的黑暗期……出現不為人知的嚴重精神疾病……當我望著妳的照片時，我常

沉思數小時……想著我們的結局將是如何。」我們可以想像舒曼對克拉拉傾吐心意的後果——她也有自己的煩惱，但當她去關心別人時，反而能夠安然面對壓力。當她能夠將沮喪的情緒宣洩出來時，煩惱便一掃而空。舒曼的要求與激情，強迫她保持客觀立場，培養出體恤別人的胸襟，最後藉著琴聲表達她曾與他分享過的感情。

克拉拉在維也納以一曲貝多芬奏鳴曲《熱情》（*Appassionata*）震撼了聽眾。成群的觀眾蜂擁去聽她的演奏會（維克除了公益表演以外，所有的收入皆納為己有）。皇家賜封克拉拉為「皇家鋼琴演奏家」。此一殊榮對如此年輕的鋼琴家，尤其是非奧地利子民或天主教徒來說，實屬難能可貴（有一種維也納的點心甚至以她的芳名來命名）。

克拉拉的盛名讓她與舒曼的關係出現重大轉折。多年來舒曼一直希望自己在音樂上大放異彩，維也納是歐洲的音樂中心，他早在1836年的夏天就表示他希望將《新音樂雜誌》推廣到這個大城市。現在克拉拉在信上描述她與皇帝、皇后之間友好的會談，官方的大門似已敞開。當克拉拉的自信與日俱增時，她演奏的曲目也越來越難。她挑選巴哈、貝多芬、舒曼創作之高難度代表性作品發揮潛力，舒曼愈是聽到這一類消息，心中就愈渴望得到她。

舒曼在此時寫下歡欣喜悅的《幻想曲集》（*Fantasy Pieces* 作品十二），表面上獻給安娜‧羅貝娜‧雷德洛，但內容卻與克拉拉息息相關。第一首曲子《在傍晚》（*Evening*）以她的主題為開場白，熟悉的降音音階迴盪在整首鋼琴奏鳴曲中，狂亂的三拍子節奏貫穿其中，接下來是八分之六的節拍，引出弗羅倫斯坦式急速竄升的旋律（Upsurge），再進入奧澤比烏斯輕柔的問題「為什麼」，接著是以《反覆無常》（*Whimsy*）為

名的一首快速幻想曲。《幻想曲集》的基本架構是以四首序曲爲開頭，第一部份的四首曲子和第二部份的四首曲子互相輝映。這兩個部份展現出音樂的對比性。第一部份以降D調與F大調爲主，「代表眞實的世界；第二部份呈現精心設計的一組F調。」

柯勒（H. J. Kohler）指出，舒曼作品中出色的協調之美不但表現出他極富創意，也透露出他希望透過音樂的力量來影響克拉拉。「妳希望所見之物（藝術作品）隨時提供如暴風雨夾帶閃電般的那股威力，給妳一種前所未有的震撼力。」他寫給她：「但有時我們掙扎不了固有的思考模式。」克拉拉立刻就愛上了《幻想曲集》，也經常演奏這些組曲，深獲好評。

🌀 介於理想與現實的幸福

當克拉拉在12月舉行第二場維也納演奏會之後，她向舒曼抱怨：「你在晚上10點就可以回家，但是可憐的我一直要到晚上11、12點才到家，全身筋疲力盡。喝完一杯酒之後，倒頭就睡，心想到底藝術家與乞丐有什麼差別？」聖誕節轉眼將至，舒曼猜測令克拉拉憂愁的原因之一，是她潛在渴望家庭的溫暖。他便以丈夫的口吻寫信給她：

（12月22日）向四周望去——是我……我不會離開妳，我會永遠守候著妳。

（12月31日）將妳的手臂環繞著我，讓我們互相注視——安靜地——幸福地——兩個相愛的人……。我們多麼快樂——克拉拉，讓我們跪下！我的克拉拉，來吧？讓我撫摸妳。

但是，當新的一年來臨後，舒曼知道自己只不過在自欺欺人。他的信不再羅曼蒂克：

　　　　當然我也有難受的日子，想到妳拋棄我的樣子──我責怪當自己朝理想邁進時，是不是應該拖累妳，我的天使。

維克的譴責也影響著他：

　　　　人們通常以他們在別人心目中的樣子來看待自己。在經歷妳父親的無禮對待後，我不得不捫心自問：「你真的這麼糟嗎？你是不是一文不值到該承受這般羞愧的地步？」

　　舒曼喜歡幻想的癖好，令克拉拉相信他所說之言。他編織神話般的美麗遠景中，有「一座小小的博物館，樓上樓下各有三間房間」；他們從此過著幸福美滿的生活。

　　克拉拉對「舒曼所描述的美麗遠景深深著迷，令人怦然心動。」在月底之前她暗自訂下同居的計畫──地點可能在維也納，在1月底時她向舒曼說明理由：

　　　　在萊比錫時我已經決定永遠不要再過這種日子。想想看，親愛的羅伯，在萊比錫我以藝術家的身份賺不到一毛錢。你也必須操勞一生才能夠維持我們兩人的家計，難道你不會為自己沮喪嗎？或為我？我無法忍受這種生活，照我的話做吧！

　　克拉拉的想法是，她可以「輕易地」靠舉辦一次鋼琴演奏會，加上每天教鋼琴一年賺取二千塔勒，舒曼一年則可以進帳一千塔勒。克拉拉問：「我們的錢還不夠嗎？」在寫這段話的同時，克拉拉又想到父親在她日記上所寫的：

我永遠不會准許妳去萊比錫……舒曼會操控妳的一舉一動，灌輸妳他的思想，在妳旁邊鼓噪。他總是將想法理想化。可以確定的是，我的女兒克拉拉無法忍受貧窮、孤獨的生活，她一年必須有二千塔勒才夠開銷。

克拉拉天真地以為，如果他們移居國外，維克就會同意他們結婚。舒曼對這種想法心存疑慮，但他無法抗拒克拉拉去維也納的請求。這是舒曼「最早也是最強烈」的盼望。

1838年3月，舒曼的疑慮一掃而空，他答應克拉拉會去維也納，並向兩位哥哥要六百塔勒（他們欠舒曼錢）以幫助他遷往維也納，他說：「這涉及一位傑出女孩的前途，我無法鬆手放開她。她是全世界最偉大的鋼琴家之一，與她結合會為我們的家庭帶來至高無上的榮耀。」

他難以壓制興奮的心情：「噢！我怕我會興奮過度。」他整夜睡不著，滿腦子想著克拉拉成為他妻子的模樣。白天舒曼坐在鋼琴前面創作幻想曲。「音樂似恰如其分的女性朋友，她能將我內心深處的思想傳神地表達出來。」他寫給克拉拉，他甚至在公開場合進行短暫的演奏。❶

最令舒曼興奮之事莫過於作曲。在舒曼的努力下，他完成《散曲集》（*Novelletten* 作品二十一），這是他最長，也是最嚴格要求的曲子之一。這首組曲共分為八個樂章，「各樂章緊密結合，浸淫在熱情、歡欣、輕快的氣氛中……結尾氣勢磅礡。」第一樂章標示「強而有力」，帶攻擊性、男性威武的氣魄。第二樂章標示「快速華麗」但時而溫柔，並富異國風味。舒曼希望儘快演奏此曲，並在發表前曾將此曲送給李斯特過目。第三樂章輕快詼諧，讓人聯想起莎士比亞戲劇《馬克白》中女巫現身的一幕。第四樂章是圓舞曲。第五樂章是波蘭舞曲。《散曲集》的結

尾是《來自遠方的聲音》，右手彈出輕柔的旋律，又是象徵克拉拉的連續五降音。

　　在舒曼心中，他夢想與遠方的愛人幸福地共結連理。舒曼似乎察覺他在創作裡完成了自我，實現了藝術家普遍的願望，發揮性別的特質，得到內心的滿足。舒曼形容「音樂注入體內」，讓他好想「宣洩出來」，他希望隨著內心的聲音唱歌。有一股力量驅使著他不斷地作曲、培養靈感，嘗試「新的音樂類型」，因此他一方面壓抑歡樂的情緒，不讓自己陷入狂喜，進而變成瘋狂；一方面則善用源源不斷的精力。他想到一個解決之道，那便是離開鋼琴，為其他樂器作曲；更明確地說，他的心中已有三首室內樂的腹案。

　　舒曼不願受限於鋼琴曲，而想多方發展的點子來自孟德爾頌。孟德爾頌不久前才剛完成美妙動聽的《弦樂四重奏》（作品四十四）。抱著能夠和孟德爾頌不分軒輊，甚至凌駕其有成就輝煌的「菲利克斯・孟瑞提斯」的雄心壯志，令舒曼精神為之一振。舒曼很重視孟德爾頌的勸告，他或許希望藉著接近大衛同盟的相關人物來控制他對克拉拉的熱情。

　　但克拉拉卻不這麼想，克拉拉希望舒曼多花一點時間來修改、縮短為她而作的曲子。她溫柔地勸戒他：

　　　　你想寫四重奏嗎？先問你一個問題。不要笑我：你對樂器了解夠多嗎？我很高興你有此想法，但你必須先弄清楚。如果人們不幸誤解你，我會為你心痛。

　　舒曼將克拉拉的話看作是斥責，刺痛了他的自尊心。但他如往常一樣，隱藏心中的怒氣：「妳信中的含意是指我應該嘗試弦樂四重奏──但當妳說『你必須先弄清楚』時，妳聽起來好像德勒斯登的老女傭。」

风格迥异的创作

不可思议的是，舒曼竟想要变成另一个贝多芬。他订下四年计划，著手创作弦乐四重奏，而且陆续为克拉拉写钢琴曲（他或许感激德勒斯登老女佣的深思熟虑）。可是在他的创作中明显流露出内心的挣扎。

他的两首作品《儿时情景》（*Scenes from Childhood* 作品十五）和《克莱斯勒偶记》（*Kreisleriana* 作品十六）透露出他在放弃与绝望的危险边缘挣扎。在这时候，拉他一把的是他那惊人的音乐模仿能力，以及无师自通的钢琴曲创作技巧，能将他内心混乱的情绪转为音乐作品，带给别人欢笑。舒曼一开始的听众并不多，只有克拉拉和舒曼身边的朋友。后来才靠著克拉拉天才音乐家的演奏能力，逐渐吸引更多听众。

他高兴地告诉她最新的作品：

> 我穿上有褶边的衣服，写下三十首精巧可爱的曲子，再从中挑选十二首，统称为《儿时情景》……记得以前妳在信上说我「像小孩子一样」，这些作品迴盪著妳的声音。

儿时的片段回忆清楚浮现脑海，当舒曼以音乐的方式描述它们时，心中似乎渴望当父亲的喜悦。每一个「情景」都是简短的童年回忆：《异国与其子民》（*Foreign Lands and People*）、《捉迷藏》（*Playing Catch*）、《梦幻曲》（*Dreaming*）、《恐吓》（*Being Scared*）和其他孩提时代的经验。

《儿时情景》的扉页。

《夢幻曲》是最有名的短曲，旋律中訴說無盡的溫柔纏綿。

另一首《克萊斯勒偶記》恰好相反，曲風極度狂暴激烈。舒曼同時創作此曲與《兒時情景》這兩首風格迥異的幻想曲，顯示他似又經歷一場精神分裂。他對克拉拉描述自己的情形：

> 我醒來後便無法入眠——我對妳的思念越來越深，不斷想著妳的心思意念和對生活的夢想，忽然間我發自內心咆哮：「克拉拉，我在呼喚妳的名字」——然後我聽見一陣響聲，好像來自身邊：「是的，羅伯，我要和你長相廝守」——忽然間我感到大禍臨頭，鬼魅在空地上交插飛翔，我再也不會如此做了，這種呼喚令我疲憊不堪。

從這封信中，我們無法得知他是否產生幻覺，或只是悠閒地自言自語。但他試著讓克拉拉放心，告訴她自己正過著「清醒」、「努力」的生活，憂鬱症只有在「整晚睡不著，坐著」時才會發生。舒曼想讓克拉拉體會到《克萊斯勒偶記》所表達的是舒曼對她的反覆思念：

> 自從寫完上一封信之後，我又完成了一系列的組曲。我統稱它們為《克萊斯勒偶記》，音樂主題環繞在「妳」與「妳的想法」上，我要將此曲獻給妳。只有妳，沒有別人❷——當妳在曲子中發現自己的影子時，必然會心一笑。

但這首狂暴的曲子卻帶來負面的效果。「你有時會讓我受到驚嚇，」克拉拉在彈完《克萊斯勒偶記》後寫給舒曼：「我懷疑這個男人真的會成為我的丈夫嗎？有時候我怕自己無法滿足你的需要，但無論如何，你都會永遠愛我。」克拉拉或許已經感到舒曼在肉體上的強烈需求。當克拉拉不在身旁時，他便努力克制慾火，這可能是讓她害怕的原因之一

（當時她應該還是處女）。他在《克萊斯勒偶記》中告訴她：「幾個樂章表達出我熾熱深刻的愛。」

音樂標題透露出作曲家的意念。舒曼的靈感源自霍夫曼著名的小說人物——《克萊斯勒宮廷樂長》（*Kapellmeister Johannes Kreisler*）。克萊斯勒是性情急躁的音樂家，常刮壞小提琴或敲打鋼琴到體無完膚的地步。他飲酒過量，漫無目地地遊蕩，向陌生人滔滔不絕地說話，在公開場合行為失控。這與克拉拉的個性相去甚遠。

可能是她在信中不經意地透露關於李斯特的奇人異事，引起了舒曼的想像。克拉拉想要介紹兩人互相認識，讓舒曼雀躍不已。克拉拉對李斯特極為崇拜，李斯特是當時的天才音樂家之一，他和帕格尼尼一樣能讓聽眾如癡如醉。

《克萊斯勒偶記》中所呈現交錯的憤怒與神秘感，或許是舒曼對同時而來的衝突，所做的一番整理答覆，他受到的外來刺激包括：克拉拉在維也納的勝利、認識曠世奇才李斯特、遭受維克的藐視、弗羅倫斯坦與奧澤比烏斯兩人熱鬧的嬉戲。

令人心碎的維也納

當克拉拉在1838年回到萊比錫後，舒曼又再度陷入昔日的困境中。他們有一次祕密約會，舒曼在日記中寫著：「最幸福的一天。」[3]但他們平時是無法相見的。

雖然舒曼一心想和維克重修舊好，卻恨透了他不擇手段禁止他與克拉拉見面。他的信必須由魯特醫生暗中傳送，告訴克拉拉他得的是「相思病」，並「警告」她要「在日後好好保護他」。這讓克拉拉深感為難。

舒曼這麼脆弱,她要如何說服父親舒曼的精神衰弱不是真的?連她自己都開始得了憂鬱症。

分離的日子越來越難捱。舒曼決定接受克拉拉的建議,搬到維也納居住。他逼克拉拉許下承諾。他問她可不可以在兩年後,即1840年的復活節結婚?克拉拉的遲疑令舒曼勃然大怒。她委婉地表示她會跟他去維也納,但她反對婚事。她說:「和父親分開對我是件難事,我必須力爭到底……父親有可能排斥我。噢,天哪!如果這是真的,後果將不堪設想!」但事情發展並沒有那麼糟。維克想利用克拉拉在奧地利奠定勝利的基礎,然後再帶她去法國,因此舒曼必須獨自前往維也納。

孤單的維也納之旅,帶給舒曼極大的焦慮。自1833年精神崩潰後,舒曼就害怕獨自旅遊,尤其害怕住一樓以上的房間。在這過渡期有一位重要人物進入舒曼的生命中:約瑟夫·費雪漢夫(Joseph Fischhaf)。他是一名醫生,也是顯赫的音樂家(任教於維也納音樂學校)。他們自年初開始通信。費雪漢夫寄他的「日記手稿」給舒曼,好讓他刊登在《新音樂雜誌》中。舒曼先前曾請費雪漢夫幫助他將《新音樂雜誌》推廣到維也納。在克拉拉的提議下,舒曼成為費雪漢夫醫生的室友。

旅途中一路風平浪靜,舒曼先在麥克森(Maxen)做短暫停留,拜訪梅傑·澤雷夫婦,好減輕內心的焦慮不安。他在信中告訴茨維考的家人:「這裡的每一件事如此豐富喜悅;每一個人都隨心所欲。」1838年10月3日他抵達維也納,馬上被這個城市的美麗景致、高雅的公園,和雄偉的建築物給迷住。但只在「新家」居住四天後,他便寫信向克拉拉訴苦:「有一種失落感,好像被放逐之人。」他發覺在偌大的維也納中,任何事都要花上大半天才能完成……

舒曼在維也納人的眼中「過於沉默」，很難打進上流社會，這深深影響其事業的發展。後來他搬離了費雪漢夫的公寓，自己住在一間單人套房。情緒低落之餘，他參觀了舒伯特和貝多芬位於威靈的墓園，想著自己有一天能夠和這兩位偉大的作曲家埋葬在一起。他在貝多芬的墳上發現了一支鋼筆，便將鋼筆帶回家，只有於「重要節日」例如為刊物撰寫重大文章，或創作交響曲時才拿出來使用。

　　在維也納的時候，舒曼常去聽歌劇、芭蕾舞，參加無數個音樂會，光是海頓的《四季》就聽了不下三遍。這些經驗豐富了他的音樂生命，但由於他忙於為雜誌撰稿，因此在音樂方面的進展有限。雖然克拉拉特地為舒曼寫信給奧地利新聞審查局長山尼斯基（Sedlnitzky），向他借錢周轉，但效果不大。

　　依奧地利法律規定只有本國人民才有資格在維也納發行刊物，但舒曼並不願意放棄德國國籍。他的朋友托比斯‧漢斯林格（Tobias Haslinger）自願幫他發行刊物，但最後未能達成共識。舒曼希望奧國法律能為他破例，因為這是一份屬於音樂性，而非政治性的刊物。

　　在等待答覆時，舒曼的心情愈來愈煩躁，心想如果克拉拉願意隨他一同前來維也納，事情或許就會順利得多。他不斷引誘她從父親身邊離開：「妳終究必須離開我們其中之一。」他在10月24日寫信給她，甚至給她一千基爾德（相當於六百塔勒）以供花費，不料只惹來克拉拉一頓斥責：「我不會讓你亂花錢。一但開了先例就會後患無窮，你一直會想出新的藉口。」

　　最後的導火線是，克拉拉建議將婚禮延後到1840年春季之後，好讓克拉拉多賺點錢，舒曼勃然大怒：

我沒想到妳連我最後的指望都徹底粉碎……妳摧毀我在工作
與思想上的士氣、削弱我的鬥志，我恨不得馬上離開此地……我
們兩人聯合起來賺的錢不算少……我們有足夠的智慧與體力，來
賺取我們所需數目的二、三倍之多，但妳仍然不顧一切想要成為
百萬富翁。基於這點理由，我準備放棄對妳的愛。

　　克拉拉讀完信後心亂如麻，魯特醫生試著從中調停，向克拉拉解釋
舒曼只不過是誇大其詞，但克拉拉仍傷心欲絕，不斷地訴說她有心臟的
毛病，頭痛欲裂。在冬天的腳步逼近時，舒曼寫給家人：「我時常心情
沮喪，我想將自己一槍斃命。」

　　舒曼送給克拉拉的聖誕節禮物，是一首叫做《願望》（*A wish*）❹的
曲子，他也寫了一首傷感的長詩：「新娘斷然拒絕一個正值二十幾歲的
男士當她的新郎。」舒曼在維也納沒有和任何女性發生戀情。克拉拉感
嘆地說：「恐怕到了最後關頭，維也納的女人也會變成我的情敵。」這
句話用來形容克拉拉的慌張不安，比用來形容舒曼的行為要貼切得多。

　　舒曼與男性之間的友情也不甚理想。他所喜歡的男士不是住得太遠
（如鋼琴家塔貝格Thalberg），就是年紀太大（如莫札特的孫子沃夫岡‧莫
札特Wolfgang Mozart），而無法陪伴在他身邊。在維也納舒曼也結識了精
神失常之前的憂鬱詩人尼可羅斯‧里瑙（Nikolaus Lenau）。他們互相交
換心得，舒曼後來將里瑙的部分詩選譜成樂曲。

　　在所有舒曼認識的人之中，最重要的莫過於費迪南‧舒伯特
（Ferdinand Schubert）。他是知名音樂家法蘭茲‧舒伯特（Franz Schubert）
的兄長，本身也是作曲家兼教師。舒曼好幾次到他破舊的公寓參觀，在
那裡發掘出舒伯特不知名的作品，包括歌劇、彌撒曲、偉大的《C大調交

響曲》（*C major Symphony*）。舒曼將手稿寄給在萊比錫的孟德爾頌，讓他在1839年3月21日首度指揮這首交響曲。舒曼在刊物上稱頌此交響曲的「長度絕妙」，好比「尙‧保羅長達四卷的小說」，無疑刺激了舒曼想再跨足交響樂領域的雄心。

　　一個月之後，舒曼遭受維也納的無情拒絕。維也納新聞審查局代表梅特涅政府，正式回絕了舒曼在維也納發行刊物的申請。他只剩下一個選擇，那便是將《新音樂雜誌》賣給有正當經營權的商人。但是舒曼害怕失去執掌大權，因此他放棄永久在維也納居住的想法。他只唯一能做的，那便是完成手中已經開始創作的樂曲，發表作品，然後想辦法回家。

🎵 在維也納的作品

　　雖然舒曼在維也納的任務失敗，但卻在那裡創造出大量的佳作。他在音樂中反應出克拉拉所帶來的影響，以及他如何戰勝離愁的力量。「自從收到妳的來信後我便積極作曲。」他在1838年12月寫信給她：「我無法停止對音樂的熱愛。」另一股刺激舒曼的力量，來自一本舒曼正在研讀的理論書籍《音樂創作美學》（*Ideas about the Aesthetics of Musical Composition*），作者是克里斯丁‧舒巴特（Christian Schubart）。這本書闡述情緒與音符之間的關聯性。舉例來說，C大調代表「天眞無邪，孩童的語言」；降B大調代表「幸福的愛情、怡然自得、希望、美好世界的遠景」；降B小調代表「恐懼、強烈的懷疑、最灰暗的憂慮」。舒曼在這本書中獲益良多。

　　舒曼來自維也納的信中，表示他的作曲風格愈來愈「輕快、具女性溫柔，早期我絞盡腦汁，現在我難得刪掉一個音符，作曲宛如行雲流

水。」這種輕快流暢之感，在《阿拉貝斯克》（*Arabeske in C major* 作品十八）中格外明顯。另一首具女性風格的曲子是《花之曲》（*Flower Pieces* 作品十九），這是一組生動的「小型曲」。

　　舒曼在維也納創作的音樂並非都如此甜美怡人，他也希望創作出莊嚴神聖大格局類型的曲子，差一點完成了《D小調鋼琴及弦樂演奏曲》（*Concertpiece in D minor for Piano and Orchestra*），但這首曲子並未發表。它介於交響樂、協奏曲、大奏鳴曲之間。為了不破壞自然流露的情感，他拒絕重新編曲，因此他在維也納的創作中反應出情緒的高低起伏。他也明白這種狀況：「整個星期我彈琴、作曲、寫作、歡笑、哭泣，全部同時發生。」他在1839年3月11日致函克拉拉時表示：「妳從作品二十中可以體會這種美妙的意境，它便是輕快詼諧的《幽默曲》（*The great Humoreske*）。」

　　《幽默曲》（作品二十）類似《兒時情景》，以對祖國的思慕之情揭幕，然後轉入不斷重覆的曲調。在名為《匆匆》（*Hastily*）的段落中，舒曼在第三行寫下「內心的聲音」，這是來自西勒的建議。但這個聲音只停留在想像中，如同幻覺一般，並未被彈奏出來。這個聲音是克拉拉演奏她的作品《G小調浪漫曲》（*Romance in G minor*）的聲音。柯勒指出，舒曼與克拉拉心靈契合到一種境界，有時他甚至忘記究竟是他或克拉拉先想出某個音樂主題。

　　1839年6月22日，他計畫以「兩人的名義發表大量的作品，讓後代子孫看到我們的心靈契合，分不出那部份是妳的，那部份是我的，我快要飄飄欲仙！」他在7月2日收到克拉拉的《G小調浪漫曲》，為此他寫道：

　　　　妳的浪漫曲再度確認我們終將成為夫婦。妳的每一寸心思皆

來自我的靈魂深處。我要為我們所有的音樂向妳致上謝意……妳什麼時候寫下《G小調浪漫曲》的？在3月份時我也有類似的想法；妳可在《幽默曲》中看出端倪。我們兩人共同擁有一首曲子，真是意義非凡。

1839年雖然兩人分隔兩地，舒曼卻覺得和克拉拉心有靈犀，有強烈危機意識的克拉拉力勸舒曼離開維也納。

離開那裡，回到我們的家鄉萊比錫，我相信我們在這裡會比較快樂……你寫了這麼多作品，包括交響曲（未完成的《D小調鋼琴及弦樂演奏曲》）？真讓我欣慰！噢！羅伯，你的音樂美妙動人……你一定不會介意我叫你尚‧保羅或貝多芬第二吧？……。不管我身在何處，英國、法國、美國，甚至在遙遠的西伯利亞，我永遠都是你忠實的新娘，從心底愛著你。

克拉拉的恭維中帶著她的願望，她希望舒曼能為她再寫幾首鋼琴曲，好讓她在巴黎演奏：

聽著，羅伯，你是否能再為我寫幾首精彩、易懂、完整、一氣呵成、長短適中的曲子，不一定要有特定的主題，對象為一般大眾。我好希望在眾人面前演奏你的曲子。我知道這種要求辱沒了你的才華，但偶爾為之不失為上上之策。

舒曼在《維也納狂歡節》（*Faschingsschwank aus Wien* 作品二十六）中一部份聽從克拉拉的建議……曲子開頭是四分之三拍的快板樂章（Allegro），靈巧地融入一句話玩笑話La Marseillaise——以此音樂歡迎克拉拉到巴黎。舒曼也藉此狠狠侮辱了存心刁難他的奧地利新聞審查局，因為照梅特涅政府的規定，法國國歌在奧地利被禁止演奏。第二樂章《浪漫

曲》（*Romanze*）以G小調開頭，舒曼特意與克拉拉所寫的《G小調浪漫曲》如出一轍。第三樂章《小詼諧曲》（*Scherzino*）的旋律非常迷人——溫柔悅耳的口哨聲——表現出舒曼力圖實現克拉拉的夢想。但第四樂章的《間奏曲》（*Intermezzo*）卻異常憂鬱激動（降E小調，舒伯特最傷感的調子）。最後一個樂章是舒曼回到萊比錫之後所寫出的，以極長的奏鳴曲型式出現，串連兩個有關聯性的主題，旋律發展極為複雜。

舒曼在離開那令他心碎的維也納前，又創作出另一首作品《夜曲集》（*Nightpieces* 作品二十三）。第一樂章是單調的葬禮進行曲，音域局限在低音部，並數度以雙手同時彈奏低音。第二樂章騷動不安，適時穿插著維也納輕快的旋律。第三樂章截然不同，嘗試捕捉在《維也納狂歡節》中歡樂的氣氛。最後一個樂章又恢復悲傷的曲調，整首曲子在哀悽的氣氛中結束。

舒曼在寫《夜曲集》時正面臨極大的壓力，當時他尚未決定何時離開維也納，卻在1839年3月30日收到一封令他立刻返鄉的信。他的哥哥愛德華病入膏肓，舒曼頓時對前途喪失信心。「愛德華的死，會使得家庭事業（出版社）損失慘重。」他寫給克拉拉：「如果我變得窮困潦倒，只會帶給妳悲傷。當我叫妳離開我，妳會聽從我嗎？」他說他有預感哥哥將不久於人世，所以他將新的作品命名為《亡靈幻想曲》（*Corpse Fantasy*）。❺舒曼不只在寫《亡靈幻想曲》時熱淚盈眶，也經常不自主地「心情沉重，好像有人在旁邊低聲哭泣」，或許是因為心情沉痛而產生聽覺錯亂。

儘管舒曼對家人過世先有預感，但他卻一直到1839年4月5日才離開維也納，愛德華已於6日清晨去世。由於舒曼回來得太遲了，沒有見到哥

哥最後一面。舒曼害怕看到哥哥的遺體，所以他拖到4月10日才抵達茨維考，錯過了哥哥的葬禮，在隔天匆匆離去。他致函克拉拉，說他在哥哥離世時，曾聽到長號演奏聖詠，這可能也是他的幻覺。

在舒曼內心的聲音可以幫助他譜出旋律。他的幻覺有一段很有趣的歷史背景：早期他在維也納認識一位長號喇叭手法蘭茲‧葛拉高（Franz Gloggl），他的父親認識貝多芬。葛拉高在一封信中提到貝多芬為1812年在林茲所舉辦的葬禮，寫出幾首由長號演奏的哀悼曲，這些曲子統稱為《安魂曲》（Equales），而在1827年貝多芬的葬禮中演奏。

在回德國的行囊中，舒曼背包裡裝的不只他在貝多芬墳上發現的鋼筆，以及從貝多芬等維也納音樂大師身上吸取的知識，也學會各種聲音所表徵的意義。長號的悲嘆調微妙微肖地表達出他沮喪的心情、對兄長葬禮的幻想，也預言了他終將面對死神的降臨。

【原註】

❶ 幾個月前，舒曼曾請他在維也納的朋友運來一部「加快手指速度」的新機器。

❷ 後來當這首曲子在那一年發表時，舒曼將它獻給蕭邦。

❸ 他又重新開始在「家庭日誌」上記錄每天的日常活動。

❹ 這首曲子一直到1852年才被人發表，並與其他一些不常演奏的曲子共同收錄在鋼琴曲《彩葉集》（作品九十九）中。

❺ 克拉拉勸他不要用這個曲名，「聽眾不會了解你的意思，他們會感到困惑，我認為取大眾化的《夜曲》較為恰當。」克拉拉的現實考量很有用，因為舒曼的《夜曲》（作品二十三）聽起來完全是葬曲的風格，所以她的目的是要混淆聽眾，即使原來的曲名較為貼切。

10 婚期延後 1839-1840

早上起床的時候，我問我的甜心今天會不會來，在傍晚很
傷心地發現，佳人依然在遠方，半夜我痛苦地躺在床上，
半睡半醒。

　　1839年4月9日克拉拉來信告知舒曼，說她的父親和她在巴黎的閨中密友艾蜜莉·利斯特（Emilie List）「祕密」通信。維克威脅她將不認女兒，併吞她從演奏會上所賺的錢，並如克拉拉所形容：「除非我放棄你，否則父親不惜花上三到五年的時間打官司。」

　　事情的演變讓克拉拉大為震驚，她急忙去找法國律師阿道夫·潘拉德（Adolph Delapalm），簽下舒曼事先準備好的訴願書。舒曼將此文件交給他在萊比錫的律師威爾漢·艾內特先生（Wilhelm Einert），附帶尋求庭外和解的可能。如果協調失敗，他計畫向薩克森高等法院上訴，控告維克，以爭取娶克拉拉為妻的法律同意權。

對簿公堂

　　當開庭日期一步步逼近，要克拉拉表達內心真正想法的時候，她卻開始舉棋不定，心煩意亂。她自稱「生命中最偉大的時刻」，是將她的法

律權利交給舒曼之時，不過她害怕與父親對簿公堂。因為維克是她音樂老師的身份，讓整件事變得更為複雜。「你知道我渴望什麼嗎？我渴望上父親的課。」她在1839年6月27日在信上告訴舒曼：

> 我失去了良師的指正……我甚至聽不見彈錯的音符。我有好多要感激父親的事，但我還來不及言謝……噢！我好希望他再罵我一次。

在這關鍵時刻，克拉拉的搖擺態度令舒曼感到生氣，他們之間來往的信件盡是憤怒的言詞。有一次克拉拉甚至要求舒曼將婚期延至「半年或一年後」。

> 父親希望在夏天來巴黎，和我共赴比利時、荷蘭、英國等地。我必須承認父親在我身邊時比我單獨一人時表現得好……在父親的陪伴下，我處處都受人尊敬。

但是舒曼仍不顧一切叫律師準備就緒。艾內特試圖在1839年7月2日與維克私下和解，但終究無法達成共識，這代表他們即將對簿公堂。在悲觀的心情下，舒曼寄給克拉拉以下的字句：

> 現在所有的希望均破滅了……事情發展對我影響至深，如果妳昨天與我同在，克拉拉，我會準備好與妳雙雙殉情。

到了7月16日，舒曼終於控告了維克，法官迅速下令他與克拉拉、維克到副執事魯道夫·費雪（Archdeacon Rudolf Fischer）面前，先嘗試庭外和解。這代表克拉拉將被迫取消原定的國外演奏會，立即返回萊比錫。

舒曼的朋友魯特醫生建議這對戀人既然快一年沒有見面，不妨在上法庭對抗維克前先單獨相處。他們於8月18日在艾登堡的旅館見面，再前

往斯尼堡與茨維考拜訪舒曼的親戚，最後於月底分別前往萊比錫。

　　克拉拉在日記上形容：「快樂地相處三天。」但憂傷地發現舒曼在家中「已經找不到任何摯愛的家人」。克拉拉希望「彌補舒曼的損失，陪他共度一生」，但她也懷疑自己是否「有力量駕馭他」。

　　從法律的層面來看，他們兩人能夠結合的機會渺茫。克拉拉的父親堅稱他因為公務繁忙而無法出庭，因此抵制與副執事魯道夫的會面。他表明了無論在任何情況下，都不可能答應兩人的婚事。這讓整件事情陷入僵局。克拉拉無法留在萊比錫與父親同住，於是她搬到柏林去投靠母親。克拉拉的母親最近才見過舒曼，對他印象極佳。果然，巴吉爾太太反對前夫維克的意見，並鼓勵克拉拉嫁給舒曼。

　　當克拉拉不在的這段日子中，維克希望與萊比錫的法官達成協議。他同意克拉拉結婚的條件是，她必須將七年來的演奏會所得交給她同父異母的弟弟，維克也要求克拉拉出一千塔勒買回自己的鋼琴與放在維克家的私人物品。而且他要求舒曼從財產中拿出八千塔勒作為保證金。如果兩人婚姻失敗──維克深信這一定會發生──這筆錢所產生的利息必須全數交給女兒。

　　無庸置疑的是，這些經濟上的嚴苛條件令人難以接受。「天底下有那一個丈夫會答應這種要求？」克拉拉在日記上寫著：「丈夫有義務看管妻子的錢，不能反其道而行。」在未能如願擊潰這對戀人後，維克親手寫了一封很長的請願書給副執事魯道夫，要求他召開和解庭，時間預定在10月2日，但維克卻未出席會議，於是他們另擇12月18日舉行最後一場聽訟會。

　　12月14日，維克寫一篇冗贅的上訴信。在沒有法律顧問的協助下，

他的策略是在每一場聽訟會前，提出冗長的訴訟狀，本人卻不現身，好拖延法律程序。

這次，他對庭上提出了兩個疑慮：舒曼與克拉拉是否準備好足夠的金錢結婚？他們的心智是否成熟到足以建立美滿婚姻的程度？維克說他十年來對舒曼觀察入微，這個男孩子散盡家財，無法養活自己，他所從事的《新音樂雜誌》編輯工作成績一蹋糊塗。他「懶散、不可靠、狂妄自大」，而且他只是「平庸的作曲家。寫出模糊不清、無法演奏的音樂。」

維克也在訟狀中攻擊克拉拉。說她沒有受過家庭主婦的訓練，她太過相信舒曼所能提供的支援，如果這個男人陪她巡迴演出，她的藝術生涯就將從此斷送。這個男人「無能、幼稚、無男子氣魄、缺乏社交能力、辭不達意、寫字不清」，會「在每件事上阻礙她的發展」。克拉拉不適合以教鋼琴維生，但舒曼會迫使她走向這條無奈的道路。

最後維克還一口斷定舒曼「一隻手指癱瘓，他的愚蠢、叛逆、荒謬的反抗讓他的手指變得毫無用處」，他又沉溺於酒中，「自少年起便染上酗酒的不良嗜好，幾乎夜夜⋯⋯在酒吧打混⋯⋯不是獨自一人就是只有一位同伴」。他的個性「難以捉摸⋯⋯喜歡做白日夢」。他並不是真的愛克拉拉，而只是想剝削她，正如他過去對待前未婚妻艾妮斯汀一樣。克拉拉的想法「真是不可思議——我不想用癡人說夢這種字眼——她竟然天真地相信自己，有能力可以改變這個男人的天性。」

維克對舒曼所做的觀察極具威脅性，但不足以構成法律罪證。在克拉拉離開萊比錫的這段日子裡，他偷偷打開克拉拉上鎖的信箱，讀她的私人信件，並複製信上內容。為了阻止這場婚事，他將克拉拉與舒曼之

1840年，克拉拉21歲的畫像。該年她與舒曼結婚。

間的對話，散播給許多在德國各地的音樂會經紀人、音樂家、樂評人，以中傷這對情侶。

克拉拉的表現卻是模擬兩可。儘管父親偷取她的私人信件，做了這麼多傷害他們的事情，但當她父親向舒曼提出控訴時，她仍向父親致上「最沉痛的同情之意」。克拉拉在日記上清楚地描寫她體諒父親之心：

> 他（維克）的情緒極度失控，在場的法官必須禁止他發言，每次都刺痛了我的心靈。我快要承受不住，這種羞辱竟然發生在他身上。他用忿怒的眼神望著我，但只說了一次不利於我的話。我好想懇求他……但又怕他會拒人於千里之外，我如坐針氈，動彈不得。

克拉拉對父親的憐憫顯然感動了法官，他最後裁定，如果舒曼露出半點財務上的危機或酗酒行為，法庭將不准許克拉拉下嫁於他。法官給維克的期限是到1840年1月4日以便蒐證，於是維克決定聘請律師協助。在這段時期內，舒曼向法庭呈上由萊比錫警局及市議會開立的良民證，顯示他沒有任何政治犯罪的嫌疑。

當法官二度開庭時，除了酗酒一項之外，所有不利於舒曼的指控，均被視為無效。維克又等到最後一刻（1840年1月28日）才呈上另一封冗長的信，強烈指出舒曼不適合結婚的原因，應檢視他的財務狀況。維克並複製散佈控訴詞到每一個克拉拉預定在這年前往演奏的城市。

舒曼受此打擊後，幾乎失去奮戰的勇氣。「有沒有方法可以救我們

脫離窘境？」舒曼問克拉拉：「如果妳要回到父親身旁，我一定不會加以阻止。」

　　但法律程序一旦展開便難以懸崖勒馬。證人被一一召喚出庭：孟德爾頌、費迪南，和其他支持舒曼的友人；兩位克拉拉過去的追求者：卡爾・班克與路易・雷克曼則站在維克那一邊。舒曼在2月14日出庭，強烈反駁維克對他的不利指責。他勇敢辯稱他有能力可以達到維克為克拉拉訂出的標準——一年至少賺一千五百塔勒來自股票股利——他列出價值一萬二千六百八十八塔勒的資產——其他收入來自刊物以及作曲所得。事實上，他列出的數字均被高估，他在計算時還加上了克拉拉的四千塔勒積蓄。他說出版品一年的收入高達一千塔勒也是誇大之詞。

　　舒曼沒有在反駁證詞中提到他對克拉拉母女慷慨解囊的行為，為了籌措他在1839年9月去柏林探望她們母女的旅費，舒曼賣掉了部份政府債券。那年聖誕節他為克拉拉母女買了一些價格昂貴的衣服，並給克拉拉的弟弟阿爾文五塔勒。舒曼或許擔心他的行為會被人用來指責自己理財不當，造成反效果。

　　對於維克指控他酗酒，舒曼告訴法庭，他要對維克的惡意毀謗保留法律追訴權❶，但他的證詞卻又自相矛盾。他曾親口說維克是他飲酒同伴之一，他也引用當年他和維克還是朋友時所寫的一封信，在信中維克誇獎舒曼的個性，並邀請他成為女兒西莉亞的教父（幾周後舒曼又呈上一封來自弗萊肯男爵的信，指出：「老維克還是那麼冥頑不靈嗎？他為什麼對你如此不滿？在1834年之前他對你提攜有加，我可以說他是為了你的緣故，而將女兒扶養成人。」）

舒曼終於使出最後的法寶。他將畢業證書，以及耶拿大學（Jena University）在1940年2月底頒發的榮譽博士學位呈送法官過目。自從克拉拉在維也納受封皇家榮膺後，舒曼便積極爭取榮譽博士學位。首先他請嫂嫂泰莉莎為他向萊比錫大學說情，強調：「我要的只是頭銜而已。」後來他受到耶拿大學的肯定，獲頒榮譽學位❷。從那一刻時起，每當他與克拉拉同行旅遊時，他一律以舒曼博士的名稱登記，而克拉拉則自稱「皇室」鋼琴演奏家。

經過幾個月漫長的等待後，法官終於做出裁決。而舒曼的心情從一開始的樂觀，深信他終將贏得勝利，轉為全然絕望，認為他將會永遠失去克拉拉。在這段等待的過程中，他又再度凝聚高超的創造力，向下一個目標邁進，那便是歌曲創作。

🎵 創作歌曲的一年

舒曼的「歌曲之年」從1840年春天開始，當時他正在等待官司的結果。對一個十年來埋首鋼琴曲創作的人來說，這是一項重大的突破。舒曼計畫寫出大格局的歌曲。他的音樂逐漸轉入成熟階段，他初步結合鋼琴與聲樂，為將來的交響樂、室內樂、聖樂、歌劇奠下基礎。

舒曼的歌曲創作，見證他非常有能力整合各種觀念，巧妙地融合自父親身上承襲的文學技巧，以及自母親身上學到的歌唱情感。當1839年尚在進行法律程序時，舒曼和克拉拉開始收集他們最喜愛詩人的詩，希望在未來的日子裡加入作品中。這是舒曼從事歌曲創作的前兆，他曾在十年前牛刀小試，但卻以放棄收場。

當舒曼接近三十而立的年齡時，他的生理因素提高他創作的能力。❸

雖然他的愛情在此之前並不成熟，時常沉浸在白日夢中，偶爾與女人出軌，或和男人展開一段不甚快活的羅曼史。但現在，他的行爲模式出現了變化，舒曼試著將自己的抱負與價值觀，和克拉拉的想法緊密結合在一起。

他幻想在婚姻生活中享受性愛的喜悅、幸福的家庭和藝術生涯，因而激盪出一系列優美的歌曲。克拉拉似乎看透他在歌曲中的聯想，因此懷疑有其他競爭者加入。「當你寫作歌曲時，」她以戲謔的口吻問：「身邊沒有美麗的夜鶯女郎挑逗你嗎？」舒曼害羞地回答：「當我寫這些歌曲時，我的心中只有妳，妳，充滿浪漫氣息的女孩，讓妳的目光緊隨著我。我常想，要不是有妳這樣的新娘，我永遠無法寫出這些音樂。」

除了性愛的本能反應外，流行趨勢也改變了舒曼創作的方向。歌曲的商業價值、受歡迎程度均高於奏鳴曲與交響曲，而且歌曲也較容易發行、銷售。長期愛作白日夢的舒曼一直認爲「歌曲創作的層次低於器樂演奏，從未視它爲偉大的藝術作品。」但他現在面對維克指責他缺乏經濟能力，加上他所計算出的財產不足以維持未來的生活，舒曼不得不修正他的偏見。

孟德爾頌的影響也是一大因素，他總是盡一切努力幫助舒曼與克拉拉。1840年1月，舒曼著手創作一首小奏鳴曲，但不久後便決定放棄。孟德爾頌鼓勵舒曼不妨試試聲樂。舒曼的第一首聲樂作品《愚人的終曲》（*Schlusslied des Narren* 作品一二七之五）在1840年2月1日完成（愚人指莎士比亞戲劇《第十二夜》中的菲斯特）[①]。主角高唱著：「我們的遊戲已經結束。」在此順道一提，孟德爾頌最偉大的作品之一，是他爲莎士比亞戲劇《仲夏夜之夢》所作的配樂。

舒曼的歌曲中，完美地表達了舒曼的浪漫氣息與情緒起伏，許多歌曲深刻描寫作曲者的憂鬱感傷，傳達出其保守的心態與悲哀的心情，孤獨的主題貫穿整首曲子。這是由於舒曼常回想起過去不愉快的事件，並擔心將來可能會發生的不幸。歌曲中常包含「未完成的故事」，他所傳達出的模糊意念和清楚訊息一樣多。

「歌曲」是舒曼自手疾後全力投入的領域——從華麗的鋼琴作品中掙脫出來。他找到了行動上的自由，如他在信中對克拉拉所說：

> 我無法告訴妳創作歌曲有多麼容易，它令我多麼開心。我可以在坐下或走路的時候寫歌，而不必坐在鋼琴前。這是一種截然不同的音樂形式，不必依賴手指動作——作曲快速且旋律悠揚。

當行走的時候，他讓歌詞的節奏自由引發作曲的靈感。如果效果不彰，他也可以將歌詞填入已經想好的曲調中。舒曼沉默寡言的個性或許是他親自填詞的一大阻力，另一種可能是他的雄心，驅使他將音樂與知名詩人的詩互相結合。

一開始他有意使用德國最神祕、最具諷刺性的詩人——海涅的詩作爲歌詞。第一套被舒曼譜成歌曲的詩是《聯篇歌曲》（*Liederkreis* 作品二十四），描述舒曼的性焦慮，以及與克拉拉的離別情緒。

> 早上起床的時候，我問我的甜心今天會不會來，在傍晚很傷心地發現，佳人依然在遠方，半夜我痛苦地躺在床上，半睡半醒。

舒曼用海涅的歌詞，唱出惡夢纏繞的折磨：

> 瘋狂的意念在我靈魂深處翻騰，我的心脆弱傷痛。」

「鮮血自眼中湧出，流遍全身，沸騰的熱血紀念我的痛苦與磨難。

海涅的另一首詩名為《可憐的彼得》（Der arme Peter 作品五十三之三），以奇異的方式預言舒曼將在杜塞爾道夫一步步投入死神的懷抱。

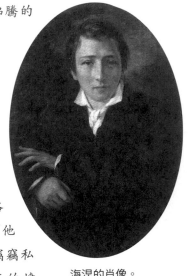

海涅的肖像。

可憐的彼得蹣跚而行，他的步伐緩慢，臉色如僵屍般蒼白，神情害羞。路上的行人看見他，但少有人敢止步。「他一定是從墳墓裡跳出來的。」女孩子竊竊私語。小姐們，不是的。他正步入地底的墳墓。他失去了寶貝，這就是為什麼墳墓是最適合他的長眠之所。

《新娘花》（Myrthen 作品二十五）收集二十六首歌曲。歌集中每首歌皆標上英文字母，用來代表某些人物。這些選自海涅、歌德、羅伯·伯恩斯（Robert Burns）等大文豪的詩，是舒曼送給克拉拉的生日禮物。其中，第三首歌曲《核桃樹》（The Nut Tree）源自莫森（Mosen）的詩，以字母C代表克拉拉，「少女幽幽地訴說白天和黑夜都太長，她想著新郎，等待明天的到來」，而第五首歌曲源自歌德的詩，以字母E代表奧澤比烏斯，道盡一位男子的情懷。

一個人孤伶伶地坐著，我要如何才能讓自己舒服一點？一個人獨自飲酒，不受人約束，這樣更能讓我獨立思考。

《新娘花》中的許多歌曲皆與婚姻有關——花朵、妻子、母親、寡婦

等等（第二十二首歌曲根據伯恩斯的詩改編而成），歌詞大聲表白：

> 我不要與任何人分享我心愛的妻子，我不要有第三者介入，也不要成為別人的第三者。

克拉拉對這些歌曲大表讚嘆：「真是出乎我的意料之外！我對他的尊敬，如同我對他的愛，越來越深。羅伯的音樂才情，當今無人能出其右。」當他們和克拉拉母親在柏林渡過快樂時光時，孟德爾頌也在那裡演唱舒曼的新歌，克拉拉擔任鋼琴伴奏。但正當維克準備庭上證詞時，這對戀人又很快嘗到分離的滋味。

經過長時間的努力，舒曼終於創作出卓越的曲子。《聯篇歌曲》（*Liederkreis* 作品三十九）以及《詩人之戀》（*Dichterliebe*）這些大師級的作品也顯示，當舒曼躲開每天生活的試煉磨難，獨自創作時的成果最佳。這也是他在不久後成為人夫、組織家庭時將面臨的難題。

《聯篇歌曲》全部源自約瑟夫·艾興多夫（Joseph von Eichendorff）的詩，讓舒曼體驗到最深層的憂鬱，歌詞與旋律在痛苦的深淵中交織而成：

> 父母早已雙亡，家鄉中沒有人認識我。死神在不久後也要奪去我的性命。

「心上人」的倩影深藏在歌唱者的心中，但他迷失在叢林中，被「女巫羅莉」嚇得魂飛魄散。在優美的月光照射下，他望著「天空親吻大地」的美麗景致（在舒曼的歌中難得出現的戀愛時刻）。一位年老的武士從城堡高處眺望萊茵河，他變成石頭，漠視路過的結婚隊伍。「美麗的新娘正在哭泣」，演唱家哀怨地唱出歌詞，幾乎產生妄想症。他假裝很開心，其實「心靈破碎」。環境中潛藏著可怕的危機，「小心——不要相信你的朋友」。結尾意外地以喜劇收場，奇蹟發生在男主角身上——「她是你

的，她是你的。」 ❹

　　根據音樂理論家魯非斯‧霍馬克（Rufus Hallmark）指出，舒曼希望以《詩人之戀》（作品四十八）創造出詩人與其情人的美好畫面，因此他不用海涅的詩。詩中的女孩被塑造為「柔弱、膚淺、有外在美但無內涵」。如果這句話屬實，可想而知的是舒曼在女孩子面前傾向隱藏敵意，尤其當克拉拉在場時。

　　《詩人之戀》其中的一首歌《在我夢中哭泣》，反應出舒曼年輕時的心境，或被人遺棄的幻覺。我們只能臆測，每當他憶及母親將自己交給魯斯太太時，舒曼便不自覺地由失去母親的那一刻，聯想到他可能會失去克拉拉的那一剎那。

　　　我在夢中哭泣，我夢見妳躺在自己的墳墓中。我夢到妳拋棄了我，又夢到妳仍然好好待我。當我醒來時，眼淚漱漱地滑落在雙頰上

　　在海涅詩集的啟發下，舒曼捕捉到面對死亡的那種悲傷氣氛。象徵意義出現在他的潛意識中：

　　　古老憤怒之歌，惡夢窮追不捨，讓我們把它們埋在大棺材內。這個棺材比海德堡的啤酒桶大，比梅茲的橋還長，要靠十二名大漢才能將它沉入海中。你知不知道為何這口棺材又大又重？它裝著我的愛情與痛苦。

　　《詩人之戀》的結尾由鋼琴手獨奏，歌曲已經停止，這種效果與眾不同。作曲者似乎在訴說他對鋼琴的愛，鋼琴讓生命變得多采多姿。聽眾也可以感受到他對孤獨生活的懷念，或許他早已預知有一天對克拉拉的愛必須終止，她終將獨自面對人生的道路。

🎵 等待判決時的創作

舒曼的歌曲創作因李斯特造訪德國而中斷。當李斯特於1840年3月在德勒斯登演奏時,舒曼趕緊搭火車去欣賞他的演出。

李斯特是一位偉大的演奏家,他所到之處皆引起轟動。他除了具有群眾魅力外,更對其他的音樂家伸出溫暖的雙手,尤其是他所敬愛,並極力宣揚其作品的作曲家。他很欣賞舒曼的作品,在1840年見到舒曼時便寫信稱讚他。他在信中寫著:「一星期總有兩到三個晚上我彈奏你的作品《兒時情景》給我的女兒聽。此曲令她極為著迷,更深深地吸引我。」

舒曼對李斯特的印象一如預期中的美好。他在《新音樂雜誌》中發表評論:「除了帕格尼尼外,沒有音樂家像李斯特有如此征服觀眾的魅力……蒼白、削瘦、外型迷人。李斯特和拿破崙一樣,外表像一位年輕的將軍。」

此外,舒曼也察覺到李斯特與舒恩克的相似之處:「甚至包括他們的藝術天份在內,當李斯特演奏時,我猶如聽見以前舒恩克彈出那熟悉的音樂」。舒曼與李斯特很快便成為好友。舒曼寫給克拉拉:「我們如同認識二十年的老朋友一樣。」

從舒曼的信中可看出,他努力使李斯特在萊比錫的日子過得自在。但他將整個心思放在李斯特身上,卻令克

李斯特的肖像。

拉拉心浮氣躁。她在等待來自萊比錫的消息時寫著：「我好嫉妒他！」
這種妒意不僅基於個人因素，也出自職場競爭。

　　1840年李斯特正處事業巔峰，觀眾爭相目睹他在音樂會上的風采。
反觀克拉拉，她在德國北部演奏時常發現觀眾無動於衷，知名音樂家亦
毫無反應。或許，維克公開抨擊舒曼造成了克拉拉受到影響，但更嚴重
的問題是，她父親開始提攜另一位女鋼琴家，幫助她發展事業。那人便
是法國鋼琴家——瑪莉‧普萊亞（Marie Pleyel）。

　　當舒曼正與李斯特分享彼此最新的作品時，在萊比錫的克拉拉卻有
一種被孤立的感覺（她也想要作曲，但是害怕自己天份不夠）。她寫給舒
曼說：

　　　噢！我好不快樂，一個人獨坐在這裡，完全無法感染你們那
　　歡樂的氣氛……我長久以來便想和母親一同前往萊比錫，但我怕
　　會打擾到你和李斯特和諧的生活。

　　孟德爾頌想邀請三位鋼琴手共同演奏巴哈的《D小調協奏曲》（*D
minor Concerto*），並與布商大廈管弦樂團搭配演出。他邀請了李斯特，
卻沒有邀請克拉拉，此舉讓克拉拉非常傷心。後來，當她到萊比錫與情
人相聚時，她在日記上抱怨：「我不能和李斯特相處太久。他那鼓噪不
安的情緒、好動的個性，實在太令人耗費力氣。」為了表示對克拉拉的
順從，舒曼對待李斯特開始心存顧慮，並壓抑自己心中的熱情。

　　　我親愛的小克拉拉，李斯特的世界不再是我的世界。妳藉著
　　鋼琴實踐對藝術的理想，我也常坐在鋼琴前面作曲，這是多麼美
　　麗的安慰。我不會為了他的光芒而犧牲這一切——他太愛炫耀，
　　太過份了。

李斯特通常不必練習就可閱譜彈琴——即興演奏，或看起來如此，這是他的特色——在彈完別人片段的作品後，他能夠馬上加入華麗的變奏曲。舒曼在聽他彈完《狂歡節》之後，「深深地被感動——他的神乎其技超過我的想像」。但舒曼也有些失望，他不認同李斯特與克拉拉迥然不同的演奏風格，似乎偏離了音樂本質。他又批評：「李斯特忽略了快速轉換音樂心情，會讓觀眾難以跟上腳步。」❺

當李斯特在4月離去之後，生活恢復原來的步調。克拉拉不再受到競爭者的壓力。她更能享受無憂無慮的生活，舒曼的怡然自得安慰了克拉拉的心靈。

> 他一句話也不用說——我好喜歡他靜默沉思的樣子，我希望
> 偷聽他的每一份思緒。

克拉拉很感激舒曼提供金錢上的援助。當他們在5月別離後，她很快便囊空如洗。她正在考慮是否要到俄羅斯舉辦演奏會或找舒曼幫忙。後來她爲了愛情而返回萊比錫。數年來，克拉拉都沒有回萊比錫替舒曼慶生，今年他們兩人將會相聚。

一個月後，他們的確有好消息值得慶祝：維克開始有條件地讓步。雖然律師努力蒐證一年多，維克仍宣稱他不可能找到任何對舒曼不利的證人。先前的兩名證人頓時消失無蹤（這句話只有一半正確。一位潛在的證人路易・雷克曼在1839年移民美國；但卡爾・班克在離德勒斯登不遠之處。）

維克以微弱的聲音說，既然所有的證人皆爲音樂家，他們不可能發言攻擊一名樂評人。他冷冷地告訴法官，他不值得爲了保護一個命中註定陷入悲慘婚姻的女孩，再付出任何努力，但他堅決反對兩人的婚事，

永遠不同意她與舒曼結爲夫妻，並強烈要求法官做出最後判決。「但願克拉拉永遠不要後悔，她曾如此固執地反抗眞心關懷她的父親，以及父親的循循善誘。」維克語帶怨恨地說。

在判決宣佈之前，舒曼又開始作曲。他完成一部名爲《女人的愛情與生活》（*Frauenliebe und leben* 作品四十二）的歌曲，歌詞描述一名女子傾訴愛人的種種美德與優點。歌詞來自阿德伯特・夏米索（Adelbert von Chamisso）的詩。歌曲的開頭是「見到他，讓我以爲我的眼睛瞎了」，然後是一個女子對情郎的讚嘆：「他，最英俊的男子，溫柔、善良、示愛的唇、明亮的眼睛、堅定的勇氣。」這首歌綻放出舒曼最極致的喜悅。他的下一首歌似乎較爲遲疑，女子無法相信：「我一定是在做白日夢，噢！讓我死在夢中，靠著他那安全的胸膛。」當婚戒戴上她的手指時，她驚喜振奮。她知道嬰兒不久後即將誕生：「必須好好扶養；只有母親才知道愛和喜悅的滋味。我爲那些無法感受到母愛的男人感到可悲。」這組歌曲在悲劇中結束：

> 嚴厲殘酷的男人睡在死神懷中。被遺棄的女人看見空虛的世界，我曾活過、愛過，現在我要離開人世。

舒曼猛然驚覺如果法官的判決對他有利，他下一步將要面臨到家庭的壓力。這種矛盾的心情在《安徒生歌集》（*Hans Christian Anderson kreis* 作品四十）精彩地顯露出來。歌曲描述一個害羞的少年墜入情網——「願上帝憐憫這個年輕人」。在《母親之夢》（*Muttertraum*）中，她愉悅地望著熟睡中的孩子，但音樂在歌聲與鋼琴的不和諧聲中蒙上一層陰影。《士兵》（*Der Soldat*）描述一個被判死刑的人走向法場。《提琴手》（*Der Spielmann*）描寫一個男子的心上人嫁給別人。他在婚禮上演奏小提

琴。他的心靈破碎，步向「悽慘的死亡」。②

　　舒曼的歌曲創作──尤其是合唱與歌劇──常被人認爲戲劇張力不夠，因此他努力讓歌唱聽起來狂暴而恐怖，以達到戲劇效果。隨著舒曼的年齡增長，歌曲中流露出一種感傷。或許他可以學華格納，與李斯特共同合作而獲益豐碩。李斯特精通戲劇化的表演方式，也想當舒曼的朋友，但因克拉拉對李斯特的厭惡感逐漸加深，爲了對克拉拉保持忠誠，舒曼不得不打消了這個念頭。況且，舒曼從未在歌劇院工作的經驗，他終其一生在歌劇技巧方面是個門外漢。

　　然而，舒曼本身的生活卻充滿了戲劇性。當維克終於承認這場官司打輸時，舒曼大聲歡呼：「勝利！」並迅速在刊物上宣佈他的好消息。站在激進立場的弗羅倫斯坦，讓出更多的空間給站在和平立場的奧澤比烏斯。他們兩人持續在心中進行的衝突矛盾，激發舒曼創作出最偉大的音樂作品，也帶給他無盡的絕望。

【原註】

❶舒曼在一年後的確控告維克，並獲得勝利。維克被判十八天的監禁，但沒有任何證據顯示維克曾坐過牢。

❷舒曼付了一筆爲數不詳的錢給耶里大學，這筆錢來自股票賣出所得。

❸這段時期正好是舒曼的創作中期。知名的英國精神學家艾略特・史拉特製出一幅舒曼音樂作品數量的圖表，其中顯示舒曼分別在22歲、30歲、39歲達到創作高峰。22歲是舒曼右手受傷時；30歲是他的「歌曲之年」；39歲是他搬到杜塞爾道夫之前。圖表中也透露出舒曼的創作週期，隨著他的生理狀況起起伏伏，也可能與作曲家情緒不斷受到困擾有密切關係。

❹年老的武士顯然是指維克，哭泣的新娘是克拉拉，心碎的演唱家是舒曼自己。《聯篇歌曲》直到1850年才被公開發表，之前有一段時間……舒曼改變了歌曲的順序……起初歌曲以悲劇收場，變成石頭的老武士贏得勝利，後來卻變成喜

劇收場（如今日所演奏的），大出觀眾的意料之外。舒曼在1840年認為他的官司一定會輸，但在1850年，當舒曼經歷過十年風風雨雨的婚姻生活後，他大概不願看到悲劇發生，因此改以喜劇收場（編按：此段敘述是作者在串連整個作品三十九的歌詞情境時，所闡釋的故事情節。舒曼本身在創作時，是否有意識地利用這些歌詞寫成聯篇歌曲，如同「詩人之戀」般，我們不得而知，但作者文中的一番敘述，亦有助於讀者掌握此套歌集的文字內容。）

❺如果我們比較李斯特在舒曼死後一年寫給瓦西勒夫斯基的一封信，可以發現一件很有趣的事情。李斯特說：「聽眾對舒曼的鋼琴曲沒有興趣，大部份的鋼琴家無法理解這首曲子。連我在萊比錫的第二場音樂會演奏《狂歡節》時，都無法如往常般引起觀眾熱烈的掌聲。」

【編註】

①此作品雖為舒曼的第一首聲樂作品，卻遲至1854年才出版，因此作品編號排在很後面。除了這首「愚人的終曲」外，另外尚有四首曲子同時收錄於同一作品集中。

　在此歌集中所使用的五首歌詞皆選自不同的詩人之作。本文所提之「愚人的終曲」原文係出自莎士比亞的戲劇「第十二夜」，但舒曼採用的是提克（Tieck）與施雷格（Schlegel）合作的德譯版本。

②這套歌集共收錄五首歌曲。前四首歌詞原出自安徒生，再由夏米索（Adelbert von Chamisso）譯成德文，最後一首歌詞則為夏米索的德文原詩。

　由於此歌集的前四首曲子皆用安徒生的原詩，為了稱謂方便，所以本書作者稱此作品四十為「安徒生歌集」。但也有人因為本組歌詞不是夏米索所譯，就是夏米索所寫，因而稱之為「夏米索歌集」。然而不論是「安徒生歌集」或「夏米索歌集」，皆非舒曼原本的命名。但是反觀本歌集原本命名為「五首歌」（Funf Lieder），後世學者這類方便性的稱呼，顯得目標清楚，而且不易與其他同名作品混淆（例如作品五十五的「五首歌」）。

11
和諧與紛爭 1840-1844

我應該放棄我的天份，專心當妳的護花使者？還是當妳正值盛年時，讓妳為了我的刊物及作曲生涯，埋沒妳的才華？

在等待德勒斯登高等法院的最後判決之前，舒曼已經開始尋找未來住處。他在城中心找到一間克拉拉很喜歡的公寓。他大膽將結婚日期定在1840年9月12日，恰好在克拉拉21歲生日的前一天。

為了表示自己有獨立自主的能力，克拉拉持續舉行演奏會直到結婚前的一星期。她希望償還積欠舒曼的債務❶，也為了自己沒有像樣的嫁妝而煩心。婚禮在萊比錫附近的尚菲德（Schonefeld）村莊教堂舉行，她向上帝禱告：「願神保守羅伯身體健康，直到永久。」克拉拉在日記上寫下：「想到有一天可能會失去他，我的心情便陷入愁雲慘霧——願上天保守我，不要讓厄運降臨在我身上，我無法承受得住。」

✿ 初期的婚姻生活

克拉拉在結婚時似乎已經不是處女，他們極可能在結婚前八天於威瑪同房。❷他們兩人經常享受魚水之歡。克拉拉之後的十三年裡懷孕十

舒曼的小孩們,攝於1855年,由左至右:路德維奇、瑪莉(在她手上的是菲利克斯)、愛麗絲、費迪南、歐格妮。

次,他們擁有八個小孩,分別在1841、1843、1845、1846、1848、1849、1851和1854年出生,這樣龐大的家庭在十九世紀並不稀奇。舒曼有沒有進行避孕,他人不得而知,但照情形看來他似乎沒有(在當時最好的避孕方式除了禁慾之外,就是體外射精)。

　　舒曼非常喜愛性生活,並將過程在日記裡詳細記錄下來。克拉拉不斷傳出喜訊,一開始被舒曼視為音樂創作的動力。後來每當克拉拉懷孕時,他總是會發一頓脾氣。因為要養這麼多小孩的確是他沉重的負擔,舒曼小心翼翼記錄性生活的原因,或許是想辦法找出不讓克拉拉懷孕的方法。❸

　　當克拉拉懷了第四個孩子,也是長子的時候,舒曼注意到「克拉拉有了新的恐懼」。後來當她證明判斷錯誤時,他寫著「克拉拉驚喜地發現好消息」。自此之後,他在家庭日誌上以「F」代表每一次的性行為,他們每隔二至五天便行房一次,當她生產時,「F」便消失,直到一個月後,舒曼才又會寫下「第一次與克拉拉同房」的字眼。當舒曼極度沮喪

時，他減少性愛的次數，但他從未完全禁慾。

在婚姻初期，舒曼與克拉拉分享一切。他邀請她在日記上共同寫下「關於家庭婚姻彼此的想法」。他鼓勵她讀尚‧保羅的小說和莎士比亞的戲劇，說服她一起鑽研巴哈、貝多芬、海頓、莫札特的樂譜，甚至堅持她要親自作曲。他們共同寫出一組歌曲——《春之戀》（*Liebesfruhling* 作品三十七）——源自弗德列西‧呂克特（Friedrich Ruckert）的詩，他們的相處之道是遵奉浪漫派時期先進的主張，男人和女人應當分享一切以示平等。

對舒曼夫婦而言，這是一件得心應手的事。在結婚之前，他們花了十二年的時間彼此溝通、交換心得。在十三年的婚姻裡，音樂融入他們的生活，是靈肉合一的最佳典範。在妻子的鼓勵下，舒曼寫出交響曲、室內樂和其他具代表性的作品，並躋身歐洲一流作曲家的行列。而克拉拉在丈夫的調教下，見識到音樂大師的作品，演奏高難度的大曲子，在當時的女鋼琴家中保持翹楚的地位。

但這兩位音樂家的本質與性情完全不同，並非愛情與性可以解決的。舒曼喜歡擁有隱私權，過孤獨的生活，以利作曲。而克拉拉喜歡出現在公開場合中。她喜愛旅遊，以演奏家的身份接受觀眾的掌聲。他們在婚前即因此而爭吵不休，婚後亦如此。

在舉行婚禮三周後，舒曼在婚姻日誌上寫著（克拉拉一定會讀）：「想到要去俄羅斯讓我深感恐懼。」他說他不願「離開溫暖的窩，我們還沒有把家安頓好」。克拉拉則覺得自己一定要賺取足夠的金錢，為未來做萬全的準備。舒曼的收入在當時已漸漸豐厚〔他在1840年11月締造第一波銷售佳績，賣出一千五百份充滿祖國情懷的合唱與管弦樂曲《萊因河

之歌》〔Song of the Rhine）〕

　　後來克拉拉的計畫暫停，舒曼鬆了一口氣，他在婚姻日誌上寫下聖彼得堡之行已被取消。在他們訂出任何遠行計畫之前，舒曼總希望寫出一首鋼琴協奏曲及一首交響曲。在結婚滿月紀念日那天，他嘗試寫下「第一首交響曲」。他才努力了幾天，就因為密集的社交活動而放棄，其中包括一場在他家舉辦的「盛大晚會」，克拉拉在晚會中與莫歇勒斯、孟德爾頌演出三重奏。

　　克拉拉一直很在意舒曼創作的情況。他在工作時經常情緒不穩，難以親近。克拉拉非常關心他沮喪的心情，在結婚兩周後，她寫著：「我完全被操控在他的情緒下。這並不是一件好事，但我無能為力。」四周後她寫著：「當羅伯認為他無法創作時，我感到非常難過，他也很懊惱。」不久後她也感染上沮喪的情緒，並口出怨言（她故意寫在婚姻日誌上好讓舒曼看見）：「我經常感到精疲力竭……要一個男人老是面對悲傷的妻子真是難為他了……」

　　1840年，克拉拉發現自己懷孕了，舒曼寫著：「期待唱第一首兒歌以及催眠曲。」克拉拉旺盛的生育力似乎激發出舒曼驚人的音樂才華唶，他的作品比嬰兒更早問世。他花了四天三夜的時間便想出第一首交響曲的架構，此曲是《降B大調春之交響曲》（*Fruling* 作品三十八）。2月20日，他完成整首曲子的管弦樂配樂，作曲家寫下他嘔心瀝血的過程：「經過許多不眠不休的夜晚，我終於累倒了。我好像一個剛剛生產完的母親──好輕鬆、好愉快，但身體虛弱、腰酸背痛。」

　　當舒曼以音樂表達出他對妻子的感激時，他身懷六甲的妻子卻在他「產下」音樂新生兒時，抱怨不已：「羅伯近來對我很冷淡，雖然他有充

分的理由，也沒有人能比我更樂意參與他的一切活動，但有時我仍然無法體諒他的冷淡態度，我是在他所有認識的人當中，得到的回報最少。」

她觀察到一件事，當舒曼熱情地寫出第一首交響曲之後，他似乎又受到憂鬱症的侵襲。在個人日記與家庭日誌中，皆顯示出他連續數日「身體不適」。2月19日他寫下：「飲酒害慘了……愚蠢的我。」是嚴重的宿醉和「無止盡的內心緊張」。接著是將近一周「心情苦悶，想要過著放縱揮霍的生活」。這種情緒模式，在舒曼的婚姻生活中不斷地惡性循環。

另一個複雜的因素，讓許多住在一起的音樂家意志消沉的，便是「隔間太薄引起的苦惱」。雖然他們在一樓的公寓舒適寬敞，但隔音效果不佳。「每當羅伯作

布克林所繪的《春天》。舒曼的《第一號交響曲》又稱《春之交響曲》，各樂章原附有《初春》、《黃昏》、《嬉戲》、《春酣》等標題。

曲時，」克拉拉寫著：「我必須完全停止彈琴，我整天找不到一小時可以練琴！我只要不退步就心滿意足了！」在克拉拉懷孕後，這種困擾因克拉拉的鋼琴抵達而更加嚴重。法官命令維克將琴還給克拉拉。當她看到自己心愛的樂器欣喜若狂的同時，也感到「更深沉的傷痛……過去的悲傷往事一件件清楚浮現在我眼前，我無法壓抑對父親的愛與思念」。

克拉拉的矛盾心情揮之不去。維克因毀謗舒曼的官司仍在審訊中，同情父親的克拉拉，果然引起舒曼大怒。但他一如往常壓抑心中怒火，有時難免情緒失控。在他們的婚姻初期，他不經意地讓「罵克拉拉的話從嘴中溜出」。這種口無遮攔的舉動讓舒曼「難過一整天，直到傍晚向克拉拉賠罪為止」。

舒曼的女兒歐根妮（Eugenie）寫下一段對父母婚姻的描述。她相信父親「悲劇的結局可以完全避免，如果他沒有經歷那段與維克無止盡的爭執」。雖然這種論點忽略了舒曼的精神失常，卻道出不爭的事實──在克拉拉與舒曼的關係中，維克總是不時阻礙兩人的發展。舉例來說，在克拉拉第一次懷孕期間，維克來到他們住的公寓，以言語毀謗舒曼新作《春之交響曲》，並改稱它為《叛逆交響曲》。❺舒曼也不甘示弱，機伶地稱下一首交響曲為《克拉拉交響曲》。

🌀 成績輝煌的創作

舒曼現在不需依賴鋼琴，便能發展出優異的作曲能力。克拉拉的隨侍在側，加上她對鋼琴的熱愛，給予舒曼足夠的空間去為其他樂器創作，但他寫大曲子的經驗稍嫌不足，要學習管弦樂器的地方還很多。當舒曼匆促地為《春之交響曲》配上管弦樂，以便在萊比錫進行首演時，

可以更豐富。他對管弦樂器所知淺薄，因此在第一次預演時，號角前奏曲必須變調才能演奏：他原先所編寫的音域無法吹奏，不過因為有孟德爾頌在一旁協助，這些困難很快便迎刃而解。

這首交響曲在1841年演出時一炮而紅，直到今日仍是最受歡迎的演奏會曲目之一。音樂一開始在春天的歡樂氣息中展開，第二樂章緩慢而富田園詩意，架構清晰。第三樂章是輕快活潑的《詼諧曲》。最後一個樂章充滿歡樂嬉鬧的氣氛。這些曲子也顯示出作曲家的弱點。他的音樂構思雖然極富創意，但他無法像莫札特或貝多芬結構成熟的交響曲般，使用複雜的結構將各種弦樂器緊密地交織在一起。而且他經常重複整段的音符，很少將主旋律加以變化延伸。他始終未能完全突破這個極限。

克拉拉當時懷有四個月的身孕，她也出現在同一場音樂演奏會中。她彈奏蕭邦《F小調鋼琴協奏曲》中的二個樂章，又與孟德爾頌四手聯彈，最後演奏史卡拉第、塔貝格和舒曼的短曲。「這場演奏會是屬於舒曼夫婦的，」舒曼在婚姻日誌上寫著：「全世界都為之著迷，今天是我生命中最重要的一天。我的妻子明白這一點，她為交響曲的成功比為自己的成功還要欣喜。」

舒曼迅速從意志消沉中跳出，繼續在那一年以迅速的腳步寫出管弦樂曲。其中一首在1841年4月完成的作品，後來被稱之為《序曲、詼諧曲、終曲》（*Overtunes, Shcerzo and Finale*）是一首紮實的作品，但很少被公開演奏。舒曼在6月寫下《克拉拉交響曲》❻，象徵他們第一年婚姻美滿。「我要以長笛、雙簧管、豎琴訴說妳的美好，」他告訴克拉拉。她很開心，但也警覺到先生「不停地作曲，沒有多餘的時間奉獻給妻子」。但嚴格說來他們的婚姻並不算太糟，「人們常說婚後是愛情的墳

墓，它會奪去一個人青春的生命力！我的羅伯證明事實恰好相反。」

　　舒曼在5月構想出他最受歡迎的作品之一《A小調鋼琴協奏曲》（*A minor Piano Concerto* 作品五十四），顯然是為克拉拉所寫的曲子。他極富創意地將第一樂章設計為單純的長篇《幻想曲》（*Fantasy*）。第二樂章及第三樂章在四年後補上。作曲家舒曼在此刻達到創作巔峰，為鋼琴及管弦樂寫下氣勢磅礡的曲子。此曲一開頭是單一和弦，一段段跳躍式的節奏由鋼琴彈出，然後像瀑布般迸裂，推升到莊嚴的第一主題，由雙簧管吹奏出來。第一主題是熟悉的克拉拉連續下行音，在舒曼早期的鋼琴作品中被廣泛使用。第二主題是第一主題的延伸，這次由單簧管吹奏，加上鋼琴配樂。

　　雖然獨奏部份難度很高，克拉拉也即將分娩，但她仍希望聽見《幻想曲》，並堅持在8月13日，也是克拉拉生產前兩周，布商大廈管弦樂團著正式服裝預演時，親自嘗試演奏。在空蕩蕩的演奏廳中，克拉拉幾乎聽不見自己和管絃樂團的聲音，但她仍舊彈了《幻想曲》兩次，並驚訝旋律竟然如此「優美動人」。

　　當產期迫在眉睫時，舒曼既緊張又興奮。他將地窖裝滿了大量的酒與香檳，以減輕心理壓力。克拉拉在9月1日第一次經歷痛苦的分娩過程。舒曼的筆下形容：「真是險象環生」。

　　他們為小嬰兒取名為瑪莉。舒曼馬上通知維克，但維克卻寄了一封「指責對方荒謬的信」──另一次無情的拒絕。但克拉拉的生母卻從柏林搭火車趕來，以參加嬰兒洗禮。克拉拉覺得女兒看起來「和舒曼一模一樣」。舒曼充滿愛憐地寫著：「每次當嬰兒調皮搗蛋時，克拉拉便彈琴給她聽。嬰兒馬上安靜下來，進入夢鄉。」

克拉拉對母親這個新角色還不能完全適應。每當她生完一個小孩，她總是排斥餵母奶。「第一個孩子尤其讓我擔心，」小嬰兒尚未滿月，克拉拉已在計畫：「現在找奶媽正是時候，不要讓孩子嗷嗷待哺。」當瑪莉尚未滿三個月的時候，克拉拉已經開始舉辦音樂演奏會了。

小嬰兒讓舒曼既驚喜又興奮，暫時拋下交響曲創作。9月23日他又開始寫另一首《C小調交響曲》，但並未完成。另外一首合唱曲與管弦樂曲則源自海涅的詩《悲劇》；不料他在10月也經歷類似的遭遇。那一個月他在日記上寫著：「首次又與克拉拉行房」。家庭日誌上也記錄著：「對克拉拉大發脾氣。」因為有太多的事情讓他分心，舒曼稱自己是個笨蛋，不停地抱怨《新音樂雜誌》的工作量過重。

1841年12月李斯特回到萊比錫，克拉拉因而悶悶不樂。舒曼和李斯特成為音樂會中的兩大焦點人物。舒曼的《序曲、詼諧曲、終曲》和新的《D小調交響曲》首次在音樂會中演出。李斯特和克拉拉演出雙鋼琴演奏時卻受到「熱情的崇拜，場面混亂」。但她覺得每一件事都不對勁——「羅伯不喜歡我的演奏，我也生氣羅伯的交響曲演出成績不佳。」克拉拉的怒氣終於爆發出來。在一場特別為李斯特所舉辦的舞會上，李斯特又遲到了，克拉拉稱他為「被寵壞的小孩」，指責他的音樂「令人憎恨——最尖銳的不諧調聲音，雜亂無章」。舒曼則心痛地望著李斯特離去。❼

1842年1月，舒曼再度陷入憂鬱症。「我和克拉拉的關係極為惡劣……肆無忌憚地喝酒……病魔纏身、心情低落……仍臥病在床（2月14日）」。這些症狀與克拉拉積極安排到德國北部展開長期巡迴演奏會有關。他心不甘情不願地答應陪她同行。到了3月份，舒曼一個人先脫離巡迴演奏的隊伍，返抵家門——這是他們婚後第一次久別——他專心學習

對位法，創作賦格曲，這是舒曼在憂鬱時的嗜好，他藉此自我療傷。當他想到生命「悲慘不幸」時，作曲可以轉換他的注意力，消磨時間。

　　長久以來舒曼一直想要寫弦樂四重奏，要爲四種樂器寫出抽象音樂是件艱鉅的挑戰，舒曼以研讀莫札特、貝多芬、海頓等作曲家最新的弦樂四重奏來做充分的準備。但由於他心情沮喪，加上4月份「飲酒過量」，以致他無法作曲。賦格練習曲（在5月底和克拉拉合作）再度幫助他恢復清醒。在6月份他過32歲的生日之前，他的靈感頓時湧現。在接下來的兩個星期內，他幾乎日日創作，並在6月22日完成第三首弦樂四重奏。

　　舒曼的成績輝煌，他在旋風式的熱情下寫出《三首弦樂四重奏》（作品四十一）。有時候他在前一首四重奏未完成時，就著手寫出下一首四重奏的某一樂章，但是每一首弦樂四重奏都有其獨特的風格。

　　第一首弦樂四重奏是A小調，開頭卻以「錯誤」的F大調演奏出感情豐富的旋律，故意製造模糊曖昧，吸引別人的好奇心（日記顯示舒曼知道這種狀況）。這種現象反覆出現在快板中連續八小節的上揚音階中。發展部延續舒曼的慣例，簡短而變化多端。第二樂章是輕快的《詼諧曲》，喚起人們對孟德爾頌朝氣蓬勃作品的記憶（舒曼將三首弦樂四重奏獻給孟德爾頌）。廣泛使用延長音的慢板暗示嚴肅的心靈世界，反應舒曼的性情氣質，描繪出他對鋼琴的眷戀（他依然花很多時間在鋼琴前面作曲）。

　　舒曼的第二首弦樂四重奏以F大調演奏，開頭是寬廣的主題音樂，此旋律後來極受布拉姆斯的喜愛，他發現最原始的音調FAF與他的信念（Frei Aber Froh自由且快樂）不謀而合。第二樂章速度緩慢，溫柔的主題加上變化，令人聯想到貝多芬的《降E大調弦樂四重奏》（*E flat String Quartet* 作品一百二十七）中同樣的模式。在舒曼的《詼諧曲》中，第一

小提琴演奏輕巧的琶音，加上切分音三重奏部分，顯示出他受過彈琴的訓練。最後一個樂章《活潑的快板》和孟德爾頌的風格相似。矛盾的是，這首弦樂四重奏表面上與別的音樂家曲子雷同，但卻是舒曼最富創意的作品之一。他以絕妙的手法將古典和現代的音樂特性，包括自己的巧思，完美地結合為一。

第三首弦樂四重奏以A大調演奏。前奏曲簡短而緩慢，不同於隨後之《活潑的快板》（這個樂章使用連續五降音的克拉拉主題以附和此曲的別名《克拉拉四重奏》）。第二樂章包括多重主題變奏曲，但一直到樂章中段才明朗化。慢板樂章感情豐富，伴奏的第二小提琴拉出跳躍式的節奏，引入強而有力的結尾式高潮。

在這麼短的時間內，完成三首弦樂四重奏真是令人振奮，卻也讓舒曼感到枯竭。他先前已經搬到一間「小巧安靜」的公寓，不讓人打擾，以便專心工作。8月份他為了養精蓄銳，和克拉拉共渡短暫的假期。他們一起前往波希米亞，透過克拉拉在維也納友人的穿針引線，他們得以到皇室城堡拜會梅特涅。舒曼被皇室的風采震懾住了。他是「偉大的人物……大而有智慧的眼神、堅定雄壯的步伐，最迷人的是他那清晰宏亮的聲音。」當梅特涅主動向舒曼要求握手之際，舒曼竟然「太難為情，不敢握手」。

在度假歸來之後，克拉拉寫下她「可能」又懷孕的消息；舒曼則記錄他在她生日當天「宿醉不醒」。這兩則訊息是否有關連我們不得而知，只知道他同時經歷了狂喜與沮喪，促使他創作出十九世紀代表性的室內樂作品《降E大調鋼琴與弦樂五重奏》（*The Quintet for Piano and Strings in E-flat major* 作品四十四）。這首曲子是為妻子所寫，並在隔年發表時

獻給她。它像一首小型的鋼琴協奏曲，克拉拉可以在家裡或在別人家彈奏，不必擔心沒有管弦樂團的伴奏。鋼琴搭配弦樂並不是新的演奏方式，舒曼的《鋼琴五重奏》成爲布拉姆斯、德弗札克與其他作曲家的模範。音樂一開始由鋼琴和弦樂進行激昂的演奏，然後是鋼琴獨奏，旋律爲主題變奏曲，中提琴和大提琴不久後重新加入，進行感性的對話。

《弦樂五重奏》第二樂章由鋼琴與弦樂輪流演奏幽暗的主題，常被人聯想到葬禮進行曲（但演奏起來絕對不同）。接下來是《詼諧曲》，運用各種鋼琴技巧，人們可以想像克拉拉趾高氣昂地露一手她那靈敏的八度音階，帶領其他演奏者前進。最後一個樂章是賦格曲。

當舒曼完成《弦樂五重奏》時，又開始感到「憂鬱傷感」。在連續幾個「害怕失眠的夜晚」後，他將注意力轉到另一首室內樂上。不到一個星期的時間內，他「心滿意足」地完成著名的《鋼琴與弦樂四重奏》（*Quartet for Piano and Strings* 作品四十七）。此曲如同五重奏一般使用降E大調，慢板樂章瀰漫著淒涼滄桑的氣氛，或許是因爲冬天的腳步逼近，作曲家的心情隨之籠罩在悲傷之中。

1842年被稱爲舒曼的「室內樂之年」──與1840年「歌曲之年」和1841年「交響曲之年」形成對比──在痛苦中劃下句點。這一年舒曼的最後一首作品《幻想組曲》（*Phantasiestuck* 作品八十八）串聯小提琴、鋼琴、大提琴，由許多簡短的曲子所組成，表達出其心情的變換，曲風類似舒曼婚前的早期作品。和四重奏或五重奏不同的是，每個樂章均是一首音樂小品，並不將主題旋律加以延伸。寫完此曲後，舒曼筋疲力盡。「寫三重奏眞是折騰人──我在傍晚感到身體不適。」他的憂鬱症隨著冬天的來臨而波濤洶湧。

🌀 作曲家的生理與心理

　　為了更加了解舒曼的情緒起伏導致身體病痛以及行為變化，我們必須重新檢視他的生理及心理健康狀態。克拉拉的父親曾警告過她：舒曼情緒不穩定；因此她在交往過程中，仔細觀察舒曼的情緒，在婚後，舒曼的健康更成為克拉拉關注的焦點。她在結婚三個月後寫下：「他從未有一刻是完全健康的，這讓我傷心擔憂。」克拉拉並未明確指出舒曼的症狀，不過一個月後她記錄：「羅伯的情況極差，因為喉嚨疼痛無法下嚥。他的心情惡劣，堅稱無法享受美食是他人生中最悲慘的事，我同意他的說法！」

　　他的症狀與他的創作能力在早期便透露出關連性。舉例來說，在舒曼完成《春之交響曲》後，克拉拉寫著：「羅伯呈現無知覺狀態。他寫了太多的交響曲，負荷過重。」每當克拉拉要離開萊比錫時，舒曼便怨聲載道。然而，當他們一同旅行時，舒曼常表現十分緊張。1841年他們一同爬山，他形容登山之旅：「我的高山症真讓人掃興，山路陡峭崎嶇，一想到那座從堡壘起始的落地橋梁便令人心有餘悸。」

　　他們的婚姻日誌裡，年復一年地記載這對夫婦的情緒與恐懼如何重疊交錯（克拉拉患了憂鬱症與懼高症）。舒曼習慣性的倦怠、懶散、焦慮和身體疾病是否因為克拉拉的害怕而增加或減少，旁人很難判斷。就連舒曼本身也會視情況，將自己的問題擴大渲染或藏匿無跡。

　　1841年當克拉拉取消俄羅斯的行程之後，舒曼暫時消除他對旅遊的恐懼。但是當克拉拉決定到德國北部做巡迴演出時，舒曼馬上答應隨之前往，並考慮在漢堡親自指揮他的《春之交響曲》。但舒曼對與妻子共同登台一事有所顧慮，他一方面高興可以親自在舞台上詮釋自己的作品：

但另一方面由於他缺乏舞台魅力，他的領導能力不足，很容易被克拉拉搶去鋒頭。

我們必須補充一點，舒曼與管弦樂團演奏家聚集時，一向感到渾身不自在，而且他厭惡表演——甚至排練。費迪南‧大衛（Ferdinand David，布商大廈首席音樂家）寫信給孟德爾頌（指揮），描述舒曼在這種情況下典型的行為：

> 昨天我和舒曼相處一個小時，他悄悄對我說話，後來我終於明白他希望在公開場合再度聽到他的交響曲。在號角排練時我提出此建議，他比了手勢，讓我知道他希望付錢給參加排練的演奏者，讓音樂會順利進行。然後他吸了兩根雪茄，手蓋住嘴唇兩次，努力吐出一個字。他摘下帽子，忘了他的手套，點點頭，走錯了門，又回到正確的門，然後消失無蹤……。

舒曼在漢堡的舉動是最好的說明：他以身體不適來逃避尷尬的場面，在這種場合，他又用了最常見的藉口「眼睛的疾病」。「我的近視很嚴重，幾乎無法看清一個音符或任何演奏者。」他告訴漢堡管弦樂團的指揮：「我必須先找到一副眼鏡才能上台指揮。」結果他不是無法找到一副好眼鏡，就是不願戴上眼鏡（他到晚年才使用眼鏡。）

除了近視之外，舒曼還有別的健康問題。魯特醫生在完整的報告中指出，除了舒曼長期受到手疾的折磨外，也說道：「舒曼博士常因頭腦、心臟和血管堵塞而感到暈眩。」魯特醫生下的結論是舒曼天生就有「中風性體質」。他的形容詞在現代醫學用語相當於高血壓，雖然我們無法證實，但這並不代表舒曼真的罹患高血壓。

高血壓計量器在當時尚未被發明，只是依照魯特醫生臨床症狀加以

判斷。舒曼容易臉紅，也經常暈眩，抱怨身體不舒服：這些明顯的症狀和情緒興奮、焦慮不安、忿怒，甚至喝酒應有相當的關連性。魯特醫生認為這些會產生嚴重的後果。他的診斷報告強調舒曼應該避免運動，因為「劇烈走路或運動會造成這些症狀，或讓它們更加惡化」。

我們不知道舒曼是否遵守醫生的建議。他不是運動好手，性交和長時間散步是他最耗費體力的活動，日常活動不算是劇烈運動。幾年下來他從未減少這兩項活動，也未因此引發其他明顯的症狀。所以日常活動並不是舒曼病症的真兇。一位市立醫院的醫生雷蒙·柏赫曼醫生（Dr. Raimund Brachman）和舒曼很熟❸，他比魯特醫生檢查得更仔細。他在報告中指出舒曼的「臉色露出高度嚴重的腦充血跡象，可能導致中風」，因此高血壓的可能性不能被排除。這項暫時的診斷結果，可能和舒曼壓抑心中怒火有密切關係。在他高貴溫馴的外表下隱藏著惡毒的敵意，只能藉由血壓升高、死亡幻想，和唉聲嘆氣來加以宣洩。

舒曼在德國北部的旅遊，表明出他的健康與精神反應息息相關。事情一開始進行得很順利。他在《新音樂雜誌》的編輯工作純屬自發性，工作時間由自己掌控，他腦海中也沒有新的作品，因此他安排了五個星期的假期。在波曼（Bremen）他愉快地聽著別人演奏他的《春之交響曲》（由另一位指揮家指揮）。在聽完克拉拉傑出的演奏後，他給予「如雷的掌聲」，觀眾甚至「不讓她退席」。

在歐登堡（Oldenburg）發生一件意外，讓他心存芥蒂，不願再和妻子巡迴演出。原因是歡迎酒會只邀請克拉拉一人，遺漏了舒曼，克拉拉接受了邀請並度過美好的時光。當她回到飯店時，舒曼的神情不悅，抱怨說像他這麼有「地位名望」的人竟如此「不受禮遇」。一位偉大的作曲

家竟然受人冷落。更糟的是，被一個小小的鋼琴家搶去了所有的光彩。雖然她是他的妻子，也令他難以接受。

況且，舒曼厭惡旅遊，他拒絕再巡迴演奏下去。在一陣手忙腳亂下，她臨時取消所有的音樂會，幸好她的心情很快就恢復平靜。後來她找到另一位女性朋友陪她去丹麥，而她的丈夫則踏上歸途，他堅稱《新音樂雜誌》沒有他就撐不下去。

克拉拉的巡迴演奏會極為成功，單在哥本哈根就賺將近一千塔勒。她也結識幾位知名人士，包括安徒生和丹麥作曲家尼爾斯‧加德（Niels Gade）在內。尼爾斯‧加德很快便成為她的好朋友。對舒曼來說，與妻子分開的七周中，他經歷痛苦矛盾，他試著在信中向她說明：

> 我們兩人的分離凸顯原本就特殊且棘手的難題。我應該放棄我的天份，專心當妳的護花使者？還是當妳正值盛年時，讓妳為了我的刊物及作曲生涯，埋沒妳的才華？我們找到了答案：妳另覓旅遊伴侶，我回到孩子身邊及工作崗位。但整個世界會如何看待我們呢？我的內心承受苦楚。是的，我們一定要找出最理想的方式，讓我們各自施展才華。

在他連連責怪妻子害他「垂頭喪氣」之餘，他喪失了作曲能力。「妳（克拉拉）榨乾了我所有的靈感。現在，我連一首曲子都無法完成。我不知道我的問題出在那裡。」家庭日誌上寫著「嚴重地飲酒過量」，他充滿了罪惡感和忿怒的心情。

總而言之，當克拉拉追求事業時，舒曼既無法接受和她在一起，又無法忍耐沒有她的日子。左右為難的心情讓他的健康走下坡。他渴望有一位完美的伴侶，跟著舒曼的情緒起伏，隨時調整自己，順應他個人的

需要。當克拉拉不在身旁的時候，舒曼重拾未婚的生活型態。他閱讀書籍、拜訪朋友（包括當時在萊比錫的華格納）❾、無限制地貪杯、編輯著刊物、幻想著無多大進展的音樂作品——他形容「生命毫無價值」。

有趣的是，舒曼在此時也考慮去美國住兩年。後來他打消了去美國的「偉大計畫」。我們可以想像如果他去美國，這種情況勢所難免，他的焦慮症一定會急遽惡化。

克拉拉在1842年4月26日回到萊比錫，為舒曼帶回「幸福的生活」。❿舒曼送給她一條新毛毯當禮物。她開始為丈夫的生日寫歌，雖然她說她的作曲能力永遠無法與丈夫相提並論，但她不放棄嘗試。舒曼也鼓勵她，好讓他們之間保持平衡的關係。就在此時，舒曼寫下弦樂四重奏，表示他的精神狀況穩定。

現在，舒曼專心等她生產，不必擔心下一場巡迴演奏會。然而，每當他完成新作品時，擾人的「憂鬱症」又縈繞著他。作曲好像是他排除精神失常的唯一方式。克拉拉卻因為她被迫待在家中而感到鬱悶：

> 在過去幾天中，一種難以形容的低落情緒吞噬著我——我覺得你不再愛我了……在悲傷中，我對未來產生了更悲觀的想法……其中最可怕的想法是，有一天你必須為生活而工作……但是如果你不讓我工作，如果你斷了我所有的財路，我們將走投無路。我想賺錢，好支持你，讓你全心全意在藝術上一展抱負。

克拉拉對舒曼捉襟見肘的描述言過其實，他們事實上並沒有金錢上的危機。舒曼兄弟出版公司在愛德華過世後，便賣給了愛德華妻子的新任丈夫，這筆交易為羅伯帶來可觀的收入。他為家族在茨維考的投資打了一陣官司（兄弟之間對於財產分配的協議極為複雜）。正如家庭日誌上

所記載，舒曼按月給克拉拉家用費，也經常給她一筆龐大但不是奢侈的個人開銷費用。1842年底的冬季中旬，舒曼又在憂鬱症中痛苦掙扎，說出「對未來的憂慮」。

為了幫助自己克服憂鬱症，舒曼專程拜訪「慕勒醫生」和「慕勒醫生二世」。他們父子兩人皆為「順勢療法」的專家。他們多半採用心理治療，配上輕微的藥物，效果似乎不錯。但是，當克拉拉在1843年2月為了探視父親而暫時不在時，舒曼感到極端「孤單」、「宿醉」。他正在創作一首室內樂，《慢板和變奏曲》（*Andonte and Variations* 作品四十六），結合大提琴、號角、雙鋼琴。由於這首曲子以莊嚴的號角搭配大提琴，使得它聽起來哀怨淒涼。●舒曼寫給朋友：「我相信我在作曲時有點沮喪。」家庭日誌上記錄著「作曲家的憂鬱症」。

⑥ 創作的關鍵時刻

當春天的腳步接近時，舒曼的精力越來越旺盛。一股創作的動力驅使他寫出「最壯觀，希望也是最好的作品」──清唱劇《天堂與培利》（*Das Paradies und die Peri* 作品五十）。這是舒曼初次嘗試將所有的音樂表達方式──獨唱、聖樂，和交響曲──合併為一。

歌劇是十九世紀懷有理想作曲家的終極目標，舒曼的多位朋友皆朝此方向努力。舒曼在閱讀方面涉獵極廣，隨處可找尋適合的戲劇題材。首先是莎士比亞的《哈姆雷特》（*Hamlet*），再來是霍夫曼的《威尼斯總督夫婦》（*Doge and Dogeressa*），接著是卡得倫（Calderon）的《瑪提柏之橋》（*The Bridge of Mantible*）。最後他又對伊瑪曼（Immerman）的《崔斯坦與伊梭德》（*Tristan and Isolde*）興致勃勃。

在舒曼創作初期，孟德爾頌正在寫作《以利亞》（*Elijah*）與《保羅》（*Paul*）等清唱劇，這些作品有巴哈《受難曲》（*Passion*）的影子，風格也接近韓德爾的《彌賽亞》（Messiah）。這些戲劇作品可以在音樂廳或教堂中演奏，避免歌劇院的不便之處⑫，這令舒曼大感興趣。此外，當他在維也納時，即對海頓雄偉的清唱劇《四季》（*The Seasons*）印象深刻。

一首由湯瑪斯·摩爾（Thomas Moore,1779-1852）所寫，充滿幻想意境的詩《拉拉·路克》（*Lalla Rookh*）讓舒曼找到合適的題材。詩中的主角人物是仙子（培利）。他是位性別不明的墮落天使。他被趕出天堂，努力想要回去。要實現願望，他必須獻上特殊的贖罪祭物。首先，他要到印度，收集被殺害英雄的血，但他未發現此物。然後，他到埃及找一個死在病危愛人懷中的女子，收集她的最後一口氣。但連這項珍貴的禮物都無法讓眾神滿意。最後，他去敘利亞，發現一個原來是鐵石心腸的罪人，在看到小嬰兒念祈禱文時，奇蹟似地落淚。培利採集了罪人的眼淚，手中捧著這項禮物，重新獲准進入天堂之門。

1943年大部份的時間舒曼都花在這首新作品上，滿足了舒曼寫歌劇的慾望。清唱劇一開始由第一小提琴演奏出輕柔的下行音階，再由多種弦樂器接棒，慢慢發展出一段富麗而細膩的序曲。敘事者開始說故事，其他聲音紛紛加入，共同鋪設劇情。舒曼整合朗誦調與詠嘆調的手法相當新穎，連最近才與他討論德國歌劇的華格納都讚美他：「爲這首詩找到了最佳的呈現方式。」此作品預言舒曼的未來，也指引華格納實踐對歌劇的理想。⑬

《天堂與培利》的幾幕中有吶喊的戰士、鏗鏘的鈸聲，以及其他製造歌劇效果的道具，證明一般人認爲舒曼無法寫出歌劇是錯誤的（德國人

在第二次世界大戰甚至採用《天堂與培利》中，具戰爭風格的間奏曲來激起士兵的愛國情操。舒曼則希望這首曲子以清唱的方式演出，而非以舞台表演方式呈現。）

在完成《天堂與培利》之後，舒曼達到藝術生涯的另一高峰，往後難以有所突破。自從結婚以後，他的音樂作品數量足可比擬貝多芬在同樣三年人生階段中的成績。當然，貝多芬的優勢在於他起步得早，所受的音樂訓練也較完整，而且他不像舒曼必須經營刊物，又背負著照顧妻子家庭的責任。

舒曼在創作《天堂與培利》時被許多家務事打斷。4月初他家的酒窖遭竊，他花了很多時間與警方配合，並處理煩瑣的過程。在4月24日，克拉拉進了產房，並於次日生下一名女嬰，名叫愛麗絲（Elise）。

另一項重要的改變，讓舒曼無法全心投入清唱劇，是他開始在孟德爾頌創辦的「萊比錫音樂學院」（Conservatory of Music）任教。這是一所模範學校，舒曼很榮幸被邀請擔任教授（當克拉拉也將在此處任教）。舒曼在愛麗絲接受嬰兒洗禮當天開始第一堂課，他一個星期到音樂學院上課七小時，課程名稱為「鋼琴指法與作曲技巧」。

舒曼在學生心目中是個沉默寡言的保守老師，不給予任何意見或批評。他經常沉浸於幻想中，聆聽內心的聲音，不注意學生的努力。舒曼無法適應學校老師的身份，經常在回家後身心交瘁。果然，他的教學生涯不到一年即告終止，總收入只有一百二十塔勒。

1843年6月，舒曼在家庭日誌中形容他33歲生日為「憂鬱的一天」；克拉拉的母親自柏林前來，帶給他們「驚喜」，這是另一件令他分心的事。好不容易到了6月16日舒曼終於完成《天堂與培利》（直到預演的前

兩個星期，即9月20日他還修改了結尾的合唱部分。）

　　舒曼決定親自指揮第一場表演，這對從未在萊比錫指揮過管弦樂團的他來說，是一項重大的決定（舒曼在婚前告訴克拉拉不要寄予厚望：「妳一生都不可能成為指揮家夫人。」）但他陪同克拉拉進行巡迴演奏時，有好幾次機會站上指揮台，他發現手執指揮棒讓他覺得「興奮不已」。但他的個性太被動，經常沉醉於內心世界，不擅指揮別人。雖然他的拍子打得很準，卻很少給提示或下達命令給演奏者。克拉拉只要情況允許，會盡可能來參加預演，並向演奏者說明她認為舒曼要求的水準。有時她可以從鋼琴的位置指揮他們，但她適時伸出援手只會增加舒曼對她的依賴感。

　　舒曼初次在萊比錫指揮的時機相當適宜。孟德爾頌最近被任命為「普魯士音樂總指揮」（General Music Director for Prussia）。由於工作繁重他經常缺席，布商大廈管絃樂團必須邀請其他好手來指揮。他們正在尋找一位固定的指揮。在克拉拉的鼓勵下，舒曼認為他非常適合出任此職位。《天堂與培利》正是最好的試金石。

　　獨唱者的排練進行十分順利。但當舒曼在10月23日第一次面對管絃樂團時卻遇上難題。克拉拉已經計畫前往德勒斯登舉行個人演奏會，必須先行離開，但舒曼在首演的前一天晚上，緊急懇求克拉拉回來：「沒有妳在場，我無法排練。」當她回到萊比錫時，一名歌者對她說：「如果妳親愛的丈夫敢放手一搏，要求大家集中注意力，情況馬上就會改善。」

　　相信每個人都清楚可見，舒曼的性格並不適合繼孟德爾頌後擔任布商大廈管絃樂團的指揮。但他和克拉拉希望追求安全感和一份固定的收

入，也相信他們會被錄取。最後當這個職位落入尼爾斯‧加德的手中時，舒曼夫婦皆大失所望。加德是舒曼的好友，舒曼也在《新音樂雜誌》上對他讚譽有加。所以舒曼無法因為自己被拒絕，而公然表達他的憤怒或嫉妒。

舒曼面臨傷心的抉擇：是否要離開萊比錫？他在那裡有家的感覺，他的刊物事業很成功，作曲成績出類拔萃。儘管他在指揮方面不出色，《天堂與培利》卻一鳴驚人。但是，其他有才華的音樂家紛紛遷入萊比錫。克拉拉為了自己，也為了丈夫想去別處發展，德勒斯登是選擇之一。在多年的巡迴演奏耕耘下，克拉拉已成為眾人崇拜的對象。而且，她的父親又住在德勒斯登。

到了1843年，維克有了兩個孫女，開始認為女婿展現出足夠的男子氣魄。而舒曼的新作品，尤其是《天堂與培利》，讓他光芒四射。以下這封邀請函在1843年12月到達萊比錫：

> 為了克拉拉，也為了全世界，我們無法再漠視對方的存在。你也是我們家的一份子──這還需要更多的解釋嗎？
>
> 當我們提到藝術時，我們一致相信──我曾經當過你的老師──我的眼光造就了你今日事業的方向。我不必重申我一定會幫助你施展才華，支持你美妙的心血結晶。
>
> 你的父親維克在德勒斯登熱切地等待你。

克拉拉喜出望外，舒曼的態度則多所保留。這表示他們即將前往德勒斯登與家人團聚，而讓他們的女兒留在家裡。他們必須與維克討論重要的課題：克拉拉的事業規劃與舒曼是否要參加巡迴演奏會。

✿ 俄羅斯之旅

在德勒斯登的聖誕假期中，他們花了許多時間討論要去俄羅斯開演奏會的事情。長途跋涉對舒曼來說是件極大的挑戰，他清楚表示他不想去。克拉拉已經將這個行程延後了好幾次，此次在孟德爾頌的友人協助下，順利安排巡迴演出，如果她再度放棄會令人無法諒解。維克努力說服舒曼改變初衷，陪克拉拉一同前去，或許讓舒曼同意的誘因之一是他的作品可以在異國被演出。

去俄羅斯的旅費總共是八百零四十塔勒，他們忙著購買皮衣以及其他必需品。舒曼也必須找到其他人代替他刊物的編輯工作，1844年1月7日，他的朋友奧斯瓦・羅倫茲（Oswald Lorenz）答應幫忙。下一步則是要將孩子安頓在親戚家，在21日舒曼和克拉拉安排，由他在斯尼堡的哥哥卡爾及嫂嫂寶玲照顧孩子。在眾人熱鬧的歡送過後，舒曼夫婦啓程前往柏林，再往東走，到柯尼斯堡（Konigsberg）、米托（Mitau）、多帕特（Dorpat）（俄羅斯的舊城市，現已改名）等城市舉辦演奏會。他們的行程很緊湊，加上飯店髒亂、錯過火車、坐在擁擠的馬車或高低不平的雪橇上，睡眠不足使得旅途中倍感疲憊與壓力。

舒曼不喜歡趕路，更討厭與人打交道。他經常身體疲累、情緒煩躁，無法專心地爲《新音樂雜誌》寫作，更遑論音樂創作。在1844年整個俄羅斯的行程中，他活在克拉拉的陰影之下，舒曼在別人眼中只被當作是克拉拉的丈夫。

舒曼第一次發生突發性精神崩潰是在他23歲的時候，當時舒曼失去兩位家人。第二次精神崩潰則逐漸成形，只要他離家越遠，情況也就更嚴重。舒曼在展開長途旅行不到一個月後，在多帕特（現在的他塔Tarta）

舊疾復發。克拉拉在「舉辦三場精彩的演奏會，掀起觀眾的狂熱」後寫信告訴父親，故意掩飾丈夫的病情，聲稱他患了「嚴重的感冒」，不得不在床上休養一個星期。

事情真相是舒曼得了痔瘡。在發現病因之前，他委婉地形容他的痛苦像「猛烈的風濕症攻擊」，緊接著便是「高燒不退」。此時有兩位醫生共同為舒曼進行診斷，「現在我們看見曙光。」舒曼心情放鬆地寫下這句話，隔周他花了一個星期的時間在床上休養，他也趁此機會想出一首嶄新且顯露其雄心壯志的大規模歌劇作品。這首曲子他花了不下十年的時間才完成，那便是歌德的鉅作《浮士德》（*Faust*）。

《浮士德》的故事廣受浪漫派時期人們的喜愛，這個故事在舒曼的心中蟄伏已久。在他前往維也納時，就想將《浮士德》改編成音樂。舒曼認為他這首至今已沒沒無聞的作品，展現出「最難能可貴的原創性……與我的心思意念非常接近」。❶

為了繼續工作，舒曼必須下床起身和克拉拉一同趕路。他們的下一站便是夢寐以求的聖彼得堡（後來稱為列寧格勒）。兩位富有的業餘音樂家兄弟馬修（Mathieu Wielhorski）及麥可·威爾荷斯基（Michael Wielhorski）聽說過舒曼的音樂，於是在他們的豪宅內舉辦「管弦樂之夜」，邀請由克拉拉演奏鋼琴，舒曼指揮《春之交響曲》。雖然舒曼擔任指揮，在社交活動時卻獨坐在角落裡。

在聖彼得堡的一個月內，舒曼的健康達到了最佳狀態。雖然他經常抱怨心情鬱抑，但並未求醫。他的音樂大受歡迎，尤其是克拉拉常在俄羅斯演奏的《鋼琴五重奏》。舒曼很樂見觀眾在音樂裡找到些許「南斯拉夫」的風味。❶

一個熟悉的問題又再度浮現：嫉妒。當人們圍繞著他那風姿綽約的妻子大獻殷勤，而他卻不知如何與人寒暄，在一旁遭到冷落時，他的心中燃起熊熊妒火。他們在婚姻日誌中並未對此加以詳述，但從舒曼親手寫的句子，例如「幾乎無法忍受的恥辱，和克拉拉的行爲」，暗示出他們之間曾發生激烈的爭執。

　　莫斯科是他們最終的目的地。但舒曼在累人的旅程中繞道經過提瓦（Twer）這個小鎮，他的舅舅舒納伯醫生住在此處。舒曼在青少年時期絕望地想自殺時，曾考慮離家搬來這裡，和他舅舅一起住。現在舒曼看到他，第一次也是最後一次，對舒曼造成極大的震撼——這位70歲的老人因爲心臟病和腎臟病命在旦夕。舒曼對死亡的恐懼又不自主地浮上心頭。在這次探親之後，他那焦慮沮喪的情緒急遽升高，突然間經歷「暈眩」和「視覺模糊」（他常抱怨當他面臨壓力、衰竭、睡眠不佳時，便產生緊張性頭痛症，一部份可能是偏頭痛。）

　　在莫斯科，當克拉拉練琴時，舒曼則外出散步，畫下克里姆林宮的素描，或以寫詩擺脫憂鬱症，以下是他的一首詩：

> 在俄羅斯美麗的城市莫斯科內
> 有一個關於鐘的傳奇故事
> 圓屋頂上巨大笨重的鐘
> 落在地面上
> 像一口井埋在土中
> 每年越陷越深

　　詩的最後幾小節提到「上吊自殺的人」和「掐著喉嚨窒息死亡」、「屍體」、「墳墓」和其他舒曼在莫斯科產生的意象。他用的形容詞「巨

大笨重的鐘」、「落入泥土中」、「圓屋頂上」可能是指他潛意識裡認為
——他拖累了克拉拉。[17]他們兩人相依為命，在莫斯科的四星期中受了很
多苦。當時春季末並不是開鋼琴演奏會的好時機。克拉拉的演奏會，聽
眾出席率不高，舒曼偶爾會去聽歌劇，在一封致德國小提琴家維胡爾斯
特（Johann Verhulst）感人的信中，他痛苦地尋找熟悉的面孔：「有一天
晚上在歌劇院，我們看到了一位低音提琴手，他很像你。我馬上過去將
我的手圍繞在他肩膀上。」

　　在回德國的途中，舒曼停留在聖彼得堡，並出現在公開場合。
雖然舒曼一路上表現憂鬱，仍平安地回到萊比錫，這一切要歸功於克拉
拉，她無疑在整個巡迴演奏會中，扮演強硬且有支配權的角色。在短短
的四個月行程中，她賺進為數可觀的四千七百九十六塔勒。但此次經驗
又再度證明，只要克拉拉積極追求她的事業，舒曼就無法專心工作。因
此這趟旅途對他們的婚姻造成嚴重傷害。舒曼頻頻抱怨、生理和心理的
疾病、憂鬱症和孤癖的行為造成他們兩人沉重的負擔，也迫使克拉拉的
演奏生涯陷入危機之中。

　　他們回到萊比錫後要重新適應生活並不容易。克拉拉被不滿的情緒
籠罩著。「雖然我們回到安定的窩中，有孩子作伴，但一切事情是那麼
陰暗空虛。最糟糕的是羅伯在整個旅途中無精打采，他時常隱藏自己的
真實感受。我試著找出他不愉快的原因，我們再也無法依賴結婚日誌互
相溝通。」從俄羅斯回家那天（1844年5月30日）舒曼停止那原本幸福的
婚姻日誌。[18]但表面上舒曼假裝自己是位快樂的丈夫及父親。他在6月3日
寫給哥哥卡爾的信中，輕鬆地聊起他花在褓姆身上的錢，還有孩子離開
父母後的反應。在寫給其他音樂家的信中，他說自己從俄羅斯回來後感

到「身心愉快」，他正準備下一次的巡迴演奏會。「可能在明年1月到荷蘭……然後我們再轉往英國。」舒曼不願意面對問題的態度，其實是他下一階段精神失常的前兆。

【原註】

❶去年聖誕節，舒曼不但送禮物給克拉拉，還借錢給克拉拉經濟拮据的母親一百塔勒。由於維克不願將克拉拉自幼使用的鋼琴還給克拉拉，舒曼自己掏腰包花了四百塔勒買了一架鋼琴送給克拉拉。

❷克拉拉在威瑪舉辦音樂會，羅伯意外出現在克拉拉的旅館中。三天後他們一同返回萊比錫。「我無法形容心中的喜悅。」克拉拉在日記上寫著。

❸保險套和陰道藥栓在當時已經存在，但它們既昂貴又不可靠。子宮頸栓剛被德國的一位婦產科醫生發明，但必須依照個人的需要設計，並且不容易取得。

❹讀者應該記得舒曼早期與克莉斯托談戀愛，啟發舒曼的創意，不但使他寫出《天才兒童》，也創造出弗羅倫斯坦與奧澤比烏斯。

❺為了爭取別人的肯定，舒曼特別將《春之交響曲》獻給薩克森的弗德烈西・奧古斯特國王二世（King Friedrich August II of Saxony）。國王欣然接受這種榮譽，並回贈舒曼一個金色的鼻煙盒。

❻十年後舒曼為這首曲子配上管弦樂，公開發表，取名為《D小調交響曲》（作品一二〇）。

❼克拉拉在1842年拒絕到俄羅斯演奏，因為李斯特也計畫在同一時間前去俄羅斯。「沒有人想與他競爭，」她寫著：「對那些無法被他音樂吸引的人，他會用個人魅力來蠱惑他們。」

❽他先前為舒曼的刊物做過翻譯，領過稿費。

❾華格納居住在巴黎。舒曼一直與華格納通信，為《新音樂雜誌》取得巴黎音樂的活動報導。

❿舒曼趕到梅得堡去迎接妻子歸來。人們不免好奇在克拉拉離開的這段時間內，舒曼是否照顧過女兒瑪莉。他在日記及信件中均未提過僅8個月大的女兒。瑪莉固然有褓姆照料，但她大概非常思念母親。

⓫在孟德爾頌的建議下，舒曼後來將這首曲子編為雙鋼琴演奏曲。

⓬歌劇不但要花劇作家的全部精神，還要動用到戲服、場景、導演、道具、芭蕾

舞者等等，製作成本昂貴。在舒曼的年代，歌劇表演要先經過政府的審查合格，這一點尤其麻煩，因為所有的歌劇院幾乎都是在貴族的支助下營業。

⓭舒曼也藉重傳統音樂的力量，許多清唱劇的合唱部份聽起來宛如聖樂。虔敬的風格常出現在他晚年的合唱曲中，此時他的創意已大不如剛結婚之時。

⓮尼爾斯‧加德（Niels Gade,1817-1890）是位丹麥的小提琴家、作曲家及指揮家。他起初擔任副指揮，在孟德爾頌過世後，他被正式任命為接班人。

⓯任何與魔法有關的事都令舒曼興奮。他或許已經將赫胥巴克（Hirschbach）的點子溶入自己的音樂中。赫胥巴克寫過《哈姆雷特序曲》、清唱劇《失落的天堂》和舒曼稱之為《浮士德》的弦樂四重奏。

⓰作曲家舒曼對俄羅斯的影響極為深遠。柴可夫斯基誇獎他的音樂「在架構上可與貝多芬媲美，但風格截然不同」。他也認為舒曼是「當代藝術成就出色的代表性人物」。

⓱舒曼出乎意料地將他在俄羅斯寫的詩寄給維克，此舉可能是他求助的訊號，正如同他以往向老師維克求助一般。

⓲舒曼持續寫家庭日誌，記錄他每天的心情、社交活動、金錢收支、創作和疾病，克拉拉則寫另外一本日記。

12 陷入憂鬱症的深淵
1844-1845

《浮士德》其中一幕還放在我的桌上,我好害怕又看到它……
……我不知道是否有一天能夠發表此作品。

　　舒曼30歲左右,由於受到社會變遷的影響,導致嚴重的精神憂鬱症,進而引發精神崩潰。當時歐洲的工業革命正如火如荼地展開,在1848至1849年德國大革命達到最高峰。工業革命的影響是,人口急遽增加、機器代替人力、鐵路取代馬車,關稅協議排除古老以物易物的制度以及政府中央集權。這一切大環境的變動深深影響了作家、音樂家、藝術家的工作型態,也改變了他們自我看待的角度與創作能力。

　　舒曼自幼深受浪漫思潮的薰陶,而得以發揮他的才華。對創作能力極強的舒曼來說,此時最重大的改變是浪漫派精神日漸凋零。在舒曼的成長時期,人們相信天才與瘋狂密不可分。浪漫派時期的藝術家自信滿滿地沉迷於「瘋狂」的行為——放縱、飲酒、吸毒、異想天開——希望藉此刺激他們的創作能力。年輕未婚的舒曼儘管害怕失去自我克制的能力而走上自殺一途,也不免隨著時代潮流沾染這些惡習。自從和克拉拉結婚後,由於克拉拉完全不贊同這種藝術家放縱不當的行為,於是舒曼盡一切努力符合她的標準。

一個有趣的現象是，當舒曼與妻子從俄羅斯返國後，他不再用「瘋狂」來形容自己，而是幾乎改用「生病」來反應他的思想隨著環境而變化。一股新的思潮自巴黎崛起，蔓延到歐洲其他國家。1836年路易·法蘭索瓦·拉路特（Louis Francois Lelut）在巴黎出版一本關於病原體的書，書中指稱蘇格拉底並非單純地被魔鬼附身，而是如同傳聞中罹患精神病。根據1846年的報告，類似的結論也發生在帕斯卡（Pascal）身上。

危機四伏

　　當舒曼34歲生日來臨前，他感到身體越來越來「差」（1844年6月1日）、「更差」（6月2日）、「極差」（6月3日）。他開始經驗前所未有的沮喪，他試著在生日當天以親自出面介紹新作《浮士德》來對抗憂鬱症。雖然舒曼希望快馬加鞭完成他那遲延多時的作品，但他總是被一些事情打斷。到了6月中旬，他終於認真創作《浮士德》，但進展有限。在月底他又想到拜倫的《海盜》（Corsair）是歌劇的好題材，然後所有工作就此停滯不前。

　　在7月份他將注意力集中在虛弱的身體上。7月4日，他抱怨自己那「悲傷的憂鬱症」，並在隔天說「他半個人都病倒了」。他試著讓自己保持忙碌，「在壓力下努力工作」好完成《浮士德》一幕中的管弦樂編曲。但他又被別的事情打擾而分心。8月初他開始在「音樂學院」教書，家庭日誌記錄他的病情加重，「大量」飲酒。舒曼試著約束自己，但在8月14日他卻得了「腹部絞痛」，必須留在家裡。雖然在兩天後他的「情況改善」，又「勤奮地寫《浮士德》」，但到了月底前他又陷入「受詛咒的憂鬱狀態」中。

由於舒曼的憂鬱症加重，他開始接受治療。他首先嘗試水療法——「溫泉浴」及「河水浴」。在十九世紀，「浸水」是一種普遍用來對抗精神失常的治療法；這種方式至今仍被歐洲的許多溫泉療養中心所沿用。水療法可以幫助病人鬆弛緊張的情緒，舒曼在浸浴後也感覺不錯。這種狀態一直持續到9月初，讓他有足夠的體力和克拉拉去哈勒（Halle）和哈茲山（Harz Mountains）渡假。但此時舒曼的情況又再度惡化；克拉拉記錄：「他要費很大的力氣，才能從房間的一頭走到另一頭。」根據家庭日誌的記載，9月21日舒曼開始接受「卡斯班（幫助排泄）鹽療法」，這是十九世紀另一種治療憂鬱症的常見偏方。❶

舒曼持續抱怨「工作鬱悶」。他設法在9月24日前往歌劇院，但後來他又寫信給孟德爾頌，談到心中交戰：「《浮士德》其中一幕還放在我的桌上；我好害怕又看到它……我不知道是否有一天能夠發表此作品。」

一星期後，舒曼提到他想找「慕勒醫生」（Dr. Muller）檢查身體。這位醫生可能是莫瑞茲・慕勒（Moritz Muller）或先前曾提到他的兒子克羅沙・慕勒（Clothar Muller）。父子二人皆為薩姆爾・哈尼曼（Samuel Hahneman）在萊比錫創辦的順勢療法學校中之一員，他們態度保守但受人尊崇。老慕勒醫生大力推動順勢療法，結合新穎的主張與傳統醫療方式，將審慎的科學觀注入新的醫療法中。他的重大貢獻之一是，發現許多病人皆為藥物中毒的犧牲者。❷他的兒子克羅沙寫過許多教科書。其中之一是經常再版的《治療學大綱》。我們發現在萊比錫的順勢療法中，水銀常被用來治療「神經痛、感冒、牙痛、胃炎、腹瀉、坐骨神經痛、皮膚搔癢以及其他種種疑難雜症。

為了找出舒曼是否曾經用過或接觸過這種毒性極高的金屬元素，作

者曾親自尋訪德勒斯登薩克森郡立圖書館，從舒曼的家族歷史資料中找到羅伯、克拉拉和奧古斯特‧舒曼的一撮頭髮來做測試。結果顯示羅伯‧舒曼的頭髮的確遺留水銀的痕跡，克拉拉的頭髮則未含水銀。❸但這不足以證明舒曼父子因醫療緣故而接觸水銀：第一，這份舒曼的歷史資料並未標明日期，因此旁人無法得知頭髮標本在他幾歲時採集。第二，在帽子的製造過程中會使用水銀，我們從家庭日誌得知舒曼確實有戴帽子的習慣。

就在慕勒醫生父子為舒曼診斷病情，並有可能為他治療症狀時，舒曼毅然決定前往德勒斯登。雖然後來舒曼說去德勒斯登是醫生的意思，但這種可能性不高。任何一位醫生都不會勸病人在如此沮喪時展開旅程，但舒曼和克拉拉顯然是在維克的鼓勵下，開始以德勒斯登做為新故鄉。克拉拉希望「新的環境和新朋友會對舒曼產生有益的效果」，因此舒曼主動探勘遷居到德勒斯登的細節。他在1844年10月3日隻身搭火車前往薩克森重鎮。

我們可以想像病奄奄的舒曼，在下火車後所面臨左右為難的情況。德勒斯登的人口多達十萬人，居民比萊比錫多四萬。這裡除了是美麗的大城市、歐洲最富裕的殿堂之一外，也是巴洛克藝術勝地，無數的畫家、雕刻家、建築師蜂擁而至的地方。這裡的皇家歌劇院（Royal House of Opera）在韋伯的帶領下欣欣向榮。此處對年少輕狂的弗羅倫斯坦來說是個天堂，但在1844年舒曼的心態卻接近低調保守的奧澤比烏斯。

舒曼起初強烈反對遷到此地，他立刻將負面訊息回送給住在萊比錫的克拉拉。她寫著：「這趟旅程很驚險，羅伯認為他無法適應新環境。」一星期後她來到舒曼的飯店，發現：「羅伯一個晚上都沒有睡，他幻想

著最可怕的畫面。早上他往往以淚洗面，完全放棄希望。」

　　很不幸的，舒曼的日記只記錄金錢帳目，很少說明到底發生了什麼事。但從克拉拉的日記可得知她的父親「希望將羅伯」自憂鬱沮喪中「救出來」，這句話不失爲有力的線索。爲了到維克家，有懼高症的舒曼必須渡過一座橫跨艾比河（Elbe River）的高橋。雖然他與維克言歸於好恢復來往，但他們從未擺脫那一場激烈官司的陰影。而且，維克早先努力使舒曼「過正常的生活」，並要求他「像個男子漢」，引起舒曼強烈的反彈。舒曼往往以幽默的言語壓抑忿怒或保持心理平衡。現在，舒曼面對空前的情緒低潮，維克不識時務的霸道行爲，只會讓舒曼滿腔的怒火更加難以渲洩。他的腦海充滿「可怕的畫面」——但克拉拉的日記並沒有告訴我們這些景象是什麼。舒曼有可能再度產生輕生的念頭。

　　是什麼原因讓才34歲的舒曼跌入極度沮喪中？可能的原因是他的壓力自四面八方襲捲而來。他最近才從俄羅斯回來，心力交瘁。在精力枯竭的狀況下，他對《浮士德》緩慢的進度感到心灰意懶，而文字工作更加深無窮盡的挫折感。舒曼甚至懷疑是否該放棄樂評人和刊物主編的工作，以便空出更多的時間來作曲。他被任命爲萊比錫布商大廈管絃樂團指揮的希望顯然已經破滅，而克拉拉的事業卻蒸蒸日上，形成明顯的對比。她那好管閒事的父親似乎又再度奪回主導權。

　　在這段危機期間，靠著克拉拉的精神支持，舒曼漸漸恢復穩定的情緒。他們決定暫時在德勒斯登租一間小公寓，和維克詳談至少在那年冬天居住在德勒斯登的計畫。

　　舒曼有兩個月的時間在萊比錫結束一切事務，他也盡心盡力完成此任務。在這段期間，懷孕六個月的克拉拉舉行告別演奏會，其中包括一

場在布商大廈的演奏會，演奏曲目是對她而言難度最高的貝多芬《皇帝協奏曲》。朋友們盛大歡送這對夫婦，在一場令人難忘的宴會中，來賓聽到年僅13歲的小提琴家約瑟夫‧姚阿幸演奏孟德爾頌的《弦樂八重奏》，他和布拉姆斯同時成為迷惑舒曼的「魔鬼」。❹

1844年，舒曼所面臨最急迫的決定是如何處理《新音樂雜誌》。一年前一家音樂雜誌社提出併購舒曼雜誌的想法，此舉可讓舒曼在出版界擁有更多揮灑的空間，但舒曼拒絕了。但現在他對經營事業已經感到厭倦，加上情緒低潮，他決定完全放棄《新音樂雜誌》。11月20日，他以五百塔勒的低價將雜誌社賣給法蘭茲‧布倫代爾（Franz Brendel）。

這是一項致命又不智的決定。刊物是他與外界接觸的主要媒介，也是讓他公開表達理念的工具。他大部份的朋友都是《新音樂雜誌》的同事或記者，刊物也是延續家族出版事業的精神與收入來源的最佳方式。在賣掉《新音樂雜誌》後，舒曼不但讓自己失去一份穩定的收入，也淪落至遊手好閒的情況中。雖然他希望以作曲填補空虛的時間，但事實證明他的想法極難實現。

音樂創作從未成為舒曼的全職工作，他偶爾只在靈感出現時快速寫下新曲。在一首曲子與下首曲子冗長的空檔中，他會排滿其他活動——閱讀、文字校對、擔心他的病情、為《新音樂雜誌》寫稿與校稿。現在他的生活重心卻轉移成為健康狀況，整天唉聲嘆氣。失去刊物這個宣洩管道，是形成舒曼絕望感的原因之一（任何實質上或象徵性的失落感都會讓憂鬱症變本加厲）。

放棄刊物工作可以解釋為什麼舒曼的年紀愈大愈想寫歌曲。雖然舒曼寫的歌有其優點，但若比起舒曼在生命中最後十年為鋼琴、其他樂

器、管弦樂所寫的抽象音樂作品,歌曲仍然顯得生硬,過於咬文嚼字,缺乏流暢的生命力。

🌀 移居德勒斯登

1844年12月13日舒曼搬到威森豪斯街底的一樓公寓中。他從行李箱中拿出書籍和衣服加以整理、重新佈置傢俱,再移入鋼琴,小孩子也開始適應新的環境。我們可以想像搬家的場面有多混亂。但在短短的八天內,舒曼又「開始稍事作曲」。在12月23日前他完成了《浮士德》重要的終曲,結合獨唱、合唱、管弦樂,旋律盪氣迴腸。他已在思考如何進行首場演奏會。

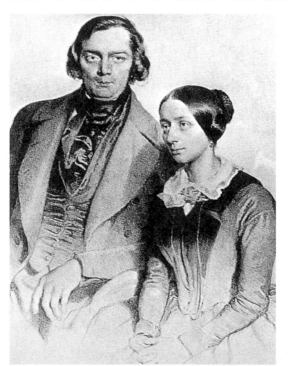

聖誕節帶來紀念日的聯想,引起無限的惆悵。「老先生」(維克)幾乎每天都來家裡,也希望舒曼夫妻在假日時去看他。接連四天舒曼感到精疲力盡,白天一事無成。12月27日傍晚,他

愛德華·凱撒所繪製德勒斯登時代的舒曼夫婦肖像。

「獨自散步到韋伯的墓地」，似乎又讓他觸景傷情，感慨萬千。隔天，他受到「劇烈的神經痛發作」，讓他痛下決心求醫診治。

舒曼在德勒斯登第一位求見的醫生是卡爾・古斯塔夫・卡洛斯（Carl Gustav Carus, 1779-1868），他是舒曼青少年時期醫生的親戚，或許也是所有診斷過舒曼的醫生當中最負盛名的一位。卡洛斯醫生是德國知名的「自然哲學家」之一。在人文主義的情操下，他善用特定主題的科學研究結果來造福人群。他不僅研究精神病擴散的原因，身為知名的解剖學家、外科醫生、婦產科醫生，也寫過多本關於語言學和象徵主義的書籍。1827年，薩克森皇室任命他為德勒斯登御醫。

當時卡洛斯醫生第一次聽見就十分讚許克拉拉的鋼琴演奏，甚至在舒曼搬到德勒斯登之前，卡洛斯醫生就曾邀請舒曼夫婦到他家，參與音樂表演活動。很明顯地，如舒曼的家庭日誌所記載，舒曼與「霍夫拉特・卡洛斯」（Hofrat Carus）的交情超乎工作範疇，卡洛斯醫生很快便贏得舒曼夫婦的信任，成為他們的好朋友，並介紹舒曼夫婦認識德勒斯登的社會名流，更成為舒曼女兒尤麗（Julie, 1845年3月11日出生）的教父。

1845年1月3日舒曼和卡洛斯醫生整晚在一起，向醫生說明他的眼疾（他的病歷史中反覆出現近視、視線模糊，和其他的視覺問題）。卡洛斯醫生介紹舒曼去看一位精通催眠術的卡爾・黑畢格醫生（Dr. Carl Helbig）。黑畢格醫生在1月初對舒曼「施展魔法」，這並不代表卡洛斯醫生從此停止為舒曼心理治療，或不再給克拉拉婦科方面的建議。1845年，在舒曼寫給孟德爾頌的一封信中說：「霍夫拉特・卡洛斯建議我早起散步，這對我很有益處。」他也提到「卡洛斯處方的負面作用」，但並未說明它們為何。

黑畢格醫生的「魔法」一開始對舒曼很有效。舒曼深信幻術，特地為自己買了「護身符」，並在1月20日開始隨身攜帶護身符來抵擋邪魔。這個事件對力圖創作《浮士德》的舒曼來說，暫時增強了他在潛意識中對《浮士德》人物特性的認同。但漸漸地，這種強調記憶回溯以進行治療的催眠術，卻令舒曼變得有些困惑和紊亂。

🌀 催眠療法

　　我們不知道黑畢格醫生讓舒曼陷入昏迷狀態的頻率與時間長短。但在舒曼看完黑畢格醫生後，在日記上所寫的頭幾件事之一，便是女兒瑪莉「危險的病情」。在他沮喪、昏迷、略帶迷惘的情況下，他可能暫時將女兒的狀況加諸在自己身上。（「瑪莉的病情好轉——我的身體非常不舒服。」他在1月8日寫著。）

　　黑畢格醫生的催眠治療法另一個影響，是勸阻了舒曼繼續創作《浮士德》樂曲。這項改變是否有益尚待討論。舒曼不斷尋找其他的歌劇題材，又匆匆摒棄它們，包括羅安格林（Lohengrin）的故事（不久後被華格納採用）。幾年後當舒曼回來繼續寫《浮士德》時，一般認為他這時所作的音樂不如接受黑畢格醫生診治之前的水準。

　　我們從黑畢格醫生後來寫給瓦西勒夫斯基的信中看見，他個人的觀點是：「完成《浮士德》的最後一幕，讓舒曼背負太大的壓力。當他在寫歌劇結局時，生了一場大病。」而且，他似乎相信舒曼自一開始和音樂結緣，完全是出於精神病理學的緣故。他將此比喻為上癮，類似「同樣的病症經常發生在專業人員身上，例如會計師埋首在同一件事上（永遠在計算數字）。」黑畢格醫生建議舒曼應該「至少偶爾從事非音樂的腦

力活動」。他的目的是讓舒曼停止「將全部心思放在音樂上」。

　　事情一如所料，作曲家舒曼對這建議極力抗拒，並開始對黑畢格醫生提出新的抱怨，至少對醫生來說是新的，他不知道這些症狀——死亡的恐懼、懼高症、對藥物與毒藥的害怕——在舒曼早期幾次精神崩潰時便紛至沓來。舒曼也表示他「害怕所有的金屬物品，甚至包括鑰匙在內」。這種反應可能是對黑畢格醫生的回應：「在當時，催眠術常用磁鐵、鑰匙和其他金屬物品來傳送所謂的動物磁場到母體身上。舒曼大概害怕這種外力介入會威脅到他作曲家的身份。」

　　當舒曼對催眠治療法越來越反感時，醫生嘗試用藥物治療，但也遭到病人回絕。最後，醫生命令他做「跳躍式冷水浴」。根據黑畢格醫生的說法，這種療程幫助舒曼「恢復元氣，又可以全心全意投入他唯一的職業——作曲。」這個結果很令人振奮。舒曼一家人在德勒斯登的期間，一直和這位家庭醫生保持來往。❺

　　舒曼漸漸振作起來，但從未完全掙脫自萊比錫離鄉背井，移居德勒斯登的痛苦。他的家庭日誌和旅遊日記上，皆顯示出他的不安一直持續到1845年為止。多年來，他的日子時好時壞，生產力時高時低。他對每種症狀總是保持高度的敏感，他承認自己是憂鬱症患者。

　　舒曼對德勒斯登的天氣定期紀錄，並敘述他的心情如何受到天氣的影響。3月份艾比河的水災「驚心動魄——猶如十字架落地」，他寫著，仿佛將大自然的變化與個人經驗連結起來。生日及逝世紀念日均牽動著他的心靈，尤其是重要人物的紀念日。舉例來說，當3月份貝多芬逝世紀念日來臨時，他在日記上說：「晚上生病——徹夜失眠。」隔天則「生病、半夢半醒」。而且，他仍然容易因為嫉妒而產生焦慮。在他接到「孟

德爾頌又寫了管風琴奏鳴曲」的消息當天，他抱怨「神經性疾病」。

克拉拉的健康，尤其是一年便懷孕一次的頻率，是另一個不安的來源。他們的第三個女兒尤麗在1845年3月11日出生。才短短三個月後，克拉拉高興地宣佈她可能又有喜了，然後她「驚慌失措、情緒不穩」，舒曼必須帶她去做溫泉浴使她平靜下來。幾個星期後，克拉拉確定已懷孕的消息，似乎讓舒曼的焦慮一掃而空。因爲若舒曼希望克拉拉流產的願望成眞，他將背負更嚴重的罪惡感。

在舒曼的婚姻關係中總是危機四伏，舒曼不願意遠行，而妻子卻熱衷此道。1845年8月在波昂舉行的「貝多芬音樂節」又挑起這個老問題。克拉拉計畫到那裡演出，舒曼亦同意隨行，但想到旅途中種種會發生的事則令他憂心忡忡。

他們準時啓程，但由於舒曼不停喊著「焦慮和暈眩」，他們決定不去遙遠的波昂，而轉往威瑪觀光，然後在茨維考停留幾天。舒曼立刻產生「賓至如歸」的感覺。他「悠閒地」探訪哥哥，心情豁然開朗。他寫下「父親在8月10日過世」，顯示逝世紀念日再度令他傷感唏噓。在讀完父親生前出版的作品後，他的心情「好多了」，然後他回到德勒斯登，結束不到兩周的旅程。一星期後他開始洗「跳躍式冷水浴」，在接受兩次治療後，舒曼覺得神采奕奕，不但可以參加維克的生日，也可以光臨《春之交響曲》的演奏會。

儘管舒曼在生理和心理上抱怨連連，但他又開始作曲，醉心於他幾次精神崩潰前用以慰藉心靈的對位法練習。他租了一種特別的樂器，稱之爲「踏瓣鋼琴」。鋼琴內多裝了一組音弦及敲打器，以便彈奏賦格曲。舒曼還研究巴哈的音樂，甚至向萊比錫的出版商哈特爾（Hartel）提議：

「發表新版本的巴哈式鍵盤樂器音樂。」但這項計畫並未落實。結果，他親筆寫出賦格曲。尤麗在3月誕生，為他們帶來眞正的「熱情」。

在1845年8月和克拉拉踏上旅程前，舒曼以巴哈的名字拼音「BACH」寫出幾首賦格曲。他在那年及次年發表了數量可觀的對位法音樂作品，其中六首巴哈主題的《賦格曲》尤其需要高度專注，因爲它們不只架構在巴哈姓名與每首賦格曲主題音符的關係上，也需要融入複雜的數學法則，即所謂的「巴哈數字」。巴哈本人即憑此在對位法樂曲中創造連貫性。

精神學家米瑞姆·林德（Miriam Linder）強調，舒曼在1845年專注於賦格曲的目的，是爲了消除憂鬱的心情，重新整理思緒。如果我們了解對位法的規則通常需要邏輯思考，正如西洋棋一樣，可加強一個人的推理能力，就能斷定他的論點正確無誤。舒曼對於古典音樂和賦格曲規則之依賴，猶如個性古怪的精神分裂者，努力保護自己不陷入人格分裂中。精神分裂這個詞彙並不百分之百適用於舒曼的診斷結果上。他在1844年及1845年的病症，比較接近劇烈的憂鬱性精神失常，加上妄想症（這種疾病並不稀奇），情緒激動與漠不關心則交替發生。❻

林德醫生提出一項重點是，舒曼在1845年以後改變了作曲風格。他在舒曼的音樂中察覺到「情感的和諧一致性」遭到破壞，以及樂曲的不連貫性：「新紀元──新的舒曼，已然來臨。」他的觀察值得爭議。在評估音樂作品的水準時，「情感的和諧一致性」因個人的審美觀與客觀判斷而見仁見智。當然也有許多樂迷同意部份舒曼的晚期音樂──例如《曼弗雷德序曲》（*Manfred Overture* 作品一〇五）或《大提琴與管弦樂協奏曲》（*Concerto for Cello and Orchestra* 作品一二九）所傳達的熱情和興奮，與他早期的作品不分軒輊。

至於不連貫性，我們在舒曼的作品中早已發現風格經常瞬間改變，例如當他開始寫歌曲時，或在另一年專注於室內樂時。舒曼在經歷嚴重憂鬱症之後的音樂風格並不代表「新紀元」。事實上，沒有一首曲子比《鋼琴與管弦樂協奏曲》（作品五十四）更能證明他的音樂具有連貫性。這首曲子的第一樂章是在他31歲居住萊比錫時所寫出。四年後他遷往德勒斯登，為這首曲子補上《間奏曲》（Intermezzo）、《優雅的慢板》（Andante grazioso）和終曲《活潑的快板》（Allegro Vivace）。前後樂章銜接得天衣無縫。無論在創意、節奏感、主題變化，或情感表達上，舒曼的功力絲毫不減，這首曲子是他登峰造極的作品之一。

【原註】

❶舒曼的情緒不穩定常與生理與心理的慢性退化有關，引起消化方面的疾病，例如便秘，這讓舒曼的痔瘡更加嚴重。有些醫生甚至相信憂鬱症是由大腸內殘留的毒素所引起，因此幫助排洩的鹽療法極為盛行。

❷「慕勒醫生開了醫藥科學的眼睛。」歷史學家提希納（Tischner）寫道：「他以事實證明新出現的症狀不完全代表病人的疾病，而代表病人對治療方式的反應。」

❸化學實驗在席里格·葛勒特（Selig Gellert）醫生的協助下，到加州福斯特市的凱芬克斯實驗室，利用X光發光計進行檢驗。醫生們不僅發現水銀殘留的痕跡，也偵測到鉛、鋅、錳等物質。在第二次世界大戰期間，德勒斯登圖書館遭到空襲而浸水，導致這些頭髮標本受到汙染。

❹姚阿幸在前一年抵達萊比錫，當時舒曼正全心全意投入《天堂與培利》的創作，沒有留意到他。但孟德爾頌卻注意到了姚阿幸，並鼓勵這位音樂神童學習作曲。舒曼在聽到姚阿幸第一次公開演奏後，據說他「一手輕拍姚阿幸的膝蓋，一手指者星空，以他獨特的溫和語調說：『至高的天使可注意到地上有這麼美妙的小男孩，與孟德爾頌一起演奏克羅采奏鳴曲（*Kreutzer Sonata*）嗎？』」

❺當舒曼在1856年去世後，黑畢格醫生建議用他的頭顱做一個石膏模型，與貝多芬、莫札特、海頓和其他音樂家相比較，並進行「心理研究分析」。赫曼·薛夫豪森（Hermann Schaafhausen）教授於1885年在波昂找出舒曼的遺體，將頭顱自身體移除，他的研究報告顯示舒曼的頭顱很正常。我們要了解十九世紀的科學，才能知道為什麼科學家要這樣做。由於法律禁止人體解剖，許多錯誤的解剖學和病理學觀念常被運用在臨床醫學上。為了破除錯誤的觀念，採集人體各個部份加以研究的確有其必要。在無法取得人體器官下，許多早期的教科書採用動物的研究資料。「天才」的頭顱被視為最珍貴的標本，正如今日我們認為天才的頭腦有重大價值（事實上，天才愛因斯坦的大腦被人移除，做為科學研究之用）。今天舒曼的頭顱卻意外地失蹤了。

❻林德醫生所下的「精神分裂症」結論獲得許多精神學家的共鳴，這一點在本書的第十七章將有詳盡敘述。另外一個普遍的論點是舒曼得了慢性腦器官疾病，可能是受到梅毒或心血管毛病的感染所致。

13 創作巔峰 1845-1849

這是我豐收的一年──彷彿外在的風風雨雨驅使我更貼
近內心世界，促使我發現一種反制的方式，以抵抗外在
兵慌馬亂的世界。

　　舒曼居住在德勒斯登的五年（1845-1850年），是他音樂創作的高峰
期。他不但比其他時期寫出更多風格迥異的曲子，也體認到自己最終的
心願是創作大型的德國歌劇。他同時也擔任指揮──儘管這從未成爲他
的專長──他又協助別人舉辦音樂活動。

　　然而，這些年他過得很辛苦──陣陣的病痛接踵而至，他常用「憂
鬱」、「疲憊」、「虛弱」等字眼來形容自己。舒曼的社交行爲拘泥而客
套，有些人認爲他太過於賣弄學問，被視爲個性古怪，難以捉摸的人。

　　愛發表音樂評論的舒曼也不復存在。雖然他持續在信中提出對音樂
的看法，但他刊物的寫作工作完全停擺。1846年4月，別人力邀他接掌萊
比錫《新音樂雜誌》的編輯工作，但他婉拒了。他希望將僅有的體力貢
獻給作曲。除了聲樂及合唱曲，他在德勒斯登唯一發表的文學作品便是
五頁的《劇院手冊》（Theaterbooklet, 1847-1850）和《家庭與生活的音樂
規則》（Musical rules for the Home and for Life）。

　　1845年，舒曼在作曲方面的進度幾乎停滯不前，學習對位法與完成

鋼琴協奏曲是他唯一能做的事。9月他寫信給孟德爾頌:「我的心中連續好幾天響起偉大的鼓聲和喇叭聲(C調喇叭),我不知道該怎麼辦。」這種聲音是否與他在腦海中構思的《C大調交響曲》有關很難說。舒曼的家庭日誌說:「音樂在腦中澎湃,引起焦慮不安。」秋天,舒曼夫婦愉快地與華格納到雙方家中彼此探視。12月17日,華格納首次朗誦他的《羅安格林》(Lohengrin)劇本,此舉提醒了舒曼,他在歌劇創作上遠遠落後華格納。

顯然舒曼要在靈感來臨時快速作曲,已愈來愈顯得困難。隨著時光流逝,他為了要除去年少輕狂的痕跡,特地修改了他婚前一些最好的作品──例如《大衛同盟舞曲》(Davidsbundler Tanzer 作品六)。

在聖誕節前夕,他忽然陷入興奮情緒當中,這徵兆顯示出他有新的點子。他在12月14日的家庭日誌上寫著:「交響曲」。正如他早期的作品一樣,他只花了三天時間就快速完成第一樂章。在聖誕節當天他記錄:「最後一個樂章的音樂情緒激昂。」12月28日,《C大調交響曲》的架構即將成型。1847年,他以《第二交響曲》的名義(作品六十一)發表此曲。如果我們將早期的《G小調交響曲》和他在1841年所做的「小交響曲」(Sinfonietta)納入計算,此曲實際上是舒曼的第五首交響曲。

舒曼的《C大調交響曲》不但彈奏上有困難,聽眾也不易理解。舒曼本人將這首曲子與他縈繞不去的憂鬱症結合在一起。這首在舒曼口中自我貶低的慢板樂曲,事實上是他最精湛的交響曲之一。

他創造出拱形架構的八小節主題音樂,旋律之優美,架構之清晰,足以媲美巴哈的《聖馬太受難曲》(St. Matthew passion)中之詠嘆調《求主垂憐》(Erbarme Dich)。這首曲子以弦樂器揭開序幕,再由雙簧管與

低音管以對位法重複主旋律（後來當布拉姆斯分析最後一個樂章時，他發現與巴哈《音樂的奉獻》（*Musical Offering*）有異曲同工之妙。

　　舒曼在交響曲上的進步，以及他在未來將遇到的問題，部份原因來自他在德勒斯登新發展的友誼。費迪南・席勒（Ferdinand Hiller,1811-1885）是一位天才作曲家和專業指揮家（在1843年取代孟德爾頌擔任布商大廈管弦樂團指揮）也移居德勒斯登，他正在籌備一連串的音樂演奏會，並打出廣告詞：「音樂會網羅交響曲、序曲、音樂大師之經典名曲，和新世紀的代表性作品。」席勒對內向的舒曼情有獨鍾❶，不久後人們便開始談論舒曼與克拉拉要如何參與管弦樂演奏會。

　　舒曼在1845年底結束忙碌的工作後，1846年成爲舒曼最黯淡的一年。年初舒曼夫婦到萊比錫，克拉拉在布商大廈演奏舒曼的鋼琴協奏曲。在回到德勒斯登後，舒曼以修改協奏曲樂譜來「折磨」自己，最後不得不去看卡洛斯醫生。幾天後他和雕刻家艾尼斯・李卻（Ernest Rietschel）發生爭執。李卻被邀前來，在淺浮雕的大獎章上（現在收藏於茨維考的羅伯・舒曼家中）雕刻舒曼和克拉拉的人像。席勒認爲克拉拉的畫像應該放在丈夫前面，但舒曼的想法卻恰好相反。雕刻家花了一個星期的時間坐在雕像前苦思，終於完成了讓每一個人都滿意的傑作。

　　2月，舒曼放下手邊交響曲的工作，開始閱讀但丁（Dante）的《神曲》（*Divine Comedy*）和歌德的《浮士德》後半部，舒曼形容他處於極度「精神亢奮」之中，一方面他也因克拉拉即將臨盆而感到焦慮不安。兩天後他們的第四個孩子，也是長子，艾米爾（Emil）出生。❷

　　在孩子出生後四天，舒曼開始爲他的交響曲配上管弦樂，但因爲太多事情讓他們分心，他只能「每次跨出一小步」（第一樂章到5月才完成，而

整首交響曲直到年底才完成管弦樂編曲）。舒曼在家庭日誌中提到「陰霾的天氣」和自己「憂鬱的心情」。有時候他感到「神經性疲乏」。3月時他感到身體「非常不適」。他用難以翻譯的「Koffangegriffenheit」一詞來形容，意即「頭腦發昏」或「頭腦憂傷痛苦」，顯然他是處於天旋地轉的狀態。他也在此時提到一種惱人的新症狀：「聽覺器官異常性音律不整」。

舒曼在那一年只提起一次耳朵的毛病，但此疾病後來在杜塞爾道夫再度發作。這種症狀雖然短暫，但卻十分嚇人，後來被克拉拉形容為：「聲音不停地在耳旁奔騰，每一個噪音都變成一個音符。」這對一位音樂家，尤其是為了交響曲的管弦樂編曲而疲倦的作曲家而言，更是不堪其擾。

這種聽覺失調的起因有好幾種，最普遍的是中耳炎，另一種可能性是急性內耳炎（labyrinthitis又稱Meniere's Disease），由細長的耳骨管道的柔軟組織腫脹所引起，令人極不舒服。患有這種疾病的病人，通常會產生嚴重的暈眩、頭痛、心理不適等現象，舒曼都有過這些症狀。而且，他那「異常性音律不整」的聽覺錯亂，近似「急性內耳炎」聽覺扭曲的現象。

在舒曼急性耳疾發作兩天後，他才稍微感到好些。他決定戒菸，允許自己「懶散一下」。3月10日，茱莉生日的前一天，他又再度抱怨「神經性疲乏」。為了讓頭腦清醒，他又接受了一次泡澡式水療法，到月底之前他的身體狀況持續好轉，直到他再次記下「可惡的憂鬱症又在晚間侵襲。」

5月，舒曼又經歷了一次「嚴重的暈眩」，但沒有聽覺錯亂。克拉拉在復活節假期（4月12至13日）前往萊比錫，和著名的瑞典女高音珍妮‧林德（Jenny Lind），搭配孟德爾頌共同演奏。與克拉拉短暫別離後，舒曼第一次開始用「F」來暗示性交，代表他的部份壓力來自婚姻關係。

憂鬱症夫婦

當舒曼愈來愈習慣當病人時，他統稱自己是「憂鬱症」。克拉拉在1846年也對自己的健康狀況抱怨連連。❸他們共渡短暫的假期，希望藉此恢復健康。但在旅途中經常發生如同在德勒斯登時的惱人問題。

舒曼在老朋友澤雷的麥克森住處停留數日後，便開始「勤奮地」創作《C大調交響曲》，不料一到晚上就會被維克的造訪打斷。隔日他雖抱怨「老是有嚴重的暈眩」卻仍然能接見其他訪客，宴樂活動應接不暇，可惜舒曼「身體微恙」，渡過「紛擾的夜晚」。他以一言蔽之：「帶著憂鬱症過鄉村生活」。

麥克森地區沒有醫生，因此舒曼去找諾亞（Captain Noel）先生求助（顯然他是梅傑・澤雷的朋友），此人的專長是骨相學，即以摸骨來診斷病情。諾亞的檢驗報告似乎和幾年前他向波提斯（Portius）先生要求的報告一樣模糊（詳見第六章 譯者註），想必讓舒曼深感困惑。「下午一個人玩西洋棋，昏迷不醒。」他寫著。這聽起來像他少年時在萊比錫公園所經歷的人格分裂一樣。不久後他的心情惡劣，眼光落在艾比河岸邊一座由古老城堡改建而成的精神病院。咭

舒曼這趟為了散心的旅程並未奏效。克拉拉也不開心，她又再度懷孕，夫婦倆決定去德國北部最大的島嶼——諾德尼島（Nordernety）。諾德尼在夏天氣候怡人，水質純淨，熱水浴及冷水浴的設施均屬一流。

從7月15日至8月21日這段期間，舒曼夫婦在可眺望海灘的旅館客房中住了一個月。克拉拉在這裡不幸流產了。半夜身體極度不適，起床找本地醫生求診。我們不知道醫生為她所開的處方為何，只確定她吃了藥後暫時不能再懷孕（她的下一個孩子到1848年1月20日才出生）。

舒曼似乎從這些受醫院監督的泡澡中受益不少，他泡澡超過二十四次，並仔細記錄每次泡澡時的天氣與水溫。但他覺得這些活動很無趣，無疑是想回去德勒斯登繼續工作。

可是，克拉拉希望先舉行演奏會。她在名流穿梭的渡假中心以「奧地利陛下座前，尊榮的皇家室內樂大師」為名登記，好吸引別人的注意（羅伯只以「舒曼博士」的身份簽名）。我們可以從舒曼在8月2日寄出的信中得知，克拉拉在流產後，在身體尚未完全復原之前就計畫開演奏會。不知是天氣炎熱或曲目安排的緣故，她的演奏會出席率並不高。一星期後他們返回德勒斯登。

舒曼持續在艾比河泡澡，迅速恢復健康，於是他又開始寫《C大調交響曲》。克拉拉也有作曲的心情，她寫下《鋼琴三重奏》（Piano Trio 作品十七）。當有高度影響力的維也納樂評人愛德華·漢斯立克（Eduard Hanslick）[5]在8月底來看他們時，他們興高采烈。舒曼有一陣子甚至還念念不忘音樂評論的工作。

舒曼在9月中旬搬進一間位於萊坦街的新公寓。他住在新居時只有一次提到「神經性亢奮」的症狀，發生在9月底華格納造訪之前。此時的舒曼正在為交響曲配上管弦樂，工作進度穩定，但他抱怨當席勒告訴他某些地方必須修正時，他抱持「快樂有些受阻」。席勒的忠告顯然讓舒曼頭痛不已。

克拉拉的身體狀況也漸入佳境。她到萊比錫做短暫停留，以便在布商大廈演奏貝多芬的《G大調協奏曲》，舒曼本人也二度來到萊比錫，參加新交響曲的演奏會。舒曼的精神病不曾復發，「憂鬱症夫婦」的症狀似乎有減緩的跡象。

巡迴演奏會

直到1846年底，舒曼才又出現嚴重的憂鬱症狀。他再度離家遠行，這次他陪同妻子到維也納，音樂創作一如往常全面停擺。

舒曼再度遠行的動機相當複雜。他和克拉拉兩人在維也納都有朋友。舒曼回憶起當初那段在維也納悲慘的日子，並不想再前往傷心地。而克拉拉卻認為發展海外事業是人生的重大契機。因為先前在德勒斯登讓她失望至極，她一向仰賴的維克正在提攜一位才華遠遠為之遜色的競爭者，即維克的小女兒瑪莉。當克拉拉描述瑪莉「老是機械化的動作，面無喜悅⋯⋯極度缺乏力量與耐性」時，不難聽出她的話中有幾分較勁的味道。❻

11月24日，舒曼一家人，包括老大及老二，展開為期五個月的巡迴演奏會。一開始似乎適應許多，但克拉拉卻非常失望，她不但手臂疼痛，出席演奏會的觀眾既不踴躍，音樂評論亦不理想。克拉拉寫著：「我失去了九年前樂迷的熱情。」

她很快斷定維也納不適合她，丈夫「長期下來」也不會喜歡這個地方。她的第三場演奏會預定在12月19日舉行，舒曼要親自指揮他的《鋼琴協奏曲》與《春之交響曲》，但克拉拉要求將演奏會延後，聲稱夫婦兩人皆身患重病。舒曼說自己得了「外交上的適應不良」（他大概想推卸演奏的責任）。

聖誕節是痛苦的時刻，克拉拉寫著：「羅伯和我均無法送禮物給對方。我們一毛錢都沒賺到！我感到沉痛的悲哀。這是我第一個不但沒送禮物給羅伯，還讓他沮喪不已的聖誕節。」新年假期情況更糟，克拉拉感到全然地挫敗，寫著她「想要發誓一輩子再也不辦演奏會⋯⋯我同情

那可憐的羅伯。他現在也捲入一連串不愉快的演奏會中。」

　　演奏會的日期改到1847年1月1日，結果觀眾的掌聲稀落，慘不忍睹。落幕後舒曼不發一語，他們又欠下一百基爾德的債務。當舒曼最後終於開口說話時，卻語出驚人，預言了未來的悲劇——「冷靜下來，克拉拉，十年後一切都會不一樣。」

　　最後一場演奏會在珍妮·林德的幫助下起死回生。舒曼記錄著：「她自願在10號的演奏會上演唱」。他觀察到「克拉拉的臉上發光，崇拜歌唱者」。她感謝珍妮的鼎力相助。光是這一場演奏會就讓舒曼夫婦賺進足夠的錢，來支付他們整個行程的費用。但高傲的克拉拉卻充滿罪惡感。「我無法克制停止自責。我盡一切努力演奏都無法達到林德唱一首歌的成就。」

　　在回薩克森的時候，在布諾（Brno）有一場演奏會，在布拉格有兩場。舒曼經歷一場成功的鋼琴演奏會，他被邀請到台上謝幕，這帶給克拉拉「極大的喜悅」。

　　在德勒斯登休息一星期後，他們的下一站是柏林。舒曼受邀指揮他的《天堂與培利》，他一如往常在舞台上舉止呆板。從克拉拉對第一場預演的描述來看，我們知道他被專任指揮介紹上台後，便「安靜地謝幕，忘了對音樂家和演唱者致上謝意。」在三小時的預演結束後，舒曼似乎「非常疲倦」，克拉拉試著從鋼琴的位置幫他指揮，這讓專任指揮大吃一驚。在二十四小時內，樂團團員大為不滿，心懷敵意，有幾位獨唱者揚言要退席。舒曼的心情惡劣，想要將演奏會延後或乾脆放棄指揮工作，預演的情況越來越糟。

　　次日，舒曼技巧性地以疲累為由，讓他妻子指導演唱者詮釋音樂。

到了2月17日演奏會當天，「他的恐懼感一掃而空，勇敢地步上舞台」。一切進行得非常順利，直到清唱劇的第三部份，「三名獨唱者完全茫然，不知所措」，克拉拉覺得「跌入深淵」。舒曼在柏林潰不成軍，證明他與克拉拉缺乏足夠的判斷力，來省思舒曼在指揮上的不足。

幾年前當他是鋼琴家時，他的缺點就一覽無遺，但他故意忽視自己的弱點。這種逃避現實的心態，對他的精神狀態衝擊有多大很難認定。舒曼超乎尋常的害羞、心情壓抑時的表達能力、對公開演奏的害怕，和社交能力的欠缺，都是與生俱來的特徵。舒曼的好友可以包容他，但對於愛批評他，要求他做超水準演出的人來說，這些缺點難以原諒。因此當舒曼面臨壓力時，表現也一落千丈。❼

柏林是孟德爾頌的勢力範圍，舒曼夫婦或許都想在此地闖出一番事業。克拉拉尤其希望將普魯士首都當成事業基地，她和孟德爾頌的姐姐芬妮‧孟德爾頌成為好友，並認真思考移居柏林（克拉拉的母親也住在柏林），但這對克拉拉是件困難的事。有不善交際的舒曼陪在她身邊，要在柏林皇室內留下良好印象非常困難。❽

在1847年3月底他們回到德勒斯登，不再妄想搬到別處，只想好好調適心情，彼此安慰，努力面對變化多端的家庭生活。克拉拉幫丈夫抄寫《C大調交響曲》，但她不久後又懷孕，因此舒曼必須獨力完成此項任務，最後他終於回到他那遲延已久的工作——歌劇，開始認真創作。

⑥ 歌劇創作之路

舒曼在創作歌劇時受到重重阻撓。首先，他反覆思量歌劇題材，多年來他一直在尋找最適合的故事。在他的日記及工作簿中可挖掘出一長

串的選擇，從《哈姆雷特》到《崔斯坦與伊索德》。每次有新的點子出現，他都可玩味一陣子，有時甚至開始編曲，但不久後便改變心意，變更工作內容或完全放棄。

當他還是刊物編輯時，他可以一展抱負，但現在他的使命感驅使他朝更完美的境界邁進——寫出歌劇劇本。另一方面，或許在他內心深處，仍飄盪著深愛詠嘆調的母親影子，母親對他的影響始終存在。母親是第一位啟發他音樂天才，也是阻止他往音樂發展的女人。舒曼最後決定寫一齣發揚女性光輝的歌劇，母親的力量可見一斑。

另一項衝突的來源是德國大革命之前的政治風潮。華格納和其他德國作曲家在此時竭力創作具祖國情懷的歌劇，一眼就可看出與盛行於歐洲歌劇院的義大利歌劇截然不同。舒曼當然喜歡具德國風格的歌劇，也和華格納交換意見，但舒曼本質上並不是愛國主義者，我們可從他早期對愛國主義的批判看出。他常接待國外的訪客，包括來自美國的訪客。當他聽到《天堂與培利》在紐約演出時，他滿心歡喜。他甚至和克拉拉認真考慮訪問倫敦，或許有一天定居在此。

舒曼經常被非德國主題的歌劇所吸引。舉例來說，在1847年返回德勒斯登之前，他決定根據瑪沙巴（Mazeppa）的故事寫一齣歌劇，描寫十七世紀哥薩克（Cossack）英雄保衛俄羅斯祖國的故事。這是一個具戲劇性，充滿暴力、激情的故事❾（後來李斯特與柴可夫斯基均為這個主題作曲），舒曼甚至還請他的朋友羅伯‧雷尼克（Robert Reinick）為這個故事寫歌詞，但後來他又改變心意，選擇一個較為溫和、女性化的主題，那便是《吉娜維瓦》（*Genoveva*），又稱為《聖女吉娜薇維》（*St. Genevieve*）的故事。

他最後決定採用《吉娜維瓦》的動機為何並不清楚。但他在1847年得知克拉拉又懷孕時做出決定，或許這是關鍵所在。我們從舒曼寫給雷尼克的信中可知，克拉拉很喜歡這個故事，並肯定她丈夫採用這個題材。《吉娜維瓦》的內容——喜歡冒險的丈夫離開城堡，留下他那端莊嫻淑的妻子在家中——和舒曼的婚姻生活恰好相反。因此我們可以猜想他的用意是想表揚克拉拉，因此他選擇這個故事，將偉大的歌劇改寫成歡樂感恩歌，歌頌女性的美德。

舒曼對妻子的感情並非是他唯一的動機。他非常清楚《吉娜維瓦》的故事在當時的德國很流行，因此他換到這個主題，可以免除因為採用斯拉夫人瑪沙巴的歌劇所引起的政治反彈。但從戲劇的角度來看，這個決定荊棘遍佈❿，以女人為主題的歌劇可說是票房毒藥。

有兩種聖女吉娜薇維傳說的版本在德國流傳。一種版本出自研究莎士比亞學者，備受尊敬的路德維奇·提克（Ludwig Tieck,1773-1853）之手，另一種版本則出自年輕詩人弗德列西·黑貝爾（Friedrich Hebbel,1813-1863）之手，此人極受舒曼賞識。舒曼的第一步便是重新邀請雷尼克再寫歌劇劇本，但兩人對一開始的內容就產生歧見，僵持不下，於是舒曼便邀請黑貝爾到德勒斯登，希望兩人共同攜手編寫歌劇。當黑貝爾在1847年7月抵達時，他發現舒曼口才不佳，不擅下達命令，因此未促成合作關係。最後舒曼只得憑一己之力寫下劇本，這項浩大的工程佔據他那年大部份剩餘的日子。歌劇的主要內容摘錄如下：

> 席格飛（Siegfried）是一位十字軍，離開他居住的城堡，投入戰場。他找他信賴的好友哥羅（Golo）來照顧妻子吉娜維瓦，她心中孤單害怕，便邀請哥羅以歌聲唱出她對離家丈夫的思

念以撫慰心靈。這首歌讓兩人心情興奮，葛羅想趁機佔有吉娜維瓦，她以侮辱的話語拒絕他，罵他混蛋，受到羞辱的哥羅意圖報復，便去找在戰場受傷的席格飛，哥羅告訴席格飛他的妻子對他不忠。席格飛相信他的話，阻咒妻子。回到城堡後，他卻驀然發現妻子是清白的，他的朋友出賣了他。哥羅被放逐在外，死於異鄉。本劇以喜劇收場，這對愛人破鏡重圓，老百姓皆歡呼慶祝。

自人們耳熟能詳的民間故事中，《吉娜維瓦》雖然逃過劊子手的斧頭，但她必須在森林中獨自流浪，與世隔絕，只和動物為伍，或許這種悲慘的下場嚇壞了舒曼。他為了美化故事結局，不惜削弱劇情張力。此外，他也設計許多幕以宗教為主的場面，讓故事更加感人肺腑，符合早先較為浪漫派的提克版本❶。

《吉娜維瓦》的序曲華麗雄偉，是舒曼最出色的一部管弦樂作品，直到今日仍被演奏。舒曼將作曲時間延至聖誕節過後——令他分心之事稍後再敘——他在序曲中所表達出來的興奮心情已煙消雲散。

《吉娜維瓦》的成功與否在於劇情詮釋及舞台表演。這兩點要發揮得淋漓盡致很不容易，因為許多動作象徵人物內心的感受，而舒曼的人物傾向感情表達，並非以動作取勝。他使用不同的主題音樂貫穿一幕幕場景。但與華格納不同的是，舒曼的手法微妙，細緻處不易分辨。他也沒有以不同唱腔來區分人物特徵。

舒曼以循規蹈矩的方式寫下《吉娜維瓦》。他精確地計算出拍子，時間算得絲毫不差，無法想像他是在精神衰弱的情況下寫出這首曲子。他希望整首歌劇，包括休息部份，不超過三小時。他也寫下獨唱者的音域，為了避免超出歌唱者的極限，他以保守的態度編曲。在一份有舒曼

簽名的樂譜上，他以褐色和紅墨水記下無數個標示以及修訂的筆跡，顯示出他是個謹慎的校對者，精益求精，力求完美。

他也以極快的速度完成這些作品，以不到一個月的時間完成第一場（故事大綱與管弦樂配樂），同時進行第二場的架構。第三場在一個星期之內擬訂。最後一場只花了十二天撰寫。8月4日之前——在他開始寫《吉娜維瓦》九個月後——最後一場的管弦樂編曲終於大功告成。

有許多令舒曼夫婦震驚的事情發生在寫歌劇期間，他和克拉拉必須面對喪親之痛。第一個突如其來的消息，是芬妮·孟德爾頌在1847年5月14日的猝死。她在彈鋼琴時忽然不支倒地，不到四小時內，因腦溢血而喪生，享年42歲。由於最近克拉拉經常到柏林的緣故，她才正開始和芬妮成為知

里希特所描繪《吉娜維瓦》劇中情節。
《吉娜維瓦》是舒曼唯一的歌劇作品。

己。芬妮的死亡不但震撼了克拉拉，更讓她痛苦萬分。

　　再來是兒子艾米爾的死亡，當時他只有16個月大。當艾米爾在1847年6月22日過世時，克拉拉又再度懷孕。有很長的一段日子，她難過得「痛不欲生，虛弱不振」。雖然兒子的死，令他們悲痛欲絕，但這個孩子打從一出世便體弱多病，他的逝世並不令人意外。

　　但是，他們絕不會料想到，孟德爾頌也這麼快就撒手人寰。孟德爾頌驟然去世的消息在11月1日傳到德勒斯登，克拉拉寫著「莫大的驚慌」。他可能因為動脈腫瘤破裂，導致內出血不斷，在連日的痛苦與精神混亂後過世。舒曼夫婦連忙趕到萊比錫，先詢問好友魯特醫生舒曼的情況，然後參加喪禮。

　　舒曼長久以來便害怕步上姊姊艾蜜莉的後塵，再想到魯特醫生先前在體檢報告書上所指出的「中風性體質」，孟德爾頌的死訊更摧毀了舒曼的信心。在喪禮結束後，舒曼「不停地」談論著孟德爾頌，過去兩人相處的種種情景如潮水般湧現在腦海中，有時他會擔心與孟德爾頌死於同一種病症。

　　舒曼在創作《吉娜維瓦》時，多次停手改寫其他作品。他在1847年寫下兩首《鋼琴三重奏》（*Piano Trios* 作品六十三及八十），《浮士德》幾幕的編曲也進展神速。但1848年1月20日，新生兒的降臨攪亂了舒曼的生活。他們為第二個兒子取名為路德維奇，以紀念舒曼的摯友：路德維奇・舒恩克。

戰爭爆發

　　舒曼記錄他在寫歌劇時，常覺得「非常歡喜」，甚至在他完成曲子後

仍有這種感覺。新的創作力周而復始，一波波產生新的作品。創造力提升的原因相當複雜。舒曼心情上有了轉變，經過長期的沮喪與低迷的生產量，現在他終於愉快地展開持續數年的創作高峰期。

外在因素影響了他的行為，其中他唯一在世的哥哥卡爾・舒曼在1849年過世⑫，這讓羅伯成為家族同輩中唯一存活的人，也使他深信自己來日無多。如果他不再繼續「認真工作」，他那最近才建立的「一流」作曲家地位又會面臨挑戰。

另一項影響舒曼工作型態的外在環境變動，是自1848到1849年的大革命，這股風潮橫掃德國，強迫他逃離德勒斯登。暴動從法國開始，迅速蔓延到其他國家。被褫奪公權的人民、被換掉的勞工和不滿的學生凝聚起來，對抗地位穩固的貴族，要求更多的自由。普魯士人和奧地利人互相爭奪對其他德語系國家的統治權，引發危險衝突的局面。

1848年在維也納爆發激烈的戰爭，梅特涅被迫退位，柏林陷入全面混亂。舒曼的家庭日誌寫著：「劇烈的政治狂潮」。上千個民眾被殺害，最後普魯士國王終於有條件地投降，答應解禁，宣佈德國將與其他德語系國家形成聯合政府，選出國會代表，並在5月召開會議，但由於他們缺乏民主憲政的經驗，並沒有實質成果。

不同地區甚至沒有共同的宗教信仰做為團結的力量，因此政府組織必須建立於經濟與政治架構上，為了制訂大綱準則，引發了極大的爭辯。國會在挫敗之下，終於任命攝政王，寄望他以地方自治管理國家，但被任命者並無實權。聯合政府一夕瓦解，暴動一觸即發，軍隊重新佔領城市，德國繼續往分裂的路上邁進。

舒曼基本上認同德國在聯合政府下統一。但他不像華格納，他過度

害怕暴力而不願積極介入革命。1847年舒曼寫下幾首愛國歌曲，「聯盟軍的守夜者」、「自由之歌」和「戰爭之歌」這幾首無伴奏的男聲清唱曲，接著他又在1848年寫下「戰爭武器」、「黑色─紅色─金色」和另一首「自由之歌」。舒曼正確地意識到「長期對政治冷感的德勒斯登終究抵擋不住人民的怒吼」。

為了在槍戰爆發前離開此地，他和克拉拉尋找搬到其他城市的機會，但別的地方並沒有指揮或教學的空缺。萊比錫也沒有任何工作機會。**⑬**

在無奈的情況下，舒曼開始在德勒斯登當指揮家及老師。一開始他成立合唱團，並定期聚會。然後他收了兩名弟子，教他們音樂。最後他答應接掌費迪南·席勒近日讓出的空缺，擔任男聲合唱團的歌唱指導（席勒搬到杜塞爾道夫，擔任管弦樂團及合唱團指揮，後來這份工作也被舒曼接掌）。男聲合唱團不發薪水，但給予舒曼機會發表他所創作的聖樂，再出版以賺取利潤。

這些活動妨礙了舒曼的創作。他在1848年極少抱怨，但朋友常注意到他精神疲倦，分身乏術。嚴重的經濟負擔壓得他喘不過氣來。為了支付他們那年的所得稅，舒曼必須請哥哥卡爾退還部份他投資在家庭出版事業的錢（卡爾死後，由其妻子接掌事業）。1848年克拉拉又再度懷孕，造成更大的負擔。她在那年停止教書，在革命時期所舉辦的幾場演奏會，純粹只是為了幫助難民而舉辦的公益活動。

1849年在德勒斯登爆發戰爭。在槍林彈雨下，舒曼一家人躲在屋內。隔日他們走到市中心，看見道路和下水道一一被拆毀來築防寨，造成交通中斷。到處都是攜帶大鐮刀的革命份子——「空前的無政府狀態」。為了維持秩序，保皇派人士召集了以開槍與扣板機為樂的普魯士軍

隊，一場大屠殺就此展開。「走過城中央，」克拉拉說：「映入眼簾的是十四具駭人的屍體被丟棄在醫院中庭。他們在前一天被屠殺，屍體以最屈辱的方式公開展示……城中人人自危。」

在充滿壓力的環境下，從舒曼和克拉拉的行為可看出他們的角色互換。舒曼變得被動順從，而克拉拉則不讓鬚眉。當義軍來到他們的住所附近尋找可從軍的男人時，舒曼急忙奔進屋內，克拉拉深信義軍是想要帶走他，立刻編出一些藉口塘塞過去。當危機解除後，他們兩人連同大女兒衝進火車站，逃之夭夭（克拉拉在離家前匆忙安排管家照顧其他的小孩）。

他們搭火車逃到十二公里外的牧加（Mugeln），然後他們步行兩公里到另一個村莊，停下來吃東西，順便等待消息。「下一列火車沒有帶來令人振奮的消息。」克拉拉寫著：「不斷聽到大砲隆隆的聲音，想到孩子還在城中，我整天心神不寧。」她想回家，但「消息傳出叛軍在尋找可以背負武器的男人，強迫他們加入戰爭。」晚上他們在麥克森過夜，住在梅傑‧澤雷夫婦家。

兩天後的下午三點鐘，將近七個月身孕的克拉拉在兩名女士的陪伴下返回德勒斯登。他們走了四公里，「在砲轟隆隆下越過田野」，途中不斷遇到攜帶大鐮刀的叛軍。經過千辛萬苦，她終於回到了家。她寫著：「我看到孩子在熟睡中，馬上將他們從床上叫起來，要他們穿上衣服，攜帶幾件重要物品，一小時後我們一家人又在田野上趕路。」

克拉拉輕描淡寫地形容：「我可憐的羅伯，心急如焚地等了幾個小時，現在他倍感歡喜。」事實上，如我們在以下所見，舒曼對抗焦慮的方式便是每天在日記寫下生活的重大事件，遠離人群，退縮到孤獨的世

界裡，沉浸在狂喜中專心作曲。

在戰爭稍微平息後，舒曼又與克拉拉冒險進入德勒斯登稍作停留，為的是去探望父親。「城市滿目瘡痍，難以描述，」她寫著：「數千間房子被炮彈炸得千瘡百孔，整片牆壁全部倒塌，古老的歌劇院成為一片廢墟。真是觸目驚心……」這座城市「遍地都是普魯士人，睡在舊市集的稻草堆上。」軍隊包圍整座城市，並宣佈要圍勦叛亂份子。積極參與的革命份子之一華格納，已逃往李斯特在威瑪的住處。

舒曼一家人選擇住在附近，但不是澤雷的家園，因為那裡湧進大量的難民而擁擠不堪。在5月11日他們搬到小小的克雷夏村莊（Kreischa），舒曼在月底前都過著隱居的生活，而克拉拉以驚人毅力渡過動盪的局面，並勇敢地保護舒曼不受干擾，讓他繼續作曲。舒曼正在創作美麗的《青少年曲集》（*Song Album for the Yong* 作品七十九），然後他針對男聲二合唱與四支號角寫出《五首獵人之歌》（*Five Hunting Songs* 作品一三七），接著他將魯克特的歌詞譜出《經文歌》（*The Motet* 作品九十三）——「在痛苦的深淵中不要絕望」。克拉拉驚覺到舒曼竟然有能力讓「每一首歌都洋溢著至高無上的和平氣氛，它們提醒我春天的腳步已近，和那如花朵綻放般的愉悅。」

舒曼在克雷夏村莊所作的曲子，處處流露田園風光與和平氣氛，完全異於他在日記中所陳述「革命的慘烈景象」。克拉拉本人也驚訝地觀察到：「外界的恐怖行為喚醒他內心詩意般的情感，形成強烈對比。」舒曼在大革命時期所呈現的疏離感與他的個性互相呼應。他總是以離世獨居來隔絕外界的痛苦紛擾。

舒曼向費迪南‧席勒解釋他的創意，如何意外地受到1849年大革命

的刺激:「這是我豐收的一年——彷彿外在的風風雨雨驅使我更貼近內心世界,促使我發現一種反制的方式,以抵抗外在兵慌馬亂的世界。」舒曼當然不會忽略局勢的變化,他回到德勒斯登馬上寫下一首歌曲,表達出悲傷的心情,與他在那裡看到慘絕人寰的景象相稱,此曲便是《哈伯的第一首歌》(作品九十八a,第四首),其怨天尤人的歌詞出自歌德之手:

> 你將這個可憐的人兒帶到世上,
>
> 你讓他充滿罪惡感,
>
> 然後棄他於痛苦中不顧,
>
> 有一天所有的受害者終將討回公道。

🎵 盛怒的舒曼

　　李斯特在1848年造訪德勒斯登時,發生一件令人玩味的事,反應出在大革命時代,舒曼夫婦在其他知名音樂家面前的行為。李斯特正處於巔峰時代的末期,即所謂的「葛蘭斯時代」(Glanzperiod)。他剛與情婦瑪莉·達古夫人(Marie d'Agoult)分手,多少想拋棄他們的三個孩子。他也正結束在維也納一連串輝煌的演奏會。他那絢爛耀眼的生活方式與舒曼恰好相反。舒曼遠離人群、難以親近,過著保守的家居生活。

　　這段時期對所有想要發表作品的作曲家來說非常艱難。才氣縱橫的李斯特想到了一個解決方式——他將管弦樂與聲樂改編成鋼琴曲,公開演奏(他將白遼士的《幻想交響曲》改編成鋼琴曲,和原先的管弦樂版本一樣,掀起觀眾的狂熱)。

　　克拉拉仍然嫉妒李斯特,不斷地批評他,連舒曼也認為部份李斯特改編的歌曲「惡劣之至,令人反感」。[14]但舒曼夫婦仍請李斯特吃晚飯,

邀華格納、藝術學院的班迪曼（Bendemann）與德勒斯登重要人物作陪，他們也找來弦樂團體與克拉拉共同演奏室內樂。

事情一如所料，他們的貴賓姍姍來遲。在兩個小時後，「李斯特先生突然在門口現身。」克拉拉寫著。他來得正是時候，剛好趕上舒曼新作《鋼琴三重奏》。李斯特很喜歡此曲，不過他認為接下來的鋼琴五重奏「萊比錫色彩」太濃。舒曼將他的評語視為他在暗批不久前剛過世的孟德爾頌。舒曼崇拜孟德爾頌昔日的風采，靜靜地想得出神。

在用完晚餐之後，李斯特坐在鋼琴前面彈奏，克拉拉形容此為「如此可恥的演奏。可恨我不能像班德曼一樣起身離開，必須坐在這裡，真是羞愧。」他們的話題轉到歌劇上面。

李斯特大力讚揚一位出生於柏林的流行歌劇作家賈克莫‧麥亞貝爾（Giacomo Meyerbeer, 1791-1864）（舒曼和華格納對德國歌劇有極度偏好，因而反對麥亞貝爾的傳統型態）。

忽然間，舒曼大發雷霆——他稱為「盛怒」——當李斯特又說出一些對孟德爾頌不敬的話時，舒曼抓住客人的肩膀，命令他閉嘴。舒曼不滿地脫口而出：「麥亞貝爾和偉大的藝術家孟德爾頌比起來，根本微不足道——你有什麼資格批評他？」然後他大步走出房間，李斯特慚愧地道歉，他對克拉拉說：「請轉達妳的丈夫，全世界只有我可以心平氣和地接受他剛剛所說的話。」

流行且豐富的創作

舒曼停留在德勒斯登時飛快地作曲，從《吉娜維瓦》開始，在1848至1849年動盪不安的大革命時期他從未間斷作曲。1848年8月12日他寫下

著名的《青少年曲集》（作品六十八），正好趕上女兒瑪麗的生日，或許藉此快樂時刻，暫時拋下寫《吉娜維瓦》的壓力。「我不知道以後還會不會擁有像寫這些曲子時的好心情。」他告訴朋友：「我覺得我又重新開始認識作曲，處處可尋獲我那曾幾何時失落的幽默感。」他準確地預言此曲是他最受歡迎的作品。舒曼堅持這組歌曲要以最震撼的方式發表，結果創下二百二十六塔勒的收入。

　　幾乎所有學鋼琴的人都要練習這些美妙悅耳的曲子，它們特別針對兒童的手指與啟蒙所設計。歌曲的主題也很活潑：「軍隊進行曲」、「低吟之歌」、「可憐的孤兒」、「粗魯的騎士」、「快樂的農夫」等等。第二部鋼琴曲則針對大人設計，不久後問世，其中包括許多個人回顧，例如「劇院的迴聲」、「追憶孟德爾頌」、「北歐之歌」（《歡迎尼爾斯‧加德》一曲特別以他的名字「GADE」為曲調寫成）。

　　舒曼作曲時，想到他自己的孩子與別人孩子的音樂教育，列出一張《家庭與生活的音樂規則》，後來被付梓出版。書中有68句兒童格言，僅於下方摘錄部份內容：

　　　　不要一昧用力敲響鍵盤。

　　　　速度放慢與加快都一樣是嚴重的錯誤。

　　　　先將簡單易學的曲子練熟，彈得美妙生動，比將高難度的曲子彈得平淡無奇要好。

　　　　跟著節奏彈琴，許多天才鋼琴家彈奏起來和醉漢走路一樣，不要效法他們。

　　舒曼強調聽力訓練是音樂教育中「最重要」的一環，他也將健康因素納入考量。在彈完一天的鋼琴，身體感到疲累時，不要強迫自己繼續

《曼菲德序曲》的扉頁舒曼以樂器特色,展現拜倫筆下曼菲德的主角形象及劇情。

練習。休息總比滿臉倦容、無精打采地練習來得好。

　　不幸的是,舒曼自己就常將這些叮嚀拋到九霄雲外。舉例來說,在結束《吉娜維瓦》的24小時內,他又「熱烈地」展開另一項浩大的工程——寫《曼菲德序曲》(作品一一五)。他選擇這個主題的動機是出於個人因素:他的父親翻譯並出版拜倫的詩集,在德國的浪漫派時期大受歡迎。在自我囚禁數個月寫悲劇女人的故事後,舒曼大概希望轉換心情,歌頌英雄人物曼菲德,舒曼似乎在曼菲德身上看到自己未來的命運。

> 看著我!一切都是命中註定
> 難逃一死的世人,
> 青年人未老先衰,到中年時告別人世,
> 不必經過戰爭殘酷的死亡,
> 有些人在歡樂中死去,有些在研讀時死去,
> 有些人飽受折磨,有些人操勞過度,
> 有些人死於病魔之手,有些人死於精神失常,
> 有些因心碎而凋零。

　　舒曼剛步入38歲,心想著自己與曼菲德的相似之處。曼菲德是魯莽之人,站在阿爾卑斯山的懸崖上,暗自思忖「一股衝動跳入」無垠的空

虛中。曼菲德聽到「一個美妙之聲、發自生物口中、充滿生氣的和諧之音」而分心。他等著捕捉羚羊的獵人來救他，但想到「自己的錯誤」一手「毀滅」那個女人，心中就充滿罪惡感。曼菲德最後要求上蒼「賜下祝福，變成瘋子」。

在同情這個悲劇人物之餘，舒曼創作出他最成功的作品之一《曼菲德序曲》。他將音樂力量運用得無懈可擊，音樂型態上的掌握爐火純青。《曼菲德序曲》之後的十五幕今天較不為人知，其中包括拜倫詩集中歌唱或朗誦的對白，部份音樂錐心刺骨，部份則有鎮靜人心的效果。

克拉拉那年又再度懷孕，引起丈夫極度的不穩定。他抱怨「憂鬱的力量有時包圍我；把音樂靈感嚇跑」。他希望戰勝低潮的情緒，很快寫下《森林情景》（*Waldscenen* 作品八十二），這組幻想曲有著神出鬼沒的氣氛、脫離現實，並不討克拉拉的喜歡。

舒曼的《森林情景》（Waldscenen 作品82）樂譜扉頁。

第一曲《入口》（*Eintritt*）安靜詳和，顯出在林中悠閒漫步的情景。但下一首曲子《叢林埋伏的獵人》（*Jager auf der Lauer*）情緒激動，穿插快速的三連音與洶湧狂暴的和弦。之後旋律在《寂靜的花朵》（*Eisame Blumen*）中放慢腳步，這是首寧靜溫柔的間奏曲。舒曼完美地在《森林情景》中結合溫柔與狂暴。《惡名昭彰之地》（*Verrufene Stelle*）歌詞源自黑貝爾格（Herberge）可怖的詩；接著是輕快活潑的《友善的風景》（*Freundliche Landschaft*），

和光芒耀眼的《先知鳥》（Vogel als Prophet）引入和平的避風港；再來是《獵人之歌》（Jagdlied）這首強而有力的進行曲。最後在安靜的《告別歌》（Abschied）中落幕。

　　1848年底舒曼寫下《東方景致》（Bilder aus Osten 作品六十六），這是六首四手聯彈的鋼琴即興曲。在受到仿東方色彩的魯克特（Ruckert）詩作激發下，它們令人聯想到《阿拉伯之夜》的景象。在這之後的鋼琴作品，和舒曼婚前為克拉拉所寫的曲子明顯不同。從許多角度來看，這些音樂較為拘束，造成這種差異的原因不只來自創造力的減弱，也有作曲家刻意營造內斂的氣息。《森林情景》、《東方景致》和其他最新的作品不像《狂歡節》和《兒時情景》般耗費演奏者的精力，但卻匠心獨具。有些鋼琴家甚至覺得它們有更多細膩微妙之處，挑戰演奏者的領悟力。

　　1849年的經濟壓力激發舒曼的創作能力。由於《青少年曲集》的暢銷，使得他面對殘酷的事實：專注於創作短曲以利銷售。最好的例子是宗教清唱劇《耶穌降臨歌》（Adventlied 作品七十一）。2月，他又寫下一連串的新作品：三首單簧管與鋼琴的《法國幻想曲》（Phantasiestucke 作品七十三）、降A大調法國號與鋼琴的《慢板和快板》（Adagio e Allegro 作品七十）和F大調四支法國號與管弦樂的《協奏曲》（Konzertstuck 作品八十六）。3月，他寫下十首合唱《浪漫曲與敘事曲》（Romanzen und Balladen 作品六十七和七十五），十二首為女聲合唱的《浪漫曲》（Romanzen 作品六十九和九十一）和十首人聲四重唱和鋼琴的作品，又稱為《西班牙之歌》（Spanisches Liederspiel 作品七十四）。最後在4月和5月上旬，他寫下《五首大提琴和鋼琴曲》（5 stucke im Volkston 作品一〇二）和《青春歌集》（Lieder-Album fur die Jugend 作品七十九）。

舒曼開始實驗新的聲音組合（號角、單簧管、大提琴），製造陰暗昏沉的音調，並以嶄新的手法混合歌唱。他的《法國號協奏曲》（作品八十六）展現他在管弦樂編曲上的進步。他靠著自己一步步摸索，無師自通。這首曲子在熱鬧的號角帶領下，進入銅管樂器的旋律，再推向絢爛奪目的高潮部份。

　　舒曼的歌聲部份也一日千里，許多女聲合唱《浪漫曲》在優秀的演唱者口中聽起來精緻優美。舉例來說，《米爾菲》（Meerfey 作品六十九之五）蘊涵獨樹一幟的和諧感。在《西班牙之歌》中，舒曼搖身一變，成為西班牙騎士。這對一個不常接觸拉丁文化的德國人來說並非易事，但此旋律卻出奇地引人入勝，洋溢著作曲家的熱情。

　　不久後舒曼開始創作《迷孃彌撒曲》（Requiem fur Mignon 九十八b），此曲根據歌德的詩而創作。7月他完成《浮士德》悲劇的第三幕。當他在7月14日為克拉拉彈奏這些曲子時，她寫著：「盪氣迴腸的音樂震撼我心，我無法找到適當的形容詞來描述通體舒暢的感覺。」

　　7月16日，他們的第六個孩子費迪南（Ferdinand）出世。在此之後，舒曼的部份作品以細膩微妙的手法傳達婚姻的真諦。他寫下四首男高音與女高音的《二重唱》（Vier Duette 作品七十八），其中包括愉快的華爾滋，彷彿是一對夫妻輪流表達他們興奮的情緒，還有一首最溫柔的搖籃曲。在嬰兒誕生兩周後，舒曼更加努力掙錢。為此舒曼寫給萊比錫的哈代爾（Hartel）：

　　　　我渴望有份固定的工作。雖然我珍惜最近幾年埋首於作曲的日子，將來或許不會再有這種多產且愉快的時光，但我仍迫切希望找到一份穩當的工作，貢獻心力。我最終的志願便是幫助布商大廈管弦樂團維持它歷年不墜的聲譽。

舒曼的努力並沒有帶來正面回應。新任命的李茲（Rietz）並沒有如傳聞中離開工作崗位，舒曼也沒有順利爭取到他覬覦的職位，即柏林歌劇院的指揮。雖然這些拒絕讓他失望，只能乖乖地留在德勒斯登，但他至少可以專心投入作曲。9月他又迅速寫出時下流行的演奏曲《為大孩子和小孩子所作的十二首四手聯彈鋼琴曲》（*12 vierhandige klavierstucke fur kleine und grosse kinder* 作品八十五），這些曲子被出版發行者稱為《第二組青少年曲集》，歌名活潑生動——例如《跳舞的熊》（*Baren tanz*）、《泉源之地》（*Am Springbrunnen*），以及《夜曲》（*Abendlied*）等。

　　當月另一重要作品《鋼琴與管弦樂序曲與快板》（*Introduction and Allegro for Piano and Orchestra* 作品九十二），一開始的旋律和早期鋼琴曲所熟悉的克拉拉主題相似。他在10月根據呂克特、贊德里茲（Zedlitz）與歌德的詩寫下四首《雙合唱曲》（*Vier doppelchorige Gesange* 作品一四一）。11月，他根據黑貝爾（Hebbel）的詩，寫出合唱與管弦樂編制的《夜曲》（*Nachtlied* 作品一〇八），並將此曲獻給他。舒曼也根據蓋伯（Geibel）翻譯的文學作品，為獨唱者和四手聯彈者寫出第二組《西班牙之歌》（作品一三八）。12月，他以拜倫的詩譜出《三首歌》（*Drei Gesange* 作品九十五），並以豎琴（或鋼琴）伴奏、三首雙簧管及鋼琴《浪漫曲》（*3 Romanzen* 作品九十四）、《民謠》（源自黑貝爾的詩，作品一〇六）包括獨白加上鋼琴伴奏，和合唱與管弦樂編制的《新年之歌》（*Neujahrslied* 作品一四四），源自呂克特的詩。

　　1849年舒曼的知名度大幅提高，不僅他的作品立即被發表，他的《浮士德》更在歌德的百年誕辰慶祝會（8月28日）上，同時被選在三處演奏：德勒斯登、威瑪，和萊比錫——非凡的榮譽。「如果我有浮士德

的斗篷，可以飛到各地去聽演奏會就好了。」舒曼以熱烈的期待寫下這段話。他也出席德勒斯登的首場演奏會，親自指揮最後一幕《浮士德的昇華》。漢斯‧畢羅（Hans von Bulow）告訴他李斯特在威瑪表現傑出的消息，讓他陶醉不已。

至於萊比錫，李茲的指揮成績被形容為「不如預期」。《浮士德》最高潮的最後大合唱被批評為「拖泥帶水」。克拉拉抱怨她「不了解」為何丈夫對這種批評「無動於衷」，但舒曼的個性原本就傾向於忍氣吞聲，只有在極少數例外的情形下才會表現出怒氣，他告訴她後代子孫一定會學到如何欣賞他的音樂。

充滿創造力的人，在到達巔峰時通常會出現警訊——以舒曼來說，他在中年之前就飛越創作高峰期。我們不得不擔心他那強烈的使命感、害怕死亡的恐懼，與因時間流逝而引起的激動。同時，舒曼表面上的冷漠、疏離感、壓抑的情緒，在自律及沮喪之間搖擺不定，給人更多提心吊膽的理由。或許我們已經目睹心理分析家艾略特‧賈桂斯（Elloit Jaques）的分析結果——年華老去的天才身上會發生特別的問題（賈桂斯稱此為「死亡和中年危機」，而舒曼已經出現早期的症狀）。

其他學者則判斷舒曼產生漸進式的精神錯亂，但他的工作習慣如此有條不紊，創造力源源不絕。他在少年時，每當想到有一天他的天才會「離他遠去」便心煩意亂。現今，在邁向人生第五個十年時，他最欣賞的作曲家個個英年早逝——舒伯特、舒恩克、孟德爾頌（在德勒斯登時，舒曼也失去了他第四個孩子，再次提醒他人生苦短）。因此我們可以理解他為什麼想要轉換職場，有此膽量在浪漫時期涉足一項只有少數天才才敢做的事。

【原註】

❶ 據說他以一句話歡迎舒曼到德勒斯登：「你來這裡真好，現在我們可以一起沉默。」

❷ 艾密爾・舒曼自幼體弱多病。他的健康不佳，在16個月大時即夭折，令父母親肝腸寸斷。他的病因沒有被記錄下來，但由舒曼的後代感染肺結核的高頻率來看，他可能死於肺結核。

❸ 她在5月「胸部疼痛」，在11月病情嚴重到甚至取消一場演奏會的地步，這對她來說極不尋常。

❹ 這座名為索尼斯坦的精神病院被視為模範醫院和訓練中心（美國的精神病醫生布萊尼・艾爾稱此處為「在德國的精神病院中，猶如初昇的朝陽」）。這家病院的成績看起來很理想的原因之一，是他們在1829年之前一直將無法治癒的病人送往監獄，在1829年之後，將這類病人轉往科地茲的大醫院。舒曼在青少年時代看到的第一座精神病院便是在科地茲。

❺ 漢斯立克早先寫過一篇評論，對《天堂與培利》讚不絕口。舒曼也邀請他到德勒斯登，兩人結為好友，漢斯立克一直是舒曼最大的精神支柱之一（後來他也為宣揚布拉姆斯的音樂不遺餘力）。華格納完全不喜歡漢斯立克，並在歌劇《紐倫堡的名歌手》（Die Meistersinger）中，譏諷他為貝克麥耶（Beckmesser）（原劇稱此角色為李克（Hans Lick），是個奉承之人）。

❻ 維克故意等舒曼到維也納之時前來，他力捧另一位後起之秀──歌唱家米娜・休茲，甚至視米娜為己出。

❼ 值得一提的是，舒曼在同一年來到茨維考指揮時神采飛揚。那一場演奏會安排在音樂節期間，特別為舒曼舉辦。茨維考的管弦樂團不如柏林的管弦樂團能力強，但要求較少，他們對演奏的曲子也很熟悉。

❽ 舒曼那常被人嘲笑的薩克森腔調是另一層障礙。

❾ 瑪沙巴被一名女子勾引，她那嫉妒的丈夫將瑪沙巴身上的衣服剝光，綁在野馬背上，送她去波蘭的荒郊野外。她被哥薩克族人救起，哥薩克族人要求瑪沙巴當他們的領袖，幫助俄羅斯與瑞典作戰，瑪沙巴答應了他們的要求。戰爭勝利後，她受到表揚，沙皇更視她為忠誠的朋友。不料瑪沙巴後來竟然歸順敵軍，出賣沙皇。

❿ 舒曼的《吉娜維瓦》一直不算成功，但我們必須記得這是他的第一部歌劇。許多歌劇泰斗──董尼采第（Donizetti）、羅西尼、維瓦第、浦契尼起初的歌劇也未一砲而紅。

⓫舒曼有一次請華格納看《吉娜維瓦》的劇本。華格納是位嚴苛的樂評人，只要
有任何人批評他的歌劇，他便翻臉不認人，這次他說：「我告訴舒曼他犯了嚴
重的錯誤，必須馬上更正，但我發現他的反應很奇怪。他只叫我沉浸在他的作
品中，任何妨礙到他創作熱情的言語都會遭到頑強的抗拒。」

⓬卡爾知道他將不久於人世，於是在1849年寄了一封道別信給舒曼。卡爾被送往
卡斯巴德放血，在那裡告別人世。他的妻子將卡爾的屍體運回德國，寫下：
「疾病突發，引起對中風的恐懼。」卡爾的「臉上露出掙扎的表情，但他已失去
語言能力，身體偏向右側。」他顯然得了中風。

⓭當尼爾斯‧加德在1848年辭去布商大廈管弦樂團指揮一職後，樂團任命一位傑
出的行政人員兼指揮家，但並非作曲家的尤利烏斯‧李茲接掌此職位。舒曼此
時仍對此職位抱著一絲希望。

⓮如果李斯特改編舒曼的歌曲，如《新娘花》（作品二十五）的《奉獻》
（Dedication）時，舒曼的批評就收斂許多。李斯特改編版本和舒曼的原版手抄
本收藏在一起。

14 風雨欲來 1849-1852

上天只挑選少數幾位音樂家，賜給他們非凡的天賦。希望你，我
深愛的羅伯，永遠珍惜自己，永遠高興快樂，你理應如此。

　　根據舒曼的家庭日誌記載，他在1849年的身體狀況比較起來算是不
錯的，只有在生日時才發生輕微的憂鬱症。值得注意的是，他在八月份
連續四天「身體不適」，其原因可追溯到以前他對傳染病的憂心：「霍亂
的傳言讓我突然病倒。」總而言之，這一年他的醫療費用降低。

　　1849年11月舒曼接到一封信，聘雇他出任一份表面上看起來極為合
適的工作。費迪南‧席勒想要離開德勒斯登音樂指揮的職位，到科隆
（Cologne）接手同樣性質的工作。他推薦舒曼接掌他所留下的空缺。席
勒曾在歐洲各地旅遊並居住過，幾乎認識當時所有的知名音樂家。據我
們所知，他非常喜歡舒曼，他熟悉舒曼的個性，當然知道舒曼在指揮上
的弱點——不擅與人交往、說話簡潔扼要、不愛使喚他人——這些都是
擔任大型樂團指揮的致命傷。但席勒對於舒曼在德勒斯登合唱協會的成
就大感佩服，因而推薦他出任杜塞爾道夫指揮一職。

　　這誘人的條件實在令人難以拒絕，但從一開始舒曼對到杜塞爾道夫
任職就提出諸多質疑。他知道這座城市的指揮家個個喜歡惹麻煩，因此

樹敵甚多，這可能是席勒離開的原因之一。但是，在沒有更好的選擇下，舒曼無法開口拒絕席勒。他鼓足了勇氣——無視於自己在指揮上的弱點——告訴席勒反正「守規矩的管絃樂團」也不多，而舒曼知道「如何應付乖戾的音樂家，只要他們的態度不算頑劣或心存惡意。」

小心謹慎、明察秋毫的舒曼向席勒提出一連串有關這個職位的問題：

這個職位隸屬於市政府管轄嗎？董事會成員是誰？

薪資是七百五十塔勒嗎（非基爾德）？

合唱團的實力有多堅強？管絃樂團呢？

那裡的生活費有多高？和這裡比較起來如何呢？你的房租是多少？

能不能租到附傢俱的公寓？

遷移費和昂貴的旅費可以報公帳嗎？

合約上有沒有說當我另有高就時可隨時取消合約？

排練在整個夏天持續進行嗎？

冬天是否有短暫的八到十四天假期？

我太太找得到多元化的活動參加嗎？你知道她閒不住的。

儘管舒曼對這個職務充滿興趣，但他並不想搬遷。他正確地猜測到「離開薩克森家園是個痛苦的決定」。他在12月3日寫信給席勒，聲稱「頭痛」是他「延遲回信」的原因，他也表示想等到復活節前，再決定要不要接掌這個職位。雖然之前遭遇過多次拒絕，他仍抱著一絲希望，被任命為萊比錫布商大廈管絃樂團的指揮。他透過卡勒斯醫生等知心好友小心翼翼地打探，自從華格納被逐出德勒斯登（由於他參加革命活動）後，皇家歌劇是否有空缺。

另一個引起舒曼「惱人的情緒低潮」的原因是——他被一個幻覺騷擾。這個幻覺是在他搬到杜塞爾道夫後，馬上陷入極度沮喪，精神錯亂到要住進療養院的地步。舒曼無疑憂懼另一次的精神崩潰，他希望席勒能了解他的心情。舉例來說，他提到那段在麥克森不愉快的經驗。他在索尼斯坦看到那間精神病院時，「嚇得我魂飛魄散，讓我整趟旅途變得很掃興……在杜塞爾道夫可能歷史重演。」

⑥ 受聘成為指揮家

　　舒曼甚至在1850年3月31日寄出回函，接受杜塞爾道夫的職位時，克拉拉注意到他「仍然非常不確定是否會成行——他一直希望能找到距離近的工作」。根據克拉拉的日記指出，她本身也「極為猶豫不決」。依她的觀點來看，德勒斯登已走到藝術的盡頭。舒曼當時寫了很多曲子，但難以在德勒斯登發表。另一方面，克拉拉也希望常常旅遊，舉辦更多場演奏會。雖然杜塞爾道夫指揮家薪俸「微薄」，只有七百塔勒，不足以讓家人溫飽，但此職位仍有許多優點。薪水絕不是強而有力的誘因，在比杜塞爾道夫小得多的威瑪，李斯特的薪水是一千塔勒，外加舉辦宮廷音樂會的三百塔勒。而華格納在德勒斯登歌劇院每年的薪水則高達一千五百塔勒。

　　在考量現實利益後，克拉拉似乎無視於舒曼對精神病發作的惶恐不安。任何人都可以感受到他們兩人之間的高度對立，氣氛緊張。克拉拉的心情沮喪，影響到她與丈夫同時登台演奏的表現。「我覺得很不快樂。」她在一次嚴重的怯場後如此說——這次怯場很不尋常——1850年2月14日在萊比錫的布商大廈首度發表舒曼的《鋼琴與管弦樂序曲與快板》

（作品九十二）。她竟然在台上「害怕到有幾分絕望的地步。我感到無地自容，羞愧不已」。

　　或許是這種無助的感覺，更遑論她對事業的憧憬，讓克拉拉對舒曼當時的行為視若無睹。不管怎麼說，她與他住在一起將近十年，已經學到如何適應他那古怪的性情。她心中或許和舒曼一樣，希望他不要再像剛搬到德勒斯登時發生精神崩潰。

　　舒曼對自己無禮煩躁的態度心裡有數，當時心煩的原因是《吉娜維瓦》在發表前受到無盡的耽擱。德勒斯登沒有禮遇舒曼，讓《吉娜維瓦》順利上演，迫使此劇只能訂於1850年2月在萊比錫首演。但在正式排練展開前，大會為了讓麥亞貝爾的《先知》（*La Prophete*）率先登場，將舒曼的歌劇延至6月，這讓舒曼的怒氣一發不可收拾。他不僅將此決定視為對他個人的侮辱，更是否定他大力提倡德國歌劇的苦心。他預料歌劇的公演時間接近夏天，將無法吸引大批觀眾。

　　克拉拉正好利用音樂會延後的機會，到德國北部展開音樂會。他們夫婦兩人在3月份到布曼、漢堡和柏林。旅途從一開始便不順遂。到達布曼時，一位本地的樂團經理人，艾格斯（Eggers）先生阻礙舒曼發表音樂。舒曼在海德堡的老友托普肯懇求舒曼主動平息紛爭。這正是未來的杜塞爾道夫指揮展現外交手腕的大好時機，但舒曼堅決不去見艾格斯，克拉拉形容：他為此事「大發雷霆」。

　　當妻子在漢堡演奏鋼琴協奏曲時，舒曼指揮管弦樂團。克拉拉責怪觀眾給予的掌聲稀落，舒曼卻保持冷靜。他在當時的照片中看起來表情嚴肅，暗自沉思。3月19日在一家酒館中，他的脾氣又再度爆發。在他舉杯紀念巴哈與尚·保羅的生日後，一位大提琴家卡爾·葛登納（Carl

Gradener）譏諷地說，他樂意向巴哈致意，但尚‧保羅則另當別論。舒曼生氣地「起身，罵這個男人無恥，然後離去」。隔日他又大方致歉。

克拉拉在敘述這個事件時，故意不提他那晚喝了多少酒。舒曼似乎不像當初在俄羅斯時那麼退縮。然而，當時年僅16歲還默默無聞的漢堡鋼琴家布拉姆斯，寄給舒曼一些自己的作品，請他批評指教時，舒曼卻看也不看，原封不動將整份文件退還給布拉姆斯。

巡迴演奏的成績持續不佳，直到珍妮‧林德二度趕來支援他們。舒曼之前曾向歌唱家林德提議，他們三人不妨挑選一天好好在柏林聚一聚，但她毅然決定前來漢堡，及時伸出援手，帶給克拉拉成功的保證。林德是位紅極一時的女演員，也是登峰造極的歌唱家，她演唱舒曼的音樂令人回味無窮。事實上，克拉拉在此刻對林德極為傾心，她說：「我從未如此深愛並尊敬一位女性。」顯出藝術家之間的惺惺相惜。在林德離去後，舒曼寫著：「我們兩人都很依依不捨。」事情果然不出意料之外，在林德的熱情贊助下，幾場音樂會為舒曼夫婦賺進八百塔勒，超過在杜塞爾道夫一年所得。「在我們所有的德國演奏會中，收入從未如此豐厚。」克拉拉必須承認；「幸好羅伯的歌劇沒有依照原訂計畫公演。」

自此之後，德勒斯登成為克拉拉最不想去的地方。「無論在任何情況下，我們都不會住在這裡。」她寫著：「我們感到極端乏味，每樣東西都古老破舊。街上看不到一個聰明之人，他們看起來全像非利士人！——完全看不見音樂家。」當舒曼的第一張支票從杜塞爾道夫寄來後，克拉拉堅定地相信「舒曼應該有一個管弦樂團可以支配」。

4月舒曼終於認命準備搬家，他開始「整理大量的音樂作品」，有些需要善後。5月時完成多幕《浮士德》場景時，他感到無比欣慰。在月底

前他甚至計畫寫另一齣歌劇《羅密歐與茱麗葉》，但未履行計畫。首先他必須親赴萊比錫一趟，參加《吉娜維瓦》的首演，在眾人的期望及壓力下他感到「身體微恙」。

舒曼不改舊習，盡量拖延告別的日期，最後他們決定在歌劇公演後離去。歌劇預演自5月22日開始，克拉拉幫舒曼訓練演唱者和合唱團，大家使出渾身解數。管弦樂團的幾名成員甚至在作曲家舒曼40歲的生日上，以唱小夜曲向他獻上賀詞。雖然舒曼寫著他那天「很開心」，但他也「感到抑鬱寡歡」，暗示他有精神分裂的傾向，顯然他是擔心觀眾對《吉娜維瓦》的反應。

6月25日《吉娜維瓦》首演，一群外地的重要賓客——席勒、李斯特、蓋德、史波等人，紛紛前來共襄盛舉。舒曼的嫂

舒曼的《吉娜維瓦》首演時，刊登在「畫報」雜誌上的一張海報，右上為1850年萊比錫的一張演出海報。

嫂寶琳是家中唯一的代表。孔曲也特地從茨維考趕來。觀眾風度極佳，在歌劇落幕時兩次喝采，要求演唱者及羅伯回到台上，給予他們熱烈的掌聲。但克拉拉在日記裡的卻露出不詳的預兆：

> 人們又再次目睹，真正的德國音樂讓人們心頭暢快無比……上天只挑選少數幾位音樂家，賜給他們非凡的天賦。希望你，我深愛的羅伯，永遠珍惜自己，永遠高興快樂，你理應如此。

第三場演出（6月30日）由李茲指揮，受到觀眾極大的迴響。但報紙的反應冷淡，一位樂迷高傲地指責舒曼，說他「違反音樂規則」，指稱《吉娜維瓦》「犯下極大的錯誤，沒有一首歌曲達到預期的效果，演唱者的歌聲處處被樂器蓋過」。此部歌劇在首演後就遭到冷落──這對當時在萊比錫首演的歌劇來說並不稀奇──後來一直乏人問津。

8月舒曼離開在德勒斯登的朋友時，毫無歡樂可言。克拉拉藐視他們到了厭惡的地步，她說「這裡的人們冷血無情，對任何事情都無動於衷……像傻子一樣，滿佈皺紋的臉上毫無生命的光彩。」，難以與朋友維持情誼。

適應新環境

舒曼一如往常在分離時格外心浮氣躁。他正在寫美麗哀怨的《雷瑙之歌》（*Lenau* 作品九十），其中一首的《安魂曲》（*Reguiem*）預定在班德曼（Bendemann）教授家的私人聚會中演奏。當時雷瑙剛剛去世❶，舒曼擔心他無法在宴會中玩得盡興，因此不願意前去，直到主人頻頻催促才動身。幾天後在公開的歡送會上，舒曼的幾首歌曲被指定演出，舒曼

被人形容爲「所作所爲非常不體諒他人」，他堅持其中幾首歌曲在他的指揮下重新演唱，「但效果比以前更差」。

他們在1850年9月1日離去時，正好是女兒瑪莉9歲的生日，但他們沒有時間慶祝。一家人從早上六點搭乘火車，花了整天時間由萊比錫到達漢諾威，在那裡過夜。隔天他們又匆忙上路，終於在晚上六點抵達杜塞爾道夫。

杜塞爾道夫是一座美麗的城市，位於科隆北方萊因河東岸。自十七世紀以來就吸引了大批的畫家與雕刻家。舒曼最欣賞的詩人之一，海涅，於十八世紀末出生在此。十九世紀時，這座城市躋身成爲一流的音樂之都。當音樂協會在1850年聘請舒曼當音樂指揮時，杜塞爾道夫的人口到達四萬人。費迪南·席勒和其他有權勢的人物在火車站迎接他們，然後陪同他們到布萊登巴（Breidenback）旅館，步入精心佈置的房間（之後，舒曼驚訝地發現，一星期的住宿費用竟然高達五十五塔勒五角，超過從音樂協會預支的全部金額）。到晚上的時候，合唱協會的成員前來旅館，以演唱夜曲歡迎他們夫婦。這一星期他們過得歡欣雀躍，1850年9月12日是結婚十周年紀念日，更加錦上添花。

爲了要找到適合一家人的住處，確實是件苦差事。克拉拉失望地發現所有的房子都不舒適，當傢俱運達時，他們很快地在熱鬧的十字路口，阿利街租了一間諾大的公寓。克拉拉惋惜地說所有窗子都太大，讓人覺得好像坐在街頭一樣。她又抱怨新來的廚師，總之種種事情湊合起來導致他們心情不佳。

事實上，除了環境和廚師，還有更多讓克拉拉不稱心的地方。她發現杜塞爾道夫居民都令人厭惡。她寫著：「下層社會的人個個粗魯無

舒曼夫婦到杜塞爾道夫時，歡迎他們的慶祝會節目單。

禮、傲慢、自命不凡……他們覺得和我們地
位平等，但連招呼都不打。」

　　舒曼卻覺得新環境相當「優美」，只不過
有其他事讓他擔心。9月14日一種新的症狀發
生：「腳部風濕症」，其原因不明，但這只是
舒曼在未來幾年諸多抱怨的一項。腳痛維持了一個星期之久，搬家的過
程耗費心力，舒曼在新居的第一個星期精疲力竭，婉拒了席勒特地為他
們安排的歡迎宴會。

　　舒曼決定參加由市政府舉行的歡迎茶會。克拉拉又再度抱怨：市長
的致詞太長，茶會上「沒有多少食物可吃」。當舒曼的音樂悠悠響起時，
樂團指揮馬上奉承她，可惜用錯了詞——「陶屈（Tausch）先生指揮得
很好，但我希望他本人更和藹可親。」❷

　　杜塞爾道夫悠遊自在的社交方式是舒曼夫婦的一大障礙，尤其對克
拉拉而言，她說：「女人輕浮而不檢點的行為，有時明顯踰越了嫻雅的
界限。」這個德國城市在1815年被普魯士併吞之前，隸屬法國管轄，拿
破崙典章中對性行為的規範相當寬鬆。「這裡的婚姻生活，」訝異的克
拉拉寫著：「和隨心所欲的法國人相近。」但她也「喜歡這裡的人們，
聚在一起時總是輕鬆愉快」。但為了謹慎起見，她很快地接近周遭舉止最
保守的女人，那位女士便是慕勒醫生夫人。她的父親是銀行家，而她那
極有威望的丈夫很快便成為舒曼夫婦最佳的健康顧問。

第一季的指揮工作

舒曼能夠成為音樂指揮完全是由於席勒的推薦，眾人期望他維持甚至超越前一任指揮的水準。這個職位對最優秀的指揮家來說，都是一項挑戰。管弦樂團和合唱團的多名成員皆為業餘演奏家。要能讓管弦樂團順利演出，他們必須吸收軍樂隊的成員，來加強銅管樂器和木管樂器的陣容。

在杜塞爾道夫管弦樂團的全盛時期也不過擁有四十名成員，比現代交響樂團一半的人數還低。樂團有二十七名弦樂演奏者，八名木管樂器演奏者，兩到三名號角，喇叭及伸縮喇叭手各兩名，和一名鼓手（也來自軍樂隊）。多名演奏者還參加規模較小，由克拉瑪（Kramer）先生指揮，三十二名成員組成的劇院管弦樂團，因此在排練時間上經常發生衝突。

重要的演奏者時常缺席，甚至在演奏會中也是如此。據說這是舒曼為什麼要加重管弦樂曲架構的原因之一，尤其針對他在杜塞爾道夫所作的曲子。藉由歌唱人員的增加，萬一有演奏者缺席或銜接不上時，觀眾仍然可清楚聽見音樂主題。❸

音樂演奏會在近郊的公園內，低垂的帳幕中舉行。這裡的氣氛比舒曼夫婦習慣的布商大廈，甚至德勒斯登都要輕鬆得多。中間休息時間，有一千二百名甚至更多的民眾，「湧進公園，狼吞虎嚥地吃起三明治，喝起飲料等等」，直到管弦樂團召集他們歸隊。任何人只要到過萊因河品酒，必然能夠想像這些公開活動舉辦時，所掀起的騷動與缺乏公德心的行為。

舒曼希望在樂曲安排上展現雄心壯志。他不僅演奏貝多芬、韋伯、海頓以及其他知名音樂家的古典名曲，也向杜塞爾道夫民眾介紹他的新

作，和好友孟德爾頌、蓋德的作品。他也推出年代較遠，人們較爲陌生的作品，例如巴哈的《聖約翰受難曲》。爲了提昇管弦樂團的水準，讓演奏成績更爲出色，舒曼自萊比錫引進一位非常傑出的小提琴家，瓦西勒夫斯基，來當首席演奏者。

音樂會第一季的首場演奏會在1850年10月24日舉行，結果如預期般成功。附近城市的音樂界重要人物前來致意，讓整個管弦樂團提高士氣。他們以響亮的號角歡迎舒曼，然後馬上進入貝多芬的序曲，接著克拉拉上台演奏孟德爾頌的《G小調鋼琴協奏曲》。在舒曼指揮完自己爲合唱團及弦樂團所作的《耶穌降臨曲》（作品七十一）後，又輪克拉拉回來進行鋼琴獨奏，彈出巴哈的《A小調前奏曲和賦格曲》。最後一首曲子是尼爾斯·蓋德首度發表的《柯瑪拉》（Comala），這是一首結合獨唱者、合唱及管弦樂的戲劇詩。

席勒在那天晚上，當著杜塞爾道夫貴賓的面向舒曼敬酒，但他只向克拉拉致意，忽略了舒曼，引發一場小小的風波。舒曼幾乎想「起身離開」，克拉拉寫著：「我當時很難過，兩人心中都不悅」。三天後她寫了一封信給席勒，猛烈抨擊市政府忘記給她「演奏會表演應得的酬勞」。克拉拉僅收到「一小籃的花」，感謝她幫忙丈夫舉辦第一場音樂會。雖然舒曼的被動態度迫使克拉拉從旁協助，但她在信中強調她討厭別人視她爲舒曼的助手。「我的演奏是另一回事，當他們決定聘用我先生時，不應將我納入考量。」

音樂季的第二場公演是11月9日的「音樂晚會」，在每一張長長的節目單上都印著女主角的大名：「克拉拉·舒曼，原名維克」。第一首演奏曲是她先生的《D小調鋼琴三重奏》（瓦西勒夫斯基擔任小提琴演奏）。演

奏會以席勒的《即興曲》（作品三十
之二）落幕。舒曼說：「音樂廳的觀
眾『人山人海』」。他在那天也架構完
成另一首偉大的曲子，它便是《降E
大調交響曲》（*Symphony in E-flat
major* 作品九十七），後來又稱為
《萊因河交響曲》（*Rhenish
Symphony*）。

舒曼年約40歲，攝於1850年漢堡。

　　舒曼一方面肩負指揮家的責
任，一方面又盡力維護作曲家的尊
嚴，他的壓力與日俱增。經過杜塞爾
道夫第一季音樂會的幾次排練後，克
拉拉察覺到他「極度緊張、充滿不
安、亢奮的情緒」，他們將此歸咎於「住家環境令人為之氣結」。不久後
他們即考慮搬家。1850年9月底他們參加萊因河之旅，這是他們第一次攜
手同遊此歐洲觀光勝地。這趟旅途短暫但愉快，最後以參觀科隆大教堂
做為行程重點。

　　在參觀過這些新奇的地方後，他們搬到哈夫斯丘（Hofstube）這個較
為寧靜的社區，舒曼很快便覺得「有一股慾望催促他要趕快作曲」。他只
花了不到一星期的時間就架構出原先簡單命名為「演奏曲」的作品，事
實上這是他最大膽創新的新曲子之一——《A小調大提琴與弦樂協奏曲》
（*Concerto for Violioncello and Orchestra in A minor* 作品一百二十九）。儘
管舒曼有種種職責在身❹，他仍能在10月24日就職演奏會（由克拉拉獨

奏，舒曼指揮）前，剩不到幾天內就完成此曲的管弦樂編曲。

　　舒曼《大提琴協奏曲》的開頭實爲一段永垂不朽，神乎其技的佳作。管弦樂團先演奏幾小節稀疏的音樂，襯托出獨唱優美的聲音，八小節高音部份的音樂主題令人銷魂，接下來是二十一小節的朗誦，這是音樂史上最長的獨白之一。這段音樂激昂且引人深思。弗羅倫斯坦旺盛的精力貫穿於第一樂章雄偉的交響樂間奏曲，以及最後的高潮中。第二樂章充滿了奧澤比烏斯的詩情畫意，管弦樂團中的大提琴幽幽奏出深情款款的旋律，和主要的獨唱者形成對話。

　　舒曼深信搬到杜塞爾道夫不會影響他的創作能力，於是他又開始創作一首交響曲。在一個月不到的時間內，他便寫下五個樂章，並配上管弦樂（1850年11月2日至12月9日）。這首曲子便是眾所周知的降E大調《萊因河交響曲》（作品九十七）❺。音樂一開始是歡樂的主題，加上三連音的節奏，整首曲子架構細密而完整，成爲將來布拉姆斯交響曲依循的模式。

　　第二樂章是一首德國舞曲，略帶地方色彩，舒曼試著將這種「自然寫實」的風格注入作品當中。第三樂章描寫波浪激起的連漪聲，及遠處飄來的狩獵號角聲，讓聽眾感到身入其境，置身萊因河畔。第四樂章氣勢磅礡。根據首演的節目單上說，此曲「意含慶典之意」。可能是舒曼和克拉拉在不久前，看到科隆大教堂前遊行隊伍所得到的靈感。最後一個樂章活力十足，精神抖擻，以進行曲的方式開始，重複第一樂章的部份主題旋律，創造出對稱而前後呼應的結尾。

　　12月，舒曼完成這首傑出的管弦樂後，經驗到「喜悅感」在心頭澎湃，持續好幾個星期。他的身體狀況不錯，極少抱怨。在聖誕節前夕，

他指揮了韓德爾的《在埃及的以色列人》（*Israel in Egypt*），這首清唱劇
啓發他的靈感，他想依據馬丁‧路德的故事寫下一首類似的作品。他在
12月29日以飛快的速度完成《瑪西那的新娘序曲》（*Overture to the Bride
of Messina* 作品一百）。

　　1851年初，舒曼洋溢著幸福感，興沖沖地爲「英國之旅」訂立計
畫。他剛接到來自威廉‧史坦戴爾‧班內特的邀請訪問英國，他希望可
以和克拉拉在那裡住上一段時日，但杜塞爾道夫的排練和音樂會日期早
已排定，無法抽身。1月11日舒曼指揮他的第四場音樂會，曲目包括首度
演出的《新年之歌》（作品一四四）。在月底前他又完成另一首序曲《凱
撒大帝》（*Julius Caesar* 作品一二八）。2月6日他的《萊因河交響曲》首
演，由他擔任指揮。此曲一鳴驚人，造成空前轟動。2月20日他在杜塞爾
道夫指揮另一場演奏會。五天後他到科隆指揮《萊因河交響曲》。3月13
日他又回到杜塞爾道夫再度指揮此曲。音樂會的時間很長，比我們今日
所聽到的音樂曲目多上一倍。

　　可以預料的是，在極重的工作負擔下，舒曼對舉辦演奏會和擔任指
揮的熱情迅速消逝，尤其當他發現努力付出卻沒有回饋時，更充滿了挫
折感。他的第八場音樂會計畫在3月舉行，沒想到觀眾對新曲《瑪西那的
新娘序曲》反應冷淡，拒絕鼓掌，讓整場音樂會蒙上一層陰影。舒曼原
先計畫根據席勒的劇本寫一齣全新的歌劇，但他沒有時間與精力來完成
這浩大的工程。觀眾對於序曲的負面評價傷害了舒曼，但更糟的是，報
紙刊登了一篇貶低他的文章，據說這篇報導的作者是音樂協會的會員。

　　另一項盤據舒曼心頭的事，是克拉拉發現（3月26日）她又懷孕了。
他一如往常情緒低落，她亦如此。這次懷孕的時間不對，正值他們努力

適應新環境之際，也代表他們必須再度延遲英國之旅。

　　在結束第一季音樂會的指揮工作後，舒曼大大地鬆了一口氣。克拉拉說：「他很少這麼高興過。」他們尋找更好的居住地點，夏天搬進位於杜塞爾道夫主要道路柯尼薩利的公寓，靠近班瑞沙橋（Benrather Bridge）。不久後他帶著懷孕的妻子展開另一次萊因河之旅，這次他們遠赴瑞士，舒曼愉快地沉浸在少年時期海德堡的回憶中。克拉拉說：「這趟旅程是他們有史以來最愉快的假期」。

🐚 雙重身份

　　靠著克拉拉的協助，舒曼嘗試建立音樂的連貫性，不僅將過去和現在的經驗串聯起來，也結合自己作曲家及著名音樂指揮的雙重身份。他在1851年所寫的三首音樂會序曲，主要是為了管弦樂團演奏而寫❻，可惜觀眾的反應不佳，導致舒曼倍感失望。在杜塞爾道夫的第一年，他也完成了數量可觀的非管弦音樂。舒曼對室內樂的興趣展現在他獨特的《神話──中提琴及鋼琴的畫面》（Marchenbilder 作品一一三）、兩首極富原創性的《小提琴及鋼琴奏鳴曲》（Sonatas 作品一〇五及一二一）、美麗的《小提琴大提琴及鋼琴三重奏》（Trio 作品一一〇）。他也為鋼琴獨奏者譜出三首《狂想曲》（Phantasiestucke 作品一一一），還有為兒童寫的五首四手聯彈曲（包含在作品一三〇內）。總括起來，他在1851年寫了二十三首歌曲，加上多首較長的合唱曲，包括綜合獨奏者、合唱、鋼琴曲，還有如神話般的清唱劇──婉轉感傷的《朝聖玫瑰》（Der Rose Pilgerfahrt 作品一一二）。

　　舒曼在杜塞爾道夫所寫的曲子，大約佔整體作品的三分之一。他能

在健康衰退、繁重的行政與指揮工作壓力下有如此成績，實在令人刮目相看。當他不作新曲時，他翻出舊作，修改得更爲精簡。別人常覺得他爲了音樂創作而忽略身爲指揮家的職責。

幾場音樂比賽也讓舒曼無法專心作曲。舉例來說，1851年8月16日他必須趕到比利時去擔任男生合唱比賽的評審，連續十二小時聆聽如克拉拉所形容的：「這種水準的曲子！法國合唱團唱的歌曲是最差的。」緊接著李斯特和他的情婦凱洛琳·維根斯坦公主（Princess Carolyne Wittgenstein）來訪。❼「家庭秩序剎那間全被破壞，」克拉拉寫著：「觀衆陷入興奮的情緒……我們彈了好多曲子……李斯特依舊魅力不減，擅於彈奏技巧艱深的曲子，猶如魔鬼般在鋼琴前駕輕就熟。」

9月舒曼首度面對音樂協會會員的反彈，他們不滿意舒曼的演出及音樂會的曲目安排。根據瓦西勒夫斯基的說法，舒曼指揮時開始出現「懶散的態度」。管弦樂團與合唱者的士氣低落，音樂會的出席率降低。舒曼坦誠說他身體不好，無法承擔諸多責任。在一場「激烈」的會議上，他主動請求放棄合唱團的領導地位，但董事會無法接受這種要求。舒曼開始「認眞思考他的前途」。身懷六個月身孕的克拉拉寫著「這裡的居民不知如何尊重藝術，或指揮家。」將責任全然怪在演奏者和觀衆頭上，以保護舒曼不受傷害。

雖然克拉拉的話部份正確，但她拒絕承認舒曼的能力不適合擔任指揮，則完全於事無補。克拉拉已經和舒曼相處超過十年，必然清楚操勞過度只會導致一個下場：體力快速消耗、沮喪感加重。但克拉拉的解決方式並不是溫言鼓勵舒曼讓位，讓給更適合的人選繼任，而是怪罪杜塞爾道夫的人，支持舒曼固執的想法，繼續在舞台上指揮。

其原因可能是克拉拉害怕先生的怒火。她自己也希望在舞台上成爲眾所矚目的焦點。除此之外，另一層因素來自父親在潛意識中造成的影響。她父親長久以來從不看好這對夫妻的婚姻，認定悲劇終將發生。爲了逃避良心苛責，當初沒有聽從維克的勸告，克拉拉欺騙自己去相信丈夫的表現遠超過她的實力。

1851年1月13日舒曼指揮一場高難度的音樂會，兩天後他寫著：「專心致力於聖樂創作是藝術家至高無上的使命。」雖然他身爲路德會教友，卻極少上教會，但宗教信仰始終是舒曼生命中固守的信念，從他刻意與基督教殉道者奧澤比烏斯融爲一體可見一斑。他有一股衝動想完成盤旋已久的心願——我創作「適合教會及音樂廳」的音樂，意識到自己慢慢步向中年也是原因之一。「當我們年輕時，我們歡喜流淚，往下扎根，」舒曼在四十歲時寫著：「當我們年老時，我們努力攀上枝頭」。

他思索如何以馬丁・路德的一生編寫一齣大型神劇，內容充滿「戲劇性」且「符合歷史」，著重「路德和音樂的關係，他藉著一百句美麗的名言表達對音樂的熱愛」，並以路德著名的合唱曲「Eine Feste Burg」爲一大特色。對一個身處萊茵河的清教徒來說，有那一位英雄人物比身兼歌唱家、改革家、神學家的馬丁・路德更適合，更能啓發人心？

舒曼花了兩年多的時間完成路德神劇，可惜終究功虧一簣。他與理查・波爾（Richard Pohl）以信件來回討論適合的劇本，但其他的創作題材不斷插入。波爾起初對神劇的計畫興致勃勃，有一次他提議將神劇取名爲《改革三部曲》（*Reformation Trilogy*），像華格納的《指環》（*Ring*）一樣華麗雄偉。這部劇需要三個晚上才能演完，但舒曼否決了這種長時間的演出（他不希望路德神劇超過兩個半小時）。舒曼和波爾的關係很複雜，

他渴望波爾在身旁——「我們是否能同住一段時間呢？」舒曼在1851年5月寫給他——但是當波爾真的來到杜塞爾道夫，卻遇到當初黑貝爾前去德勒斯登與舒曼合作《吉娜維瓦》時同樣的問題。舒曼坐在椅子上動也不動，不說半句話，等他邀來的劇作家先開口發言，提出所有的建議。聽罷後，作曲家舒曼高興地微笑贊同——然後再推翻了所有建議。

波爾和舒曼終於共同創作出一首合唱民謠《歌唱者的詛咒》（Oes Sangers Fluch 作品一三九），但他們的友誼迅速交惡。1852年，在一封舒曼寫給波爾的信中，顯示出作曲家對於《路德》的不確定，他「遺憾地停下」這齣神劇的創作，但他不想就此放棄。健康問題是舒曼搖擺不定的主因。他說：「半年來我的身體衰弱，我得了神經性沮喪症，病情嚴重——可能是積勞成疾」（到了1853年3月8日舒曼還在和波爾為《路德》僵持不下。但同時他也找到了新的合作伙伴，韓森克里夫醫生，進行一項吃力不討好的工作——修訂詩集。）

宗教音樂的創作佔據了舒曼第二年在杜塞爾道夫大部份的時間，造成他另一種的壓力。1851年12月1日克拉拉又產下一名女嬰，取名歐格妮（Eugenie）。❽

不久舒曼「忙得不可開交，創作一首彌撒曲」，這是一項結合風琴、管弦樂、獨唱的艱鉅工程。這首《C大調彌撒曲》（作品一四七）經過精心設計，採用宗教儀式用的拉丁文，以滿足萊因區人們的心靈需要。儘管舒曼在匆忙中寫下此曲（他只花了九天時間便完成架構），旋律卻出奇地富麗堂皇，蕩氣迴腸。他希望這首彌撒曲能在1852年的禮拜中演奏，因此他花了極多心血來排練《垂憐經》（Kyrie）和《榮耀頌》（Gloria）（雖然這兩段在接下來的一年中被擱置不理）。

生活中又出現了干擾。當舒曼正要開始爲《彌撒曲》配上管弦樂時，他和克拉拉必須前往萊比錫。他們安排演奏《朝聖玫瑰》、《萊因河交響曲》和幾首新的室內樂，還要應付一連串馬不停蹄的社交活動。克拉拉說：「我們覺得快要被音樂壓得喘不過氣來。」李斯特也在那裡，克拉拉一如往常地貶低他「魔鬼般的噪音」。相較起來，舒曼的音樂由優秀的布商大廈管弦樂團演奏起來，果然不同凡響，比在杜塞爾道夫時動聽許多。

這無疑讓舒曼感觸良多，感嘆沒有被任命爲布商大廈的指揮，也怨恨不久後就要回到萊因區。令他最痛苦的事是要離開萊比錫的好友兼醫師，魯特醫生。1852年3月22日，當這兩位步入中年的「大衛同盟」成員最後一次擁抱時，魯特的身體尚稱健壯，不料他竟在隔年與世長辭。

舒曼夫婦回到杜塞爾道夫後紛擾不斷。他們原來居住的房子已經被人賣掉，逼得他們趕緊搬到位於赫佐格街的新房子。此地離市中心很遠，又因爲周圍建造新屋，大興土木而吵雜不堪，羅伯被吵得睡不著覺。他告訴克拉拉他又再度精神沮喪，身體不舒服。他們求助於一位本地醫生——阿道夫·菲佛（Adolf Pfeffer）——我們不知道舒曼多久求診一次，只知道他連續四星期沒有作曲。之後從4月27日到5月8日，他又寫下另一首宗教樂曲——《安魂曲》（作品一四八）。

傳言中指出，舒曼在作這首曲子時，滿腦子都充斥著死亡的景像和自己葬禮的場面。這種可能性很高，當時他正被憂鬱症侵蝕；況且作曲家往往選擇以這種方式哀悼死亡。這首曲子多處極爲哀怨，作爲安魂曲實至名歸。克拉拉後來告訴布拉姆斯，她的丈夫「和莫札特一樣，認爲他應該爲自己寫一首安魂曲」。

此刻要嚴格批評舒曼的宗教音樂不免偏離正題。許多他的這一類作品早已被人遺忘，黯然失色。正如鋼琴家哈里斯‧高史密斯（Harris Goldsmith）所指出一般人對舒曼晚期作品的想法：「許多人對他的作品含糊其詞、吹毛求疵。當人們知道他晚景淒涼，在精神病結束生命時，很容易批評他的音樂冗長、漫無目標、不切實際，但這些都是不屬實的話。」

發瘋前的各種徵兆

要治療像舒曼這樣一個難以親近、人格失衡的公眾人物，對任何一位德勒斯登的醫生來說，都是件棘手的事。他的問題到了音樂會第二季愈趨明顯，迫使權威醫生從中介入。舒曼一方面交出指揮棒，一方面又日以繼夜地作曲。克拉拉則袖手旁觀，不願勸阻舒曼放慢腳步。舒曼甚至還爲他人的作品配上管弦樂，例如作曲家諾伯特‧柏格謬勒（Nobert Bergmuller）的交響曲中的一段。在1851年12月，他只花了七天時間就改寫了他《D小調克拉拉交響曲》中的管弦樂部份，他打算稱此曲爲《交響樂幻想曲》（*Symphonic Fantasy*）。❾

除了上述宗教音樂之外，舒曼也強迫自己發表兩篇文學作品。他希望出版一本厚厚的音樂文選集（即所謂的《詩人花園》Poet's Garden）。他直到1854年自殺那天還在努力編書）。爲了這本文選集，舒曼需要閱讀大量的書籍。在1852年復活節期間，他每天讀一本莎士比亞的書，辛苦工作不言可喻。第二項文字工作則是蒐集他早期的文章，編輯成合訂本。在1852年5月及6月，舒曼將早期的大衛同盟文章整理出來，再和出版社協議重新印刷出版事宜。

從舒曼重拾文字工作可以證明，音樂創作並不能滿足舒曼的渴望。如果他不能克紹箕裘，步上父親和兄長的後塵，便無法充分發揮他的創作長才。他腳踏兩條船，同時兼顧文學與音樂，以保持平衡。如果有人回顧他在1852年所指揮的樂曲，一定會對他在指揮上所投注的心力大表讚嘆。在前五場音樂會中，他所安排的部份（絕非全部）曲目極為吃重，例如韓德爾的神劇《約書亞》（Joshua）、貝多芬的《英雄交響曲》（Eroica Symphony）、舒伯特盛大的《C大調交響曲》和自己首度演出的《朝聖玫瑰》。

舒曼的第六場音樂會在1852年3月4日舉行，由克拉拉擔任獨奏。這是她自歐格妮出生後首次復出（她演奏蕭邦的《F小調鋼琴奏鳴曲》，舒曼則指揮貝多芬的《田園交響曲》等曲子。隔日他們馬上動身前往萊比錫，參加多場音樂會及社交活動。

當舒曼和克拉拉離開杜塞爾道夫時，舒曼的助理尤利烏斯‧陶屈擔綱指揮第七場音樂會（3月18日），這讓大家驚覺到兩位指揮家之間的明顯差異。許多人開始質疑這位年輕有為的陶屈為什麼不指揮更多場演奏會，好減輕舒曼的負擔。在這種認知下，陶屈被安排來帶領合唱團與管弦樂團的排練，為幾周後的下一場音樂會暖身，演奏曲目是巴哈的《聖約翰受難曲》。但是舒曼希望親自指揮此曲。他的要求獲准，也自認表現「不錯」。

兩天後，作曲家舒曼開始為「嚴重的風濕痛」所苦，顯然受到極大的身心折磨（這也是他開始閱讀莎士比亞戲劇的時候，代表他想以讀書忘卻肉體上的痛苦）。一周內他仍舊「身體不舒服，但有進步」，之後他便不再提起任何類似的症狀。

5月6日舒曼依約指揮第九場音樂會，重點是《春之交響曲》（獲得觀眾如雷的掌聲）和發表其他的新作品。克拉拉彈奏貝多芬的《皇帝協奏曲》。他們兩人也找來新學生路易斯・亞發（Louise Japha）搭配演奏。6月時，在舒曼42歲的生日會上，他寫著「抽搐性的咳嗽」，但這種現象並沒有持續太久；兩天後他重返舞台，指揮貝多芬的《C大調彌撒曲》。

　　在接下來的幾周內，煩人的事接踵而至。首先是瓦西勒夫斯基辭職，前往科隆。❿在他離去那天舒曼得了「嚴重的感冒」。然後是「公寓房子的種種缺點」和糾纏不清的「風濕症」、「失眠症」。舒曼自萊比錫回來後又要踏上另一段旅程，他或許想誇大描述身體症狀，好找到藉口避免再度遠行。

　　李斯特力邀舒曼來威瑪，聽他指揮《曼菲德序曲》的首場世界演奏

會。舒曼雖然心中十分願意，但他不想這麼快又再度長途跋涉。同時，每個人都

約翰・馬丁：「曼菲德站在少女峰上」。

知道李斯特大力宣揚華格納的音樂。在威瑪的演奏會上，他甚至設法將華格納的《浮士德序曲》穿插在《曼菲德序曲》上下段落之間。要一絲不苟的舒曼在演奏會上同意這種行徑，必定令他為難。

拒絕了威瑪之行，舒曼與克拉拉決定到附近的萊因河畔度過十天假期。他抱怨天氣太熱。有一天他到附近的柏格斯堡（Bad Godesbert）辛苦地爬山後，忽然昏倒在地。雖然他們沒有記錄詳細的經過，但此事件意義重大。

除非這種症狀的起因是精神壓力，否則一般而言，像舒曼這樣忽然失去知覺通常顯示生理上的問題。在身體缺乏鹽份和水份下，高血壓患者無法將血液輸送至腦部，導致險象環生。另一種可能是舒曼產生腫瘤、動脈瘤、出血或腦部感染，引發分離式機能障礙。當克拉拉向利茲曼說明舒曼的昏厥現象時，她用「神經性痙攣」一詞，但她沒有道出真相，即癲癇症的發作。❶這是一件關鍵性的重大事件，無法等閒視之。

在極度憂慮的心情下，舒曼和克拉拉決定在返回杜塞爾道夫後另求良醫。他們選擇好友，也是音樂協會的權威人士兼知名詩人，慕勒醫生（Dr. Wolfgang Muller von Konigswinter，他的名字von Konigswinter意指居住在萊因河沿岸的一座小鎮，現在那裡有一座他的紀念雕像）。當舒曼還是《新音樂雜誌》的總編輯時，慕勒醫生就時常與舒曼通信。

慕勒醫生與病人舒曼之間的關係始終渾沌不清，只知道他對身為指揮家的舒曼抱著複雜的感受，對克拉拉亦如此。慕勒醫生對席勒離開杜塞爾道夫深表遺憾。他不贊成舒曼與世隔絕的生活方式，因為這會降低「音樂偉大的力量」。

仗著音樂協會會長的威望，慕勒醫生勸舒曼減少指揮工作，由陶屈

分擔較多的責任。因這額外的工作量，陶屈每季可以多領十五塔勒，這筆錢要從舒曼的薪俸中扣除。克拉拉反對這種安排，但慕勒醫生不斷開導她，說舒曼患病的原因是「疲勞過度，稍加休養便會康復。」舒曼原訂8月在杜塞爾道夫指揮一場合唱慶典，但醫生替他取消了這個工作。

舒曼在「慕勒醫生的勸慰下」，自7月8日展開連續十八次的河水浴以治療身體。他每天走到萊因河畔，在一間木屋中卸下衣物，跳入冷水中。在洗完第一次澡後舒曼已然感到「舒暢許多」，在接下來的十一天中他的身體狀況持續好轉，不料在7月20日他又遭到打擊：那天克拉拉告訴他「令人膽怯的消息」──她可能又懷孕了。

舒曼治療幾次後，身體狀況有所「改善」。在這幾次沐浴結束後，他似乎不再需要慕勒醫生。舒曼不顧醫生的勸導，在7月30日到陶屈的首次排練現場，聆聽管弦樂團演奏他的曲子《凱撒大帝序曲》（*Julius Caesar Overture* 作品一二八）。根據克拉拉的說法，他那股「作曲家的熱情瞬間激盪」，決定親自指揮。在演奏會當天（8月3日），舒曼要求陶屈退到一旁，好讓他親自指揮自己的序曲。他還做了一個唐突的決定，堅持指揮陶屈在先前排練多時，躍躍欲試的貝多芬序曲。這次的節目單很長，由克拉拉獨奏《皇帝協奏曲》和其他的曲子。之後舒曼在家庭日誌上寫著：「我的體力枯竭，疲憊不堪」。

慕勒醫生建議採取極端的手段。他要求舒曼和克拉拉到一所「冷水治療中心」接受海水浴。在抗拒無效後，舒曼夫婦只好接受這種安排，8月11日他們帶女兒瑪莉前往荷蘭謝凡尼根（Scheveningen）的海灘渡假中心。在9月的第一個星期，克拉拉接受「治療性的墮胎手術」⑫（女兒瑪莉被嚇壞了），以及利茲曼的說詞：「克拉拉很快就復原，幾天後她容光

煥發，勇氣十足地回到工作崗位。」

　　在異鄉慶祝克拉拉33歲的生日後，舒曼夫婦回到杜塞爾道夫。雖然舒曼僥倖逃脫精神崩潰，但他持續感到勞累不止，發生各種不明確的生理異常現象，使他對指揮工作力不從心。慕勒醫生唯一能做的是，以未標明的藥物來減輕舒曼的病情，並建議他早日退休，這一切現象都是舒曼發瘋前的徵兆。

【原註】

❶當舒曼剛開始寫這些歌曲時，他以為這位詩人已經死了，不料在他寫完這些歌曲時，詩人真的意外死在精神病院中。雷瑙（法蘭茲・尼姆斯希Franz Niembsch von Strehlenau）是位具拜倫風格的悲劇詩人，深受舒曼喜愛，他們在1838年認識，當時兩人都住在維也納。

❷克拉拉可能想在職場上與競爭對手一較長短。尤利烏斯・陶屈（1827-1895）是位鋼琴家，他曾在萊比錫和舒曼成為同學，但他比較喜歡幫助他取得杜塞爾道夫職位的孟德爾頌。

❸舒曼的管弦樂常被批評為條理不分。幾位主要的作曲家曾幫助他修改樂譜，包括古斯塔夫・馬勒（Gustav Mahler）和班傑明・布萊頓（Benjamin Britten）。

❹舒曼在這個月體力透支。他有好幾位訪客，包括剛到杜塞爾道夫的首席小提琴家瓦西勒夫斯基。另外，舒曼簽下合約，每年指揮四場聖樂演奏會，首場演奏會在10月13日登場。同時他也正在寫一首大提琴協奏曲。舒曼因為疲勞過度而體力不支，他在10月14日驚訝得了「眼疾」。

❺用《萊茵河交響曲》的名稱是瓦西勒夫斯基的點子。

❻他在12月完成第三首歌德的《赫曼和桃樂絲》（*Hermann und Dorothea* 作品一三六）的序曲。

❼李斯特並沒有被錄取科隆新指揮家一職，原先的指揮席勒已宣佈離職，到巴黎和倫敦接掌更重要的職位。

❽歐格妮一直活到1938年，是羅伯和克拉拉的孩子中最長壽的。她的職業為鋼琴老師，終身未嫁。她為知名的父母寫下傳記，努力保護父母的名譽。

❾《D小調交響曲》有兩種版本。後來的版本在1851年完成,並以《第四交響曲》（作品一二○）的名義發表,是今天較常被演奏的曲子。原先的版本在1841年完成,曲調清晰明快。布拉姆斯非常喜歡此曲,他在舒曼死後多年發表此曲,但受到克拉拉嚴厲的斥責。她堅稱後來的版本莊嚴華麗,遠勝過早期的版本。如果我們比較這兩種版本,便可發現舒曼十年來在管弦樂技巧上的精進。

❿瓦西勒夫斯基想追求自己的理想,也對舒曼產生不確定感。他離開了舒曼的樂團（當事情在1852年進行得不順利時）,到波昂擔任男聲合唱團的指揮。他與舒曼一家保持友好的關係,也多次邀請他們到波昂工作。在舒曼去世後,他馬上向克拉拉要求舒曼的私人信件與資料,好著手寫舒曼的傳記,此舉讓克拉拉大為震驚,她拒絕回應。瓦西勒夫斯基轉向維克求援,維克毫無顧忌地提供資料。在舒曼去世一年後,瓦西勒夫斯基即在1857年出版第一本舒曼的傳記。克拉拉一生都不承認此書的真實性。

⓫根據一封布拉姆斯後來到恩德尼希精神病院,探望舒曼後所寫給克拉拉的信,每當舒曼的焦慮症嚴重發作時,他總用「痙攣」一詞來形容自己。但這封信不足採信。舒曼不懂得使用正確的醫學名詞;布拉姆斯一方面不是醫學專家,一方面也可能有意向克拉拉隱瞞最壞的狀況。

⓬當時只有11歲女兒瑪莉後來寫著「晚上母親忽然生病,早上她躺在床上,面無血色。父親在房內走來走去,痛哭流涕。」

瘋狂初期 1852-1854

從這些跡象看來，舒曼對克拉拉愈來愈厭惡，原因是舒曼不喜歡克拉拉常常懷孕，他的精神病也開始發作……。

　　在1852年9月中旬自荷蘭回來後，舒曼一家搬到一棟靠近萊因河，位於比克街的房子，這是舒曼和克拉拉最後的居所。他們兩人在心靈上漸行漸遠。喜歡追憶往事的舒曼正崇拜著一位過世的女人——依莉莎白‧庫爾曼（Elizabeth Kulmann, 1808-1825）。

　　庫爾曼是十九世紀居於次要地位的詩人，卻以大量俄文、德文、義大利文的著作風靡歐洲，她所翻譯的歌德、尚‧保羅和其他當代名家作品也深獲好評。舒曼被她的詩迷得神魂顛倒，尤其是她在17歲過世前寫的《死後的夢境》（*Dreamview after my Death*）。1851年的夏季，舒曼將十五首庫爾曼的詩譜成曲（作品一○三與一○四）。舒曼自述庫爾曼讓他最佩服之處是「她在死亡前一刻還能夠寫詩，留給人們天堂的美景」。舒曼在庫爾曼身上找到自己希望擁有的特質。她的紅顏薄命也令舒曼想起姐姐的早逝。舒曼在比克街新居的書桌上方明顯處，懸掛著一張庫爾曼的畫像。

新的房子也帶給克拉拉更大的自主權。她思索著生涯規劃，計劃著期盼已久的英國之旅，並收了更多對音樂有興趣的鋼琴學生。「最方便之處，」她觀察到：「是我在樓頂上有一間屬於個人的音樂教室，羅伯聽不到半點聲音，這是我們婚後第一次愉快地將問題解決。」克拉拉花了一段時間才從最近的流產中恢復過來。11月她和舒曼沒有發生性行為。家庭日誌描述克拉拉「老是生病」，她在11月3日發生「嚴重的昏厥」。「每當克拉拉感到好一點的時候，」舒曼寫著：「我也如此。」顯示他的心情同時受到克拉拉和性生活不美滿的雙重影響。

　　在這種環境下，他的精神病逐漸發作，在一年多後形成明顯的精神錯亂。與世隔絕的生活也讓情況加速惡化。陶屈已經接手指揮工作，因此舒曼記錄：「到了退休的時候。」克拉拉忙碌地在樓上工作，她找到了自己的方向，而舒曼則像是被關在樓下的「小籠子」內，終日死氣沉沉，虛度光陰。

　　他又回去看慕勒醫生，並飲用一種「具有療效」的礦泉水。在10月中旬「暈眩症發作」後，開始服用一種「健康藥丸」。此外，舒曼也

舒曼夫婦於杜塞爾道夫比爾加街的住屋素描。這是一個安逸的居所，他們經常邀請一些音樂家在家裡舉行音樂會。

用水蛭替自己放血以排除毒素，並記錄他在治療後感到非常舒服。

維也納音樂學院以及倫敦音樂公會於11月紛紛頒給他榮譽會員，這讓他備感光榮，但仍缺乏安全感。他正著手創作鋼琴版的歌德名劇《浮士德場景》，生活捉襟見肘。1852年11月12日他寫給出版社的弗德列西·威斯林（Friedrich Whistling），請他在月底以前付款，並說：「幾個星期下來我的精神比起夏天好多了，但我必須留意不能太勞累，尤其在指揮方面，這會讓我的身體承受不住。」

在接近月底的時候，雖然舒曼未多做解釋，但仍寫下他得了「奇怪的聽覺騷擾」。他清楚聽見音調聲，這與他先前所抱怨的「聽覺錯亂」有所差別。他不再覺得這些噪音難聽或令人喪膽——它們現在就像是腦海中飄揚的音樂，還不足以構成聽覺幻想。

重點是，舒曼通常在極度壓力下才會產生這些「奇怪的聽覺騷擾」，因此這個毛病並非由耳朵、腦子、聽覺神經不舒服所引起的。如先前所述，舒曼只是暫時卸下音樂指揮的責任。在1852年11月，隨著聽覺問題而來的，是他對於要重新回到指揮台的憂慮。

陶屈在整個夏天負責指揮，現在要開始接掌冬季演奏會，這對舒曼的威望及收入構成威脅。陶屈的冬季首場演奏會（10月28日）邀請克拉拉擔任鋼琴獨奏，演奏韓森特（Henselt）的鋼琴協奏曲和貝多芬的奏鳴曲。第二場演奏會（11月18日，在舒曼聽見奇怪的音調三天後）的主題是孟德爾頌的《E小調小提琴協奏曲》，勾起舒曼對作曲者的追憶。演奏者是一位年輕小提琴家魯培特·貝克，他剛來填補瓦西勒夫斯基所留下首席小提琴的空缺。

魯培特是舒曼的老友——恩斯特·阿道夫·貝克（Ernst Adolph

Becker）的兒子，舒曼由於未能指揮演奏會而抱憾不已。「舒曼尚未完全康復，」年輕的魯培特在10月7日寫信給父親：「因此他無法指揮……在舒曼聽不見任何聲音之下，我不可能與克拉拉合奏。」舒曼在12月恢復了指揮工作，但並非全時間投入。❶

事實上，有一天晚上當舒曼和新的首席小提琴家在酒吧共渡夜晚時，舒曼向魯培特透露他又聽見A音，聽見整首曲子在耳邊響起。魯培特的處境相當為難，身為首席樂師，他必須討好兩位暗自較勁的指揮家，又必須扮演好舒曼知心朋友的角色。在12月的音樂會過後，大家為解聘舒曼一事爭得面紅耳赤。人們批評他不近人情又內向退縮，慢吞吞地數拍子，讓演奏者難以跟隨。❷

12月11日音樂協會召開另一場「激烈的會議」，來討論舒曼的任職時間。三天後，舒曼從三名官員手中，接到一封他稱之為「無禮之信」，明白要求他離職。舒曼坦然而冷靜地面對事實，但克拉拉卻激動萬分。

就在同時，一個名為「反音樂協會」（Anti Music Society）的組織正式宣佈成立，其宗旨為抗議「品質或演奏不佳的音樂」。這個協會的態度尖銳，首先發難，不僅批評音樂會允許業餘音樂家參與其中，也不滿舒曼的指揮能力與曲目安排（缺少莫札特與法國音樂，安排太多舒曼本人及朋友的作品等等）。

最後舒曼接受了一封來自合唱團的道歉信，陶屈技巧地加上自己的名字，讓大家知道他想出國旅遊。因此在1852年12月30日舒曼重回台上擔任指揮，演奏曲目包括舒曼最喜歡的一首曲子，貝多芬的《第七號交響曲》，他在年輕時便依據此曲寫下鋼琴變奏曲，還有尼爾斯・蓋德的《春天交響曲》，由克拉拉擔任鋼琴獨奏。

靈媒大會

　　萊因河下游音樂節是杜塞爾道夫在1853年主要的文化活動，也是舒曼最後一次大方熱情地面對群眾。音樂節自5月15日開始，演奏最近重新編排的《D小調交響曲》（作品一二〇）。音樂節在5月17日落幕，演奏他的《節慶序曲》（*Fest-Ouverture* 作品一二三）。克拉拉要演奏舒曼的鋼琴協奏曲外，還有十五首高難度的曲子，包括韓德爾的《彌賽亞》及貝多芬的《合唱交響曲》、《小提琴協奏曲》。大會邀請兩位音樂家前來獨奏：第一位是過去舒曼暗戀的對象，即才藝過人的女高音克拉拉・諾菲洛；另一位是充滿創意的小提琴家約瑟夫・姚阿幸。現在正是舒曼重振雄風，向全世界展示能力的大好時刻。

　　舒曼的心情在1月份好轉，便又埋頭苦幹，為小提琴奏鳴曲和巴哈的組曲加上鋼琴伴奏。他工作的動機和以往一樣，分為好幾種。首先，他要讓自己保持清醒。此外，他希望將巴哈的音樂通俗化，廣為大眾接受，進而賺取利潤。最後一個原因是基於舒曼與新朋友小提琴家魯培特的友誼，魯培特常到舒曼家嘗試演奏新的編曲。❸

　　1月中旬他們開始籌備音樂節大會。在這段期間，克拉拉忙著安排波昂音樂會的事宜。克拉拉想在舒曼微薄的薪水外，找機會幫助家計，但不希望讓舒曼知道，因此她要求瓦西勒夫斯基不要告訴舒曼，他為她安排波昂音樂晚會一事。克拉拉害怕舒曼會責怪她遠赴波昂演奏，因此她與瓦西勒夫斯基串通好，表面上看起來是瓦西勒夫斯基邀請她去演奏，舒曼當然也要隨克拉拉同行。

　　舒曼於2月7日在杜塞爾道夫指揮韓德爾的《四季交響曲》。自波昂歸來三天後，他開始寫一首編制為男聲合唱、獨唱與管弦樂的大型作品

（作品一四三），韓森克里夫醫生幫助他編寫歌詞。①舒曼很快就完成了這首曲子，讓他可以在3月時教女兒瑪莉音樂。

自4月起一直到年底，舒曼斷斷續續對另一項活動著迷——透過靈媒與死者溝通。當他看見「桌子移動」，覺得是「極佳」和「令他大開眼界」的消遣，甚至寫了一篇相關的文章。舒曼熱愛「桌子移動」，進而為朋友、孩子、遠道而來的訪客，包括為5月份音樂節前來的音樂家，舉辦「靈媒大會」。

「身邊充滿了奇蹟，」他寫給正要成為指揮之一的費迪南・席勒：「在你來到這裡的時候，或許也想身歷其境。」有一次舒曼要求桌子敲出貝多芬《第五號交響曲》的開頭音樂。「它花了比平常久的時間考慮，最後才回應。」結果還是服從命令！

曾經親身經歷這場被舒曼稱為「磁場經驗」的音樂家中，沒有人覺得桌子移動有什麼特別，連克拉拉也是如此。「羅伯完全被這些神奇的力量迷惑住了。他愛上了這些小桌子，它們答應送他新衣服（指新桌布）。」她高興地注意到她那經常悶悶不樂的丈夫在玩這個神祕的遊戲時，竟然可以如此「開懷、盡興」。瓦西勒夫斯基和利茲曼兩人，後來堅稱「桌子移動」是作曲家舒曼精神病初期的症狀。這個論點無可厚非，但作者要指出靈媒在當時相當普遍。在1848年大革命之後，法國催眠術大師里奧・雷非爾（Leon Ravail或廣為人知的亞倫・卡德克Allan Kardek）的書大為風行。舒曼也接觸許多此類的書籍，書上鼓勵讀者親身體驗舒曼這種神祕的「實驗」。

靈媒大會或許真的幫助舒曼免於精神失常。在他早期的經驗中，不論是利用磁鐵、身上掛護身符，或求助於催眠術，都能讓他愉快地進入

神奇的幻想世界中，找到避風港，躲開現實生活中的挫折與憤怒。他在1853年所接觸的靈媒活動也使舒曼產生幻覺，與偉大的作曲家（例如貝多芬）面對面。

就在5月中旬，姚阿幸來到杜塞爾道夫演奏貝多芬的小提琴協奏曲，此場音樂會由舒曼指揮。在朋友口中被稱為派比（Pepi）的姚阿幸，生於匈牙利卡普西尼村莊（Kopcseny）的猶太人家中，全家共有八個孩子，他排行老七。如同舒曼一樣，他自幼就喜歡女性的聲音，很早就對樂器著迷。他的父親為他找到布達佩斯最好的小提琴老師史坦尼斯羅斯‧薩瓦辛斯基（Stanislaus Servaczynski）。姚阿幸在8歲時舉行第一次公開演奏會。隔年他被送往維也納，拜在約瑟夫‧波姆（Joseph Bohm）門下。波姆是一流的小提琴名家，將姚阿幸當成兒子般看待。❹

或許由於從小離鄉背井的緣故，姚阿幸一生都無法和別人建立親密的友誼。他的座右銘是「自由但孤獨」。當他參加德勒斯登音樂節時，他正在漢諾威擔任宮廷管弦樂首席樂師一職，過著孤寂的生活（他已經離開威瑪，不再位居李斯特之下）。

正如姚阿幸的傳記作者安魯斯‧莫塞所形容，他「前幾年在漢諾威時，生活孤苦伶仃」，極有陷入憂鬱症的危險……說他的氣質像哈姆雷特一點也不過份。」在這種憂愁的心情下，姚阿幸開始作曲，也希望引起舒曼的注意。在舒曼1853年的生日前，姚阿幸將他最新完成的《哈姆雷特序曲》寄給舒曼，舒曼非常高興。「當我看到樂譜時，」他寫給姚阿幸：「我覺得每一頁都活像一幕情節，奧菲利亞和哈姆雷特栩栩如生地呈現在音樂中。」

當姚阿幸和舒曼在5月17日演奏貝多芬的協奏曲時，他們兩人合作無

間，默契十足，整個管弦樂團都可以感受到友好氣氛，他們也以美麗的旋律回應。舒曼說觀眾表達出「無比的熱情」。後來舒曼與這位音樂家建立深厚的感情。舒曼曾與兩位年輕的音樂家相識相惜，發展深刻的友誼——他後來稱這兩位年輕人為「魔鬼」，陪伴舒曼渡過精神衰竭和在療養院那段糾葛的日子。

與姚阿幸的友誼

在過完43歲的生日後，舒曼將《哈姆雷特序曲》的評論寄給姚阿幸，並要求同年在杜塞爾道夫指揮此曲。姚阿幸一口答應，也順便問舒曼是否可為他寫一首小提琴協奏曲。

回首過往，舒曼倚靠偉大的小提琴家帕格尼尼來激發創意，但他的作品大多局限於鋼琴曲。最近他為了首席樂師瓦西勒夫斯基和貝克著想，想創作小提琴曲。但過去儘管他寫了一首出色的鋼琴協奏曲和一首大提琴協奏曲，卻從未嘗試寫小提琴協奏曲。姚阿幸的要求讓他受寵若驚，產生一股早日實現願望的衝動。

舒曼在創作協奏曲之前仍舊遇到許多干擾。5月的音樂節耗損了他的精力（在事先的安排下，席勒分擔了許多指揮工作，陶屈亦從旁協助）。但舒曼仍然不能休息。6月他擔心克拉拉可能再度懷孕，7月他埋首在吃重的文學工作上：準備《詩人花園》文選集，並重新閱讀青少年時期著迷的尚·保羅全套書籍，然後是一連串由克拉拉與瓦西勒夫斯基安排的波昂演奏會。在7月29日的一場節目裡，演奏舒曼的合唱及管弦樂敘事曲《國王之子》（*Per Konigssohn* 作品一一六），此曲不久後即出版。

舒曼盡責地趕完南方之旅。他非常疲倦，隔日他頻頻抱怨「嚴重的

風濕症發作」——家庭日誌寫著「不宜做任何事情」，情況實在令人憂心。舒曼必須回到杜塞爾道夫，他的身體疼痛到動彈不得的地步。

舒曼努力想解決這種短暫而司空見慣的問題。一位由波昂朋友推薦的內科醫生多梅尼古斯‧卡爾特醫生（Dr. Domenicus Kalt）到達旅館。根據克拉拉的說法，他和舒曼談論疼痛難捱的「坐骨神經痛」。當天晚上舒曼夫婦搭輪船返回杜塞爾道夫，晚上十點到達。他的身體狀況良好，在隔天與客人享受「桌子移動」的樂趣。❺

兩天後他在一群女士面前讀了一篇他在莫斯科所寫的恐怖詩，詩中訴說在克里姆林宮一頂大鐘落下的傳奇故事（參見第十一章）。他為克拉拉將兩首弦樂四重奏改編成簡短的鋼琴曲，又在短短的五天內寫下《浮士德序曲》，為十年來斷斷續續創作的歌德名劇引入高潮。8月20日他寫了一首「獻給克拉拉的生日歌」，預備在9月13日的宴會上送給她驚喜。8月份的最後一個星期，他為克拉拉寫了《D小調鋼琴和管弦樂前奏曲與快板》（*Introduction and Allegro in D minor for Piano and Orchestra* 作品一三四）。

8月28日，姚阿幸帶著他的小提琴出現在門口，舒曼聽到他為大家所彈奏的曲子後「神魂顛倒」，接下來的四十八小時室內樂不斷響起。在演奏完畢後，家庭日誌上記載「說話機能奇怪地衰退」，可惜沒有人詳細描述舒曼語言障礙的情況，連姚阿幸都隻字未提，但可以確定情況已嚴重到失去控制說話能力的地步。他那天的字體呈鋸齒狀，比平常更難辨識——雖然這種字跡從未呈現在音樂手稿裡。

語言障礙只是短暫性的問題，不足以妨礙舒曼為克拉拉計畫生日活動。在克拉拉不知情的情況下，他特地從杜塞爾道夫的克萊姆工廠訂購

了一台新的鋼琴。這是一筆可觀的花費——二百零四塔勒——克拉拉後來認為他太慷慨了。鋼琴上面用花朵點綴著。舒曼也買了其他禮物❻，順便邀請一群朋友，安排克拉拉到戶外，大家一同唱《生日快樂歌》給她驚喜（舒曼也為此曲填詞，詞中意指他在十三年前的婚禮上送給克拉拉的禮物。舒曼沒有喪失記憶或神智不清，一切跡象均看不出他受到嚴重的神經性傷害）。克拉拉也察覺不出舒曼有任何毛病，她完全陶醉在新鋼琴的喜悅中。「我難道不算全世界最幸福的妻子嗎？」她問。

舒曼的思緒飛揚，在為妻子準備生日禮物的同時，他也為姚阿幸作曲。在短短的六天內，他寫了《C大調幻想曲》（*Fantasie in C* 作品一三一），結合小提琴和鋼琴（他也為此曲配上管弦樂）。在9月23日姚阿幸再度造訪杜塞爾道夫時，舒曼將此曲送給他❼。這首幻想曲是舒曼最成功的作品之一，曲風為他最拿手的浪漫派風格，旋律在激昂的節奏感與黑暗神祕的情緒間來回交錯。姚阿幸非常喜歡這首曲子，他不但經常演奏這首曲子，也讓它廣為流行。

舒曼的《D小調小提琴和管弦樂協奏曲》就沒有如此幸運，此曲至今仍備受爭議。他花了不到兩星期的時間便完成此曲，並希望姚阿幸修飾作曲技巧，並校訂手稿，但這位小提琴家忙於他在漢諾威的工作，甚至沒有時間練習獨奏的部份，好在1854年1月，舒曼企圖自殺前的最後一次來訪時，演奏給舒曼和克拉拉聽。這首曲子的預演成績並不理想。在舒曼進入療養院以後，姚阿幸說他自願到恩德尼希演奏此曲給他聽。

後來姚阿幸也並未履行醫院之約，不過於1855年9月15日，舒曼死前十個月，姚阿幸曾為克拉拉演奏這首協奏曲，以紀念她的結婚紀念日。她不喜歡這首曲子，聲稱音樂有「重大缺點」，顯示出舒曼最後病發的跡

象。她甚至要求姚阿幸重新編曲，並「爲我寫華麗的最後一個樂章」，但遭到姚阿幸拒絕。歐格妮——舒曼最後一位在世的見證人說，當大家在1880年討論舒曼尚未發表的音樂時，克拉拉下達命令：「這首協奏曲永不得公開演奏。」並說她希望銷毀手稿。

1907年姚阿幸過世後，他的兒子約翰斯（Johannes）將舒曼的手稿賣給柏林的普魯士州立圖書館，條件是這首曲子只能在舒曼死後一百年，即1956年出版。因此這首協奏曲始終默默無聞，只有少數人知道它的存在，其中一個人是傑莉・狄阿朗基（Jelly d'Aranyi）。她是一位小提琴家，也是姚阿幸住在英國的遠親。她和姚阿幸一樣相信「精神主義」，狄阿朗基甚至說，自從1933年以來，舒曼就透過心電感應告知她要如何演奏他的小提琴協奏曲。另一方面，來自德國內部的壓力也促使手稿盡速公開，因爲德國的小提琴家被逼得只能演奏非猶太籍音樂家的作品。因此1836年8月姚阿幸的兒子反悔，不願承認百年條約。出版業者則是一心希望這首不爲人知的音樂曲子可以紅遍全世界，他們特地邀請哈胡狄・曼紐因（Hehudi Menuhin）來演奏此曲。[8]他一口答應，並宣佈在貝多芬與布拉姆斯的小提琴協奏曲之間出現「歷史斷層」，此曲正好填補空缺。

> 這首協奏曲真是瑰寶，我完全被迷惑住了。它具備舒曼的特色，充滿浪漫派的感情，令人耳目一新，每一寸脈動都有邏輯地互相交織，整首曲子意念清楚……除了在第一樂章的一小段外，整首曲子容易彈奏，且旋律優美動聽。觀眾明顯發現姚阿幸無須修改任何部份。

或許在當時，人們對此曲大膽創新的和弦架構極爲震驚，但以今天的標準而言卻不足爲奇。這首協奏曲以華麗的韓德爾風格作爲開頭，非

常正式，古典氣息濃厚，不久後旋律進入舒曼天生的浪漫派氣息。他的第二主題音樂感情豐富，由雄偉的管弦樂奏出，其主題旋律進一步在整首協奏曲發展開來。他的慢板樂章清新飄逸，充滿原創性，不得不讓人由衷懷疑謠傳中所說，在杜塞爾道夫那幾年艱困的生活影響了他的作曲能力是否屬實。

最後的終曲是威風凜凜的波蘭舞曲，舒曼形容它（1853年10月26日）「真是叫人愛不釋手」。小提琴家和指揮之間常為正確的節拍而爭執不已，而舒曼的原意是讓旋律朝氣蓬勃，但速度不要太快。或許他希望結尾聽起來像即興曲，例如小提琴幻想曲，但他的節拍器設在六十三，卻速度太慢，明顯是為姚阿幸而作。

真正的使徒——布拉姆斯

布拉姆斯這個名字總讓人想到一個聲音低沉、腹部微凸的中年男子，臉上留著灰鬍子，但這絕非他在1853年9月30日剛到杜塞爾道夫時的樣子。那時布拉姆斯剛滿20歲，他是一位「活力四射的年輕人，外表像孩童般天真無邪。他有一頭金髮，聲調高昂，加上一雙藍色的大眼睛。他像來自另一個世界的幽靈，飄到舒曼面前，安慰他那受盡壓抑、絕望無助的靈魂。」克拉拉將他比擬為「受上帝旨意差遣而來的使者」。舒曼如同以前對於班內特、舒恩克和其他魅力男子一樣，形容布拉姆斯為「天才」、「真正的使徒……他可以在幾天內顛覆整

布拉姆斯青年時期
的肖像畫。

個世界」、「新血」、「年輕的老鷹」、最後稱他為「魔鬼」。

布拉姆斯和舒曼一樣，都深愛傳統的浪漫派精神，他喜歡這種文化到狂熱地步，甚至採用「小約翰內斯‧克萊斯勒」（Johannes Kreisler junior）這個來自舒曼的霍夫曼式小說人物名字。布拉姆斯第一次離家，和匈牙利小提琴家愛德華‧雷曼基（Eduard Remenyi）舉行巡迴演奏會。雷曼基將布拉姆斯介紹給姚阿幸和李斯特之後，便棄他而去，布拉姆斯只好和孑然一身和姚阿幸停留在漢諾威，姚阿幸告訴布拉姆斯，不要忘了在回漢堡途中向舒曼夫婦致意。

布拉姆斯有著爆發性的多重性格。他和舒曼均來自複雜的家庭，他的母親嬌小，行動不便，比他英俊的父親大17歲，他的父親是個周遊列國的音樂家。布拉姆斯的姊姊身體殘障，他的弟弟遊手好閒。布拉姆斯自幼學習鋼琴，當他10歲時便在演奏會上大放異彩，隨即被星探發掘，邀請他到美國巡迴演出，但布拉姆斯拒絕了他的美意，而拜在著名音樂家愛德華‧麥克森（Eduard Marxsen）的門下。麥克森想培育他成為作曲人才。在青少年時代，布拉姆斯便負起養家的責任，他到許多酒店演唱彈琴。❾

舒曼夫婦馬上被這位來自漢堡的陌生年輕人所吸引，克拉拉記錄布拉姆斯「彈他自己的奏鳴曲，詼諧曲等等給我們聽。羅伯發覺在曲子中找不到需要增加或刪除的部份。看到這個人坐在鋼琴前，他那年輕專注的臉龐在彈琴時發出光芒，真是令人感動。他那優美的雙手以最流暢的指法輕鬆克服最艱難的技巧，令人嘆為觀止。」

布拉姆斯在克拉拉面臨婚姻與事業的轉捩點時進入她的生命，深深擄獲了芳心。克拉拉不僅看見丈夫的體力明顯衰退，而自己又懷孕了

（1853年10月3日，布拉姆斯到達杜塞爾道夫後三天，家庭日誌上寫著：「克拉拉確定懷孕。」）這讓他們再度延後去英國開演奏會的計畫。「我最後幾年的好日子就此流逝，我的精力枯竭。」克拉拉滿懷怨恨地寫著：「我有足夠的原因心情沮喪。」布拉姆斯的外表兼具男女兩種特質——「高貴俊美的男子，舉止猶如風姿卓越的仕女。」對舒曼和他的妻子來說，布拉姆斯都是令人興奮但安全可靠的對象。事實擺在眼前，克拉拉可以和丈夫發生親密關係的日子已剩不多。同時，布拉姆斯的性格——姚阿幸形容為「雙重性格」，一方面天真無邪，友善親切；一方面卻像魔鬼，等待別人上鉤」——足以讓布拉姆斯看起來像克拉拉年輕時的丈夫。

這位雄心萬丈的布拉姆斯第一次離家，多麼渴望被人關懷接納。他不自主地被舒曼夫婦吸引。舒曼是他所尊敬的著名作曲家，將他介紹給年輕的學生認識。克拉拉身為美麗的鋼琴家，充滿自由奔放的氣息，更有一流的琴藝，可以彼此切磋。原本他只想在杜塞爾道夫做短暫停留，結果卻住了一個月。在此期間，布拉姆斯每天去拜訪舒曼。他經常與舒曼一家人一起用餐，並成為孩子眼中的大哥哥。❿

布拉姆斯是否曾與克拉拉發生過性關係？這個問題引起很多人的好奇，但結果不得而知。許多他們之間的信件，已在她的要求下被摧毀，只有兩封觸及這個問題的信被保留下來。這兩封信皆在舒曼進入精神病院之後不久所寫下。如果布拉姆斯和克拉拉真的發生過性關係，應該就在那段令人心碎的時期。⓫

第一封信的時間是1854年6月19日，當時布拉姆斯住在克拉拉在比克街的住處，他寫給姚阿幸：

我想……我已經愛上了她。我常要克制自己不要衝動地將手圍在她肩上——我不知道，這個舉動這麼自然，好像她一點也不介意似的。

另一封具暗示的信在1855年5月17日，克拉拉寫給正要來訪的朋友柏莎‧伏格特，此時布拉姆斯仍與克拉拉住在一起。克拉拉不知道柏莎與她先生要住在哪裡。人們好奇地想知道為什麼克拉拉沒有叫布拉姆斯搬到旅館去，或堅持要他到好友阿貝特‧迪特里希家裡借住幾晚。

在跳離這個主題之前，作者想對坊間謠傳布拉姆斯是克拉拉幼子的父親一事提出看法。這種說法出自舒曼的孫子，亞弗列‧舒曼所著的小冊子「布拉姆斯，菲利克斯‧舒曼的父親」。這本小冊子至今已難尋獲。那些沒有立即被克拉拉女兒買下的印刷本，後來皆被納粹沒收。根據法蘭克福緬因舒曼協會的馬克斯‧福來許（Max Flesch）教授的說法，這些書被沒收的原因，是因為它們「對德國人民的尊嚴太具殺傷力，理應被燒毀」。只有一份小冊子在茨維考被保留下來，內容充滿感傷的詩和平淡無奇的插圖。亞弗列‧舒曼並沒有解釋當布拉姆斯第一次造訪杜塞爾道夫時，如何勾引克拉拉（或相反）？況且，舒曼的家庭日誌記載，舒曼和克拉拉在布拉姆斯到達杜塞爾道夫的前一個月，發生過七次親密關係。若從事實加以判斷，「年輕的魔鬼」無論如何纏繞不休，都絕不可能成為克拉拉幼子的父親。

同時，一開始布拉姆斯和舒曼的關係遠勝於他和克拉拉的關係。在認識布拉姆斯不到一個星期後，舒曼欣喜若狂地寫信給姚阿幸，誇獎這位「年輕的老鷹……真正的使徒」。舒曼正在寫一篇大力吹捧布拉姆斯的文章，刊登在當月的《新音樂雜誌》上。他已經多年未在這份舊刊物上

發表大作，因此這篇文章〈新路〉（New Paths）引起熱烈的迴響。

　　舒曼稱這位當時仍默默無聞的作曲家為「主宰我們命運的人」，當代「最重要的天才人物」。他對布拉姆斯的多才多藝極為欣賞——布拉姆斯20歲時的音樂，比舒曼同時期的音樂更為成熟，技巧也後來居上——年長的舒曼料事如神，他知道這位後起之秀將會成為交響樂大師。他預見布拉姆斯有一天「在陣容壯觀的合唱團與管弦樂團面前，以優美的姿態揮舞著他的指揮棒」。舒曼並以賞心悅目的畫面形容他身兼男女雙性的氣質。

　　他甚至重新成立「大衛同盟」。舒曼在〈新路〉中列出他認為適合陪伴「使徒布拉姆斯」踏上旅程的作曲家名單，其中包括姚阿幸和蓋德，但排除白遼士、華格納與李斯特。幾天後，舒曼寄了一份〈新路〉給布拉姆斯的父親，對他說「你可以充滿信心，這位可敬的年輕人前途無量，我必然會在成功的路上與他攜手並進。」

　　布拉姆斯一再感謝舒曼：「你讓我歡欣鼓舞。」。但對於資深作曲家「對我的能力寄予如此厚望」表示愧不敢當。布拉姆斯對自己的要求很高，後來他將一些在年輕時代受到舒曼讚美的作品摧毀。[12]別人對此篇文章的評價不一。姚阿幸稱讚此篇文章「如散文詩般優美」。而一開始批評布拉姆斯，後來大力支持他的樂評人漢斯·畢羅在當時以諷刺的口吻寫給李斯特：「不管布拉姆斯像偉大的莫札特或舒曼，都打擾不了我的美夢。十五年前舒曼對『天才』威廉·史坦戴爾·班內特也做了同樣的描述。」

　　當資深作曲家舒曼邀請布拉姆斯共同為小提琴家姚阿幸作曲時，布拉姆斯的反應透露出他開始對舒曼和姚阿幸產生矛盾的心結。這首曲子以FAE調為主調，象徵姚阿幸座右銘三個字的字母開頭「Frei Aber

Einsam」（自由但孤獨）。舒曼要求他的年輕弟子阿貝特・迪特里希寫第一樂章，他遵守師命，用FAE調貫穿整個樂章。舒曼自己寫下第二樂章，這是一首優美的《間奏曲》，也以FAE調為主。布拉姆斯負責第三樂章《詼諧曲》，但將姚阿幸主題拋諸腦後。⑱舒曼最後為FAE奏鳴曲寫下激昂的終曲，後來他又重新創作第一和第三樂章，成為自己的《小提琴與鋼琴第三號奏鳴曲》（*Third Sonata for Violin and Piano*）。⑲

值得注意的一件事是，克拉拉並未參與奏鳴曲的創作。她想憑實力成為作曲家，也絕對有能力以姚阿幸主題寫下至少一個樂章，但舒曼不希望女人介入「大衛同盟」，也沒有在那一篇關於布拉姆斯的文章中提到她。

從這些跡象看來，舒曼對克拉拉愈來愈厭惡，原因是舒曼不喜歡克拉拉常常懷孕，他的精神病也開始發作。有時候舒曼對妻子的批評非常惡毒。有一次杜塞爾道夫的報導指出，他反對克拉拉演奏他的鋼琴五重奏，然後對陶屈說：「由你彈吧！男人會詮釋得比較好。」在舒曼的指揮生涯接近尾聲時，他大膽地在合唱排練中，拒絕克拉拉當他的助手——多麼荒唐的決定，舒曼竟然忘恩負義，沒想到克拉拉在他的指揮生涯中，扮演多麼重要的地位。他告訴陶屈這是男人的工作，陶屈聽了高興地趕緊接下指揮工作。

✍ 指揮工作搖搖欲墜

對舒曼的尊嚴產生更大威脅的是他失去了指揮的光環，1853年11月他完全放棄杜塞爾道夫音樂指揮的責任。舒曼的家庭日誌中，保存了這個事件完整而詳細的記錄。我們後來也從管弦樂團的一員尼克斯口中得知許多本地音樂家和杜塞爾道夫市政府官員的想法。

舒曼對市府官員採取的行動非常不智。尼克斯說：「連最輕微的事上，他都無法容許衝突發生。當他所得的答案並非他所要的時候，他便關緊心門，自我保護。在這種情況下，他常轉身離去，一語不發。他的妻子和朋友總是力勸音樂協會委員會的成員順應他的要求，以免發生不愉快的事情。」節目表經常要等到最後一分鐘才敲定，當舒曼前來指揮時，他不是沒有彩排好，就是對這些曲子不熟悉。

　　為什麼舒曼對周遭環境視若無睹？姚阿幸寫道：「他腦中充滿了音樂，不想受到外界的干擾，我不能怪他。」舒曼對外在世界的知覺一再被音樂幻覺所淹沒，內心的聲音洶湧澎湃，令人無法抗拒，因此要他注意到周圍的環境更加困難。1853年11月13日，他們到波昂舉辦演奏會，克拉拉正在排練，舒曼忽然站起來，聲稱自己身體不舒服，堅持他們要立刻回家。

　　為了停止這些怪異的現象，音樂協會的成員兼律師，尤利烏斯‧伊林醫生（Dr. Julius Illing）召開會議，宣佈自此以後合唱團只有在陶屈的指揮下才能公開表演。舒曼聽見後大步離開，一句話也不說，留下一群錯愕的與會人士繼續討論如何處理如此敏感的狀況。最後，大家決定由尤利烏斯‧伊林博士和另一位董事會成員到舒曼家，試圖和他達成協議。

　　他們的策略是讓舒曼演奏「大型」的曲目，「小型」的曲目則留給陶屈，這是一種不懂藝術的解決方式：音樂作品不能單純地只用大小來區分。舒曼斬釘截鐵地拒絕了這種安排，他對這些「無恥之徒」恨之入骨，因此他決定依照自己的意思重新安排首場音樂會。

　　這場音樂會由姚阿幸擔任獨奏，在音樂會前這位年輕的小提琴家數度進出比克街，舒曼家想必動盪不安——布拉姆斯來訪，音樂協會委員

會開會，還有靈媒聚會，舒曼在這些干擾下還能作曲真是不可思議，但他不僅在10月份為他的《小提琴協奏曲》配上管弦樂，為姚阿幸創作《FAE奏鳴曲》，也寫下一首極富創意的組曲，結合單簧管、中提琴和鋼琴，統稱為《神話故事》（*Marchenerzahlungen* 作品一三二）。

這首曲子強烈預言未來的景象，音樂中充滿陰鬱的旋律、緊張不安的節奏和細膩的對位法組織，不僅顯出舒曼在瀕臨精神崩潰邊緣時，作曲思路依然清晰，也純熟地將布拉姆斯風格融入音樂，這點在1853年10月所寫的《清晨之歌》（*5 Gesange der Fruhe* 作品一三三）中特別明顯，此曲不但受到年輕的布拉姆斯啟發，也受到他最近所讀胡德林（Holderlin）《海波里昂》（*Hyperion*）的影響。③

這個月舒曼有另一位訪客，是畫家尚·約瑟夫·羅倫斯，他幫舒曼和布拉姆斯畫了幾幅人像畫。從肖像上我們得知這兩位作曲家在姚阿幸演奏會後的模樣。布拉姆斯有著先前所形容年輕清純的氣息；舒曼看起來很憂鬱，無精打采，雙眼下垂。畫家對克拉拉指出，舒曼的瞳孔似乎有放大的現象，她坦承丈夫的身體不舒服。

瞳孔放大是由於情緒變化所引起，舒曼的瞳孔放大可能是布拉姆斯來訪，加上他當時經歷種種壓力所致。但是，如果他的腦部組織出現了變化，也會影響他的眼睛和他的容貌。

舒曼在杜塞爾道夫的最後一場音樂會中缺點畢露。姚阿幸被安排演奏貝多芬的協奏曲和舒曼的《幻想曲》，深受舒曼的讚賞。姚阿幸自己的作品《哈姆雷特序曲》也在節目單上，但舒曼無法達到此序曲高難度的要求。尼克斯指出舒曼「可笑且悲哀」的窘境之一，便是他在指揮時會讓指揮棒掉在地上。有一天在排練時他走到一名管弦樂團員面前說：

「將一根指揮棒綁在手腕上」，他以天眞的口吻，高興的神情與聲音說：「看哪！現在它就不會掉在地上了。」⓮

在這場演奏會結束後，音樂協會一致通過由陶屈正式接掌管弦樂團，接下來的問題是如何將這個不愉快的消息傳達給舒曼。11月7日伊林先生在另一位律師的陪同下前去舒曼家。舒曼當時不在，因此他們將話帶給克拉拉，說舒曼除了自己的音樂外，再也不能指揮其他的曲子。舒曼寫著：「寡廉鮮恥」，完全沒有意識到是自己的能力不足造成今天這種局面。克拉拉也抱持同樣的想法，和先生同仇敵愾，讓情況變得更糟。她相信讓陶屈繼續指揮下去是「惡毒的陰謀，奇恥大辱」。她沒有和丈夫商量，便私自告訴這兩位先生，他們的要求會逼舒曼辭去指揮家一職。「噢！這群惡毒的人，」她憤憤不平地寫著：「俗不可耐的人竟然有恃無恐」。

隔天，1853年11月8日，克拉拉前往科隆，演奏貝多芬的《皇帝協奏曲》和一些丈夫的作品。在她離開的這段時間內，舒曼反覆思量，到底要搬到柏林還是維也納。最後他「決定搬到維也納」，但這些都是空想，這兩個地方沒有一處提供工作機會，因此他決定搬到維也納也是毫無意義可言。

另一次錯誤的判斷，是他發了一封存證信函給「尊貴的音樂協會董事會」，提醒他們「曾簽下合約……自1850年4月1日起，每年合約在10月1日續約，合約上規定，不論任何一方擬不續約時，都要在三個月前事先通知」。他不認爲自己該爲這種困境負責，他責怪董事會「阻止我克盡職責……我一向貫徹使命」。舒曼指責市府官員「完全忘記合約加諸在他們身上的義務」。這封信除了質疑對方之外，更是一封「自我辯解」的信。

舒曼作品全集扉頁。

　　市府官員當然沒有忘記自身的義務，他們在採取最後手段前曾小心詢問律師的意見。舒曼意指董事會聘雇陶屆當指揮便是毀約。他堅稱：「只要董事會不遵守合約，我在任何情況下都沒有道義上的責任指揮或配合演奏會的要求。如果我指揮，就代表只有我一方遵守合約規定。」最後他憤怒地說：「我有權力在此適當時刻執行我的權利，我提前通知你，合約自1854年10月1日正式終止」。

　　舒曼的威脅正是音樂協會想要達到的目的。他們的官員做出回應（1853年11月14日），對舒曼的「才華」和他「值得高度尊崇的夫人」致上無限的敬意，但絲毫不改變既定的事實，讓舒曼成為有名無實的指揮家。至於「討論那令人尷尬的合約條款」，事實上已無此必要。舒曼在11月10日拒絕在演奏會上出現的事實，已經單方面破壞了合約規定。

　　舒曼持續對「這群可憎的人」暴跳如雷，也抱怨市府官員「耍卑鄙的手段」。11月19日他寄給他們一封多疑的信——他稱之為「最後通牒」——再度控訴這群人如何「利用十年前我的學生（陶屈）在背後算計我」，並私自指稱他們「公然毀約」。兩天後他寄了一封怪異的信給姚阿幸，稱呼他「親愛的革命同志」，顯示精神病已然發作。他寫說他準備好

「二十噸的炸藥，瞄準敵營」，卻赫然發現「另一軍團偷偷地埋伏了地雷要炸死我」（比喻中的叛軍是韓森克里夫醫生，他過去在委員會議上投票選擇舒曼，但現在又抱持反對立場）。這封信也顯示出舒曼產生幻覺，看到姚阿幸步上結婚禮堂：「我要為你寫一首《結婚交響曲》，加上小提琴獨奏。」

在激烈討論未來的計畫後，舒曼和他懷孕的妻子在11月24日到荷蘭展開一個月的演奏會，有幾場演奏會舒曼可以親自指揮。在他們離開的那天，克拉拉「出了不幸的意外」（不是流產）；而舒曼則抱怨他的聽覺騷擾很快會變成精神幻覺，憂鬱的舒曼專注在「感冒引起的病痛」上，也擔心兩個孩子出麻疹。離開德國以後，他似乎能夠控制精神狀況，沒有發生異常現象。「我親愛的妻子偶爾身體不適，但一到鋼琴前精神就來了。」舒曼寫給姚阿幸（12月1日從烏特勒克）：「荷蘭的觀眾是最熱情的一群……在大城市中，別人已經事先準備好我的曲子，我只要上台指揮即可。」他的日記提到頻繁的性生活，也記載他們享受大量的美食。克拉拉有機會接觸皇室的人，但舒曼一如往常碰上附帶的困擾——被視為卑躬屈膝的僕人。有一次當她為「吵雜的人群」演奏完後，皇室的主人轉向舒曼，問他：「你也懂音樂嗎……你彈什麼樂器？」這次他不再憤憤不平，而以冷淡的態度回應，他一邊面帶微笑，一邊和氣地點頭，一句話也不說。

6 最後的旅行

1853年12月22日舒曼回到杜塞爾道夫，他精疲力盡，心灰意懶。克拉拉努力使他開心，送他一份聖誕節禮物，是她的畫像（由卡爾·索恩

Carl Sohn所畫）。畫上是一位可愛又善解人意，但憂愁哀怨的女人，身穿黑色衣服，這件衣服將陪伴她渡過餘生。

在過完新年後，舒曼開始整理他的音樂作品，目標是出版音樂全集。[15]音樂心理學家席格飛‧葛羅斯對舒曼的校訂能力稱讚有加：「精準無誤。」從排列順序與手稿上，完全看不出他的精神有任何失調狀況，每一篇作品都整整齊齊、條理分明、具連貫性、清晰可讀，和腦部器官病患所表現的行為截然不同。另一本舒曼自1854年1月開始編輯的音樂文選集《詩人花園》，雖然有克拉拉和一位專業抄寫人士從旁協助完成，也是如此有條不紊。

這位杜塞爾道夫的音樂指揮，最後落得留職停薪的下場，性情也變得更加古怪。音樂協會成員之一卡爾‧薛恩記得舒曼「只做簡短的回答，惜字如金，別人只能與他的妻子交談。他的妻子總是護著他……舒曼的外表給人感覺像是一位老學究或傳教士，而非一位突破傳統的天才。」

「約翰內斯在哪裡？他和你在一起嗎？」[4]舒曼在1854年1月6日的信上問到姚阿幸：「他飛在天上——還是躲在花叢裡？他不打鼓，不吹喇叭嗎？」這只是他想到布拉姆斯可能在寫一首交響曲，而暫時產生的幸福感。舒曼自11月寫完《大提琴浪漫組曲》(*Romances for the Violoncello*)後，就沒有再作過曲（但這些曲子並沒有被發表，克拉拉後來撕毀了這些曲子——另一首小提琴協奏曲也是如此——她相信所有與舒曼發瘋有關的曲子，絕不該被拿出來演奏。）

舒曼夫婦在1月18日前往漢諾威，希望見到布拉姆斯與姚阿幸，並舉行幾場演奏會。這是舒曼夫婦最後一次共同的旅行。

【原註】

❶ 這是第三場按照合約舉辦的音樂會，在12月2日舉行。陶屈指揮上半場，然後將指揮棒交給舒曼。舒曼指揮最近剛完成的敘事詩《侍童和國王的女兒》（*Of the Page and the King's Daughter* 作品一四○），結合獨唱、合唱、管弦樂。一位不具名的樂迷特地獻花環給舒曼。

❷ 關於舒曼指揮速度緩慢的記載很多，大部份都指他的拍子數得太慢。有一次他數的拍子竟然是錯的！葛德・納豪斯在檢查完拍子以後發表了正確的評論：「舒曼因主觀的感覺而改變節拍，這種行為在憂鬱沮喪的病人身上屢見不鮮。」

❸ 那一年舒曼為巴哈大提琴組曲寫下鋼琴伴奏（1853年3月），也完成另一組對位作品《七首鋼琴小賦格》（*Seven Pieces in Fughetta Form* 作品二十六）。

❹ 這種厚待音樂神童的方式並不罕見。舉例來說，11歲的天才鋼琴家亞瑟・魯賓斯坦（Arthur Rubinstein）在1898年離開羅德茲到柏林，即拜師在約瑟夫・姚阿幸門下。姚阿幸當時已是知名的音樂教授。

❺ 康爾特醫生只拿到一塔勒一角一分的診治費，可見這次診斷非常匆促。在舒曼死亡多年後，傳聞指出康爾特醫生在黃金之星旅館（Golden Star Hotel）治療一位姓名不詳的病人，在步出旅館的路上告訴一位旁觀者，這名病人得了無法治癒的「腦軟化」。這個未經證實的傳聞，後來被好幾位臨床醫生用來證明他們的推斷是正確的——舒曼發生過不只一次的中風。

❻ 他通常送給克拉拉的生日禮物是香水、圍巾、圍裙、水果（尤其是瓜類）、香檳和生日蛋糕。他在過節時也大方地給妻子現金。因此我們很難認定1853年送鋼琴做為禮物是否為特別大方之舉（單以鋼琴來判斷會有偏差）。

❼ 在此之前，舒曼已寫下他那輕快活潑的《兒童舞會》（*Children's Ball* 作品一三○），這首組曲是簡易的四手聯彈鋼琴曲。

❽ 雖然曼紐因（Menuhin）在美國初次彈奏此曲，並錄製音樂，但他一直到戰爭結束後，才被允許在德國演奏舒曼的協奏曲，由班傑明・布萊頓當伴奏。柏林的首場音樂會由喬治・庫倫卡普夫（Georg Kulenkampff）擔綱。納粹的宣傳故意誇大其詞：「在弗旦神的恩准下，羅伯・舒曼進入了瓦哈拉（Valhalla）神殿。」

❾ 我們不清楚酒店是否有許多妓女駐足，但人們常指控布拉姆斯在年輕時便與妓女有染，造成他對女人的態度曖昧，也不願意結婚。潛意識的原因可能是他與母親深厚的感情，加上後來與克拉拉複雜的關係。

❿ 舒曼在布拉姆斯同樣的年齡時到萊比錫，與維克的家人共聚一堂，產生淵源，

這可能是他們在布拉姆斯最需要的時候接待他的原因之一。

⓫在舒曼死後，他們兩人的關係冷卻下來。布拉姆斯曾與另一個女人安格琪‧賽波德（Agathe von Siebold）短暫交往。安格琪想和布拉姆斯結婚，但遭到克拉拉的反對。克拉拉逐漸成為布拉姆斯的第二個母親。自此之後，布拉姆斯從未與任何女子密切交往，訂下婚約。在克拉拉死後不到一年，布拉姆斯在1897年與世長辭。

⓬布拉姆斯很幸運，這些作品為他贏得「五十條金塊」。在舒曼的建議下，他在萊比錫將早期最重要的作品公開發表。

⓭這個樂章偶爾被當作安可曲來演奏。布拉姆斯可能早已將這段音樂寫好，因為它和舒曼的《F大調鋼琴三重奏》（*Piano Trio in F major* 作品八十）之中的詼諧曲有著不尋常的類似關係。

⓮這種行為可被解釋為疾病的徵兆。身體虛弱、精神不穩定、錯誤的方位、喪失行為控制能力，都可能讓舒曼將指揮棒掉在地上（當然有一些差勁的指揮家興奮過度也會失手）。當尼爾斯察覺舒曼在整個管弦樂團面前丟人現眼，反應卻如「孩童般天真」時，不由得讓人懷疑他是否得了器官性精神病，或之後將討論到的「完全喪失判斷力」。

⓯舒曼剛校訂完所有的刊物文章，為1854年5月計畫出版的《音樂和音樂家文選集》（*Collected Writings About Music and Musicians*）做好準備。

【編註】

①完成於1853年的這首奏鳴曲，並未列入舒曼的作品編號中。主要是因為舒曼只創作了本樂曲的第二及第四樂章，第三樂章由他力邀的好友布拉姆斯所完成，而第一樂章則由得意門生迪特里希所寫。由於全曲皆以FAE三音形成的樂思來創作，因此舒曼稱此曲為「FAE奏鳴曲」。

②這首作品命名為《來自艾登豪的葛呂克》（*Das Gluck von Edenhall*）。舒曼所採用的歌詞選自詩人烏蘭（Uhland）的敘事詩，再由舒曼好友韓森克里夫改編而成。

③海波里昂是希臘神話中的神，屬於泰坦神族的一員，是烏拉努（Uranus）與嘉伊亞（Gaea）所生之子。後來海波里昂又被稱為阿波羅（Apollo）神。

④這裡的約翰內斯指的是布拉姆斯（Johannes Brahms）。

16

1854-1856

恩德尼希療養院

> 我在一小時後看見他……我佇立在他身旁。我深愛的丈夫，一切都歸於平靜。我將一顆心交給了上帝，感謝祂終於讓他解脫。

　　舒曼第一次接觸到精神病院是在他青少年時代，到科地茲拜訪卡洛斯夫婦的那次。法國醫生菲利普・派諾（Philippe Pinel,1745-1826）首先倡導一種啓發人心的治療方式，推動精神病院的管理改革，但在封建思想濃厚的德國卻很難獲得共鳴。在十九世紀早期，精神病人不是如乞丐般在街上流竄，便是在收容所遭人鞭打，或被人關在城堡中。

　　舒曼住在萊比錫的十二年中，讓他接觸到較爲人道而現代化的治療方式。在萊比錫，派諾的高徒海洛奇（Johann Christian Heinroth,1773-1843）已成爲德國首屈一指的精神學教授。舒曼在德勒斯登時試過催眠術和水療法，因此他在1854年2月發瘋之後，自然要求將他送到精神病院療養，並對醫生唯命是從。他希望短暫的住院可以幫助他早日康復，繼續投身於音樂事業。

　　舒曼跳下萊茵河之舉被確定是自殺行爲，但也可能是他想對外求援的表現。他擔心自己會傷害妻子，因此希望離開她，但懷有身孕的克拉拉卻始終依賴著他。舒曼藉著突然自殺，以把他們之間的問題公諸於

世，迫使醫生下命隔離他們兩人。如此一來，醫生的命令可以約束克拉拉和好友們。此外，在舒曼的內心深處，跳入他青少年時代所形容的「神聖偉大的萊因河之父……德國人心目中的上帝」或許是象徵著重生，與大自然之父奇妙地結合。

在精神病院照顧舒曼的醫生們，屬於德國精神病學的新思維派，即所謂的器官學派。醫生注重尋找造成精神病的生理原因，然後對症下藥，對精神科前輩所相信的因果報應與靈魂探索不以為然，因此很難評估他們是否真正了解許多造成舒曼衝突矛盾的心理因素。

法蘭茲・里查茲（Franz Richarz,1812-1887）在波昂攻讀醫學院，其間由著名的器官學家弗德列西・拿瑟（Friedrich Nassee,1773-1851）教授精神病學。拿瑟本人認識歌德，並相信所有的精神病基本上均源自心臟毛病和血液循環不良。拿瑟喜用大量的藥物（西藥及草藥），以及生理方式（泡澡、溫泉浸浴、氣候療法）來治療病人，只有在少數情形下才使用催眠術。

年輕的里查茲對拿瑟教授的人格和學問欽羨不已，決定將一生奉獻給精神病學。在讀完醫學院之後，他便追隨萊因河最大的席格堡精神病院院長賈克比博士（Dr. Maximillian Jacobi）當實習生，但學習過程卻令他失望。賈克比不相信藥物的功效，他聲稱百分之八十的精神病患者能夠得以痊癒，要歸功於精神病院徹底實踐「衛生、自律、道德」幾大原則。

治療的環境

在當了八年賈克比的助理之後，里查茲醫生準備自己開一家小型的精神病院。他在波昂附近的恩德尼希買下一塊風景優美，佔地七英畝的

私人土地，將兩層樓高的建築物重新改建，以容納十四個精神病人，這是萊因區第一家私人精神病院。❶一樓是里查茲醫生的會診室與護士宿舍，病人住在樓上。舒曼的病房面朝東南方，俯瞰萊因河周圍的山谷。隔壁的起居室放著一架鋼琴，舒曼偶爾過去彈琴——這架鋼琴是李斯特在1843年時，獻給波昂貝多芬紀念碑的禮物。

由政府補助的大型精神病院通常將病人加以區隔：可以治療的病人被安置在一棟建築物內；無法治療，只需看顧的病人則安置在另一棟建築物內。里查茲醫生希望廢除這種制度，他相信隨著醫學的日新月異，今天的絕症明天說不定可以治癒。他厭惡公立醫院中人滿為患的窘境，極為推崇小型醫院的好處，最多只容納五十個人，好讓醫生可以充分照顧每個病人。大型精神病院的好處之一，是它提供了較多的屍體解剖報告。里查茲醫生有時以諷刺的口吻說，如果一位有上進心的精神病醫師在大型精神病院上班，等於是繼續深造。包括里查茲醫生在內的器官學家都相信，腦部解剖可以幫助醫生找出精神病發生的原因，而屍體解剖報告常被公開發表，對醫學界有莫大的貢獻。

但是，里查茲醫生認為小型私人醫院的病患更容易與家人親近。他也希望拉近病人與社區之間的距離，好讓病人

法蘭茲・里查茲醫生，恩德尼希精神病院院長。

早日康復出院。他的想法具有遠見，就各方面來說，他是當時在萊因區經驗最豐富、能力最優秀的精神病醫生。

可惜的是，當舒曼進入恩德尼希醫院時，里查茲醫生已經無法固守他的服務理念。在醫院創立的十年內，業務快速成長。他們蓋了兩棟新大樓來容納如雨後春筍般增加的病人。最後，病人的數量終於超過了六十人，里查茲醫生再也無法細心照料每一個病人。幾乎自一開始，里查茲醫生就必須聘雇其他醫生。由於醫院的護士人手不夠，里查茲醫生常從附近社區找來未經訓練的非專業人士來照顧病人，但他們的作風不見得處處對病人有益。

里查茲醫生原先所提出的社區關懷對舒曼來說並不實際。舒曼離家很遠，與家人完全隔絕，只有像布拉姆斯和姚阿幸少數的好朋友曾探望過他。在治療過程中，更大的障礙是里查茲醫生日漸耳聾，促使他提早退休。❷在舒曼的突發性精神病逐漸復原期間，當舒曼願意開口說話時，總是說得很小聲，「這讓別人更難進入他的內心世界」。

由此判斷，恩德尼希的醫生似乎非常不了解舒曼的癥結何在，他們無法像今日可以取得舒曼個人的歷史資料，以及造成他情緒衝突的原因，或他前幾次精神崩潰的記錄。當舒曼剛進入醫院時，韓森克里夫醫生是唯一可以提供資料的人，但內容只和最近一次自殺行為有關。可以提供大量舒曼個人的資料，包括提供他「正常行為模式」的克拉拉，卻在舒曼的整個治療過程中被排除在外。

一直到舒曼進入病院後十五個月，即1855年6月，克拉拉才敢和里查茲醫生交談（地點不在醫院，而是二十三公里之外的布爾）。甚至在此刻，克拉拉也不願意向醫生透露一些關於舒曼病例的重要訊息。她或許

也像其他自殺者的家屬一樣充滿罪惡感，無法原諒自己竟然讓情況嚴重到不可收拾的地步。布拉姆斯在1855年1月29日寫信給克拉拉，說他遵守她的要求，向里查茲醫生有所保留，尤其是舒曼之前對「死亡的預感」。但布拉姆斯鼓勵克拉拉應該「寫信告訴醫生們，舒曼常常提起這些事情」。

如果里查茲醫生當初將舒曼每天在醫院的情況詳細記錄下來，就可以幫助我們充分了解他在恩德尼希發生的點點滴滴，但可惜的是，從未尋獲這種資料。里查茲醫生的確在恩德尼希保留檔案資料，為什麼獨缺舒曼的病歷，引起別人憶測。有人說他故意銷毀資料，不讓克拉拉看見令人不愉快的事實。但這種說法不太可信，因為克拉拉拿到了一份舒曼的驗屍報告，內容更加觸目驚心。

里查茲醫生曾交給瓦西勒夫斯基一份經過編排的腦部檢查報告，內容駭人聽聞，顯示他想要呈現舒曼的腦部疾病已到了末期，無藥可治（後來里查茲醫生公開發表診斷報告，其中的病因較為輕微，我們不久後將會讀到）。或許他擔心舒曼完整詳細的病歷會對克拉拉，或其他受過舒曼幫助的知名音樂家，例如布拉姆斯和姚阿幸的名聲造成不良影響。

當然，另一種可能就是自從精神病院在1925年停止營業後，里查茲醫生銷毀了所有病歷，但這也不太可能，因為當時所有在恩德尼希接受治療的名人病歷皆被妥善保存下來。一種較為合理的猜測是，舒曼的病歷證明醫院的治療方式無效，因此里查茲醫生刻意隱藏所有資料，只保留驗屍報告。

直到1871年里查茲醫生退休的前一年，他才在專業雜誌上小心翼翼地透露出，恩德尼希有許多病人相繼以絕食方式自盡，而羅伯·舒曼極

有可能是其中一位犧牲者。為了要保護醫院的聲譽，在激烈的競爭下繼續吸引病人，他可能要求他的姪子，隱瞞或銷毀任何可能用來控訴病院診治不當的證據。但他後來卻又自己寫出他如何以實驗精神治療絕食病人的經過。

🌀 康復之路

舒曼似乎喜歡由男僕服侍。在他轉到恩德尼希之前，就很喜歡由布雷莫先生和另一位男僕在房間照顧他。當舒曼在1854年3月4日到達恩德尼希時，里查茲醫生熱情地歡迎舒曼，「誠心接待他，並指定專人服侍，舒曼也馬上對侍者產生好感」。這好像讓時光倒流，回到舒曼22歲時和卡爾·昆德成為室友的日子，那時他第一次精神崩潰，在後來的幾個星期中承受極大的煎熬。

與舒曼相守十三年的克拉拉剛開始極度想念丈夫，尤其在夜晚的時候。她在3月8日的日記上寫著：「我無法入睡，或只是躺在床上半夢半醒，眼前出現的盡是可怕的影像——我不斷看見他，聽見他的聲音。」3月13日克拉拉請母親到恩德尼希去探望舒曼，得到的消息只是「羅伯的情況和先前差不多，大部份時間都躺在床上，一天散步兩次。當他不太害怕時，則親切地和醫生聊天」。一星期後，彼得斯醫生通知她，舒曼的身體狀況「大致有進步」，可是「仍然時常焦慮，他在房間內慌張地走來走去，不時跪在地上，握緊雙拳」。

到了月底，布拉姆斯第一次去科隆聽貝多芬的第九交響曲，途中經過恩德尼希。他由瓦西勒夫斯基和另一位音樂家，大提琴家雷瑪斯（Christian Reimers）陪同。里查茲醫生不讓他們看舒曼，但告訴訪客，

說病人睡得很久。當他醒來時，他通常提起杜塞爾道夫，他以前爬過的山以及他在那裡採集的花，但沒有提到他的妻子。這個消息讓克拉拉傷透了心。「如果他能想到花朵，」她不解：「為什麼不能想到我？為什麼他從不提到我？不想知道我的消息？」她痛苦地意識到丈夫在逃避她，「他閉緊心房，不願思念我了？太可怕了。他受了多大的折磨？」

雖然克拉拉幾乎每天都聽見舒曼的消息，但她仍一遍又一遍情緒激動地抱怨沒有接到丈夫的消息，沒有人能傳達她想聽到的事實：丈夫想念她，仍然深愛著她。

4月1日彼得斯醫生的來信（大概由里查茲醫生口述）是唯一來自恩德尼希，後來被保留下來的信，信中暗指舒曼有暴力傾向。一位男僕顯然在舒曼面前受到威脅，但實際情形可能是舒曼剛被送進醫院時情緒激動，只要一受刺激，情緒便會升高成為攻擊行為（這就是為什麼他害怕克拉拉太靠近他）。彼得斯記錄：

> 他不像一開始對僕人那樣粗魯；相反地，他對僕人很親切，並對先前給僕人帶來這麼多麻煩深感抱歉。昨天他向僕人問日期時，說了一個愚人節的笑話。他在散步時經常低頭找尋紫羅蘭。他的氣色比以前紅潤，食慾和睡眠情況也很正常。

如果舒曼真的發生暴力行為威脅到僕人，醫生必定會下令限制病人的行動。大醫院常用的緊身衣、手銬和其他工具，在恩德尼希極少被使用。里查茲醫生的觀察十分正確，限制行動只會讓問題惡化，延長病人情緒興奮的時間。然而，「生理醫療法」——放血、用吸杯放血、用藥劑使病人起水泡、化學潰瘍（用含銻的草藥）和其他讓病人疼痛，甚至有時會受傷的療法——在當時很流行。它們廣泛地被使用在私人和公立

醫院。舒曼大概躲不過部份的「療法」，也避免不了水療法——熱水、冷水、溫水浴。我們從他早期的疾病得知，這些療法作用不大，效果也不夠持久。

在恩德尼希，舒曼的身體恢復得很快。在住院一個月後，他不再那麼害怕，激動的情緒也緩和下來。他歡迎別人的關懷，也外出散步、吃飯、睡眠，氣色逐漸好轉，這對急性精神病患者並不稀奇，尤其是當他們脫離了充滿壓力的環境之後。精神病現象聽起來雖然很矛盾但卻是不爭的事實：突發而狂亂的精神病，通常比慢性且非經由外在壓力所產生的精神病容易治療，對病人性格的衝擊也較小。

但是舒曼的語言障礙和他內心聲音的持續讓精神醫生憂心忡忡。4月下旬時克拉拉寫著：「我接到壞消息，我可憐的羅伯又發生聽覺騷擾，緊閉心房，退縮到自己的世界。」這些症狀使醫護人員難以預測他心中的想法和盤算是什麼。想到他不久前才突然自殺，瀕臨生死關頭，醫護人員不敢掉以輕心，他們隨侍在側，寸步不離。

醫護人員的舉動深深困擾著注重隱私權的舒曼，也讓他的住院時間延長。私人的精神病院索費高昂，恩德尼希一個月所收取的費用大約是四十五到六十塔勒，相當於舒曼擔任音樂指揮一個月的收入，他需要多久的住院時間也無法估計。隨著舒曼的合約在9月底到期，克拉拉預見沉重的經濟負擔，她找席勒討論這個問題，席勒建議她到科隆，在那裡賺錢比杜塞爾道夫容易得多，不過她決定按兵不動，因為她預期丈夫將在秋天之前回來，希望他「看見一切事物都完整如初」。

幸虧孟德爾頌的兄弟保羅‧孟德爾頌及時伸出援手。3月18日他寄了一張四百塔勒的支票給克拉拉，足夠給付六個月以上的住院費用。幾經

考慮之後，克拉拉幾乎要退回支票，但最後還是妥協了，因為舒曼可能還要三到四個月的時間才能與她踏上「身心恢復之旅」——克拉拉從未忘記旅遊——因此她很「榮幸地」接受保羅·孟德爾頌的幫助。

　　但兩個月後克拉拉又為錢的事情操心：「我現在最重要的責任便是賺取足夠的金錢來負擔舒曼的醫療費用。」她熱切盼望繼續舉辦音樂會，也懊悔自己在此時懷孕。

　　就在同一時間，克拉拉對布拉姆斯的感情愈來愈深厚。她在日記中提到「他那臉上的表情，會說話的眼睛」，彈琴時迷人地搖擺著身體。起初她試著解釋她喜歡這個年輕人是因為「布拉姆斯和我一同為我們所愛的人悲哀」，但隨著時間流逝，她承認兩人之間彼此吸引。在舒曼住院前，這三個音樂家之間就發展出微妙的關係。

　　1854年5月27日，克拉拉和布拉姆斯到以前她與舒曼常去的公園散步，後來克拉拉寫著：「我比較喜歡和布拉姆斯談論羅伯。一來是因為羅伯最欣賞布拉姆斯，二來是他在年輕的外表下散發出安慰溫柔的力量！這個人真是難得一見的珍寶。他的心智比外表成熟，行為卻如此天真爛漫。」而最令克拉拉「痛苦」的事便是懷疑舒曼不再愛她，這也是她喜歡上布拉姆斯的原因之一。

　　如我們從布拉姆斯寫給姚阿幸的信中看到，布拉姆斯與克拉拉在一起時，不由自主地想親近她。但在當時，他們必須壓抑彼此的愛慕之意。1854年6月6日，在舒曼進入恩德尼希三個月後（40歲生日前二天），克拉拉接到醫生的一封信，暗示痛苦即將結束。

　　　羅伯很安靜，沒有出現聽覺幻想，他不再害怕，不再語無倫次。他問了一些問題，顯示出他開始恢復記憶。

五天後菲利克斯‧舒曼出生了。克拉拉將嬰兒洗禮的日期延後，希望等到丈夫回來參加（後來布拉姆斯代替舒曼，並成爲菲利克斯的教父）。恩德尼希傳來令人振奮的好消息。7月，杜塞爾道夫的一位女高音哈特曼，和舒曼家是好朋友，獲准前往探視舒曼，但不可以和他交談。她看到他「氣色很好……步伐快速堅定，他戴上眼鏡仔細觀察花壇，並以友善的態度和別人說話及打招呼」。此時杜塞爾道夫市長哈瑪斯（Ludwig Hammers）頒布命令，舒曼的薪水給付到年底，讓他有足夠的時間接受治療恢復健康，並減低克拉拉的經濟負擔。

　　8月份，克拉拉從尤利烏斯‧葛萊姆（Julius Grimm）那裡接到更多消息，他獲准前去觀察舒曼很長一段時間：

> 　　舒曼剛散步歸來，陪伴他的是一位男僕。他很喜歡這位僕人，數度與他愉快地交談。當我進入屋內時，在院子裡的彼得斯醫生向他走去，領他到窗口旁邊，我則躲在窗子後面。舒曼先生剛看過波昂的墓園……彼得斯醫生問他的感覺如何，剛才去了哪裡，看到了什麼，他的回答非常清楚且親切。他順其自然地提及尼本（Niehbur）和作曲家席勒兒子的墓地。舒曼先生說話非常清楚，但聲音如往常般小聲，只有在僕人說笑話時才會笑得比較大聲，不過很快又安靜下來。當他不說話的時候，他總是拿著一條白手帕遮住嘴唇。他的眼中沒有發狂的神色——他專注地凝視彼得斯醫生，如同我早先在漢諾威最後一次見到他時那樣友善、親切、溫柔。值得一提的是，舒曼先生的身體看起來很健壯——我想他的體重增加了一些……你知道，他有很長一段時間未曾出現聽覺幻想或情緒興奮的現象。

　　葛萊姆對舒曼住院後的第六個月所做的詳盡描述令人振奮，但信中

所提到的行為讓精神醫生有充分理由將他留在精神病院。舉例來說，雖然天氣炎熱，他仍穿著黑色的衣服和背心。他提到往事，說了一些奇怪的話，讓葛萊姆難以理解：

舒曼先生告訴彼得斯醫生他看見的城市不是波昂——然後彼得斯醫生問「為什麼？那難道不是波昂大教堂嗎？」舒曼回答：「是啊，我知道貝多芬紀念碑建在波昂大教堂旁邊。

彼得斯醫生大概想讓葛萊姆知道他的病人意識混亂。舒曼似乎想否認他身處的地點，或許他道出心中的願望，他不想留在醫院，想去別的地方，也或許他真的是失去了方向感。

舒曼在恩德尼希的日子沒有作曲，只收集歌詞，看起來像在寫作，但里查茲醫生說他的字「潦草得無法辨識，只看得出來內容和音樂有關」。有一次他寫下「羅伯·舒曼，天堂尊貴的一員」。醫生的觀察指出他產生幻覺，以為自己已經死了，或看到天堂綺麗的景致。

里查茲醫生大概不知道舒曼經常寫一些難懂的文字，更在早期的日記上練習像拿破崙這種偉人的簽名。他也不清楚舒曼異於常人的習慣，將不同的記憶拼湊在一起，或是沉浸於神祕奇異的思想中。但舒曼最近常想到天堂景象，提醒了醫生這位病人最近才精神病發作，天堂的幻影與畫面對他的影響極深。因此里查茲醫生格外小心，不准他提早出院。

里查茲醫生又對葛萊姆提到另一個惱人的問題，請他轉述給克拉拉：「昨天晚上舒曼在喝酒，在喝完最後一滴酒之前，他忽然停下來說酒中有毒——因此他將剩下的酒倒在地上。」這種行為一般稱為「妄想症」，但以舒曼的例子來說，我們一定要記得酒精對他產生的不良影響，二十多年來他斷斷續續害怕酒精中毒。如今他不再遵循社會道德，不再

壓抑異常行為，這引起醫護人員高度警覺，因為舒曼可能隨時衝動，做出危險的舉動。

里查茲醫生身為盡責的醫院院長，在朋友、病人家屬和全世界的眾目睽睽下為身患重病的知名人物醫治，他以審慎樂觀的態度對病人提出預測。「里查茲醫生滿懷信心地祝福病人恢復健康，」葛萊姆說：「但他不確定什麼時候，康復顯然是一條遙遠而漫長之路。」

🎵 病情似露曙光

舒曼在克拉拉生日（9月13日）隔天和克拉拉恢復連絡，這天也是他們的結婚週年紀念日。他已在7月送花給她，她說：「他首度恢復向我示愛。」在結婚紀念日她寫了一封信給他，他受到鼓舞，也回了第一封信給克拉拉。他信中的連貫性及整齊的字體令人激賞，每一個句子都合乎邏輯且深具意義，他的筆跡比精神病發作前更清楚易讀（或許他在受人監視或指點下寫出這封信；也或許他服用了鎮定劑。）

信上一開始，舒曼先謝謝她記得在結婚紀念日寫信給他，也表達出對她和孩子的愛：「問候小朋友，親親他們，」他寫著：「如果我有機會再看到你們，和你們說話，我便心滿意足。但我們相隔兩地，遙不可及。」

他接著問了一連串的問題：「克拉拉過得好不好？她仍和以前一樣彈得一手好琴嗎？」瑪莉和愛麗絲有沒有「進步」，她們仍愛唱歌嗎？克拉拉還留著兩年前我送她的克萊姆鋼琴嗎？他也問到音樂手稿，最近的一些作品《安魂曲》和《歌唱者的詛咒》，也問到「歌德、尚‧保羅、莫札特、貝多芬、韋伯的簽名」，還有他的信件和印刷品。舒曼似乎漸漸恢

復記憶，或許他想證明給醫生（還有自己）看，他的頭腦很清醒。

這封信也顯出他對現在與未來的展望：

妳能否寄一些有趣的讀物給我？像雪倫貝格（Scherenberg）的詩，早期我出版的刊物與《家庭與生活的音樂規則》。由於我有時想創作音樂，因此我也急需便條紙。

舒曼形容他在精神病院的生活「非常單純」，但「當他外出時，總是喜歡看波昂美麗的風景」。他也看到並記得「格斯堡，妳也會想起來，我在烈日下突然昏厥……」。這讓他接近精神病的主題。他問克拉拉記不記得降E大調主題：「我有一天晚上聽到這個聲音，並寫下變奏曲。妳可不可以將它們寄給我，或許也加上妳自己的作品？」

從客觀的角度判斷，舒曼稱他的信充滿「各種問題與要求」；他希望「來找妳，親自對妳細說」。為了不要讓妻子太麻煩，他補充：「如果妳想對我的要求蒙上一層面紗，儘管如此」（「蒙上面紗」是舒曼最喜歡使用的形容詞之一，這是浪漫派時代典型的慣用語，意指神秘感和模糊不清。舒曼在寫給妻子的第一封信中使用此語，可被解釋為哀悼，也指在療養院中被迫禁慾。）

四天後舒曼又寫了一封信感謝克拉拉「帶來」新生兒子的「好消息」，也稱讚她選擇「最親愛的名字」菲利克斯，以紀念孟德爾頌。他又要求她寄「一樣又一樣」的東西給他。第二封信也充滿了數不清的問題——關於她，關於姚阿幸與布拉姆斯——懷念孩子、朋友、親戚、旅遊、音樂節，他的音樂，來自維也納的信，訴說種種往事。此外他也寫著：「我現在的身體比在杜塞爾道夫時更加強壯，看起來更年輕……我的生活不像以前那麼情緒化，和過去有天壤之別。」

舒曼無疑想和妻子恢復交流。但為什麼當時克拉拉和孩子沒有和舒曼會面？根據研判是里查茲醫生不鼓勵克拉拉來探望她的丈夫。今天我們所熟知的「家庭療法」在當時是前所未聞，舒曼對妻子潛在的敵意與恐懼令醫生束手無策，醫生也擔心萬一舒曼的情緒又興奮起來，所有努力將前功盡棄。❸

　　精神醫生可能看出克拉拉的矛盾情緒。雖然她接到舒曼的消息，卻從未要求到院內來看她先生。她差遣母親到恩德尼希，也一次又一次要求布拉姆斯、姚阿幸，還有夫婦共同的朋友去看舒曼。布拉姆斯在一封信中指出，舒曼害怕地問起克拉拉是否已不在人世，因為他好久沒有聽到她的消息。事實上是，克拉拉的信遭到醫生攔截，沒有落到舒曼手中。

　　有時克拉拉是故意逃避，不到恩德尼希。1854年7月，當舒曼快要痊癒時，她卻遠赴柏林，途中卻不繞道波昂。在1854年8月和9月，克拉拉到比利時的奧斯坦德（Ostend）渡假，來回都沒有在恩德尼希稍事停留。10月她展開巡迴演奏會，足跡遍佈漢堡、荷蘭（和比利時），也再度踏上柏林和其他城市的土地——依然不去恩德尼希。她甚至在聖誕節或新年（1854-1855）都沒有去看舒曼。1855年4月她和布拉姆斯一同前往科隆，卻沒有繼續往南走二十五公里到波昂（她請布拉姆斯代替她去看舒曼）。那年夏天她和布拉姆斯連續五天沿著萊因河漫步，兩人的愛苗快速滋長，但她就是沒有到恩德尼希去。

　　有一種說法是里查茲醫生故意不讓克拉拉來探望舒曼，怕會讓她傷心，但在1856年當她丈夫執意絕食，變得骨瘦如柴之時，醫生卻讓她探望丈夫，這又如何解釋？由於克拉拉是個意志堅定的女孩，她當初為了要嫁給舒曼，不惜公然反抗父親，因此她想要探望丈夫，但遭到醫生阻

撓的說法並不足探信。1854年之後，克拉拉一手負擔舒曼全部的醫療費用，如果她要看丈夫，大可據理力爭。

有好幾種原因造成舒曼無法恢復健康。克拉拉必然充滿罪惡感，也感到顏面盡失，原本只是夫妻間的私人問題現在卻眾所周知。當她的丈夫喜怒無常，行政能力低落，在社交場合上表現笨拙或侷促不安時，她可以幫忙用各種理由掩飾。但事實證明，舒曼是危險的精神病患，她無法再想像舒曼是愛她的丈夫。當舒曼的自殺事件被報紙披露時，克拉拉還不敢承認現實。最後，雖然她的父親早已預料她終將自食其力，獨力扶養孩子，但舒曼住進精神病院之事，卻比當初父親的預言更糟。

自從杜塞爾道夫事件發生後，如果舒曼能夠自恩德尼希出院，再找到工作的機會微乎其微。由於他在教學方面的經驗不足，指揮生涯宣告失敗，住在波昂的瓦西勒夫斯基很肯定地告訴里查茲醫生，沒有一個德國城市會聘任舒曼當音樂指揮。舒曼也無法成為鋼琴家，他已經好多年沒有接觸鋼琴了。里查茲醫生曾數度邀請舒曼到他家彈琴，但我們可以想像結果是多麼不盡人意。他可以當樂評，但這個職業不足以讓他養家活口。

現在他只剩下作曲一途，但舒曼在恩德尼希療養院的作品數量非常稀少。他為《帕格尼尼狂想曲》寫下鋼琴伴奏，希望由姚阿幸和布拉姆斯演奏。他也開始著手，但未完成姚阿幸《海涅序曲》的濃縮鋼琴版。

我們不確定詳細時間，但在他長期的住院時段中，有一次舒曼哼出一首古老的聖詠（這個調子可追溯到1569年，被巴哈用過三次）。舒曼在手稿上的字跡非常整齊，沒有顫抖或刪改的符號，也察覺不出任何生理上的毛病，但在他所選擇的詩歌歌詞背後，卻隱藏著可怕的想法，強烈暗示舒曼只有一個意念，那就是走向死亡之路。

當我的最後一刻來臨，
離開世界之時，
我懇求主耶穌基督，
幫助我渡過最後的痛苦關頭。
上帝，我的靈魂走到盡頭，
我將自己交在祢手裡，
祢深知如何保守我的靈魂。

永別了，舒曼

沒有克拉拉、小孩、好友在身旁鼓勵他繼續創作，作曲家舒曼封閉內心，用剩餘的想像力虛擬周遭的生活環境。克拉拉的信件和她寄出的那些物件，勾起過去兩人共同生活的回憶，讓舒曼在腦海中形成生活縮影。「在失眠多夜以後，我的幻想世界開始錯亂，」他寫給她：「現在我可以在妳高貴誠摯的筆下尋獲妳的芳蹤。」他幻想著自己熱情擁抱克拉拉的母親與繼父、她的女性朋友、舒曼家的親戚，甚至「弗羅倫斯坦與奧澤比烏斯」。

在舒曼的幻想世界中，也開始出現許多粗魯、愛批判、心懷敵意的人物，並與舒曼對話。雖然他在信中未提及此事，但里查茲醫生記錄舒曼「常出現幻覺，與別人爭論自己作品的藝術價值。他變得憤世嫉俗，幻覺中的聲音明顯批評他身為音樂家的能力」。

為了避免醫生所說的情況：「受人輕視，產生不愉快。」舒曼努力與布拉姆斯保持聯絡，也單單透過他一人與克拉拉和真實世界接觸。舒曼沒有一封信不提到這位如天使般的魔鬼。

1854年11月，舒曼在住院後九個月終於親自寫信給布拉姆斯：「親愛的朋友，如果我可以來找你，見到你，聽見你的聲音，那該有多好。」他對布拉姆斯創作的一組「華麗的變奏曲」讚不絕口：「整首組曲面面俱到，一氣呵成，流露出你的特點，情感豐沛，光彩奪目。」

舒曼在收到布拉姆斯最新的代表作《鋼琴變奏組曲，羅伯・舒曼主題，獻給克拉拉・舒曼》（*Variations for the Piano, on a theme by Robert Schumann, dedicated to Clara Schumann* 作品九）後，寫出這封簡短卻溫馨的信。這首作品以音樂語言象徵布拉姆斯身為克拉拉與日漸疏遠的丈夫之間的橋梁。他採用舒曼的一首曲子，以前克拉拉曾為此曲寫過變奏曲。現在他所寫的變奏曲更為華麗且富創意——部份保留舒曼的精神，部份加上自己無人能抄襲的風格——獻給他們兩人所深愛的女人。舒曼聽了此曲大為感動，他甚至針對這首曲子做了簡短的分析。❹

> 主題音樂隨處出現，一開始充滿神秘感，然後轉為熱情溫馨，不久後又消失無蹤。第十四首變奏曲的結尾非常華麗，第二首變奏曲的輪唱部份技巧高明，升G大調的第十五首曲子的第二部份與最後部份，曲風溫暖明亮。

十八天後（1854年12月15日），舒曼強烈提出他想見布拉姆斯的要求，布拉姆斯也想見舒曼。布拉姆斯對舒曼和克拉拉的遭遇瞭若指掌，擔心他們因長時間分離而出現婚姻危機，因此他自願當兩人之間的橋梁。「我希望醫生可以在聖誕節聘用我當僕人或男看護，」他在1854年12月15日寫給克拉拉。「如果我的願望實現，我可以每天寫信給妳訴說他的事，也可以一整天向他傾訴妳的事。」姚阿幸非常擔心，在聖誕節期間又到恩德尼希去讓舒曼開心，但他在離開時非常不滿醫院的現狀，

他在1855年4月寫給克拉拉：「我無法奉醫生的話爲神諭。」他建議用電流刺激肌肉——即「化電療法」——來幫助舒曼脫離沮喪症。

布拉姆斯在隔年1月11日到達恩德尼希，彈琴給他聽，此舉燃起克拉拉在不久後即可與舒曼重逢的希望，但她已經踏上巡迴演奏之旅。她在荷蘭收到舒曼的一封信，透露出死亡的前奏：「我的克拉拉，我好像感到可怕的事即將發生。如果我不能再看到妳和孩子，這是一件多麼痛苦的事。」

布拉姆斯告訴舒曼，他可以幫助舒曼出版最新的曲子，這個訊息鼓舞了舒曼，讓他最後一次奮力對抗病魔。3月時他寫了幾封信給他的出版社，也回覆了他們的來信。舒曼也寫給布拉姆斯：

> 我想離開這裡！自從3月4日算起，我已經住院一年多了，這裡的生活一成不變，眼中看到波昂的景色也一樣。我還能去哪裡呢？想一想！班瑞特（Benrat）太近了，杜茲（Deutz，在萊因河對岸，科隆的對面）或許有可能，還有莫漢（Muhlheim，莫色耳河沿岸）。

他要求更多的音樂文件、更多刊物、更多手稿和信件、更多悲劇人物如庫爾曼的詩，和「一張地圖」以供逃亡之用。當布拉姆斯在4月再到恩德尼希時，舒曼以口頭向他索取這些東西。醫生們警覺到「他的行爲越來越病態」，並警告克拉拉，限制他們兩人的通信。

舒曼的最後一封信終於被送到妻子手中。這封信原本要在布拉姆斯生日當天，即1855年5月7日送達（舒曼先前已經送她《瑪西那的新婚序曲》（*Overture to The Bride of Messina*）的手稿當做禮物。）

> 親愛的克拉拉，在5月1日我帶給你春天的消息，但接下來的

幾天，我的心情非常不安。後天妳將從我的信中得知更多事情。生活中有陰影，但又有什麼事能讓我的愛人高興呢？……附上孟德爾頌的畫像，讓妳收藏在畫冊中，這是一份無價的紀念品。

再見，妳的愛人！

妳的羅伯

這是克拉拉最後一次直接從丈夫得到訊息，但她也間接從別人獲得更多的消息，例如依莉莎白‧亞尼（Elizabeth Bettina von Arnim），一位顯赫的女詩人和社會名流。舒曼以前曾將《清晨之歌》（作品一三三）獻給她。亞尼太太在1855年5月去恩德尼希，「要求」見到舒曼。她對囚禁舒曼的舉動非常不滿，聲稱里查茲醫生「疑神疑鬼」，視舒曼為精神病人，毫不了解他那高尚的人格。

穿過那陰森森的院子，來到死氣沉沉的屋子後（她寫給克拉拉），我們進入空無一人的房間……一個小時後（舒曼）來到——我奔到他面前——他看到我時，喜悅的臉上充滿光芒……他告訴我，努力地吐出每一個字，說他講話越來越費力，也已經一年多沒有和別人說話，他的病情日趨嚴重。他告訴我所有生命中值得留戀的事，他提到維也納、彼得斯堡、倫敦、西西里、布拉姆斯的作品……總歸而言，他不斷提到每一件令他愉快且興奮的事。

醫生做了許多努力來治療舒曼的語言障礙，這是他身體器官出現毛病的跡象。他在進入精神病院之前就已口齒不清，或是說話聲音微弱，但亞尼夫人及其他訪客卻覺得他講話很正常（或許舒曼的音量對他們來

說很「正常」)。從她對舒曼說話型態的描述來看,舒曼發揮自由聯想力,說出一連串相關的事物,以精神科術語來說是「思想快速閃過」。

亞尼夫人向克拉拉解釋這種情況時,用「神經性疾病」一詞,她又補充:「如果有人能聽懂他的話,或用直覺感應他的內心活動,他就可以早日擺脫那令人難以置信的疾病」。

來自成熟且知名的亞尼夫人的信,令克拉拉深感不安,她立即差遣姚阿幸到恩德尼希,姚阿幸的回報令人較為放心(無疑是為了克拉拉著想)。亞尼夫人在信中建議舒曼應該「重回家人的懷抱」,讓克拉拉第一次開口要求與里查茲醫生見面商議。她聲稱舒曼給了她「復原」的希望。1855年7月26日,她告訴姚阿幸「醫生傳來令人興奮的消息……上帝答應讓我和羅伯在今年冬天去拜訪你」。

舒曼明顯在此後產生挫折感。當瓦西勒夫斯基在夏天到醫院去看他時,他的行動受到限制,也可能是服用鎮定劑的關係。醫生不准瓦西勒夫斯基與舒曼交談,只能「透過門口的縫隙」觀察他的行為。舒曼坐在鋼琴前即興作曲。「看著這位高貴善良的人,身體心靈逐漸瓦解,真是令人心酸,」他寫著:「他彈奏的音樂難以入耳。」但是姚阿幸卻比較樂觀:「舒曼的情況較以前好。」他在1856年1月3日寫給克拉拉。他也向其他關心舒曼的音樂家募款,以支付舒曼的住院醫療費用。

舒曼在進入精神病院的第三年病情加速惡化。當布拉姆斯在4月去看他時,他落魄潦倒,精神錯亂:

> 我們兩個人坐下來,我心裡極其難受,他的眼眶濕潤,不停地說話,但我一句也聽不懂……他語無倫次,喋喋不休。在經過很久的詢問後,我才知道他在喊瑪莉、茉莉、柏林、維也納、英

恩德尼希療養院 329

國，沒有別的……里查茲醫生說舒曼的腦力枯竭（不是萎縮），他最好的情況也只是沒有知覺，在未來的一、兩個月內一定要使用生命維護器。

在舒曼的身體機能衰退期間，他拒絕進食，這種抗拒是潛在的自殺行為。里查茲醫生在一篇描述此種病例的文章中告訴我們，他如何對付這種問題。首先，醫護人員對病人好言相勸，如果這個方式行不通，他們便將胃管插入病人的鼻子或口中。醫生嘗試灌入各種流質食物，例如酒、牛奶、肉汁和鹽水。我們不知道舒曼如何以胃管進食，持續了多久，克拉拉只知道「幾個星期下來他除了一點酒和肉汁凍以外，什麼也沒吃。」

克拉拉已經將全部時間投入舉辦演奏會，此時正在英國演奏，舒曼以前也常夢想到英國演奏。克拉拉接到通知說舒曼雙腳腫脹，這是挨餓所引起的浮腫現象。他躺在床上，無法行動，因此她決定在演奏會途中繞道去看他，但克拉拉仍舊沒有勇氣面對恩德尼希。她先計畫和布拉姆斯去渡假，後來布拉姆斯違背約定時，她無法逃避，只得前往恩德尼希。1856年7月14日，在舒曼進入精神病院兩年半後，她第一次去到恩德尼希，但這次還是沒有見到她的丈夫，里查茲醫生告訴她「他不保證舒曼能再活一年」，因此不讓克拉拉見他。

九天後克拉拉又去恩德尼希，這次由布拉姆斯陪同。她進入舒曼被監禁的建築物中，但只有布拉姆斯可以進入房間，探視過後他們便離去。四天後他們再回來，這次克拉拉終於見到了丈夫。

他對我微笑，用力抱住我，他的四肢不聽使喚。我永遠忘不了這一幕，我願意用全世界的寶藏來交換他的擁抱。我的羅伯，

這竟是我們重逢的方式。你用了多大的努力才表達出對我的愛，多麼令人心痛的畫面。

對克拉拉來說，舒曼「總是用心靈談話。如果別人和他在一起太久，他就會變得焦躁不安，別人再也聽不懂他的話。有一次我聽見他說『我的』，那他一定是指『克拉拉』，因為他以友善的眼光看我；然後他說『我知道』，大概是指『妳』。」隔天她又去看他，「他的四肢不停地抽搐，他的言語無比狂亂。布拉姆斯說舒曼舊疾發作，醫生相信不久後他就會死亡。」

但是，克拉拉仍然嘗試餵這位憔悴的病人吃飯，也達到一些效果。「他接受酒和肉汁凍，一邊露出愉快的神情，一邊狼吞虎嚥。他大口大口地吸吮我指尖上的酒——噢！他知道那個人是我。」

這些描述透露出舒曼的嘴巴和喉嚨，並沒有產生癱瘓的現象。在克拉拉餵舒曼吃飯的時候，舒曼都願意進食，也順利下嚥，沒有窒息或嘔吐的現象發生，這顯示出絕食是舒曼的自發行為。他在長時間絕食後狼吞虎嚥，也是造成他死亡的主因之一。❺

舒曼在隔天，1856年7月29日下午4點過世，一個人靜悄悄地離開人世，身旁沒有一個人。當時克拉拉和布拉姆斯到火車站去接姚阿幸。

我在一小時後看見他……我佇立在他身旁。我深愛的丈夫，一切都歸於平靜。我將一顆心交給了上帝，感謝祂終於讓他解脫。當我跪在他的床邊時……似乎有個偉大的靈魂在我上空盤旋不去——噢！我多麼希望他可以將我帶走。

【原註】

❶恩德尼希在波昂市中心，走路可到。里查茲醫生買下的私人土地原先屬於考夫曼（Kaufmann）望族所有。當拿破崙入侵，波昂大學關閉時，這塊土地成為法律系學生暫時的校園。當波昂這個城市向外擴展時，恩德尼希的外圍被納入其中。恩德尼希在第二次世界大戰遭到炮火轟炸而有所損壞，但醫院後來復建。今日在瑟巴斯汀街一八二號（Sebastianstrasse 182）可見。

❷1872年里查茲醫生的姪子伯納德‧奧貝克（Bernard Oebeke）醫生——自1859年起一直是他的助理——正式接掌恩德尼希精神病院，里查茲醫生只擔任顧問的角色。

❸我們知道有些比舒曼情況更嚴重的病人，可在家人的同意下離開恩德尼希，譬如說阿弗德雷‧雷多斯在死亡前不久，交由母親帶回家。

❹舒曼可能如卡爾‧甘瑞潔（Karl Geiringer）所說。對布拉姆斯的新曲子「大驚失色」。在回覆這位年輕的作曲家時，舒曼數算他過去的作品《吉娜維瓦》、《曼弗雷德序曲》，以及其他曲子。他心不在焉地寫下未來的日期——1860、1870年等等——透露出他正在思考未來，也不可諱言承認布拉姆斯的音樂生涯蒸蒸日上，自己的事業卻在走下坡。

❺慢性絕食，體重銳減的病人突然接受餵食會過度刺激神經血管。這種生理變化太過劇烈，會讓病人無法承受而死亡。

17 診斷結果

他的一生，深受兒時經驗所影響，他的作品與內心的聲音也
流露出生命中的驚嘆、愛情、憂傷，甚至瘋狂的意念。

　　克拉拉離去二十四小時後，里查茲醫生在彼得斯醫生的協助下解剖
屍體。這份日期爲1856年7月30日的驗屍報告從未公開發表過，但瓦西勒
夫斯基在次年拿到一份摘要報告，做爲撰寫舒曼傳記之用。

　　就今日對疾病發展的知識來看，這份原始的驗屍報告很難讓人理
解。報告中包括許多十九世紀醫生對病人典型的觀察結果❶，內容鬆散且
缺乏規則。一位知名的現代東德神經病學家，哈利大學的詹尼希教授
（Janisch）在閱讀過里查茲醫生的報告後寫著：「我們必須假設，當時驗
屍的外科醫生是一群未受過完整訓練的病理學家，他們只專注於中樞神
經系統。」根據加州大學舊金山分校的教授南生·馬拉木所言：「報告
中有許多模糊且衝突的論點，今日沒有人會將這些發現視爲可靠的證
據。」

原始的驗屍報告

　　首先，里查茲醫生的驗屍報告指出，舒曼的頭蓋骨有不正常的現

象：「他的頭蓋骨非常堅硬厚實，空隙不大，頭蓋骨的後側比前端粗厚緊密。頭骨凸出處，有點狀物質。骨縫、骨頭隆起處和腦部中央凸起的部份非常清晰鮮明。」

　　但這種現象很普遍。體格正常的人有這種現象的機率和精神病人一樣高。況且，在未經過顯微鏡進一步觀察下，我們無法從這篇報告歸納出重大的發現。雖然里查茲醫生詳細描述舒曼的頭蓋骨，卻沒有記錄客觀的數據，所以後人無法得知舒曼的頭蓋骨到底有多厚〔1885年醫療人類學家薛夫豪森（Schaafhausen）教授再度檢驗挖掘出來的頭蓋骨，卻沒有發現任何異常狀態。〕

　　驗屍報告又花了大篇幅討論腦脊髓膜。這是一層介於大腦和頭蓋骨之間結實卻柔軟的薄膜，內含液狀物體。報告上說結實堅固的腦脊髓膜「薄度適中，緊密地附著在頭蓋骨內壁」——這種觀察同樣含糊不清——較為柔軟的腦脊髓膜「過度充血，呈現褐色……聚集大量的血液」。此外，整個大腦出現「血液過剩」和「腦充血」的現象。

　　這和腦部病理學並沒有多大的關係，腦膜充血是因為死亡時血液循環停止而產生的結果。里查茲醫生沒有直接用「腦溢血」一詞，也沒有紀錄其他的變化，以證明舒曼有心臟血管方面的疾病。至於腦膜緊密地附著在大腦組織上，當腦膜被移除時，使得「頭竇竇的形狀像沙粒」這一點，馬拉木教授提出他的看法：「是不是在年長者腦部經常可見的顆粒狀態？如果是這樣，這種情形不足為奇。」詹尼希教授認為驗屍報告上的發現，只不過在描述死者遺體的特徵，他指出「這種純粹描述遺體的驗屍報告，通常出自經驗不足或缺乏耐心的外科醫生之手」。

　　如果我們假定舒曼的腦膜真的緊密附著在大腦上，可能反應出舒曼

的腦部曾受到感染，或許他曾經得過腦膜炎，或是頭部受過傷，造成蜘蛛膜充血而留下傷痕。我們知道舒曼在20幾歲時得過瘧疾，有可能併發腦膜炎導致腦膜變厚。也或許舒曼在年輕時飲酒過量，有時忽然昏倒，必須被人抬回家。隨著歲月累積，如果頭部留下的傷痕，會阻礙腦脊髓的液狀物體順利流過附在大腦上的腦膜，才會造成問題。這會引起腦部血管堵塞和浮腫（腦水腫），導致腦部組織壞死，但驗屍結果並沒有發現這種現象。

在解剖時舒曼的大腦有多重，是另一個重要的課題。如果它的重量低於正常標準，這可支持里查茲醫生眼中觀察到的現象：「腦部明顯萎縮」，他將這點告訴瓦西勒夫斯基（未經過醫學訓練的瓦西勒夫斯基，對所有發現照本宣科）。里查茲醫生記錄的舒曼大腦重量為「46 unzen和120 Gran」❷，換算成現代衡量系統後為1337.52公克。雖然這個重量不算輕但里查茲醫生認為低於一般水準。就41到50歲之間男人的大腦平均重量是1360公克來看，舒曼的大腦重量其實落在標準範圍差之間。

舒曼在46歲絕食，因此在解剖時他的大腦算是輕的。要確知他的腦部是否萎縮，我們必須知道他在死前的大腦重量是多少。❸如果里查茲醫生在報告中提到的大腦萎縮現象屬實，我們可預見腦室曾不正常地腫大，但他並沒有提到腦室腫脹的現象。

這篇報告也提到大腦表面的特徵：腦回（大腦的迴旋部分），「眾多而狹窄」，這種觀察非常令人困惑。迴旋多次意指「微轉」（microgyria），指大腦在發育過程中的缺陷，與智力不足有關，但這種情況不可能發生在像舒曼這種天才的身上。「狹窄」的腦回，意指腦部萎縮，這項觀點值得討論。顯微鏡下的觀察研究或許可以提供一條線索。

但里查茲醫生說他只看到「核心與非核心細胞」，這是最模糊不清的一點，因為所有細胞均含細胞核（顯微鏡使用法在1856年處於非常原始的階段，其缺點包括細胞組織用刀橫切、顯微鏡的染料不是沒有就是不佳、鏡片的品質不良、亮度也不夠）。從里查茲醫生的報告上我們也無法得知他觀察的是神經元或腦部細胞。如果舒曼的腦部曾受到感染，他必定會發現梅毒、細胞發炎、離體細胞或淋巴質，但報告中從未提過細胞發炎。

　　里查茲醫生形容舒曼的腦下垂體為「發育不良，外部環繞著黃色膠質體」。如果沒有經過顯微鏡檢視，這一項論點毫無意義可言。如果真的發生特殊情況，由血液循環不良引起腦下垂體中風，病歷上必定會記錄急性而嚴重的腦部癱瘓，引起立即死亡。但舒曼的病歷從未提到這種現象。如果舒曼因酗酒引起這種組織傷害，又名威尼克（Wernick）或葛薩可夫（Korsakoff）的腦髓傷害，如我們在慢性酒精中毒者身上所見，驗屍報告必然會記錄第三腦室發生極為明顯的病理變化，但報告中也沒有出現這種現象，當然也有可能是外科醫生忽略了這種狀況。

　　驗屍報告的不完整——沒有提到肝臟、腎臟、腸胃系統、生殖器官、腎上腺、甲狀腺等等其他器官——顯示里查茲醫生不是沒有檢查，就是他沒有發現異常現象可供記錄。他形容舒曼的心臟「巨大、鬆弛、內壁很薄，兩邊的心室勻稱但過大」，表示他認為舒曼有心臟疾病（我們必須記得里查茲醫生的老師拿瑟將許多精神疾病歸咎於心臟毛病）。如果舒曼真的罹患梅毒，影響心臟瓣膜或大動脈，可能會引起心臟擴大。其他的慢性症狀如血液循環不良——由風濕性熱、高血壓，或動脈硬化症所引起——也會導致如里查茲醫生所描述的疾病，但他的描述過於模糊，無法形成令人信服的診斷結果。

里查茲醫生最後下的結論是：「發現肺浸潤，上肺葉呈現漿液狀，下肺葉則出血。」他所形容的是疾病末期的症狀，無助於病因判斷。唯一有價值的描述是「全身嚴重地消瘦憔悴，脂肪和肌肉組織萎縮」，這些病理現象反應出舒曼持續兩個月的絕食行動，導致如克拉拉所看到饑餓、體重下降、浮腫和體力枯竭的他。

 各家之言

里查茲醫生的診斷報告中，針對舒曼精神病所下的第一個結論是：「一般性的局部癱瘓」。這句話在當時掀起極大的爭議（或許因為這個原因，他未將此用語透露給瓦西勒夫斯基知道）。這種疾病的觀念在當時剛來自法國，常加諸在因整體（非局部）腦部疾病而產生心理、情緒、行為失常的病人身上。精神醫生希望將這些病人與「全面性癱瘓」的病人——中風、腫瘤、梅毒或局部腦性疾病患者——加以區分。

1873年，當克拉拉批評瓦西勒夫斯基所著的傳記時，里查茲醫生為了做出回應，決定將他的診斷公諸於世，並提出部份說明。舒曼的「異常現象」遺傳自母親。他的憂鬱症幾乎和其他「偉大藝術家天生的憂鬱氣息」相似，其中包括「莫札特與歌德」（里查茲醫生沒有檢查過其中任何人）。至於舒曼「最後的毀滅性疾病」——里查茲醫生在恩德尼希的觀察——他認為這是整個神經系統的組織和功能產生「慢性且漸進式的衰退，到了無可挽救的地步」。

里查茲醫生將病因歸屬為「疲勞過度」。根據這個理論，作曲家「過度使用腦力，尤其在藝術創作上」已經「耗盡了神經系統中活動力最旺盛的中央組織」。

十九世紀的精神病醫生做出如此的診斷並不稀奇。法國人認為「一般性局部癱瘓」源自過多「致命」行為，例如酗酒、「狂亂的感情宣洩」或性行為頻繁，有些專家推斷這是一種感染過程。如同里查茲醫生一樣的德國精神病醫生傾向於相信腦部機能喪失是由於腦部供血不足，他在驗屍報告上特別針對這一點提到一本腦部疾病的教科書，作者是影響力遍佈西德的比利時精神病學家約瑟夫・吉斯萊（Joseph Guislain）。吉斯萊用「頭腦癡呆」一詞來描述里查茲醫生對舒曼的病因判斷。里查茲醫生於1873年發表診斷報告說明之前，應該也讀過另一本精神病學的教科書，作者是德國深具威望的威漢姆・葛辛吉（Wilhelm Griesinger），他對一般性局部癱瘓有著獨到的見解。

　　當時有幾位精神病醫生將這種疾病和梅毒聯想在一起，里查茲醫生不是其中之一。❹他強調舒曼並沒有像由梅毒而產生全面性器官癡呆症的病人一樣，出現情緒亢奮或其他精神異常的現象。「他的自我意識模糊、扭曲，但未全然喪失」，他寫著：「舒曼沒有自我疏離，他的性情沒有改變，他一直都有憂鬱症……直到他生命的最後一刻為止。」

　　十九世紀結束之前，兩種新的發展推翻了里查茲醫生認為舒曼「疲勞過度」的理論。第一，由利茲曼撰寫的克拉拉傳記正式出版，書中說作曲家舒曼幾乎一生都是「病人」。他的「病症」以「不同的程度與形式出現，每次發病之間相隔一段很長的時間，但必定周而復始，每回都是過度興奮」。第二，隨著精神病學的進步，醫學界瞭解此種疾病的產生，是由於身體機能遭到損害，而非腦部組織受到破壞。

　　當時德國有一位著名的精神病醫生——保羅・莫比斯醫生（1853-1907）。在聽過舒曼的音樂後，他的結論是，舒曼是一位「非常緊張的

人」，他也形容舒曼的性格為「被動」和「充滿女性特質」。莫比斯醫生相信，「舒曼自少年時代開始就有精神方面的疾病」，正確的診斷結果應是癡呆症（1911年後稱為精神分裂症）。這種疾病的特徵是精神錯亂，通常自青少年時代開始，伴隨而來的是惱人的妄想、幻覺、怪癖、在眾人面前特立獨行。莫比斯醫生相信舒曼第一次精神分裂症在他23歲時發生，他變得混亂、害怕、沮喪，無法控制自己的行為。雖然這些症狀後來逐漸消失，「但他整個人卻性情大變」。精神分裂症分別在他32歲、34歲、37歲和42歲時復發。莫比斯醫生說：「1854年初厄運臨頭，徹底摧毀這位病人。雖然他的情況在1855年再度好轉，但只是迴光返照，不久後他又再度崩潰，終於在1856年死亡。」

保羅·莫比斯喜歡用極端的案例來辯論臨床問題。他寫了一篇舒曼的專題文章，內容令人感傷，他證明天才與瘋狂只在一線間，這是一種「人格變質」的過程，其根源可追溯到個人的種族背景與家族遺傳。根據莫比斯醫生的說法，舒曼的精神病被視為創造力的「一體兩面」。「我們看到絕佳的例證，偉大的天才要付出疾病的代價。」

在莫比斯醫生的專題論文發表後不到一年，另一位著名的精神病學家，也是海德堡大學教授漢斯·古賀先生也對此議題發表看法，指診斷結果為「循環性瘋狂沮喪症」，這種病人有著不正常的情緒起伏，但智力並未退化。

這群病人很容易煩躁，對輕微的刺激即產生敏銳反應。他們不輕易相信別人，對每種情感都有刻骨銘心的體會。他們的內心經歷狂喜和狂悲，很容易落淚，情緒瞬間變化，在每件事上皆用自己的喜惡當做判斷的標準。

古賀教授的結論獲得許多同僚認同。他認為強烈的情緒化行為，展現出女性特質，在創作能力上扮演重要的角色。他指責莫比斯醫生所聲稱的，舒曼歷經「瞬間精神崩潰」或「逐漸喪失腦部機能」。古賀教授認為事實剛好相反（他得到的資料不比莫比斯醫生多）。根據他的判斷，作曲家舒曼到40歲為止，一直展現出「優越的創造能力」和「豐富的心靈生活」。因此，他如果不像里查茲醫生所指出，罹患漸進式「癱瘓」，就是得了「另一種嚴重的腦部器官疾病，或許是梅毒」。

　　莫比斯醫生馬上反擊，他指稱在臨床治療上，醫生很難在精神分裂症與瘋狂沮喪症之間劃清界線。兩種狀況都屬於「內在」精神病，其原因出於天生體質或腦部機能失常，而非屬於「外在」精神病，其原因來自中毒、細菌、槍彈或外在病毒入侵，損害身體器官。

　　這種爭論在醫學界中屢見不鮮，醫學進步即靠歸納推理和邏輯演繹，甚至在今日的社會，當病人的病因無法確定時，醫生之間也時常爭論不休以找出正確的診斷結果。精神分裂症與瘋狂沮喪症（現稱為兩極化情緒失常）兩者都是病因學上的未知數。兩者的症狀雷同，例如情緒失控甚至產生幻聽，因此當病人發生精神崩潰時，別人很難判斷是哪一種毛病，只能將病人的家庭背景、疾病發展過程、病人對精神病藥物的反應加以分析，因此如同莫比斯和古賀對於精神分裂症和瘋狂沮喪症的辯論從未停歇。

　　除了這兩種診斷結果外，肺結核在各種討論舒曼精神病的文獻中也佔了一席之地。他可能因為經常接觸哥哥尤利烏斯和舒恩克而感染肺結核，這兩位都死於這種疾病。肺結核病人往往長時間住在擁擠的病院，健康快速惡化而導致死亡。另一項重要的診斷結果是由史拉特（Slater）

和梅耶（Meyer）提出的梅毒說，那些十九世紀性生活隨便、有長期生理或心理毛病、在40幾歲發瘋的病人而言，這種推測不無可能。

1959年，蘇特梅斯特醫生（Hans Martin Sutermeister M. D.）收集各種舒曼的診斷報告，然後發表一份綜合報告書（但年份不詳）。他相信舒曼自35歲就開始「提早老化」，在40歲發展出「不自主的沮喪憂鬱症」。高血壓、心臟疾病和里查茲醫生提到的「工作過量」都促成這種結果。蘇特梅斯特醫生也表示，克拉拉的「頻頻懷孕」讓舒曼產生自我防禦的態度，逐漸形成某種「精神上的去勢」。當布拉姆斯愛上克拉拉時，舒曼感到絕望無助。在舒曼住院期間，他的「病情快速惡化」但心智卻毫無退化跡象，這是他用以對抗「生命中無法避免的現實」的手段。

以現代醫學分析舒曼

最近二十年來由於科技進步，使得精神病學有了重大發展。舉例來說，分子生物學的發現，讓人們了解細胞染色體氨基酸的排列順序，大幅提高人們對於遺傳基因如何影響人的性格及疾病傾向的知識。從神經生物學的理論，我們學到化學遞傳素可以加速或減緩訊號從一個神經細胞，傳遞到下一個細胞的速度。由大腦分泌出來，類似鴉片的化學物質腦啡，可以鎮靜中央神經系統，減輕疼痛，也可以調節人類情緒的範疇及表達方式。藉由透視大腦的新科技，醫學家們發現為數可觀的慢性精神病人出現大腦萎縮的現象。電波生理學研究則顯示出，情緒失控病人的神經傳導素運作失常，因此長久以來，臨床治療上慣用的二分法逐漸消失，醫生們無法嚴格區分器官疾病和遺傳性精神疾病的差異，也無法劃清內在精神病與外在精神病的界線。

這些變化反應在新的精神病診斷「系統」與方法上。今天每個病人的臨床狀況可藉由五種不同，但互有關連的層面來做解釋：主要的精神失常；病人的性格與在成長階段面臨的重大打擊；導致今日已知疾病的生理失調現象；心理與社會壓力；最後一次轉型下的巨變。下面僅以這五種層面來剖析羅伯·舒曼病因的診斷結果：

I . 精神失常

　　最能夠完整描述舒曼精神疾病的診斷結果是「嚴重的情緒失常」。他多次反覆經歷嚴重的憂鬱症。在憂鬱症發作時，他感到極度悲傷且脾氣暴躁。他經常失眠、情緒激動、充滿絕望感，伴隨憂鬱症而來的是罪惡感和自責，偶爾引發自我毀滅的行為。他的腦海中常浮現死亡畫面和輕生的念頭。當憂鬱症出現時，舒曼感到無精打采，無法集中注意力，悲觀地訴說著幻覺中的事物。想像中的聲音指責他犯罪，批評他的作品惡劣，一文不值，這些幻覺和幻影伴隨他沮喪的心情而來。

　　舒曼的情緒也極度變化，接近瘋狂，形成「兩極化」的情緒失常。但前幾次瘋狂的興奮情緒，常化為過度的創作動力。他不停地寫作或作曲，有時連續好幾天不眠不休，思緒如閃電般奔馳。音樂以極快的速度和劇烈的強度出現在他清醒的意識中，但不久後他的情緒又低落下來，悲傷到病態的程度，體力亦消耗殆盡。

　　舒曼極端的情緒變化，分別和遺傳因素及環境變遷有著密切關連。他的父母兩人皆出現過嚴重的憂鬱症，家庭中有兩個孩子自殺身亡。舒曼每一個兒子的健康情況都很差，顯示出遺傳性體質。艾密爾在嬰兒時即夭折。路德維奇發育不良，20幾歲便住院（在科地茲），經過多年的久

病不癒，終於在51歲撒手歸西。費迪南曾在30幾歲加入法國與普魯士之戰，不久後便吸嗎啡上癮。從未見過父親的幼子菲利克斯在24歲時因肺結核去世。舒曼的女兒情況比較好，三個女兒壽命很長，身體健康，生活充實。瑪莉和歐格妮兩人皆像母親一樣成為鋼琴老師，但終身未嫁，也沒有成為出色的鋼琴家。愛麗絲結婚生子，一度住在美國。茱莉在結婚後，悲劇性地死於肺結核，得年27歲。

如本書之前所強調，舒曼的情緒失常是發生在浪漫派時代。這種文化培育出的人們感情豐富，情緒多變，創造力強，但也容易感到絕望無助，有自殺傾向。病懨懨的樣子甚至成為浪漫派典型人物的特殊氣質之一。舉例來說，在舒曼的憂鬱症發作期間，他經歷過無法克制的憂愁與「緊張不安」；在舒曼發狂時，他的性情古怪，類似精神分裂症，尤其是在他進入精神病院之前發生的那次自殺事件，情況更為明顯（「精神分裂──情緒失常」一語適用於此情況）。

II. 人格失衡

對舒曼這樣一個天才，要以「正常病人」的標準來定義人格失衡是件十分困難的事。他的人格嚴重分裂，常在依賴和獨立、依附與分離、女性特質和男性特質之間矛盾掙扎。他不僅在孤獨的時候焦慮升高，在與別人建立感情時也是如此。他在公開場合時，總是在孤立和親密之間飄忽不定。他可以對同一個人又愛又恨，平添許多煩惱。今天我們稱這種心理現象為「自戀者」或「邊緣地帶」式的人格失衡。

舒曼藉著創作來減輕他人格失衡的現象。充滿詩意的弗羅倫斯坦和奧澤比烏斯是暫時解決的方式，音樂也是一種途徑，讓他找回內心的和

諧。但這些藝術表現方式效果不足。舒曼在少年時代就常展現出「戲劇化」且過度的情緒表現方式。在結婚後，他變得較為內斂，行為循規蹈矩，但也更無法「自我約束」。當他的身體逐漸因憂鬱症和其他的健康問題變得衰弱時，一種虛浮多疑，甚至「偏執狂」的人格傾向便越趨明顯。

III．生理失調

　　許多舒曼的生理失調現象，嚴重損害到他的健康。在他年輕時，經常飲酒無度，發生酒精中毒事件，一度失去知覺。他在20幾歲的時候得了瘧疾，體重直線下降，可能引起輕微的腦膜炎。萊比錫的醫生們發現他有心臟血管方面的毛病（「中風性體質」）。在前往俄羅斯途中，他得了肛門疾病（應該是痔瘡）。他在德勒斯登時不斷感到疼痛（風濕病），雖然舒曼說病因是「憂鬱症」，但疾病根源應來自身體器官。其他的生理失調現象還包括了：過度疲勞、偶發性昏厥、瞬間暈眩和罕見的聽覺騷擾。先前還有提到偏頭痛、內耳炎和其他可能的疑難雜症，例如肺結核。

　　舒曼到底有沒有動脈硬化或梅毒始終費人猜疑（里查茲醫生的驗屍報告不足以提供可靠的證據來判斷）。舒曼除了在精神病院的最後階段外，沒有發瘋的跡象（里查茲醫生特別強調舒曼得的是憂鬱症，而非癡呆症）。舒曼最後精神錯亂，胡言亂語（痙攣？）的現象，代表一位營養不良、新陳代謝系統失調、悲傷絕望、有輕生念頭，及可能用藥過度的病人所產生的痛苦反應。

IV．心理與社會壓力

以下僅將舒曼承受的外在壓力，以每十年的生活做一摘要整理。在他的童年時代，拿破崙侵略他的居住地。他母親身患重病，全家流離失所，讓舒曼長時間離鄉背井。在舒曼的青少年時代，姐姐精神失常，自殺身亡，其父親在不久後身故。一連串的家庭不幸事件令舒曼悲痛欲絕，卻也激發出他的創造力。在他20幾歲的時候，一次又一次的壓力事件席捲而至：鋼琴家生涯失敗、展開寫作和刊物主編的新生涯、與維克及克拉拉的緊張關係、和艾妮斯汀的訂婚風波、親密愛人舒恩克的死亡。舒曼在30歲結婚後，面臨經濟壓力，他的孩子眾多，個個嗷嗷待哺。他與妻子的生活方式恰好相反：舒曼喜愛僻靜清幽的生活，好專心從事藝術創作；而他的妻子身為鋼琴家，卻需要經常遠行。在舒曼的成年時期，另一項揮之不去的重大壓力，是克拉拉對父親的忠誠度，這個人是舒曼最厭惡憎恨的敵人。

　　舒曼的精神典範、也是對手的孟德爾頌驟然死亡，留給他無窮的精神創傷。巧合的是，孟德爾頌曾擔任杜塞爾道夫的音樂指揮，後來放棄了這個職位。舒曼接掌同樣的職務，但卻成為他的致命傷。他失去自信、名氣、聲望，還有這份工作。最後，年輕的布拉姆斯意外地來到杜塞爾道夫，這讓舒曼情緒興奮，或許也讓他覺得自己江郎才盡，無力再為音樂做出貢獻，也無法帶給克拉拉幸福。

　　在恩德尼希，終於讓舒曼回天乏術。他的婚姻凋零，無法恢復作家或音樂家的身份。他心中最害怕的惡夢終於成真——發瘋。很不幸的，里查茲醫生的精神病院給予舒曼的東西，與他當初要求入院時的期望相反。醫生對他的精神病束手無策，也無法挽救他的婚姻，讓恢復他的創造力，終於釀成悲劇。舒曼只能待在精神病院度過殘生。

Ⅴ. 最後一次轉型下的巨變

舒曼在德勒斯登達到創作顛峰之後，他的職業生涯就一路走下坡。他在藝術上的成果豐碩。他以信件、詩文、戲劇、小說、刊物文章、日記、鋼琴曲、歌曲、交響曲、室內樂、清唱劇和歌劇表達內心的情感。他嘗試過許多不同的創作形式（即興創作、自由聯想、朗誦、訓勉、寫實主義、超現實主義、條理分明、凌亂無章、流行曲風、復古曲風……）。但是舒曼在大眾心目中的印象卻不如他原先所期盼的深刻，因此他想自我突破。

身為樂評人，他大概並不滿意自己的成就。他希望藉由克拉拉的幫助，登上杜塞爾道夫音樂指揮的寶座，開闢一片新的天空。未料舒曼的個性並不適合這份職務，舊疾又不斷復發，終於讓他在這條最後選擇的路上徹底失敗。在他精神病發作之前，他看出布拉姆斯的音樂天份，並預言他會替未來的音樂指引一條「新路」。舒曼不僅在藝術方面卓然有成，也奠定了他在歷史上的特殊地位。

舒曼是一位夢想家、浪漫派詩人及作家。他內心的聲音反應出兒時情景，也流露出生命中的驚嘆、愛情、憂傷，甚至瘋狂的意念。他運用他傑出的天份無師自通，以驚人速度寫下大量的音樂。他害怕死亡，因此他希望藉由創作永垂不朽。最後，他以自殺結束了一生。

【原註】

❶一位德國的內科醫生、人類學家兼政治家魯道夫‧維喬（Rudolf Virchow,1821-1902）在1858年將這個領域的科學觀點，連同細胞學上的重大發現公開發表。

❷1Unze等於28.92公克；1Gran等於0.06公克。

❸過去人們一度認為天才的大腦比一般人重。俄羅斯作家屠格涅夫的大腦被認為很重。然而到目前為止，還沒有研究報告顯示大腦的重量和智力有直接的關連性。

❹1913年醫學界發現某些病人罹患一般性癱瘓的原因，是大腦受到梅毒等螺旋狀細菌的感染。依此推論，人們是否可以肯定地說，某些以往被診斷為「一般性局部癱瘓」的病人也有可能得了梅毒？

國家圖書館出版品預行編目資料

魔鬼的顫音——舒曼的一生 / 彼得‧奧斯華
（Peter F. Ostwald）著；張海燕譯
—初版—臺北市：高談文化，2006〔民95〕
　　面；21.5×16.5　公分（音樂館29）
　　譯自：Schumann:music and madness
　　ISBN-13：978-986-7101-46-4（平裝）
　　1.舒曼（Schumann, Clara, 1819-1896）—傳記
　　2.音樂家—德國—傳記
　　3.憂鬱症
910.9943　　　　　　　　　　　95020272

魔鬼的顫音——舒曼的一生

發行人：賴任辰
社長暨總編輯：許麗雯
作　者：彼得‧奧斯華
譯　者：張海燕
插　畫：黃可萱
主　編：劉綺文
企　編：王珊華
美　編：謝孃瑩
行銷總監：黃莉貞
行銷副理：黃馨慧
發　行：楊伯江
出　版：高談文化事業有限公司
地　址：台北市10696忠孝東路四段341號11樓之3
電　話：（02）2740-3939
傳　真：（02）2777-1413
http://www.cultuspeak.com.tw
E-Mail：cultuspeak@cultuspeak.com.tw
郵撥帳號：19884182 高咏文化行銷事業有限公司
製版：菘展製版（02）2246-1372
印刷：松霖印刷（02）2240-5000
行政院新聞局出版事業登記證局版臺省業字第890號
2006年11月初版一刷
定價：新台幣360元整